纪录片类型与风格

牛光夏　著

清华大学出版社
北　京

图书在版编目(CIP)数据

纪录片类型与风格 / 牛光夏著 . —北京：清华大学出版社，2021.8（2024.7 重印）
ISBN 978-7-302-57974-8

Ⅰ . ①纪… Ⅱ . ①牛… Ⅲ . ①纪录片－研究 Ⅳ . ① J952

中国版本图书馆 CIP 数据核字 (2021) 第 065451 号

责任编辑：王　琳
封面设计：傅瑞学
版式设计：方加青
责任校对：王凤芝
责任印制：丛怀宇

出版发行：清华大学出版社
　　　　　网　　　址：https://www.tup.com.cn，https://www.wqxuetang.com
　　　　　地　　　址：北京清华大学学研大厦 A 座　　邮　　编：100084
　　　　　社 总 机：010-83470000　　　　　　　邮　　购：010-62786544
　　　　　投稿与读者服务：010-62776969，c-service@tup.tsinghua.edu.cn
　　　　　质 量 反 馈：010-62772015，zhiliang@tup.tsinghua.edu.cn
印 装 者：涿州市般润文化传播有限公司
经　　销：全国新华书店
开　　本：170mm×230mm　　印　　张：17　　字　　数：309 千字
版　　次：2021 年 8 月第 1 版　　印　　次：2024 年 7 月第 4 次印刷
定　　价：68.00 元

产品编号：081524-01

序

与世界纪录片的历史自罗伯特·弗拉哈迪执导的电影《北方的纳努克》开启相比，中国纪录片的发展相对滞后，理论研究更是如此。自2011年之后，随着国家层面的扶持激励，在经济繁荣带来的各种资本的加持下，中国的纪录片进入了高速发展期，传播方式、传播平台与过去相比有了很大的变化，类型更为多元，边界不断拓展，突破了人们原先对纪录片较为单一的认知，也赢得更多关注的目光。纪录片生产创作的繁盛与市场趋暖，带动了国内纪录片理论研究的开疆拓土。在这样的背景之下，审视、梳理纪录片愈加多元的类型与风格就显得十分必要。

牛光夏多年来一直致力于纪录片理论的研究，在这一领域深耕细作，是一位十分勤勉的学者。她善于博观约取，从大量的纪录片创作实践中提炼理论的精华，终至厚积薄发撰书立著。本书对纪录片类型与风格的研究是一次值得肯定的学术尝试，她吸收借鉴了国内外纪录片类型划分的基本方法和路径，从表达、时态、功能、题材、数字网络技术、叙事视点等方面来构建纪录片类型与风格的谱系图，并辅之以相应的典型纪录片解读，形成了自己的理论体系，可谓对纪录片理论研究领域非常有益的丰富和补充。

本书前言部分由历史切入，检视一个世纪以来纪录片发展与嬗变中类型与风格的历史演进和兴衰更迭，在此基础上简要描述其多元共生的现实图景和新的数字技术条件下纪录片推陈出新的不同风貌。第1章以被学界普遍认可的美国学者比尔·尼科尔斯的类型学理论为基点，结合典型片目，对诗意型、阐释型、参与型、观察型、自我反射型、陈述行为型6种纪录片表达类型及其风格进行详细剖析。第2章将"时态"这一概念引入纪录片创作和研究领域中，把纪录片划分为现实题材纪录片、历史文献纪录片和未来时态纪录片，分析其各自存在的价值、意义及艺术表现手法、记录内容。纪录片因与现实世界联系密切，所以对纪录片的期冀有"镜子说"和"锤子说"，第3章依据纪录片的不同功能把纪录片分为宣传报道类、调查类、娱乐类、自我诊疗类4种类型，着眼于不同类型纪录片所发挥的功能和产生的

传播效果。题材问题是纪录片创作与研究的焦点之一，第4章则从题材出发，重点关注了音乐纪录片、美术纪录片、农村题材纪录片、医疗题材纪录片和民俗纪录片5种纪录片类型。叙事视点会潜移默化地影响观众对一部纪录片的解读，也是纪录片本体论研究的重要手法，第5章从叙事人称来考察纪录片的叙事视点，对第三人称纪录片、第二人称纪录片、第一人称纪录片这3种类型进行了深入分析。传媒技术的变革会催生新的纪录片类型与风格，第6章探讨数字与网络技术带来的媒介生态下所诞生的新的纪录片类型，如动画纪录片、交互纪录片和网络众筹纪录片与传统纪录片在美学和风格上的不同。作者基于自己的研究兴趣和当前纪录片创作领域的新动向，在第7章转入对独立纪录片、女性纪录片、伪纪录片与纪录剧情片这几种不同分野中的纪录片类型进行理论分析。

这样的纪录片类型谱系虽不够完善，也可能有学者会对这种类型划分存有异议，但这种尝试和探索是可贵的，也是作者学术自觉和学术意识的有力体现。当下的纪录片创作实践如火如荼，希望纪录片理论界能够有更多的学术成果出现。

何苏六
2021年7月31日于中国传媒大学

前　言

　　21世纪的第一个10年之后，我国纪录片在生产创作、平台建设与国内外的传播推广方面都取得了长足进展，引起社会各方的关注。在20世纪末开始拉开帷幕且日呈燎原之势的数字媒体语境下，从全世界来看，纪录片的类型与风格正在发生嬗变，涌现出了一些新的类型与表现风格，折射出创作者新的美学追求，纪录片领域因此呈现出一种生机勃勃的多元发展态势。

　　纪录片发展的历史告诉我们，技术的发展和社会政治、经济、文化的变迁，都可能催生出新的纪录片形态。自1898年卢米埃尔兄弟在巴黎卡普辛路大咖啡馆地下室的放映活动之后，在纪录片创作已达百年的历史进程中，不同时期不同国度有不同的居于主导地位的创作理念，这种流变贯穿于中外纪录片的发展史，也孕育了不同的纪录片类型。对每个当代纪录片创作者来说，历史的眼光、比较的方法不可或缺。这就需要我们检视一个世纪以来纪录片发展与嬗变中类型与风格的历史演进和兴衰更迭，在此基础上描述其多元共生的现实图景和新的数字技术条件下纪录片推陈出新的不同风貌，以全球化视野梳理和构建纪录片类型学的谱系图。

一、写实主义为主流的最初探索：早期纪录影片的稚嫩开拓

　　电影自诞生之初就以它稚嫩的面孔承担起了记录的使命，卢米埃尔兄弟的《火车进站》（*The Arrival of a Train*）、《工厂大门》（*Exiting the Factory*）、《代表登陆》（*Débarquement du congrès des photographes à Lyon*）等短片给观众带来了最初的有纪录感的影片，建立起了非剧情片（non-fiction）的传统。他们的拍摄和放映活动使观众无论贫富尊卑，都获得了一种前所未有的看世界的感觉。但卢米埃尔兄弟带给这个世界的只是纪录电影早期的、较为原始的形态，那些短片是对生活片段的简单再现，"对兄弟俩而言，艺术并不是现实的模拟，而是对真人真事的直接的未经修饰的纪录"[①]，相当于今天安放于车站、工厂大门口、街头的监控装置所拍下的未经剪辑的片断，基本是一种写实主义的纪录。如巴萨姆（Basham）所

① 巴萨姆R.纪录与真实：世界非剧情片批评史[M].王亚维，译.台北：远流出版公司，1996：53.

说："第一次世界大战结束之前，非剧情片的写实主义传统已从拍摄日常生活、战争及国外游景式实况电影报道中建立起来。"①

卢米埃尔兄弟之后，19世纪和20世纪之交的纪实影像在"忠于题材中内蕴的本质和结构"②的写实主义风格之外，还有一小股虚构之风与之相融共存。埃里克·巴尔诺（Erik Barnouw）在他的《世界纪录电影史》（*History of The World Documentary*）中列举了几个实例，如曾担任过卢米埃尔兄弟摄影师的杜勃利埃（Dubreuil）1898年所拍摄的发生在俄国南部犹太人地区的德莱浮斯案，用的却是与此案完全无关的摄于法国和尼罗河三角洲的镜头。美国长岛和新泽西的雪景被用在了1904年比沃格拉夫公司摄制的《鸭绿江的战斗》（*Battle of the Yalu River*）一片里，1905年《维苏威火山》（*Vesuvius Volcano*）一片中火山爆发的场景不是在现场拍摄而是利用桌上景物模型采用特技摄影得来的，反映1906年旧金山大地震的片子也是如此。英国制片人詹姆斯·威廉逊（James Williamson）在他家的后院拍摄了发生在中国的教会被袭事件，在高尔夫球场拍摄了有关布尔战争的部分场面。1907年一部反映西奥多·罗斯福（Theodore Roosevelt）非洲狩猎旅行的片子，是导演在摄影棚里拍摄一位与罗斯福长相酷似的人击毙一头老狮子来实现的。这些例证说明"搬演"或"真实再现"手法在纪录片创作中早已有之，并不是20世纪后半叶才出现的新发明。

战争是人类矛盾冲突的最高形式，而战争使纪录影片突显了它的作用。随着1898年2月15日美国停泊在古巴哈瓦那港的缅因号战舰爆炸沉没，美西战争爆发。"电影工作者第一次有机会去记录真正的战斗行为及为战争宣传出力。"③战争纪录片满足了人们战时的信息饥渴，同时也展示了这类纪录片强大的宣传与鼓动力量。"这些早期的战争影片不仅首次使观众感受到观看战斗活动画面的刺激，同时也唤起了舆论与支持战事的情绪。"④在此后的两次世界大战尤其是在第二次世界大战中，如埃里克·巴尔诺所言，电影摄制者成为战争宣传员，他把此类影片称为"军号片"，把创作者称作"喇叭手"。

① 巴萨姆R.纪录与真实：世界非剧情片批评史[M].王亚维，译.台北：远流出版公司，1996：74.
② 巴萨姆R.纪录与真实：世界非剧情片批评史[M].王亚维，译.台北：远流出版公司，1996：53.
③ 巴萨姆R.纪录与真实：世界非剧情片批评史[M].王亚维，译.台北：远流出版公司，1996：53.
④ 巴萨姆R.纪录与真实：世界非剧情片批评史[M].王亚维，译.台北：远流出版公司，1996：58.

二、浪漫主义传统的确立：弗拉哈迪的人类学纪录片

美西战争之后，在纪录战争风云之外，纪录片还成为世界上一些族裔和部落的影像民族志。1922年美国探险家和勘探者弗拉哈迪（Flaherty）所拍摄的《北方的纳努克》（*Nanook of the North*）作为早期探险电影的代表作品，被称为影视人类学的开山之作。

与卢米埃尔兄弟及稍后时期欧洲写实主义风格的纪实影像不同，弗拉哈迪的纪录片成为浪漫主义传统的先驱。他选择的拍摄对象都是偏远之地的少数族裔，尽管这些地方在他到达之前已经或多或少地受到现代文明的浸染，苦难、腐败或剥削也随处可见，但他在片中成功地回避了这些社会问题。在后来拍摄的《摩阿拿》（*Moana*，1926）、《亚兰岛人》（*Man of Aran*，1934）和《路易斯安那州的故事》（*Louisiana Story*，1948）等片中，他均专注于人与自然之间的斗争，而非着眼于人与人之间的斗争。他着力要表现的是这些地方自由的人们与他们简单快乐、与自然和谐共处的生活。他以浪漫主义的眼光和探险家的品性，以细腻的观察力和丰富的想象力，把镜头瞄准了在现代化进程的逼压和包围下，行将改变、灭亡或消失的另一种古老的远离繁华都市的文明。

他拍摄《摩阿拿》时，来到位于太平洋小岛上一个只有百户人家的波利尼西亚村庄，岛上人已经开始穿西装。弗拉哈迪找到村里的酋长，要求他们穿上民族服装，还特地让一个男孩纹身——当地人称为"刺青"，而这种成人仪式几十年前就已经失传了。仪式前的舞蹈庆典和化装活动也都是弗拉哈迪按照当地民族古老的风俗习惯来搬演的。在拍摄《亚兰岛人》时，为了再现这个小岛居民本来的生活面貌，弗拉哈迪专门从伦敦请来一位专家教居民用鱼叉捕鲨鱼。亚兰岛人的祖辈曾经这样捕鱼，但弗拉哈迪拍片的时候早已改用蒸汽轮船了。所以有人称弗拉哈迪的这种"重塑过去"的纪录片是寓言式的、遁世主义的、浪漫主义的。但他在百年之前所做的这些尝试和努力都是可贵的，由他发端的"搬演"和"情境再现"、交友拍摄、戏剧化叙事、较高的片比，对后世的纪录片创作产生了很大的影响。

他采取的与被拍摄者长期共处，实地跟踪拍摄，借以沟通了解并掌握其真实面貌的拍摄方式，成为纪录片创作者沿用至今的一种工作方法。通过这种拍片方式，弗拉哈迪打开了通往人类学纪录片的道路。今天，如何更好地与拍摄对象沟通相处以获得更为真实自然的原生态现实，也仍是每个纪录片工作者不得不面对的最基本的命题。但与早期那些"仅描写被拍摄对象表面价值"的创作者不同，弗拉哈迪虽以一种直觉式的工作方法，如写实主义影片一样倚重大景深和长镜头来获得空间与

动作的完整性，但他的影片只是视觉上"看起来"像写实主义，他善于通过细节的选择与安排来进行叙事，在细节的并置中使影片的浪漫主义风格自然呈现。

三、现代主义诗意纪录：苏联和欧洲不同的诗意传统

在20世纪二三十年代，苏联的维尔托夫（Dziga Vertov）和杜甫仁科（Alexander Dovzhenko）都以自己富有诗意的纪录开拓了纪录片的表达形式与美学风格，而且二者的纪录影片都成功地兼顾了艺术和宣传上的需求。而这一时期欧洲则出现了城市交响乐电影，这种被萨杜尔（Sadoul）称之为"第三先锋派"的纪录电影流派，同样是以非叙事的诗意纪录为主要特征。

吉加·维尔托夫是电影史上较早探索纪录片样式并产生了较深远影响的一位纪录片导演，他的纪录片创作实践具有浓厚的理论和实验色彩。他反对叙事性电影，排斥故事片中的演员、化装、布景、照明和摄影棚中的艺术加工，认为摄制人员要"到生活中去"，成为"观察的匠人——眼睛所看得到的生活的组织者"，摄影机就是"出其不意地捕捉生活"的"电影眼睛"，主张通过蒙太奇技巧重新组织自然形态的实拍镜头，从而在意识形态的高度上表现"客观世界的实质"。他的《在世界六分之一的土地上》（*On One-sixth of the World*，1926）、《带摄影机的人》（*The Man With the Movie Camera*，1929）等影片在今天看来应属于诗意性质的纪录片，这些片子只提供相对较少的信息，而将更多的篇幅用于情绪的渲染，尽管已经站在了纪录片的"边缘"，但还是因为其与现实密切相关的主题和情绪渲染受到了当时观众和主流媒体的热烈欢迎。

杜甫仁科在电影史上被称为苏联默片时代诸位大师中的诗人，这位导演善于运用象征与节奏，表达生存的艰辛与美丽、生命的延续与死亡的不可避免，以丰富的想象力来反映他所热爱的乌克兰农民生活。在他的《土地》（*Land*，1930）等富有浓郁抒情意味的片子中，贯穿了三个相互交织的主题：爱国主义、纯真及热爱大自然。导演精心经营、刻意展现影片的抒情韵味和诗意风格，包括丰沛的节奏感、如画家般讲究的构图、对时空的高度省略性跳接，这些视觉表现手法使片子叙事从容、富有韵律，呈现给观众的是诗意盎然的无声电影。这种诗化风格也深深影响了后世的许多杰出导演，如安德烈·塔科夫斯基（Andrei Tarkovsky）等。

维尔托夫和杜甫仁科都能把这种现代主义诗意和苏联共产主义的主题宣传进行完美结合，这种探索使他们的纪录片获得了强大的艺术感染力和生命力，使《持摄影机的人》和《土地》得以在近百年之后仍被今人称颂。

苏联维尔托夫和杜甫仁科的纪录片是建立在写实主义基础上的现代主义诗意，而欧洲的第三先锋派电影则是凸显形式主义的现代主义诗意，它们同是诗意呈现，但形式和内容却不尽相同。

20世纪20年代，处于无声电影末期的欧洲出现了一个引人注目的电影派别，它是一个致力于对城市生活进行万花筒式描绘的纪录电影流派，萨杜尔称之为"第三先锋派"。它极力抨击故事片的创作法则，反对叙事，敌视情节，主张"非戏剧化"，反对现实主义创作方法，认为构成电影的要素是"纯粹的运动""纯粹的节奏""纯粹的情绪"，着重于表现运动、节奏和形状。阿尔贝托·卡瓦尔康蒂（Alberto Cavalcanti）的影片《时光流逝》（*As Time Goes By*，1926）是第三先锋派的先声之作，表现了一个大都市从清晨到黄昏一天的日常生活。德国的招贴画设计师，同时又兼学建筑和音乐的华特·鲁特曼（Walter Ruttmann）1927年创作了《柏林——大都市交响曲》（*Berlin: Symphony of A Great City*），建立了城市交响曲电影的基本规范，成为欧洲第三先锋派电影的代表作品。"城市交响曲电影"未能完全脱离早期先锋派电影的影响，在反对单纯的叙事方面与之前的先锋派电影相似，它放弃情节和演员。在表现内容上则以城市生活的一天为线索，涉及城市生活的方方面面（如交通、餐饮以及社会各个阶层的日常活动等），按照交响曲的乐章和节奏组织结构，展示万花筒一般的城市面貌。在那样一个机器崇拜的年代，火车、汽车、电车是最具城市特征的意象，通过纪录这些象征现代工业文明的城市物象来强调城市带给人的速度、力量和节奏的新体验，着力于表现运动感、节奏感和形式感。

城市交响曲纪录片的余韵一直延续至今，并获得了新的发展：拍摄技巧更为先进，题材范畴逐渐扩大（从城市扩大到乡村，甚至将整个地球乃至整个宇宙作为表现对象），主题思想更加深刻。最近这些年产生较大影响的交响曲式纪录片有美国导演高夫瑞·雷吉奥（Goffrey Régio）的"生活三部曲"，即《失衡生活》（*Life out of balance*，1983）、《变形生活》（*Powaqqatsi*，1988）、《战争生活》（*Life During Wartime*，2002），以及罗恩·弗里克（Ron, Fricke）的《天地玄黄（*Baraka*）》（1992）。这类纪录片还被广泛运用于城市形象宣传，如我国的张以庆拍摄的广东佛山市城市形象宣传片《听禅》（2011），就属于这种类型的纪录片。

四、为时代鼓与呼的现实主义潮流：格里尔逊式纪录片

英国的约翰·格里尔逊（John Grierson）热衷于投身社会改革，认识到在现代工业社会里，电影和其他各种大众传播形式将在某种程度上取代教堂和学校，成为用作教育和有效影响公众舆论的媒介手段。他将纪录电影发展成为声势浩大且影响波及全世界的运动，不仅创立了英国纪录电影学派，而且领导了加拿大、澳大利亚、新西兰等国家的纪录电影运动，所以他被誉为"世界纪录电影的教父"。

虽然格里尔逊把弗拉哈迪奉为自己的老师，但他并未遵循弗拉哈迪的纪录片理念与创作模式，对弗拉哈迪迷恋那些偏远少数种族的生活颇不以为然。他力图把纪录片作为有力的教育手段和社会工具，以之来影响社会发展，他也毫不掩饰自己关于纪录片的政治功利主义的主张，曾直言"我把电影看作讲坛，用作宣传，而且对此并不感到惭愧"。①格里尔逊提出纪录片要关注现实，他认为在摄影棚里摄制的故事片大大地忽略了银幕敞向真实世界的可能性，只拍摄在华丽的人工背景前表演的故事，纪录片拍摄的则是活生生的场景和活生生的故事。格里尔逊的纪录片创作理念倾向于实用性、有效性和理性。他对纪录片的兴趣首先不是把它看作一种艺术形式，而是将它当作一种影响公众舆论的手段，他将电影比作"打造自然的锤子"，而不是"观照自然的镜子"，所以他把纪录片定义为"对现实的创造性处理"。他认为隐藏在纪录电影运动后面的基本动力是社会学的而不是美学的，希望纪录片成为一种协助政府传播主流价值观念、启蒙民众的工具。

英国纪录电影学派涌现了一批优秀作品，如格里尔逊的《漂网渔船》（*Drifters*，1929）、卡瓦尔康蒂的《煤矿工人》（*Coal Miner*，1935）、巴西尔·瑞特（Basil Wright）的《锡兰之歌》（*The Song of Ceylon*，1935）等优秀纪录电影，赞美工人们的劳动。针对特定的全国性议题和公众关心的问题，他们还拍摄了密切关照现实的纪录片，如埃德加·安斯梯（Edgar Anstey）和阿瑟·埃尔顿（Arthur Elton）的《住房问题》（*Housing Problems*，1935）、哈利·瓦特（Harry Wart）和巴斯·莱特（Basil Wright）的《夜邮》（*Night Mail*，1936）等，把现实题材、诗意表达与社会教育结合在一起，以实现纪录片的社会价值。

格里尔逊的纪录电影理论在不同意识形态的国家里得到了运用，如德国女导演莱尼·里芬斯塔尔（Leni Riefenstahl）应希特勒之邀所作的《意志的胜利》（*Triumph des Willens*）一片，被后世誉为"史上最成功的宣传片"。正如巴尔诺所

① 哈迪F. 格里尔逊与英国纪录电影运动[A]//单万里. 纪录电影文献[M]. 北京：中国广播电视出版社，2001：52.

说："纪录电影政治化，并非格里尔逊所创新，而是具有世界性的现象，是时代的产物。"①他的纪录片创作理念孕育了主题先行、画面加解说的纪录片模式，被称为"格里尔逊模式"，其典型特征是 "上帝之声"（voice-of-God）、证据剪辑和全知视点，借助于解说词来表达思想和立场。

格里尔逊模式迅速影响到世界其他地方，并在此后近30年里成为世界纪录电影的主要模式。在美国，导演帕尔·罗伦兹（Pare Lorentz）把格里尔逊模式演绎到了极致状态。他拍摄的两部在世界纪录片史上极为经典的纪录电影——《开垦平原的犁》（*The Plow That Broke the Plains*，1936年）和《大河》（*River*，1937年），分别反映美国中部平原滥垦导致的土壤沙化和密西西比河的洪水泛滥成灾，这两部探讨生态保护问题的片子引起了罗斯福总统的密切关注和资金支持，也推动了罗斯福新政的进行。

"二战"期间，格里尔逊模式的纪录片不仅被英美等反法西斯同盟国广泛使用，用以揭示战争的威胁和本质，鼓动大家为国家和民族而战，如英国的《倾听不列颠》（*Listen to Britain*，1942）、美国的《我们为何而战》（*Why We Fight*，1943），而且作为法西斯轴心国的德、日、意也都制作了很多这种模式的纪录片用于战争宣传。

这一创作模式在中国曾垄断主流形态的纪录片达40年之久，主题宏大、画面配解说的专题片是主要的类型。当20世纪90年代纪实美学受到中国电视人的热情拥抱时，"格里尔逊式"一度成为一个颇具贬义色彩的概念。但这种模式的纪录片由于表达上借重具有高度概括力的解说语言，能够加快节奏、直抒胸臆，传达传播者的主观意愿，更适于为时代鼓与呼，发挥舆论宣传和鼓动功能，所以不论是东方还是西方，现在还是将来，它仍有其存在的必要性和价值所在。

五、不同理念下的新写实主义：法国真实电影和美国直接电影

出于对"二战"后具有强烈教化意味且缺乏个性的"洗脑式"纪录片的反感，纪录片创作者利用新的摄制技术来发现与记录生活原本的样貌，达成他们理想中的真实纪录。诞生于20世纪60年代前后的法国真实电影和美国直接电影有一个共同的技术基础，即16毫米小型便携式摄影机和轻便的同步录音设备，这使外景拍摄与同步拾音成为可能，使过去的纪录影像中不曾有过的贴近式观察成为可能，也使同步记录人物访谈和现场其他声音成为可能。同时由于当时意大利新

① 巴尔诺E. 世界纪录电影史[M]. 张德魁，冷铁铮，译. 北京：中国电影出版社，1992：94.

现实主义、英国自由电影及战后的法国新浪潮电影等几股力量的合力，共同催生了这两种纪录片史上新的美学范式和类型。

法国人类学家让·鲁什（Jean Rouch）和社会学家埃德加·莫林（Edgar Morin）合作拍摄的《夏日纪事》（*Chronique d'un été*）副标题为"一次真实电影的实验"，在片中创作者肩扛摄影机走上巴黎街头和居民家中对他们进行采访，谈论他们对生活的感受、对彼此的印象，影片所有参与者们还被邀请到放映室里观看影片并发言讨论，最后鲁什和莫林在一座建筑物中面朝镜头走来，谈论他们所进行的这种无演员无布景无剧本的电影实验能够证明什么。真实电影主张摄影机成为催化剂来激发人物内心的真实，而不是仅仅记录浮现于表面的真实。虽然强调真实必须是未经排演过的，但有时电影创作者又是摄影机前的积极参与者，这也引领了后来出现的自我反射式表现风格的纪录片。

美国的直接电影则以"墙壁上的苍蝇"式的冷静观察为典型特征，不介入不控制，努力将电影创作者对拍摄对象的干预或者阐释缩小到最低限度，不靠旁白而依赖现场画面和同步收音，追求给予观众一种身临其境的自然之感。德鲁小组成员及弗雷德里克·怀斯曼（Frederick Wiseman）、彭尼贝克（D. A. Pennebaker）等禀持这种创作理念，摄制了诸如《初选》（*Primary*，1960）、《推销员》（*Le Client*，1969）、《给我庇护》（*Gimme Shelter*，1970）、《提提卡蠢事》（*Titicut Follies*，1967）等一系列影片。

纪录片的写实主义传统发端于卢米埃尔兄弟，而后经弗拉哈迪及维尔托夫加以发展。真实电影和直接电影既是对这种传统的融合，也是与传统的决裂，二者分别以"真实"和"直接"标榜自己，但都与维尔托夫的电影眼睛理论有着深厚的渊源，均投身于写实的社会观察，力图更进一步地靠近理想中的事物的本真状态，成为"不昂贵的、更贴近现实，并且不被技术所奴役的电影"[①]。

直接电影的这种创作理念和美学风格在中国20世纪90年代的新纪录运动中得到了彰显，被很多纪录片人奉为圭臬。这种纪录片创作方法由于显得更为客观真实，并且从摄制层面来看技术门槛较低宜于被个体操作，时至今日仍是许多独立纪录片人喜欢采用的拍摄方法，如法国导演托马斯·巴尔姆斯（Thomas Balmes）《阳光宝贝》（*Babies*，2010）、周浩的纪录片《差馆》（2010）、《高三》（2005）、查晓原的《虎虎》（2011）等，只是这些片子也用了人物采访这种真实电影中的典型方法，以挖掘人物内心深处的世界，增加片子的信息含量，实际上成为把真实电

① 巴萨姆R. 纪录与真实：世界非剧情片批评史[M]. 王亚维，译. 台北：远流出版公司，1996：429.

影与直接电影糅合在一起的参与观察式影片。

六、多元与开放：西方新纪录电影及其后的纪录片创作

20世纪60年代末期以后，美国处于激烈的社会文化动荡期，后现代主义成为主宰人们的艺术、文化与哲学思潮，加之越南战争引发的反战浪潮，社会问题纷繁复杂。在当时的政治文化语境下，时代要求纪录片承担起对当时种种社会现象进行理性分析和生动阐释的责任，由于直接电影为追求客观和不介入所带来的含意模糊和表达暧昧，美国一些纪录片创作者开始反判和对抗直接电影的教条，如利柯克（Kirk）等人制定的无解说、不用灯光、没有互动和采访等，打破曾经被奉为准则的戒律，在拍摄和剪辑制作时对其他可能的表达方式进行了大胆的探索和尝试，呈现出新的纪录美学和丰富的样态，这导致了直接电影霸权的逐渐衰退，也使西方纪录影片在20世纪80年代以后进入了一个多元与开放的新时期，这一时期的纪录片被冠以"新纪录电影"之名。

所谓"新"，以示它与之前曾占主导地位的直接电影与格里尔逊式纪录片的区别，以表明新与旧、当代与传统的差异。如保罗·亚瑟（Arthur Paul）所言，新纪录电影"作为一个创作群体，没有像我们界定新政时期纪录片运动和直接电影运动那样，新纪录电影既没有具体的导演名单，也没有连贯的论战、明确服务的社会范围，以及意识形态上的忠诚。只是在偶尔的采访和文章中，新纪录电影的制作者总是指责较早纪录片的美学假定和风格影响"①。它并没有明确的美学纲领和显见的领导者，而且这些纪录片在形式上也千差万别，创作方法也不一而足，所以业界和学界或称之为"后直接电影"，或称之为"新纪录电影"，也有人称其为"后现代主义纪录片"。

新纪录电影之"新"，表现在它的创作方法、美学风格、受众人群、题材选择等诸方面都与之前的纪录片有了很大的不同，如埃罗尔·莫里斯（Errol Morris）的《细细的蓝线》（*The Thin Blue Line*，1987）、迈克尔·摩尔（Michael Moore）的《罗杰和我》（*Roger and Me*，1989）、肯·波恩斯（Ken Burns）的《内战》（*Civil War*，1990）、克劳德·朗兹曼（Claude Lanzmann）的《浩劫》（*Shoah*，1985）等代表作品。它与后现代社会没有恒定主题、反英雄的时代语境相契合，以巨大的包容性和融合性把画外叙述、历史影像、现时访谈、再现式搬演、字幕、特效等交织糅合在一起，这种杂糅有时甚至模糊了传统的虚构与纪实、故事片与纪

① Arthur P. Jargons of Authenticity（Three American Moments）[A]//Michael Renov. Theorizing Documentary[M]. New York and London：Routledge，1993：128.

录片乃至MTV的界限划分。新纪录电影以一种更为开放和包容的姿态进行创作实践，它不再是直接电影式的超然物外的冷静，也不复格里尔逊模式的空泛与缺乏个性，但它同时又积极吸纳了格里尔逊式纪录片的画外解说，只是这种解说不再是高高在上的上帝之声，而是更具个性和平民化，有时甚至以导演本人第一人称的旁白出现。它兼容了先锋纪录电影各种大胆奔放的形式实验，如风格化的音乐、戏剧化的搬演、自我反射手法的运用、动画段落的穿插，故事片的各种特效等。它并没有放弃直接电影灵活的拍摄手法和技巧，但又常在画面中显现拍摄者的存在与干预。它把真实电影的人物访谈方式拿来主义地使用，但又进行了更符合创作者意图的改进，如埃罗尔·莫里斯发明了被称为恐怖采访机（interrotron）的装置，"用一个由很多镜子和视频影像组成的系统创造出一种新的拍摄方式，这样受访对象既能直接看着我的眼睛，同时又能直接盯着摄影机"[①]，把采访者和摄影机合为一体，让观众和受访者有直接的眼神接触，以更好地与观众互动。斯泰拉·布鲁兹（Stella Bruzzi）在论述欧美新纪录片的时候写道："新纪录片已经在以多种不同的方式归复到当初没有太多拘束的起点，戏剧化、表演乃至其他形式的虚构和故事化再一次占据了优势位置。"[②]这种兼容并蓄的手法使这些影片一改过去纪录片的精英与小众而成为大众化的纪录片，满足了观众更深入地了解真相的渴望。

西方新纪录电影打破了纪录片的边界，不同形式、风格、方法和技巧的运用，使得纪录片成为日益开放的、多元的领域。进入21世纪以后，随着数字技术和互联网络的普及，传媒生态的变迁，第一人称自传体纪录片、纪录剧情片、动画纪录片、未来时态的纪录片、互动纪录片、网络众筹纪录片、沉浸式VR纪录片等新的纪录片理念或形态出现在人们的视野中，使过去人们对纪录片的狭隘认识不断受到冲击。如美国导演纳撒尼尔·康（Nathaniel Kahn）的《我的建筑师》（*My Architect: A Son's Journey*，2003）以第一人称视点记录他的寻父之旅，以色列导演阿里·福尔曼（Ari Folman）以动画纪录片《和巴什尔跳华尔兹》（*Waltz with Bashir*）讲述1982年黎巴嫩战争的惨象，两片均获得多项国际大奖。

自2000年以后，中国的纪录片中才有了西方新纪录电影的创作理念和创作方法的显现，从最早的《中华文明》（2010），到金铁木的《圆明园》（2005）、《大明宫》（2009）等，均采用了真实再现和三维动画手法。同时，越来越多的第一人称纪录片出现在各种展映交流活动中，如舒浩伦的《乡愁》（2006）、林鑫的《三

① 克罗宁P. 或许一切都是错的：对莫里斯未完成的采访[A]//王迟，温斯顿 B. 纪录与方法：第一辑 [M]. 北京：中国国际广播出版社，2014：178.

② BRUZZI S. New Documentary[M]. New York and London: Routledge, 2006: 8.

里洞》（2006）、魏晓波的《生活而已》（2010）、吴文光的《治疗》（2010）等。一批带有实验和先锋色彩的创新之作，如孙曾田的《康有为·变》（2011）、邱炯炯的《痴》（2015），B站出品的《历史那些事儿》三季（2018—2023）、《唯有香如故》（2023）、《关于明天的热点话题》（2024）等，也引起了人们的关注，所有这些都昭示着中国纪录片创作也迈入了多元而丰富的新世纪。

梳理纪录片一百多年的发展历史，我们看到它在创作者们不断的探索和创新中前行，没有停滞于某一形式或理念的固守，而是摆脱了僵化刻板的因循，以包容的姿态与历史、现实和将来展开自由对话，以真实为指向去记录人类社会及其周围无限广阔的宇宙万物，呈现出多样化的类型与风格。

纪录片在发展过程中，创作的题材和风格日渐丰富多样，表现手法也在不断创新，类型也日趋多样化。对内容日益复杂、外延日益宽泛的纪录片来说，如何给纪录片分类有时也是一个令人困扰的问题，任何一种分类模式似乎都存在一定的局限性，都不能囊括纪录片所有类型。而对事物进行分类是人类社会认识事物的基本方法，乔治·拉科夫（George Lakoff）认为："对于我们的思想、感受、行为和话语来说，没有比分类更为基本的活动了。"[①]遵循不同的分类标准可以有不同的类型划分，本书的1~6章分别从表达、时态、功能、题材、叙事视点与人称、数字网络技术对纪录片进行了类型与风格的剖析，第7章则对独立纪录片、女性纪录片、伪纪录片和纪录剧情片这4种不同划分标准、具有鲜明个性特征的纪录片类型分别加以论述。

① 王迟，权英卓.论纪录片的分类[J]. 南方电视学刊，2009（6）：61–65.

目　　录

第 **1** 章

言说的方式与嗓音：表达与类型

纪录片虽以真实性为基本诉求和特性而区别于剧情片或故事片，但它并非只是物质现实的复制品，而是对人类所处世界的一种再现。这种再现用不同的表达方式来体现纪录片创作者对于世界的独特认知和观点。美国学者比尔·尼科尔斯（Bill Nichols）长期致力于纪录片表达风格的分类研究，他认为正是由于影片独特的表达方式赋予纪录片不同的"嗓音"，他的类型学理论在纪录片研究领域较具影响力，也获得了广泛的认可。在其1983年的论文《纪录片的语态》（*The Voice of the Documentary*）和1991年的著作《呈现现实》（*Presenting Reality*）中，尼科尔斯将纪录片分成4种类型，即解释型、观察型、互动型和自反型。随后，在其1994年的著作《模糊的边界》（*Limes Divergens*）中，他又提出陈述行为式纪录片。在2001年的《纪录片导论》（*Introduction to Documentary*）一书中，尼科尔斯又增加了诗意型纪录片，还将互动型纪录片改称为参与型纪录片。于是，他的基于表达风格的纪录片类型理论也从最初的4种类型扩展为6种。

人们想用不同方式来呈现周遭世界及自身的愿望，推动了纪录片表达方式的发展。同时，新的表达模式的出现，也与技术的革新息息相关，并在一定程度上弥补了之前模式的缺陷，同时它表明了一种新的结构影片的方式。"从某种程度上说，每一种纪录电影表述模式的兴起，在某种程度上是基于电影制作者对先前的模式感到越来越不满意。就这个意义而言，纪录电影表达模式的发展意味着纪录电影史的发展。"[①]

1.1 诗意型纪录片

在人类艺术发展历程中，诗作为一种艺术形式有着极为悠久的历史，并在艺术宝库中占据着较高的地位，对人类生活及其他门类的艺术创作都有着极大的影响。黑格尔（Hegel）的艺术分类标准被称为是"哲学家和美学家中最系统、最详

[①] 尼科尔斯. 纪录片导论[M]. 陈犀禾，刘宇清，邓洁，译. 北京：中国电影出版社，2007：115.

尽、最明确的"①。在他的艺术分类体系中以所受物质束缚和精神自由的程度作为划分艺术门类高低的标准，由建筑、雕刻、绘画、音乐到诗，物质性束缚越来越少而精神性自由越来越强，呈现出由低级到高级的进阶，以语言为媒介的诗是其中最为高级的艺术门类。康德也盛赞了诗的这一普遍性特点："在一切艺术中，诗是占首位的……诗开阔人的胸怀，它使想象力自由活动，从而在与一个既定的概念范围相符合的无限多样可能的形式中，提供一种形式，此形式把概念的表现同非语言所能确切表达并从而提升到审美理念的丰富思想相结合。"②诗需要大胆而瑰丽的想象，而想象是一切门类的艺术所共有的基础，所以黑格尔称"诗是普遍的艺术"。同时在人们的审美感受中，所有的艺术门类是互相融合共生的，如诗中可有画、画中亦有诗。而一切以美为显著特征的艺术，都有追求诗的审美趋向。正如法国浪漫主义画派的代表性画家德拉克罗瓦所说："谈艺术的人就要谈到诗。没有诗的目的，艺术也是不存在的。"③ 海德格尔也认为"一切艺术本质上都是诗"，认为诗意是指消除对存在的遮蔽而走向澄明之境，他最欣赏诗人弗里德里希·荷尔德林的诗句"人，诗意地栖居在大地上"，并在多篇文章中谈到与诗、艺术等相关的理论，他的艺术哲学思想在其中得到阐释。这里"诗"应被视为一个广义的概念，即指一种脱离富有韵律感的诗歌文体而广泛渗透到一切艺术形式中的本体性要素。被称为"第七艺术"的影视艺术是一门最具综合性的艺术门类，而是否能够焕发出诗意是一部影视作品艺术性高低的一个较为重要的衡量标准。纪录片作为影视艺术中的一个品类，也包含一种独具美学风格的类型——诗意型纪录片（Poetic Documentany）。

诗意型纪录片仿若纪录片百花园中一枝清丽的水仙花，但奉行纪实美学仍是它跻身纪录片花园的首要条件，即必须遵循所有素材来自于现实生活的原则。在此基础上，诗意型纪录片又有着区别于其他类型纪录片的一些美学特质。

美国纪录片研究学者比尔·尼科尔斯的类型学理论赢得了广泛的认可，他根据纪录片的发展流变把纪录片分为六种类型或模式，其中非常重要的一种类型就是诗意型纪录片。他认为："诗意模式紧随着现代主义而出现，它作为一种表现现实的手段，偏爱片段拼贴、主观印象、非连贯动作和松散的关联结构。这些特征的产

① 张世英. 有形与无形 有声与无声 有言与无言：试论美与诗意境界之区分[J]. 湖南社会科学，2000（06）：4-8.

② Immanuel Kant. Critique of Judgement [M]. tr. James Creed Meredith. Oxford： Oxford University Press, 1952：191.

③ 德拉克罗瓦.德拉克罗瓦论美术和美术家[M]. 平野，译.沈阳：辽宁美术出版社，1981：300.

生通常与工业化的转变有关，尤其深受第一次世界大战的影响。对传统的叙事和现实主义而言，这种现代主义似乎不再制造意义，也不再具有意义……相对于现代主义的诗意理念，有些诗意型纪录片则回过头来追求古典诗歌理念中的和谐与美感，并在现实世界中发现了它们的痕迹。"① 也就是说，诗意型纪录片以弱化戏剧性矛盾冲突和去故事化的叙事为其显著的审美特征，不追求叙事的连贯和故事的起承转合，而以散文诗式结构串联全片。

诗意型纪录片的出现与先锋派艺术的发展密切相关，20世纪20年代中期，先锋派电影运动在欧洲和苏联产生并蓬勃发展。该流派反对叙事，主张"非戏剧化"，认为构成电影的要素是"纯粹的运动""纯粹的节奏""纯粹的情绪"，着重表现运动、节奏、形状。当时的纪录电影受到了该潮流的冲击，以法国的阿贝尔托·卡瓦尔康蒂（Alberto Cavalcanti）的纪录片《只有时间》（*Only Time*，1925）为标志，形成了新的纪录电影流派——"第三先锋派"，这个流派也开启了"城市交响乐"电影的现实主义创作道路。如沃尔特·鲁特曼（Walter Ruttmann）拍摄的《柏林：大都市交响曲》（*Berlin: Symphony of A Great City*）

图1-1 《柏林：大都市交响曲》（导演：沃尔特·鲁特曼）

（1927，见图1-1）是一部描绘柏林这座城市一天的生活和劳作情形的影片，创作者通过富有想象力的剪辑，配上德国著名作曲家艾德蒙特·迈泽尔（Edmund Meisel）创作的交响乐曲，使影片呈现出打破现代主义时空观念、拼贴片段、松散结构等特点，具有一种诗意的风格，并成为"城市交响乐"流派名称的来源。其他代表作品还有尤里斯·伊文斯（Joris Ivens）的《桥》（*Bridge*，1928）、《雨》（*Rain*，1929），吉加·维尔托夫的《带摄影机的人》（*Man with a Movie Camera*，1929），让·维果（Jean Vigo）的《尼斯印象》（*À propos de Nice*，1930），简·莱达（Jane Lyda）的《布鲁克斯的早晨》（*Brooksville's Morning*，1930），等等。

尽管格里尔逊一贯重视和强调纪录片的社会功用，对弗拉哈迪的浪漫主义纪录风格不以为然，他在《漂网渔船》（*Drifters*，1929）中运用特写拍摄和表

① 尼科尔斯.纪录片导论[M].陈犀禾，刘宇清，邓洁，译.北京：中国电影出版社，2007：119-120.

现蒙太奇展示水下鲱鱼捕捞场景的做法，却使影像传达出浓浓的抒情氛围和诗意风格。在格里尔逊领导下，20世纪30年代英国纪录电影学派的一些作品如《锡兰之歌》（*Song of Ceylon*，1934）和描写英国邮政状况的《夜邮》（*Night Mail*，1936）等，都实现了现实题材、社会教育与诗意表达的完美结合。"二战"结束之后，巴尔诺认为纪录电影出现的倾向之一"是朝着诗的方面发展"[①]，如瑞典的阿尔纳·苏克斯多夫（Arne Sucksdorff）的《八月狂想曲》（*Rhapsody in August*，1940）和《这块土地充满生机》（*The Land is Full of Life*，1941），法国的乔治·鲁吉埃（George Rouquier）的《法勒比克》（*Farrebique ou Les quatre saisons*，1946），荷兰的贝尔特·哈安斯特拉（Bertoa Astra）的《荷兰之镜》（*Dutch Mirror*，1950）和《班达·莱依》（*Bandari*，1951）《玻璃》（*Glass*，1958），美国的弗朗西斯·汤姆森（Philip Francis Thomsen）的《纽约，纽约》（*New York, New York*，1958）等等。这些纪录片导演被巴尔诺誉为"电影诗人"，他们把近在人们身边的事物用影像表现得既美好而又惹人注目。

对于形式美感的追求是诗意型纪录片的突出特点，这种形式美感体现在视觉表达和声音效果两方面，使纪录片具有了或浓或淡的诗意，同时也使纪录片导演的艺术创作风格和主观表达得以直接呈现。

1.1.1 诗化的视觉表达与诗意的影像叙事

被誉为"电影界的黑格尔"的法国电影理论家让·米特里（Jean Mitry）在《电影美学与心理学》（*Esthetique et Psychologie du Cinema*）一书中将电影中的影像划分为三个层次进行分析：影像作为现实的物象属于第一层次，即感知层次；影像按照特定的逻辑顺序和规则进行组接，使其作为视听语言，具备表意符号的功能，这属于第二层次，即叙事层次；导演运用其艺术创造力和想象力，通过意象、象征等手法，建构起诉诸观众审美判断的"诗意"，使影像上升到视听语言艺术，这属于第三层次，即诗意层次，这也是米特里电影美学体系中的最高层次。对于诗意型纪录片而言，借由片中对现实生活中某些物象的真实反映，形成在中西方诗学中均极为重要的节奏、韵律、隐喻和象征，达到意境的营造与意象的生成，呈现出诗化的视觉表达与诗意的影像叙事效果，是这类纪录片在视觉上给观众的审美感受。

① 巴尔诺. 世界纪录电影史[M]. 张德魁，冷铁铮，译. 北京：中国电影出版社，1992：179.

《雨》（1929，见图1-2）是早期诗意型纪录片的杰作，也是纪录片导演伊文思早期的代表作品。在伊文思的纪录片创作生涯中，早期的他注重影片的形式和造型美感，带有浓郁的抒情气息和唯美主义倾向，他也因此被称为"先锋电影诗人"。洼地积水上晶莹的雨珠，雨滴落下泛起的层层涟漪，马路上反光的地面，闪闪发光的淋湿的雨伞，车辆玻璃上快速滚动的雨流等雨中各种富有造型美的细节，被伊文思用诗化的电影语言展现，组合成一首和谐优美的雨中阿姆斯特丹城市交响曲。比尔·尼科尔斯评论伊文思的《雨》称："像这样的影像，传达出的是下大雨是什么样的感觉或印象，而不是传达某种信息或论点。很显然，这是一个对于历史世界的明显的诗歌性视角。"[①]埃利克·巴尔诺在《世界纪录电影史》中同样盛赞这一诗意模式的经典作品："我们通过雨中的镜头观赏到大城市的景物。在画家兼纪录电影作者流派的影响下所拍摄的影片中，《雨》可谓是最完美的作品。"[②]在欣赏这部片子美的韵律和节奏时，观众得到的不是阅读故事的快感和对哲思的沉迷，而是怀有欣赏散文、诗歌，观看印象派绘画时所体验到的诗意情怀，能体味到雨中阿姆斯特丹的空灵意境。被称为"纪录片教父"的约翰·格里尔逊肯定了这种诗意类型纪录片的存在意义："意象主义的处理手法，更明确地说是诗意的处理方法，本来可以被我们看作是纪录电影的一大进步。"[③]

图1-2 《雨》（导演：尤里斯·伊文思）

诗意型纪录片就是要通过摄影机镜头从现实生活中捕捉具体物象，让观众体味到"象外之象"和"味外之旨"，进入一种审美意境中去。"意境就是人的生

① 尼科尔斯.纪录片导论[M].陈犀禾，刘宇清，邓洁，译.北京：中国电影出版社，2007：120.
② 巴尔诺.世界纪录电影史[M].张德魁，冷铁铮，译.北京：中国电影出版社，1992：77.
③ 格里尔逊.纪录电影的首要原则[M]//单万里.纪录电影文献.北京：中国广播电视出版社，2001：506.

命力的直觉所开辟的、情景交融的、包含人生哲理的辽阔的诗意空间。"①这种意象和意境的创造与呈现，是纪录片作为一种影视艺术对客观世界的审美观照，本质上也是其超越有限的物质生活走向无限的精神宇宙的体现，是对现实世界的一种超越。

作为高弗瑞·雷吉奥（Godfrey Régio）的"生命三部曲"系列纪录片之一的《失衡的生活》（*Koyaanisqatsi*, 1983），其长镜头和大量两极镜头（大全景和大特写）的使用，构建出开阔、大气的视觉奇观，扩展了影像的表现力和艺术张力，营造了该片的诗意美学风格。摄影机以长镜头垂直俯视航拍自然地貌，在高空缓缓移动，形成人、景、物融为一体的自然风貌。两极镜头的使用，凸显制作者对现实时空的主观剪裁，如排列整齐的坦克、荒凉的山峦、进入地铁的人群等，于对比中形成强烈的视觉冲击力。摄影上还运用了变速技巧，如慢速拍摄正在坍塌的楼房、爆炸的火球、散落的碎屑、行走的人群；高速拍摄城市车流和食品机械加工过程等。变速处理的意象带给观众的是震撼的、陌生化的视觉效果，以及相伴而生的深刻的哲学思考。作者巧妙地将优美的自然影像、都市风景和经过快慢动作处理、双重曝光的人类破坏环境的镜头并置剪接在一起，配以美国著名作曲家菲利普·格拉斯（Philip Glass）简短的旋律和节奏模式，给观者以震撼的视听感受，也组成了一首由动态影像和交响音乐构成的影像诗篇。

近年来中国国产纪录片，如《我的诗篇》（2015）、《摇摇晃晃的人间》（2017）等，都在努力追求纪实和诗意的结合。这两部片子所具有的诗意，不仅与诗歌在片中的嵌入有关，更体现在与诗作相配合的影像上。《我的诗篇》（见图1-3）巧妙地把叉车工乌鸟鸟、爆破工陈年喜、制衣厂女工邬霞等农民工诗人们的代表诗作，与反映他们真实工作和生活的片段及反映诗篇内容本身的意象交织在一起，加上慢镜头等特效，创造出了一个个别具魅力的诗意段落。如片头当乌鸟鸟在京郊机场附近新工人剧场朗诵自己的诗作《大雪压境狂想曲》时，穿插的画面是雪花飘飘洒洒地从空中坠落，落在无边的森林里、城市的马路上、延伸的铁轨上和乡村的麦田上，白雪覆盖万物，天地间惟余茫茫。在城市当羽绒服充绒工的彝族青年吉克阿优的诗《迟到》则以缓慢抒情的升格镜头，展现他位于大凉山的家乡祭祀时舞蹈的人群、跳跃的篝火、乡间的集市等富有民族特色的景象。邬霞的《吊带裙》一诗不仅使用了慢镜头来表现她在制衣厂的包装车间手握电熨斗熨烫衣服的工作场景，还用高饱和度的蔽日绿荫间穿吊带裙的少女倩影、春草碧如丝的草坪和飘飞的裙裾与奔跑的少女的升格镜头等美的意象来对应诗句"林

① 童庆炳. 中国古代文论的现代阐释[M]. 北京：中国人民大学出版社，2010：327.

荫道上/轻抚一种安静的爱情/最后把裙裾展开/我要把每个皱褶的宽度熨得都相等/让你在湖边/或者在草坪上/等待风吹/你也可以奔跑/但，一定要让裙裾飘起来/带着弧度/像花儿一样"。这些极具美感的画面与打工诗人现实中艰苦的物质生活相映衬，使观众对这样一个群体所面临的生活的艰难和他们诗篇中丰富的精神世界有了深刻的认知，对爆破工陈年喜"再低微的骨头里也有江河"这一直抵心灵深处的诗句有了更深的感悟。

苏联电影大师塔可夫斯基以其诗意电影而著称于世，在他看来，来自于自然界的"生活映像"既是他所钟爱的日本俳句也是电影的诗意所在。"电影却诞生于对生活的直接观察，我认为，那就是电影中诗意的关键，因为电影影像本质上即是穿越时光的一种现象的观察。"[①]《摇摇晃晃的人间》一片中也采用了风吹麦田、乌云蔽日、莲叶中间一泓浅水中的小鱼、萧瑟秋风中的芦

图1-3 《我的诗篇》（导演：吴飞跃、秦晓宇）

苇、朝霞旭日等自然界意象，这些均是对主人公余秀华生活环境进行直接观察后从中摄取的"生活映像"。余秀华写作诗歌的来源，正如该片摄影师所说："刚到她家时，我就发现家门口的池塘、白杨树，以及红色砖墙的房子都特别漂亮、特别美。看完她的诗，我发现诗里的东西就是家门口的花花草草。所以我们用了大量的空镜头来呈现还原这种诗意。而在人物和事件这一块，用的是手持摄影，抓拍人物的情绪，用情绪塑造人物性格。这是我理解的诗意。"[②]这些来自于"对生活的直接观察"的意象在片中承载着一定的隐喻与象征意义，是余秀华心境和处境的外在

①　塔可夫斯基. 雕刻时光[M]. 陈丽贵，李沁泉，译. 北京：人民文学出版社，2003：68.
②　张熠. 透过摇摇晃晃的人间，我们该如何理解余秀华？[EB/OL]. 2017-06-19[2021-01-27] http://www.jfdaily.com/news/detail?id=56752.

呈现，能够烘托人物情绪、喻示人物命运、表达影片主题，表现主人公的悲伤、痛苦、无奈、妥协以及抗争与独立。如片中出现的一条在雨后荷塘中的荷叶上残存的水洼中挣扎的小鱼这个镜头，很自然地让观者想到"涸辙之鲋"这个成语，随之联想到余秀华成名之前作为一个身体残疾的农村女性对自身命运、婚姻的无法掌控。

除却上述这些外在形式上的诗感，这类纪录片最为深层的诗意表现在它对于片中人物生存状态和境遇的真诚关怀，以及这种渗透于视听语言中的关怀所给予观众的沉重的震慑心灵的审美体验。《我的诗篇》和《摇摇晃晃的人间》两部片子中所纪录的挣扎奋斗在社会底层的农民诗人，属于被社会主流媒体所忽略、为绝大多数人所不知的人群，他们通过诗歌和话语表达对生活的思考、表达内心丰富的情感和不凡的理想。在使观众获得丰盈的诗性体验时，也激起观众强烈的审美情感，唤起观众自身的生命体悟。所以优秀的诗意型纪录片绝不是仅仅停留在诗意的视听感官享受层面上，而是要最终引导观众不知不觉间进入感同身受的心灵体验层面，激起对生命的价值和人的本性等普世问题的思考。

影视艺术的功能"是在表现生命本身，而非生命的理念或论述"[①]，这种表现要借助于具象化的事物。纪录片除了通过雪花、月亮、荷叶上的小鱼等直接取自于生活中的映像来写实地表现生命个体，有时也会采取动画这一虚构式影像表现浪漫主义的诗意。我国台湾纪录片导演杨力洲在《被遗忘的时光》（2010）（见图1-4）一片中，于纪实拍摄中夹杂了若干个画龙点睛似的动画段落，来表现失智老人的精神状态及他们与亲属之间的关系等无法用摄影影像来还原的精神世界。这些动画片段有着自己独特的美学风格，即巴赞所说的"表现精神的实在，在那里，形式的象征含义超越了被描绘物的原形"[②]。不论是65岁的水妹忘记过往的一切而唯独对故乡西林村的记忆不泯，还是杨祥永对失去记忆的妻子的不离不弃，均含蓄蕴藉而又寓意深刻，片中这些表现主义风格的动画与写实段落共同组成了令人温暖动容的纪录诗篇。美国五集系列纪录片《打破沉默》（*Breaking the Silence*，2002）中也使用了木偶动画来表现匈牙利犹太人被德国纳粹分子驱逐出家乡的历史现实。画面中玩具火车将一个个木偶运送到有着大量玩具兵偶的地方，然后画面叠化出德国纳粹部队。这种风格化、艺术化的表现手段相较于对现实场景的纪实拍摄，在观众的审美接受层面上具有较为强烈的间离效果，也弥补了某些历史事件因客观原因无法摄录而导致纪实影

① 塔可夫斯基.雕刻时光[M].陈丽贵，李沁泉，译.北京：人民文学出版社，2003：122.

② 巴赞.摄影影像本体论[A].//安德烈·巴赞.电影是什么[M].崔君衍，译.南京：江苏教育出版社，2005：3.

像缺失的遗憾。当然，诗意型纪录片绝不能仅仅依靠这种非纪实的、虚构性的画面来达成诗意风格，尽管这种手法效果显著，因为纪录片在本质上是非虚构性的。

图1-4 《被遗忘的时光》（导演：杨力洲）

1.1.2 诗化的声音效果与诗意话语叙事

默片时代的诗意型纪录片只能谋求视觉表达的诗意，而有声时代来临后，解说（包括独白）、音乐等诗化的声音效果也为诗意话语叙事增色添彩。除画面外，声音是视听艺术表情达意的另一重要手段，它诉诸人的听觉感官，和诉诸视觉的影像共同完成影视叙事。纪录片是声画结合、视听一体的艺术。在诗意型纪录片的创作中，声画关系的主要表现是画面和解说、音乐之间的配合与协调。

由于解说词不被镜头的边框所局限，创作者的主观情感和思想内涵可以通过解说得到酣畅淋漓的直接体现，观众也可以通过解说词联想到画面之外的更多信息，体会到更加深远的意蕴。诗意型纪录片的解说词有着诗歌语言的特征，语词凝练、节奏鲜明、音韵和谐，富有音乐美和抒情性，饱含思想感情与丰富的想象。阿仑·雷乃（Alain Resnais）导演的《夜与雾》（*Nuit et brouillard*，1955）（见图1-5）是一部控诉纳粹以及战争暴力的诗意型纪录片，在"二战"结束、奥斯维辛纳粹集中营解放十周年之后，曾经是人间地狱、承载了无数罪恶与恐怖的集中营旧址上，鲜血已经干涸，惨叫已经沉寂，绿草如茵的小径掩盖了过往的痕迹，这段惨痛的历史正渐渐被人们淡忘。受法国"二战"历史委员会委托，阿仑·雷乃拍摄了《夜与

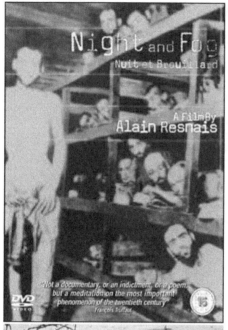

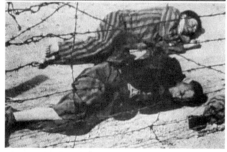

图 1-5 《夜与雾》(导演:阿仑·雷乃)

雾》这部纪录片。作为法国新浪潮电影的中坚人物之一,阿仑·雷乃的影片擅长关注形式主义、现代主义以及社会、政治议题,经常以遗忘和记忆为主题,从严肃文学中汲取营养,从哲学高度看问题;在叙事结构上采用新奇的手法,剪辑重抒情性。《夜与雾》是一部风格独特、富有诗意影片。阿仑·雷乃把过去和现在两个时空截然分开,用黑白影像表现过去,用鲜艳的彩色影像表现现在,重复运用交叉剪接来加强过去和现在不同时期同一空间的对比,用解说词把不断交替出现的过去时空与当下时空联结起来。在纳粹集中营中生还的犹太裔作家、诗人让·卡罗尔受邀为该片写了解说词,那段残酷岁月的亲身经历,使他的解说词中融入了自己强烈的情感,冷静、低沉、如诗的旁白又别有一种直击人心的力量。

影片在不时提出一些没有给出答案却引人陷入沉思的问题的同时,伴随出现的是用长镜头拍摄下来的与过去相关联的现时的外景镜头。例如,从一列用黑白胶片拍摄的在夜色中运载犹太人到集中营去的火车的镜头,切到了当前明媚阳光照耀下的空铁轨的跟拍长镜头,这时的解说词是:

慢慢地往前走吧,

你在寻找什么呢?

还能找到当年拉开车厢门时掉出来的尸体的痕迹吗?

还能找到那些初来者的足迹吗?

他们曾在犬吠狼嚎声中和刺目的探照灯的扫射下被驱赶到集中营的枪口前,

被驱赶到远处冒着浓烟的焚尸炉前

......

当这些画面变成过去，

我们假装再次充满希望，

好像集中营里的苦难就此痊愈。

我们假装这一切只会在特定的时间地点发生一次，

我们对周围的事物视而不见

对人性永不停歇的哭喊充耳不闻。

这些充满理性的问题对战争进行了省思而非道德评判，旨在使观众警醒和思考，并警惕这类悲剧的重演。"集中营周围的检阅广场上重新长出青草，被遗忘的村庄依然危机重重，火葬场已废置了，纳粹的罪恶已成为如今孩子们的戏剧。战争已经平息，但我们不能闭上眼睛。"①简短而铿锵有力的诗句赋予影片高度的哲学意味和严肃的文学性，带领观众重新审视"二战"中违背人性的惨痛记忆，表达作者对战争暴力的强烈控诉和反思。

刘郎导演的《西藏的诱惑》（1988，见图1-6）作为中国纪录片领域写意派的代表作品，注重审美价值，创作者将自己饱满、真挚的主观情感体验，融入言辞奔放、感情充沛的解说之中，在整体构思和艺术表现上不注重生活情态和过程的具体展现，更看重意境的营造和开掘，较早地运用大写意的手法来构建优美的画面语言，并采用文学性和抒情性较强的解说词直抒胸臆地进行主观情感的抒发：

（女）像旭日诱惑晨曦，像星星诱惑黎明。西藏对人的诱惑，那样强烈，那样不可遏止。对具有献身精神的艺术家来说，像蓝天诱惑雄鹰。

（男）像山野诱惑春风，像草原诱惑骏马，西藏对人的诱惑，那样巨大，那样难以摆脱。对敢于追寻的艺术家来说，像大海诱惑江河。

① 纪录片《夜与雾》解说词。

11

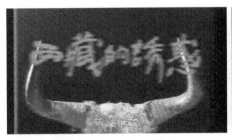

图1-6 《西藏的诱惑》（导演：刘郎）

这段文字抒发了创作者对西藏这方神圣土地的赞美和敬仰，纪录片的解说让观众对西藏心驰神往。

虽然《西藏的诱惑》一片主要表现了跋涉在宗教朝圣之途的三代僧侣和艺术朝圣道路上的四位艺术家，但并没有具体展现僧侣朝圣的过程和艺术家们的艺术创作道路，而是把他们作为"艺术符号"，借此表达创作者的思想，让观众从纪录片创造的意境中感受到西藏的魅力和诗情，体味人生的真谛和哲理。对这类诗意型纪录片来说，解说词的抒情表意功能体现得更为突出，成为创作者创造意境、抒发情感的重要手段。刘郎导演的另一部纪录片《江南》的开头有这样一段解说词：

"这是一幅宁静的画卷，画的是'小桥流水人家'；这是一行彩色的诗句，写的是'杏花春雨江南'。江南是一年年可以开花的莲藕，江南是一代代仍旧吐丝的春蚕。江南是一组文化的瓦片，经历过新风细雨；江南，是一座历史的石桥，构筑在古今之间……"

创作者以江南最有代表性的诗、画、景物，构建了江南特有的意象，让观众展开想象的翅膀，感受浓浓的诗意和醉人的江南情怀。

雅克·贝汉（Jacques Perrin）的《鸟的迁徙》（*Bird Migration*，2001）这部纪录片可谓惜字如金，全片仅有极少量的解说词。影片并未通过大量解说词强行灌输环保意识，而是用极为精简的解说，配以唱诗班一样的优美音乐与和声来表现。全片如同一首优雅的抒情诗，一支充满美和力的芭蕾作品，一首关于坚持和承诺的颂歌。开头部分的解说词没有简单地描述或重复画面内容，而是从拟人的层面来审视这些需要长途跋涉、经历千难万险的候鸟们飞行的目的，揭示片子的主题（见表1-1）。

表 1-1 《鸟的迁徙》片首部分画面与解说词的关系

画　　面	解　说　词
中景：最后一只候鸟从水上飞起 近景：排成人字形的大雁飞过金黄色麦田，远处层峦叠嶂 全景：俯拍大雁飞过田地、森林、河流 近景：一只大雁挥动翅膀飞行 中景：几只大雁贴着水面飞行 特写：一只飞行中的大雁的头部	鸟的迁徙是一个关于承诺的故事，一个关于归家的承诺。在数千公里的危险旅途中，只有一个目的：生存 迁徙是为生命而战

在纪录片中，画面为音乐提供形象和场景，音乐为画面烘托意境和想象，表现出特定场合和环境气氛中的韵律与节奏，从而带给观众不同的审美体验。音乐的感染力及其创造的意境之美，可以激发欣赏者的情感和心理认同，引领人们到达诗意的境界，起到烘托气氛、深化主题、辅助表意的作用。正如埃利克·巴尔诺在《世界纪录电影史》中所说："对战后时期的电影诗人来说，声音是非常重要的。在影片《玻璃》中动作和音乐完全一致，所以看上去就觉得吹玻璃的工人在演奏音乐一样。"[①]

张以庆导演的《幼儿园》（2003）也是一部具有诗意风格的纪录片，片中外景几乎全部使用虚焦镜头，孩子们的行动则以慢动作来处理，使画面营造出脱离现实的朦胧、虚幻的意境，同时音乐的使用也强化了全片的诗意风格。这部片子全片没有一句解说词，全部声音由幼儿园的现场同期声和一首少儿合唱的经典民歌《茉莉花》组成。如天籁般的童声合唱《茉莉花》在片中先后出现了五次，柔美舒缓的旋律中夹杂着淡淡的忧伤，如生命的咏叹，每一次出现对应的是孩子在幼儿园生活的不同阶段和场景，由入园第一天、第一次午觉、第一个周末等家长接回家、难得的户外活动到最后大班的孩子拍毕业照，传达了孩子们在幼儿园成长中的苦辣酸甜，可谓五味杂陈。音乐与画面的配合丝丝入扣，在诗意忧伤的整体氛围中，该片旨在让人们体悟孩子的言行是成人世界的反射，反思导演在片头题记中所说的"也许是我们的孩子，也许是我们自己"这句话，思考该如何做才能给孩子一个美好的童年。

《鸟的迁徙》（2001，见图1-7）一片诗意气氛的营造，除了得益于被赞为美到均可做电脑桌面的每一幅画面外，亦与其堪称经典的配乐密不可分。在这样一部自然纪录片中，曾四度赢得凯撒奖的电影配乐大师布鲁诺·库莱延续了他在音乐

① 巴尔诺.世界纪录电影史[M].张德魁，冷铁铮，译.北京：中国电影出版社，1992：186.

图1-7 《鸟的迁徙》（导演：雅克·贝汉、雅克·克鲁奥德）

中对人声的精妙运用，天籁般的音乐与纯净的男声或女声吟唱相和，时而空灵缥缈，时而激越震撼；时而以紧张的管弦乐合奏来烘托工业污染烟雾中迷途的倦鸟，时而用合唱赞颂鸟类飞越海洋、河流、荒漠、森林、冰川与山谷时的壮丽景象；旋律中夹杂着飞鸟扇动翅膀的声音，鸟鸣声、风声、流水声……这些简单的自然音响宛若生命的合奏或灵魂的共鸣，同画面完美地搭配在一起。当田野、城市、山川和丛林不断在群鸟飞翔的身影下变换时，在吟唱声中加入管弦合奏和原始风情的鼓点，更好地展现了自然的辽阔苍凉。当鸟群到达北极，得以享受短暂的亲子时光，丹顶鹤翩然交颈而舞，鸟儿之间亲密地互相顺毛、啄喙时，拨弦、童声、铜管的运用使镜头显得更加活泼幽默，呈现出万物有灵的美。影片最后，尼克·凯夫（Nick Cave）演唱的主题曲《守候在你身旁》（*To Be By Your Side*）低回婉转，优美轻灵中略带伤感气息，将鸟儿迁徙的故事讲述得生动而悲怆。

无论是视觉表达还是声音处理，诗意型纪录片中都会给观赏者创造"言有尽而意无穷"的审美意境，即王国维所说的"言外之味，弦外之响"。因为诗性或艺术性就在于以有限的事物表现无限性的普遍概念或典型，以在场显现不在场[1]。纪录片要提高其艺术品性、彰显诗意风格就要在视、听两方面精雕细琢，给观赏者留下可供咀嚼和回味的想象空间。

现在由于纪录片类型和风格的多元化发展，纪录片创作从整体上来看艺术水准有了提升，大多数纪录片会在某些段落或部分显现诗意风格，而有些则由于过度地追求诗意而游走在纪录片的边缘地带，如加拿大自然摄影师格雷戈利·考伯特（Gregory Colbert）的《尘与雪》（*Ashes and Snow*，2003），它是一部游走于诗意型纪录片与纯粹艺术作品之间的纪录片。影片用慢速摄影的方式，无论是光线、色彩、角度、构图都极度考究，使每个镜头都充满诗意和灵性，带给观众一种强烈的视觉冲击力和从未有过的视觉体验。它超越了影像对现实再现和叙事表意的两个层次，用极致的节奏和韵律、纯美的镜头语言，构建了一个人与自然完美融合的诗意

① 张世英. 有形与无形 有声与无声 有言与无言——试论美与诗意境界之区分[J]. 湖南社会科学，2000（6）：4-8.

世界。准确地说，《尘与雪》是导演考伯特以纪录片为载体，用音乐和文字将自己长期以来对大自然的崇拜串联起来的写真集。如果按韵律节奏和信息含量来定义该片的类型，从其无叙事、无情节，只营造人与自然、人与自身的爱与美的氛围，传递生命与永恒的理念来看，《尘与雪》更接近纯粹写意的艺术作品。

1.1.3　小结

无论是先锋电影影响下的"城市交响乐"纪录片，还是现实主义理念下的诗意模式，创作者都在寻求一种风格化、情绪化地描述世界和表达自我的方式。从20世纪20年代至今，纪录片的诗意模式经历了从繁荣到落寞，再到新发展的过程，随着技术和纪录片理念的不断更新，成为介于艺术作品和一般纪录片之间的独特存在。严格来说，诗意型纪录片常常由于过于抽象和主观性的表达而导致真实性受到质疑，这使其站在了纪录片范畴的边缘。但诗意型纪录片正是由于不以劝服和传递信息为目的，注重情绪抒发和意境营造，其美学和哲学意义的表达才更加充分。

1.2　阐释型纪录片

20世纪20年代，与诗意型纪录片同时期产生的阐释型纪录片（Expository Documentary），表现方式却与前者大相径庭。阐释型纪录片不强调影片的美学和诗意色彩，而强调将现实片段组合成更具逻辑性、思辨性或者修辞性的结构，用一种更加积极和主动的形式，传达创作者的思想和意图。这一纪录片模式扩展了纪录片创作的自由度和信息传递的广度。

在纪录片家族中，阐释型纪录片是最擅长说理、论证的纪录片类型，并在此后30年里成为世界纪录电影的主要模式。随着有声电影的出现，阐释型纪录片依赖字幕或旁白直接向观众进行观点阐述、展开论述或叙述历史，其典型特征表现为："上帝之声"（Voice-of-God）、证据剪辑（evidentiary editing）和全知视点。

1.2.1　阐释型纪录片的主观表达

被称为"纪录片教父"的英国人约翰·格里尔逊的电影理论被概括为格里尔逊模式，即画面加解说的纪录片形态。在他的带领下，纪录片的社会宣教功能被大大释放，纪录片以一种客观理性的叙述方式，完成了"对

现实的创造性处理"。

约翰·格里尔逊将纪录片定义为"对现实的创造性处理"，他对纪录片本性的这一概括简洁而含义深刻。他认为纪录片并不是对现实的完全复制，而是一种主客观结合的产物。诗意模式纪录片由于过于追求诗化的视觉与听觉效果和诗意叙事，引起人们对其反映的社会现实面貌的可能性和力度的质疑，有些诗意型纪录片甚至站在纪录片范畴的边缘，这使其在20世纪30年代经济危机后逐步走向落寞。与诗意模式过度个人化的表达相比，阐释模式运用理性思维来构建纪录片，以权威姿态传递一种客观的印象和证据确凿的观点，以此影响和调动观众的积极性。

作为一种经典的纪录片模式，由格里尔逊开始，阐释模式被世界各国广泛使用。代表作品有图1-8所示的帕尔·罗伦兹探讨生态保护问题的《开垦平原的犁》（*The Plow That Broke the Plains*，1936）和《大河》（*The River*，1938），以及"二战"期间弗兰克·卡普拉为美国国防部制作的七集系列片《我们为何而战》（*Why We Fight*，1943）等。在中国，《收租院》（1966）、《话说长江》（1983）等政治化纪录片时期和人文化纪录片时期创作的宣传片和专题片，也大都采用这种风格。

有声电影时代来临，语言成了纪录片的重要元素。较之让记录对象说话，阐释型纪录片更倾向于让创作者自己"说话"，直抒胸臆，坦陈己见。解说方式有两种：第一种是"上帝之声"，即画外音形式，只闻其声不见其人，如《我们为何而战》《大海的声音》；第二种是"权威之声"，即解说者作为权威人士在片中出现，闻其声且见其人，如电视新闻中的播音员、片中的主持人、与拍摄话题相关的专家学者在镜头前分析事件或阐述观点。美国作家海明威为尤里斯·伊文思的《西班牙土地》（*The Spanish Earth*，1937）撰稿并亲自担当解说，他语气中所具有的坚定的情感，对呼吁全世界支持和鼓励西班牙共和国保卫者反对独裁、保卫民主的战斗，起到了积极的作用。"上帝之声"和"权威之声"在阐释型纪录片中被充分运用，使影片充斥着浓厚的说教和宣传意味，"二战"期间此类纪录电影成为对公众进行宣传鼓动的强有力的工具。

尽管这种阐释模式力求通过维持距离，保持中立、公正、客观，来增加影片的真实性和可信度，但是在现在看来，类似《我们为何而战》这样通过解说词呼吁爱国精神和民主思想的纪录片，显得有些夸张和主观。此类影片在结构上有一个共同的特征，即导演以全知全能的第三人称形式，通过旁白和字幕阐述观点和立场，使解说语言占据影片主导地位，画面则起着辅

助、印证解说的作用。

解说词的运用是阐释型纪录片进行主观表达的有力武器。在表达观点时，文字比画面更加具有概括力。与一般纪录片强调画面占主导地位相反，画面在阐释型纪录片中处于辅助地位，用于配合解说词进行举证、说明与号召。解说词常常可以作为结构影片、组织画面的重要手段，甚至可以独立成篇，游离于影像之外。这增加了影片的完整型和逻辑性，但同时也压制了影像本身的艺术魅力。20世纪30年代英国纪录片导演保罗·罗萨（Paul Rotha）曾批评当时的纪录片创作滥用音乐和解说，指出这种滥用会使纪录片变成了一种"图解的广播"（illustrated radio）。

由于解说词在阐释型纪录片中占据主导地位，画面的剪辑在阐释型纪录片中的作用则主要是使影片对于论点的阐述保持连贯，无须像诗意型纪录片那样追求节奏和形式感。这种为了表达一个完整的观点，只要对阐释论点有帮助的画面都拼接在一起，甚至牺牲画面在时间和空间上的连续性的剪辑方法，被称为"证据式剪辑"（evidentiary editing）。此类纪录片的画面选择和安排，往往比故事片更自由。例如《开垦平原的犁》（见图1-8）作为纪录片史上第一部关注环境与生态保护的影片，为了印证影片的观点——人类对大自然的贪婪索取和恣意破坏遭致沙尘暴的肆虐，画面选取了美国中西部各个草原的干旱情况作为证据，用漫天黄沙、狂风中摇曳的树木以及奔流的褐色河水等真实的镜头展示环境遭到破坏后的严重后果，让观众对导演的观点一目了然，加深了对所阐述问题的认识。

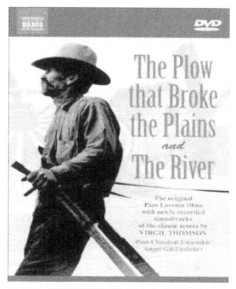

"二战"期间，许多国家都为本国制作了被埃里克·巴尔诺称为"军号片"（bugle—call film）的纪录片作品，其宗旨是用影像手段激发人们的战斗热情，鼓舞斗志。珍珠港事件爆发后，美国也意识到参与这场影像大战的必要性，《我们为何而战》就是其中的经典之作。当时，马歇尔将军亲自召见了三次获得奥斯卡奖的导演弗兰克·卡普拉，委任他以纪录的形式制作一部美国历史上首创的系列片，达到激励美国

图1-8 《开垦平原的犁》《大河》（导演：帕尔·罗伦兹）

青年参军、为自由与民主而战的目的。作为故事片导演，卡普拉对大型纪录片的制作并不熟知，但他难以推辞。经过一番艰难的资料搜集，他利用来自苏联、德国、意大利、日本、中国及其他国家和地区的各种新闻影像，最终制作出了7集资料汇编影片《我们为何而战》（见图1-9）。该片成为"二战"期间放映范围最广、影响最大的阐释型系列纪录片。其中，第一部《战争序曲》还获得1942年奥斯卡最佳纪录片奖。这部经典的系列片被列为军队教育的必看影片，在形式上与许多战争影片一样，以语言为主诉诸情感，极好地发挥了格里尔逊模式的宣教功能。解说词富有激情和感染力，深刻地解释了美国迫切参战的原因和目的。影片一开头就以反问句的形式提出了为什么美国要参与到"二战"中去，"导致我们参战的原因是哪些？美国人为什么参战？是因为珍珠港吗？这就是我们参战的原因吗？或是因为……英国？法国？中国？捷克斯洛伐克？挪威？希腊？南斯拉夫？是什么在一夜之间改变了我们的生活方式？是什么将我们的资源、我们的机器，我们全国改造成一支巨大的军队？……"配合各个国家战火纷飞的残酷场面，随后有力而坚定地提出为自由而战的"美国精神"。当作为"奴隶世界"的指挥者希特勒、墨索里尼和裕仁的画面出现时，解说词表达了明确的情感好恶：

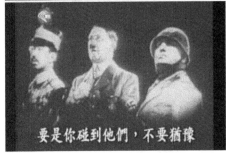

图1-9 《我们为何而战》（导演：弗兰克·卡普拉）

要好生看看这三个家伙，记住他们的面孔。要是你碰到他们，不要犹豫。……

《我们为何而战》广泛地介绍了各国政治、经济与文化传统，以阐释模式汇编了各国战时资料画面。在没有现实材料证实其解说的场合，将正义与邪恶两大集团对抗的情景用故事片的手法表现出来，甚至还运用了迪士尼的动画特效来表示战争形式和地理位置，充分增加了影片的艺术表现力和内容丰富程度。

纪录片的宣教功能在这部影片中被淋漓尽致地表现出来，以至于有时候阐述型纪录片也被认为等同于宣传性纪录片。

阐释型纪录片的创作者为了能够更好地发挥解说词对于客观事实的描述，一般选用全知视角，以全知全能的眼光全方位描述人物和事件。

主题先行与结构预设是阐释型纪录片的显著特征。作为一种传递观点和鼓动宣传的模式，阐释型纪录片的解说词大都围绕观点或主题先于画面拍摄而完成，并承担结构影片的重任。这种类型的纪录片有如下两个特征。

1.明确的倾向和立场

即创作者以积极心态去表达较为明确和清晰的观点，表明自己的立场和倾向性。如《我们为何而战》拍摄之前，导演弗兰克·卡普拉就已经确定这部系列片的目的及需要传递的观点——借此向美军士兵说明为何而战，战斗的原因和意义是什么。影片中，他用"光明世界与黑暗世界的决战"来形容战争，把美国的制度和生活方式作为"光明世界"的代表，国会山、方尖碑等镜头被赋予国家意义，用以歌颂"美国精神"，表达了导演对民主制的一种牧歌式的自信。

中国的大型系列纪录片《大国崛起》（2006）、《复兴之路》（2007）和2017年央视推出的《辉煌中国》《永远在路上》《大国外交》《将改革进行到底》等宏大题材的纪录片均采取主题先行的手法，各自阐述了代表主流意识形态的鲜明立场和观点，属典型的政论专题片。如《辉煌中国》一片全景式展现了五年来各行各业为中国经济社会发展所做出的贡献，明确和清晰地展示中国的发展思路和发展理念，正本溯源地阐释了中国在走向复兴的征途上对世界所产生的积极影响，向世界呈现了一个日益崛起、走向全面复兴的中国。

2.借助声音的力量来进行说服

为了增强观点的可信度和正确性，使观众顺理成章地接受作者的观点，必须使用某种方法，如使用旁白解说。一般认为，在纪录片中使用旁白等于是采用"上帝"的声音，观众会不由自主地倾听并相信。一个第三人称的叙述往往会被观众"缺省"地认为是来自"上帝"的声音[1]。如《辉煌中国》第一集《圆梦工程》的结尾处以慷慨激昂的解说词总结全篇："中国桥、中国路、中国车、中国港、中国网，一个个圆梦工程铺展宏图。它们编织起人民走向幸福、美好的希望版图，编织起中华民族伟大复兴的中国梦。向着这伟大的梦想，铿锵的中国脚步自信、前行！"这类话语如进行曲般铿锵有力，对全片内容加以升华，目的在于唤起民众的集体归属感和爱国情感。另外，使用名人或权威的解读也是增加影片说服力的方

① 马丁.当代叙事学[M].伍晓明，译.北京：北京大学出版社，2005：39.

法。观众对于名人和权威的言语会有强烈的趋同心理，他们的姿态、语言、服饰等都能够成为公众的模仿对象，因此他们可以成为一般公众的说服者。如《大国外交》一片为全面展现中国外交领域的成就，通过大量权威访谈和鲜活故事，既勾勒出中国特色大国外交的理论框架，又展现了新时期中国外交波澜壮阔的宏伟实践，反映了中国外交给人民带来的获得感和构建人类命运共同体、"一带一路"等中国理念、中国方案的世界回响。

阐释模式的纪录片还会将引经据典作为提升可信度的手段。如《我们为何而战》系列片的第一部《战争序曲》中，就引用了《论语》中孔子的"己所不欲，勿施于人"、《古兰经》中的"人类是一个生命共同体"、《圣经·约翰福音》中的"真理将使你自由"等经典语录来证明其观点的正确性。

1.2.2 如何辩证地看待格里尔逊模式

约翰·格里尔逊是纪录片史上举足轻重的人物，"他命名了纪录片这一电影类型，命名了一种电影制作模式，命名了一个电影运动，并以他的电影观念和运动影响世界电影的发展方向"[①]。纪录电影在格里尔逊的理论与实践的指导下发展成声势浩大、影响力波及全世界的电影类型，他也因此被誉为"纪录片的教父"。

格里尔逊模式是对格里尔逊电影理论的精练概括，也是阐释模式的典型代表。这种被简化为画面加解说的创作方法，实现了现实题材、诗意表达和社会教育的完美结合，是纪录电影从无声时代转向有声时代后发明的最有力的创作模式，也是纪录片由个人趣味转向社会宣传工具的重要手段。

格里尔逊模式的形成，与格里尔逊本人的经历与主张密不可分。在美国学习期间，他认识到在现代社会中，电影和其他大众传播形式将在某种程度上代替教堂和学校，成为影响公众舆论的有效媒介手段。他不怕宣传这个词，甚至指出"我把电影看作讲坛，用作宣传，而且对此并不感到惭愧"[②]。他认为"他的使命就是要使纪录影片作者把问题及其含义以富有教益的形式加以戏剧化，给人们带来民主的希望"[③]。在格里尔逊看来，与其说纪录电影是一种艺术形式，不如把它看作影响舆论的手段，是"打造自然的锤子"，而不是"观照自然的镜子"，社会教育功能是格里尔逊式纪录片所认同的基本观点。

① 张同道. 多元共生的纪录时空[M]. 北京：北京师范大学出版社，2010：222.
② 哈迪. 格里尔逊与英国纪录电影运动[M]//单万里. 纪录电影文献. 北京：中国广播电视出版社，2001：52.
③ 巴尔诺. 世界纪录电影史[M]. 张德魁，冷铁铮，译. 北京：中国电影出版社，1992：80.

从格里尔逊为纪录片所作的界定"对现实的创造性处理"可看出，他一方面强调纪录片对现实的关注，试图将人们的目光拉回到自己家门口发生的事情上；另一方面，尽管格里尔逊声称纪录电影是"非美学意义的运动"，但他仍然主张对生活真实进行艺术加工，在发挥纪录片的大众教育功能之外还要注重其艺术魅力。例如讲述英国鲱鱼捕捞业的《漂网渔船》（*Drifters*，1929）（见图1-10）一片在展现捕捞工人日常生活时，格里尔逊就运用音乐与蒙太奇剪辑使影片充满诗意色彩，没有丝毫激进的说教意味。这也表明，现实题材和诗意表达是构成格里尔逊模式的基本要素。

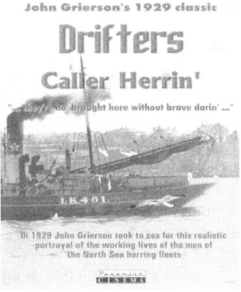

图1-10　约翰·格里尔逊及其导演的《漂网渔船》

与弗拉哈迪的浪漫主义相比，格里尔逊的纪录片创作理念倾向于实用性和有效性，是一种"解决问题式"（problem-cause-solution type）的纪录方法。他领导的英国电影学派积极实践并将他的理念发扬光大：《住房问题》（*Housing Problems*，1935）是一部表现贫民窟居民生活的阐释型影片，"影片表现手法令人耳目一新。贫民窟的居民作为代言人出场，取代了格里尔逊的纪录片中惯用的评论员和解说员。由他们直接对着摄影机讲话，做向导，观看老鼠横行的厨房、没有暖气设备的居室以及行将倒塌的走廊"[①]。片中的被拍摄者引导观众去关注他们居住的条件简陋的破败房屋，直观展现住房问题的严重性，这种直接对话形式也在后来

① 巴尔诺.世界纪录电影史[M].张德魁，冷铁铮，译.北京：中国电影出版社，1992：89.

的电视中被广泛使用。这一时期，英国纪录电影学派创作了不少这种针对全国性议题和公众关心话题的现实题材纪录片，如纪录锡兰岛国的异域风情及艺术与宗教传统的《锡兰之歌》（*Song of Ceylon*，1934）、表现煤矿工人井下作业的《煤矿工人》（*Coal Face*，1935）以及描写英国邮政状况的《夜邮》（*Night Mail*，1936）等，不仅引起大众对社会问题的重视，也成为英国20世纪30年代纪录电影中不可或缺的经典作品。

格里尔逊模式在20世纪30年代到60年代成为世界纪录电影的主导模式。美国电影史家埃里克·巴尔诺认为："格里尔逊及其运动在数年之后改变了'纪录片'这个词所唤起的期待。弗拉哈迪的纪录片是以较长的篇幅把身居远方却相亲相爱的人群特写下来的肖像片，而格里尔逊的纪录片则是超越个人去反映社会的进程。他的片子通常是短的，带有能够明确地说明一个观点的'解说'，而这正是弗拉哈迪所厌恶的。格里尔逊的式样被广泛采用。"①

第二次世界大战中，作为一种理想的宣传鼓动的纪录片形式，格里尔逊模式纪录片被大量创作，并且成为政府行动的一部分。《伦敦可以坚持》（*London Can Take It*，1940）、《今夜的轰炸目标》（*Target for Tonight*，1941）、《倾听不列颠》（*Listen to Britain*，1942）是战时英国纪录电影最重要的作品，格里尔逊本人也在加拿大电影局主持制作了大量反法西斯电影作品。"二战"期间放映范围最广、影响最大的阐释型纪录片莫过于好莱坞导演弗兰克·卡普拉为美国国防部制作的七集系列片《我们为何而战》。慷慨激昂的军乐、惨烈的战争场面，配合着极具煽动性和思辨性的解说词，成功鼓舞了美军士兵的斗志，也得到了全国民众的支持。这部影片在美国国内起到了"军号"作用，在美国之外则履行了外交职能，极好地发挥了格里尔逊模式纪录片的社会教育功能和艺术魅力。

"二战"后的一段时间，格里尔逊模式依然是纪录电影的主导美学形态，直到16毫米摄影机和轻便录音机的产生和结合，使得同期声成为可能，以"上帝之声"为特征的格里尔逊模式才逐步走向衰落。尽管这种自以为是的画外解说易引发反思和质疑，但对于格里尔逊的历史贡献，电影史家和理论家都不吝赞美。法国电影史家乔治·萨杜尔（George Sadoul）说："英国电影界在1930—1940年最为突出的大事就是纪录片学派的形成。"他认为格里尔逊所领导的英国纪录片运动"尽管有些明显地是为了宣传的需要而摄制的，但它们却继承了欧洲大陆已经衰落的先锋派所

① 巴尔诺. 世界纪录电影史[M]. 张德魁，冷铁铮，译. 北京：中国电影出版社，1992：92-93.

开创的研究，加以发扬光大"①。

1.2.3 阐释型纪录片与"形象化的政论"

格里尔逊模式在前苏联被称为"形象化的政论"，并作为一种行之有效的创作方式被带到了中国，深刻影响了中国纪录片主流形态40年之久。"形象化的政论"十分强调纪录片的宣教作用。在新中国成立之后相当长的时间里，这种将解说词凌驾于画面之上的创作模式，成为新闻纪录片的基本范式。这一时期中国纪录片的拍摄是一种国家行为，国家意志占据主导地位，个人主体意识缺失。这类纪录片中出现的人物对话，基本由画外解说代替。通过"上帝之声"单向传递思想和观点，导致观众始终处于一种被动接受的状态，纪录片成为政府宣传的工具。解说加画面的创作模式主导了中国电视纪录片发展的前两个阶段——政治化纪录片时期（1958—1977）和人文化纪录片时期（1978—1992），一度被膜拜为纪录片的最佳形式。

1958年，北京电视台播放了中国第一部讲述河南信阳人民抗灾夺丰收事迹的电视新闻纪录片《英雄的信阳人民》，开启了中国电视的新闻纪录片时期。

在"形象化的政论"的指导下，中国纪录片史上新闻纪录片时期的作品呈现如下特点。

1.题材雷同

这一时期的纪录片多以国家重大政治事件和有关英模典型的报道为主要内容，以弘扬独立自主、艰苦奋斗的精神为基调。如《周恩来访问亚非14国》《大庆在阔步前进》《河北人民抗洪斗争》《两种命运的决战》《欢乐的新疆》《人民战争胜利万岁》等，都具有浓厚的宣教色彩。尽管这些影片为我们留下了宝贵的时代影像，但题材雷同，导致全面性、客观性、真实性不足，从而削弱了纪录片作为文献的价值。

2.表现形式单一

"形象化的政论"要求纪录片采用解说加画面的方式，手法上过于倚重解说词和蒙太奇剪辑，声画分离，宣传色彩浓郁而宣传技巧匮乏，这使影片缺乏艺术性。选择阐释模式作为理想的表达观点和宣教的纪录片创作形式，不仅是中国向苏联学习的结果，也是纪录电影主管机构的历史选择。为了确保影片政治正确和节约成本，同时受到技术条件的限制，按脚本和解说台本"摆布场景"和"组织拍摄"的

① 萨杜尔.世界电影史[M].徐昭，胡承伟，译.北京：中国电影出版社，1995：381.

拍摄行为屡见不鲜，这也是新闻纪录片时期纪录片运作模式和艺术风格形成的重要政治、经济原因。

《收租院》（见图1-11）是"文化大革命"时期影响最大的电视纪录片。该片根据四川美院师生创作的大型泥塑群像《收租院》拍摄，反映新中国成立前四川大地主刘文彩逼迫农民交纳租米的情景。由于影片具有强烈的意识形态色彩，很好地配合了当时政治宣传的需要，1966年播出后便发行了数千部电影拷贝，在全国各地连续放映8年之久。《收租院》是典型的"形象化的政论"，由陈汉元撰写的解说词具有文学色彩和强烈的煽动性，不仅被编入小学教材，还开启了解说词脱离画面独立存在的先例：

> 四方土地都姓刘，千家万户血泪仇！穷苦的农民们忍着饥饿、扛着粮食来到这个人间地狱。在那黑暗的旧社会，装满地主粮仓的都是我们穷人的血和汗；填满我们穷人胸膛的只有仇和恨！

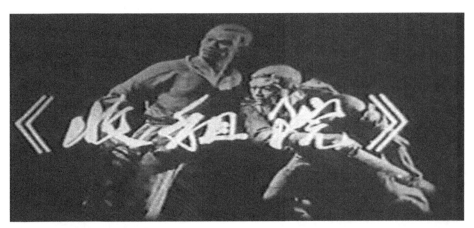

图 1-11 《收租院》（导演：陈汉元）

尽管《收租院》现在看来有些过于主观，缺失对复杂人性的判断，但也让创作者、宣传部门和观众意识到纪录片的能量和价值。

"文化大革命"之后，纪录片的宣教味道开始淡化，人文色彩增加，题材范围扩大，也带动了纪录片样式的创新。

人文化纪录片时期，正值中国的改革开放，追求真理、实事求是的思想占据主导地位。加上与国外合拍片的实践，这一时期的纪录片开始从政治宣传转向集体审美和情感的抒发。阐释型纪录片此时以专题片和宣传片的形式呈现，关于国

家和民族问题题材的纪录片层出不穷，如《话说长江》（1983）、《话说运河》（1986）、《唐藩古道》（1987）、《让历史告诉未来》（1987）等题材宏大、主题深厚的作品，都产生了巨大的社会影响力。

尽管出现了不少新题材、新样式，七八十年代的人文纪录片仍然不能完全脱离解说加画面的格里尔逊模式。"专题片和宣传片由于其主题的先行性和思维方式的文学性，注定其制作过程必然要走与故事片类似的、事先设定意义的控制过程。"①主题先行和解说词过多及较为浓郁的文学色彩，使这一时期的纪录片无法真正贴近普通老百姓的生活。

有人将"形象化的政论"等同于格里尔逊模式，实际上是对这两个概念的误读。列宁提出"形象化的政论"是有其特殊的时代背景的，却在那时被泛化为纪录片唯一的创作模式。格里尔逊模式虽然强调"上帝之声"和宣教作用，但也重视纪录片对社会现实的关注，重视纪录片的诗意表达。两者的共同之处是都可以简化为画面加解说，强调影片的教化功能。最大的不同是，"形象化的政论"看重解说词的主导作用，解说优于画面，极端状态是解说统摄画面，可以直接以理论为题材，用电影方式来诠释理论观点。而格里尔逊模式的解说则来自于对画面的提炼和补充，解说词无法脱离画面存在。只有回到格里尔逊本人的电影观念和实践上面，才能真正理解格里尔逊模式的美学精神。

2012年，中央电视台推出的大型美食类纪录片《舌尖上的中国》曾引发巨大的社会话题，成为一部现象级纪录片，其收视率一路飙升，最高达到0.55%，甚至赶超同期黄金档电视剧，这部纪录片也可纳入阐释型纪录片的范畴。这部国内第一次使用高清设备拍摄的七集纪录片，全方位展示了中华饮食文化的博大精深，为观众呈现了一场视觉、听觉、味觉俱全的饕餮盛宴。《舌尖上的中国》及2014年、2018年相继推出的《舌尖上的中国2》和《舌尖上的中国3》，不仅掀起了中华美食探秘热，其精练又贴切的"舌尖体"解说词也火了一把，成为人们竞相模仿谈论的对象。舌尖系列的解说词基本上是不动声色的客观叙述，只是在片尾当叙事达到高潮时，会有一段创作主体的主观表达：

当我们远离自然享受美食的时候，最应该感谢这些付出劳动和汗水的人们，而大自然则以它的慷慨和守信，作为对人类的回报和奖赏。

① 宋杰.纪录片：观念与语言[M].昆明：云南大学出版社，2008：114.

客观纪录与主观表达相结合，使本片的主题得以升华：由对美食的纪录，到对劳动者的付出和智慧的赞美，并进一步提升到对自然界的感恩，及传达中国传统哲学中人与自然的和谐相处之道。

2014年，央视推出了"舌尖"系列的第二部——《舌尖上的中国2》。这部续集延续了第一部的主题，继续探讨中国人与食物的关系。影片中有美食，有情感，有故事，与第一部相比，制作更加精良，故事更加精彩，东方味道更加浓厚。为了延续热度，《舌尖上的新年》（见图1-12）在2016年1月进入院线播映，2018年《舌尖上的中国3》继续讲述人与美食背后的温情故事。

《舌尖上的中国》系列的走红和热议，不仅打造了一个现象级的纪录片品牌，也传递了中国传统文化和精神。作为阐释型纪录片，解说加画面的组合并没有引起观众的排斥，反而增加了影片的思想厚度。一方面，美食的介绍穿插在一个个普通又耐人寻味的故事和细节中，大大增强了影片的感染力。另一方面，与之相配合的解说词极好地控制了叙事节奏，与制作精良的画面相辅相成，提升了纪录片的表现力。解说在片中起到了画龙点睛的功效，配合画面还原生活真实的同时，用以表达主创对生活的价值判断和情感寄托，并实现与观众的情感交流。

主创陈晓卿说："我们要拍的不是名厨名菜，而是普通人的家常菜。"[1]透过普通人的人生百味来看社会变迁，来寻找承载中国人精神的食物，是《舌尖上的中国》系列的最终目的。许多传统的中华文化在随着社会发展而流失，影片中出现的人很有可能是最后一代传承手艺的人。这增添了影片的社会现实性，契合了格里尔逊所提出的纪录片要关注现实的要求。

图1-12 "舌尖"系列纪录片（导演：陈晓卿）

① 姬少亭，王玉玢.《舌尖上的中国》讲述中国百姓与食物的故事[EB/OL].腾讯网. [2012-05-27]. Https://finance.qq.com/a/20120527/000880.htm

《舌尖上的中国》系列是高水准的、国际化的纪录片，它的叙述语言，它的镜头节奏，它讲故事的方式，都明显是对过往中国纪录片的一次刷新。《舌尖上的中国》第一部，与德、日、韩、美等40多个国家和地区的传播机构达成了销售协议，美国Passmore Lab公司还以每分钟一万美元的成本将它改编成3D纪录片，面向欧美主流电视播出机构和电影院线发行。这都证明，若有好的题材和创意，阐释型纪录片也可以吸引人，也可以如同剧情片一样精彩。

1.2.4　小结

最具有劝服色彩的阐释型纪录片自20世纪20年代末诞生后，曾是世界纪录片创作最主要的模式。在约翰·格里尔逊的纪录理念之下，纪录片的宣教功能被充分发挥，无论是作为战时宣传片，还是作为意识形态色彩浓厚的政论片，都显示出它巨大的社会价值。"形象化的政论"是苏联对格里尔逊模式的解释，这一模式影响并垄断了中国主流纪录片的发展直至20世纪80年代末期。

阐释型纪录片里使用的解说词和字幕、"上帝之声"、主题先行等创作手法，不可避免地掺杂了较多的主观因素，一定程度上影响了人们对纪录片所反映事物的客观认知。因此在纪实主义盛行后，格里尔逊模式不再受到欢迎。但阐释型纪录片具有的说理论证的优势仍有着巨大的潜力。只有重拾格里尔逊最初提出的纪录片创作要求，直面现实，不回避社会中的矛盾和问题，积极发挥纪录片对社会的影响，并且不放弃对美和诗意的追求，阐释型纪录片才能葆有生命力和艺术魅力。

1.3　观察型纪录片

20世纪60年代，随着轻便的16毫米摄影机和同步录音器材的产生，阐释型纪录片的美学观念受到冲击。人们渴望看到画面中的人自己张嘴说话，而不是借由"上帝之口"表达观点。苏联纪录片大师吉加·维尔托夫的"电影眼睛"理论强调纪录电影对现实的客观展示，倡导"出其不意地捕捉生活"。这一理论也成为美国直接电影流派的理论来源。

观察型纪录片（Observational Documentary），即直接电影（Direct Cinema）风格的纪录片，它排斥诗意模式和阐释模式为表达观点而建构规范的形式，放弃以往传统纪录电影所采用的手段，如场面调度、现场搬演、置景和构图等，避免画外解说和音乐，提倡摄像机如"墙壁上的苍蝇"一般观察生活和人物，将干预或阐释缩小到最低限度。为了达到记录真实的目的，观察型纪录片直接展示生活的自然流

程，不做解释，观众仿佛置身现场目睹事件发生，重新拥有了思考的主动权。直接电影流派在理论和实践上，将纪录片的纪实功能推到极限，成为对世界纪录片影响深远的一种创作理念和美学风格。

1.3.1　观察型纪录片的美学理念

1958年，罗伯特·德鲁（Robert Drew）在纽约《时代》周刊组织了德鲁小组（Drew Team），开始了把焦点对准说话的人们的新尝试。他认为："在传统纪录片里，逻辑和说服的力量是由解说词而不是由影像本身传达出来的，这便把纪录片简化为一种图解的演说了。"[①]他所开创的直接电影，将带给观众一种更为强烈的过程体验，是对现实"要闻"和"戏剧性发展的亲身调查"。

"一种新的纪录电影表述模式的产生，一定程度上是由于创作者对先前的模式感到越来越不满意。"[②]曾经担任弗拉哈迪的纪录电影《路易安那州的故事》（*Louisiana Story*，1948）的摄影师理查德·利科克（Richard Leacock），同时也是德鲁小组的代表人物，他对弗拉哈迪的"搬演"行为不以为然，对传统纪录电影被解说词满灌的现象强烈不满，排斥纪录片中观点的直接表露。但他也从弗拉哈迪那里认识到，认真观察生活，并对周围世界及时做出反应是纪录片摄制的关键。由此，他与其他组员制定了无解说、无采访、尽量避免干扰拍摄对象、纯粹纪录现实、等待事件发生而不是主观控制等拍摄原则，形成了直接电影所标榜的"墙壁上的苍蝇"般旁观的美学理念。

轻便的同步摄录设备的出现，是直接电影美学观成型的重要原因。借助于新技术的帮助，德鲁小组的第一部电影《初选》（*Primary*，1960）（见图1-13），成为直接电影美学发展过程中具有里程碑式的作品。影片记录了1960年威斯康星州举行的民主党候选人的选举活动，鲜活地捕捉了包括演说、集会、战略会议、接见、电视讲话和汽车行列等过程的生动细节。影片革新了纪录电影语言，在拍摄选举场面时，导演大胆放弃了全景描述和人物脸部镜头，采用脚部特写展示人物身份。摄影师肩扛或手持16毫米摄影机，跟踪拍摄，同期录音。观众仿佛亲临现场，跟随摇摇晃晃的镜头一同深入昏暗的房间，能看到等待选票结果的自然状态下的肯尼迪，这是以往的纪录片中难以捕捉的画面。

① 巴尔诺.世界纪录电影史[M].张德魁，冷铁铮，译.北京：中国电影出版社，1992：85.
② 尼科尔斯.纪录片导论[M].陈犀禾，刘宇清，邓洁，译.北京：中国电影出版社，2007：115.

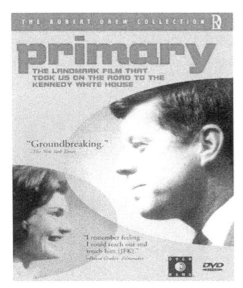

图 1-13 《初选》（导演：罗伯特·德鲁）

　　《初选》是直接电影流派的第一部电影，与传统纪录电影相比，它更接近于电视直播形式。匈牙利电影美学家贝拉·巴拉兹（Béla Balázs）认为艺术不在于虚构，而在于发现。艺术家必须在经验世界的广阔天地中发掘出最有特征意义的、最有趣的、最可塑造的、最有表现力的东西，并把自己的倾向性和思想意图异常鲜明地表现出来。[①]直接电影将观察和发现当作创作目的，"通过观察我们的社会，反对人们抱有那种事情就应该如此发生的社会幻象，并去观察实际上是怎么发生的，来发现我们社会中的某个方面"。此外，直接电影流派反对观点和倾向性的直白表露，他们创作的观察型纪录片将意义的挖掘交还给观众，用一种更具开放性的形式，追求更直接的真实感。利科克说："直接电影观察着我们的社会，暴露社会问题而又不明确评说，它要做的只是以尽可能不带偏见的方式向观众揭露一种社会处境的'真相'。"[②]尽管摄影机的客观存在使得偏见不可避免，直接电影的创作者希望可以使这种影响降至最低。旁观美学给予直接电影流派更开阔的创作空间，同时推进纪录电影本体论的进一步发展。

　　被称为"直接电影之父"的梅索斯兄弟，即阿尔伯特·梅索斯（Albert Maysles）和大卫·梅索斯（David Maysles）（见图1-14），曾是德鲁小组的成

① 巴拉兹.电影美学 [M].何力，译.北京：中国电影出版社，2006：166.
② 艾伦.美国真实电影的早期阶段[M]//单万里.纪录电影文献.北京：中国广播电视出版社，2001：95.

员，也是直接电影流派的代表人物。两兄弟合作了30余年，拍摄了14部纪录片，他们的《表演者》（*Showman*，1963）、《披头士初访美国》（*What's Happening! The Beatles in the U.S.A.*，1964）、《给我庇护》（*Gimme Shelter*，1970）、《灰色花园》（*Grey Gardens*，1975）等都是观察型纪录片的经典之作。

图 1-14　梅索斯兄弟

图 1-15　《推销员》（导演：梅索斯兄弟）

　　《推销员》（*Salesman*）（见图1-15）是梅索斯兄弟1969年的作品。由于两人之前都曾做过推销刷子、百科全书等物品的工作，这段难忘的经历便成为他们直接电影的题材。影片将焦点对准波士顿地区的4个《圣经》推销员艰难的生活经历，包括他们在饭店里聚会、互相对比笔记、与亲人打电话和参加推销员会议等，持续的过程纪录和细节刻画带给观众强烈的真实感。其中一个叫保罗的推销员引起了梅索斯兄弟的重点关注，他推销卖力又有趣，逐渐成了影片的主角。摄影机跟随保罗进行家庭访问，为了能够将整个推销对话过程事无巨细地展示给观众，梅索斯兄弟通常进门之前就开机，从屋外对话拍到屋内推销，以观察者的身份静静观望事件的进展。保罗不少尴尬的推销情形都被生动地记录了下来，例如他在进入一户家里有一位年轻的母亲和年幼的女儿的家庭进行推销时，这边保罗在卖力推销，那边4岁的小女孩自然流露出的观望、打哈欠、弹琴等不耐烦的举动，令人忍俊不禁又颇感无奈。

　　直接电影的美学特点在《推销员》中展示得淋漓尽致。梅索斯兄弟选取了日常生活中的世俗事件和平凡人物进行拍摄，不进行观点阐述，不刻意激发观众感情，不介入事件过程，不惊扰拍摄对象。摄影机如同墙壁上的苍蝇，隐匿了拍摄痕迹，让观众忽略导演的主观控制，自己从影片中探索意义。这种旁观美学或曰静观模式，是直接电影流派对纪录片真实性的探索，不仅保持了事件在结构上的完整性，更产生了强大的感染力。影片公映后引发巨大的社会反响，许多观众都被影

片所记录的人物打动。一名叫芭芭拉·库珀的女孩观影后，便追随梅索斯兄弟做了助手，而她后来独立拍摄了《美国哈兰县》（*Harlan County U.S.A.*，1984）、《美国梦》（*American Dream*，1990）并成为一名两度获得奥斯卡金像奖最佳纪录片奖的优秀纪录片导演。

观察型纪录片的创作者放弃了对影片人物和事件的控制，以一种开放性的纪录理念，追求过程的"不可预知性"。创作者耐心等待事件的发生，准确捕捉突如其来的状况和细节，带给观众一种如同探险一般的期待感和紧张情绪，这也正是观察型纪录片不同于其他类型纪录片的独特魅力。

尽管纪录电影的创作手法和理念不断更新，但美国纪录片导演弗雷德里克·怀斯曼（Frederick Wiseman）（见图1-16）在影片实践中四十年如一日地坚持直接电影的美学观念，认为直接电影模式是他最喜爱也是最适合的表达方式。他以学校、法院、图书馆、医院等公共机构为拍摄对象，"他的影片对于美国社会中权力的运用情况，不是从高的角度，而是站在社会公众的角度进行了研究。这些影片合在一起，构成了展现美国生活全貌的画图"①，深刻刻画了人与社会、人与国家之间的多种关系。美国电影专栏作家菲利普·罗帕（Philip Rehaupal）称赞怀斯曼的30多部纪录片"组成了最接近美国生活面貌的一部长片，构造着一部美国史诗"②。吴文光也对怀斯曼那种一如既往没有解说和音乐，冷静如铁、犀利如手术刀的记录风格给予高度评价，认为他在拍

图1-16　弗雷德里克·怀斯曼

摄时关注的是这把手术刀现在解剖的是"美国躯体"的哪一个部分。

怀斯曼的第一部观察型影片《提提卡蠢事》（*Titicut Follies*，1967），就把焦点放在马萨诸塞州的一所精神病院，摄影机如一双犀利的眼睛，冷峻地观察和记录着精神病人被异化的世界。在这一荒诞的气氛和场所下，医生对病人如同牲口般摆布，漠视精神病人的感受，无视他们的基本权利，冷酷、残暴地折磨他

① 巴尔诺. 世界纪录电影史[M]. 张德魁，冷铁铮，译. 北京：中国电影出版社，1992：237.
② 吴文光. 弗雷德里克·怀斯曼（Frederick Wiseman）以日常生活之纪录而构造了一部美国史诗[J]. 当代艺术与投资，2007（11）：40–43.

们，这使得精神病院更像是一所监狱，在这里人性的麻木与尊严的丧失令观众深感不安又无能为力。探究环境与人的关系是怀斯曼把目光投向公共机构的重要原因。之后，他又在费城的学校里拍摄了《高中》（*High School*，1968），在堪萨斯警察局摄制了《法律秩序》（*Law and Order*，1969），在纽约贫困者医疗中心拍摄了《医院》（*Hospital*，1970），在诺克斯堡陆军训练营拍摄了《基础训练》（*Basic Training*，1971），在孟菲斯法院摄制了《少年法庭》（*Juvenile Court*，1973）（见图1-17），在纽约某个福利办公室拍摄了《福利》（*Welfare*，1975），等等。①

图1-17 《少年法庭》（导演：弗雷德里克·怀斯曼）

在怀斯曼看来，纪录电影的价值就在于主题的开放性和意义的模糊性。纪录片不同于新闻片中观点的直白传达，其意义和真实性的体现隐藏在影片的过程中，而不是通过"上帝之声"式的解说词来直接阐述。"我的片子主要目的是反映人类行为的复杂性，而不是以意识形态（ideology）的标准来把人类简单化。我认为任何以意识形态为主导的电影方式只会使你的电影变得很狭隘，而不能使你了解更多的东西。"②对于一个选题的确定，怀斯曼一般要经历一年时间的深入研究，最

①　巴尔诺. 世界纪录电影史[M]. 张德魁，冷铁铮，译. 北京：中国电影出版社，1992：237.
②　怀斯曼. 怀斯曼的电影世界——美国纪录片大师怀斯曼谈纪录片创作[A]//多元文化视阈中的纪实影片[M]. 上海：学林出版社，2003：431.

终从70个至120个小时的庞杂素材里，选取能够展现事物发展和戏剧性的片段进行组合，片比通常达到30：1。高片比，注重过程纪录和长镜头运用，使得怀斯曼的纪录片呈现出一种对真实事件长时间纪录的特别毅力和耐心，揭示了"环境""存在"和"人物"的关系，深层次反思人类的生存现状。

直接电影的客观纪录，并不是不加选择的素材堆砌。其冷静外表之下，隐藏着创作者对社会、现实和人生的思考。怀斯曼认为，在剪辑中素材安排的目的性是希望能够上升到一个抽象的层次，在这个抽象层次上，影片就完成了一个对社会问题的隐喻。"仅仅把纪录片作为'曝光'性的片子实在是太过于简单化，这是不足取的。"[①]直接电影如何在秉承不介入、不打扰、冷静旁观的美学原则下，巧妙而隐晦地融入创作者的主观情感，是观察型纪录片能够区别于简单的自然主义记录的关键，也是直接电影的精髓所在。

2010年上映的法国纪录片《阳光宝贝》（*Babies*）（见图1-18）是一部直接电影风格的优秀作品。导演托马斯·巴尔姆斯（Thomas Balmes）用一年多的时间，跟踪拍摄了在纳米比亚、日本、蒙古和美国四个国家不同生长环境下的婴儿从出世到学会走路的成长历程，无解说，无字幕，无情节。纯观察式的拍摄方式、精美的画面构图，配合跳跃、欢愉的背景音乐，带领观众一同重温"生命之初"的爱与成长。

图1-18 《阳光宝贝》（导演：托马斯·巴尔姆斯、阿兰·夏巴）

影片中身上落着苍蝇的非洲儿童，物质条件优渥的美、日宝宝，和山羊抢洗澡水的蒙古孩子，他们的生存环境有着天壤之别，但却都有近乎相同的童真与欢乐。细节的刻画是影片真实性和趣味性产生的重要因素，也是观察型纪录片的优势所

① 怀斯曼. 怀斯曼的电影世界——美国纪录片大师怀斯曼谈纪录片创作[A]//多元文化视阈中的纪实影片[M]. 上海：学林出版社，2003：431.

在。例如，非洲宝宝因为犯困而东倒西歪的憨态、大公鸡跳到蒙古宝宝的床上与他对视的场景、日本宝宝独自在房间地上一边打滚一边任性大哭的形象、美国宝宝自己学着剥香蕉的笨拙动作等细节，都被本真地呈现出来。没有旁白的阐释，观众更能沉浸于影片中一个个妙趣横生的细节片段，而这些看似巧合和摆拍的细节，也是导演坚持"等"来的结果，正如导演所说："我们遵循的基本概念就是与我们选好的家庭待在一起，去观察然后等待一些不同寻常的时刻的发生，因为有些东西是没办法复制或临摹出来的，一旦错过，就再也没办法回头了。"①

除了细节的精妙刻画，《阳光宝贝》大量运用低角度、长镜头与固定镜头纪录过程，营造真实感，极好地诠释了观察型纪录片"墙壁上苍蝇"的旁观美学观念。导演巴尔姆斯说："我们的宗旨是不打扰被摄制家庭的正常生活，所以80%的胶片都是由我一个人单独拍摄出来的，时间跨度超过两年，大约拍摄了400天吧……"对于纪录片来说，孩童是最不会掩饰和表演的对象，不介入、不干预、冷静旁观的直接电影方式最适合他们天性的施展。但是影片又脱离了普通的育婴科教片，隐喻了作者对社会和人生的理解。他巧妙地将不同国家不同情形的镜头穿插剪辑在一起，在并列对比中唤起观众发现问题的意识，折射丰富社会意趣，尽显影片艺术张力。例如婴儿爬行、说话、站立、行走等，在天壤之别的环境中生活的孩童有着相似的天性又各具风采，尤其当蒙古宝宝终于晃晃悠悠地屹立在茫茫大草原上，镜头以仰拍和顶天立地的构图来表达对生命的赞颂，令观众感受到儿童成长的欢悦与希望。

《阳光宝贝》不仅是一部优秀的观察型纪录片，也同样具有珍贵的社会学和人类学价值。作者运用社会学抽样调查的方式，在荧屏上展现四个鲜活的跨文化样本。通过冷静观察的镜头观众能够不被打扰地欣赏小家伙们成长的每一个重要细节，在影片中感受到生命之初的稚嫩、脆弱甚至是无助，以及小宝宝们如何在不同的文化环境中认识世界，迈开艰难的第一步。这部投资400万欧元的纪录片，在院线放映所得的收入有相当大的部分会分别存入片中4个孩子的指定账户，供他们未来所用，以实际行动延伸了纪录片的社会功用。

1.3.2　观察型纪录片中拍摄者与被拍摄者的关系

观察型纪录片中，拍摄者与被拍摄者的关系变得密切而复杂。不同于诗意模式中人物作为表现客观世界的象征性符号和阐释型纪录片利用人物的特定语言和行为

① 《阳光宝贝》幕后花絮[EB/OL]. 1905电影网. [2021–01–26]. https://www.1905.com/mdb/film/346642/feature/

表达观点，在直接电影模式中，个体行为和生活流程被放大，拍摄者需要长时间与拍摄对象在一起，观察并拍摄其具有不可预知性的人物状态与活动。这种拍摄具有私密性，对于拍摄者来说，需要隐匿拍摄痕迹；对于被拍摄者来说，这种生活流程的展现也同样是其隐私的一部分。因此，如何处理好与被拍摄者的关系，对于观察型影片的成功具有至关重要的作用，同时也对拍摄者提出了一系列伦理和道德问题。

观察型纪录片的美学观念，影响着拍摄者和被拍摄者关系的形成。为了能够为观众带来更为真实的观看感受，拍摄者退回到"观察者"的位置，尽力做到拍摄行为不对拍摄主体的日常行为有所侵犯和干扰，这不仅对技术提出要求，也对拍摄视角的选取有所规定。日本纪录片导演小川绅介（Ogawa Shinsuke）强调观察型纪录片的拍摄视角应当放低到与拍摄对象同一水平，无论对方蹲着或者躺着，都要尽力遵循这一原则。平视的摄影视角意味着平等，也表明拍摄者亲切的态度和对被摄主体的尊重。创作者以一个普通人的身份进入到被拍摄者生活中，只有平等的相处才能更好融入生活场景，在平视角度下拍摄更多来自于现实时空的片段，还原真实的生活现场。小川绅介为了拍好表现日本东京郊区三里冢的农民反抗修机场抢占耕地、保卫自己权利的纪录片《三里冢》（1971，见图1-19），自1967年到1972年，五年中坚持与当地农民同吃同住，甚至自己耕田劳作，完全融入被摄对象的生活，这种长期形成的密切关系也使被拍摄者能够忽略摄像机的存在，集中精力应对自身生活的重压和危机。影片无字幕、无解说、无配乐，常常一个镜头就是三四分钟，其带来的真实感令观众仿佛置身于20世纪60年代的那个现场。

图1-19 《三里冢·第二道防线的人们》（导演：小川绅介）

小川绅介的观察型纪录片影响了中国20世纪90年代初的"新纪录运动"。吴文光在观看《三里冢》系列中的代表作品《第二道防线的人们》（1971）后，称其"现实性达到了迄今为止一般政治纪录片所没有达到的高度，具有古典武士戏剧的水平"[①]。小川所提倡的"时间是纪录片的第一要素"以及尊重被拍摄者的理念也被广泛接受。20世纪90年代的中国纪录片中处处可见原生态的跟拍和固定长镜头

① 吴文光.小川绅介：一种纪录精神的纪念[J].书城，1998（12）：34.

的运用，平民视角和百姓意识也成为重要的创作理念，体现了纪录片人对于普通个体的人文关怀。拍摄者与被拍摄者的关系，因为这种平视的尊重，而变得温暖和有人情味。

图1-20 《沙与海》（导演：康健宁、高国栋）

《沙与海》（1990，见图1-20）作为中国纪录片中第一次获得"亚广联"大奖的纪录片，传达着创作者的人文关怀。值得注意的是，它的导演康健宁十几年间一直没有中断对片中沙漠人家的纪录。为了能够忠实记录刘泽远一家的生活，从第一次踏上腾格里沙漠开始，几乎每隔两年他就会再次光顾，他和他的摄像机一直是这户普通农民生活的见证者，也是他们最受欢迎的朋友。几年内因为拍摄结下深厚情谊的双方，已经不单纯是拍摄者与被拍摄者的关系了，也是真挚的朋友。

但是直接电影大师怀斯曼并不认可交友拍摄的行为。在回答与被拍摄者的关系时他说："我对我的拍摄对象总是坦诚，我会告诉他们我怎么做，为什么这样做，影片会被如何使用。我不会努力成为他们的朋友，因为很明显我居主动和强势地位（我们不是平等的），我在拍摄他们。"[1]怀斯曼明确指出纪录片拍摄的目的性，他尊重被拍摄者，但并不与他们过分亲近。在拍摄中，他会主动征求被摄主体的同意，无论是拍摄镜头的选择还是拍摄素材的使用。他的镜头里，人们都很放松自如地欢笑、哭泣、唱歌等，并没有什么不自在。在面对质疑影片真实性或者被拍摄者的表演行为时，怀斯曼认为，对于普通人来说，轻易改变自己的习惯并不是易事，况且在长时间的拍摄过程中，自己镜头中的人和平常并没有什么差别，表现的就是最本真的自我。

尽管观察模式的拍摄获得了被拍摄方的同意，比尔·尼科尔斯提出："观察他人处理自我事务的行为引发了一系列道德问题：这是否属于窥探他人隐私，是否将观众置于一种趴在"锁眼"位置上的窘迫的偷窥感？"[2]梅索斯兄弟的作品《灰色花园》（Grey Gardens，1975，见图1-21），主角是一对生活在破败老宅子里与世隔绝的古怪的母女。女儿伊迪为了照顾母亲放弃了事业、爱情和家庭。母亲曾是

① 张同道.多元共生的纪录时空[M].北京：北京师范大学出版社，2010：318.

② 比尔·尼科尔斯.纪录片导论[M].陈犀禾，刘宇清，邓洁，译.北京：中国电影出版社，2007：127.

歌唱家，而今几乎终日躺在破旧的床上回忆往事，两人过着封闭无聊的生活。导演观察并记录了两人喂猫、喂浣熊、吃饭、回忆往事和彼此埋怨的生活细节，两人复杂的人性和纠葛的关系被完整展现。这种记录生活琐碎的行为，既激发观众的窥探欲望，又引发了是否应该利用他人隐私满足创作的探讨。

中国纪录片导演范立欣跟拍3年，制作了一部讲述外出打拼的农民工家庭春运返乡的观察式纪录片《归途列车》（2010，见图1-22）。四川农民工张昌华和陈素琴两口子为了赚取微薄的收入来抚养家乡的一双儿女，16年前就背井离乡南下广州打工。由于常年在外无暇顾家，女儿张琴与父母之间产生了巨大的隔阂，最终她选择退学

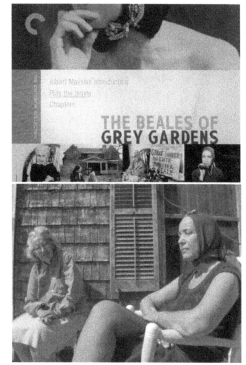

图1-21 《灰色花园》（导演：梅索斯兄弟）

离家，重蹈父母覆辙，成为新一代打工妹，也深深刺痛了父母的心。

影片不仅使用张昌华夫妇的真名，还跟随他们来到打工的制衣厂拍摄他们的衣食住行，抓拍到许多自然流露的生活状态和日常对话。为了得到工厂和工友们的拍摄许可，范立欣也花了不少时间进行交流沟通，使他们能够正常地在摄像机面前工作，甚至敢于面对摄像机发表意见。《归途列车》用直接电影的手法反映了中国庞大的农民工群体面临的生存困境以及他们与留守子女的情感沟通问题，同样也是中国城镇化和现代化过程中不可忽视的矛盾。作为现实题材作品，该片因为真实记录了中国社会底层的现状而在海内外广受好评，2009年获荷兰阿姆斯特丹国际纪录片电影节最佳纪录长片奖，2010年获洛杉矶影评人协会最佳纪录片奖和美国金番茄大奖、加拿大基尼电影节大奖，2012年还获得第33届艾美奖，导演范立欣成为第一个在美国电视节目最高奖留名的中国导演。

对于张昌华一家，范立欣始终抱着一种复杂的心情。三年的跟拍，范立欣与张昌华夫妇一同经历买票、进站、挤火车、乘船等，完全融入了这个家庭的工作与生活，也取得了他们的信任与尊重。作为主角，张昌华一家的生活和故事成就了这部

影片，也为导演带来荣誉。然而，作为底层农民工群体中的一员，他们的生活并没有因为影片的获奖得到巨大改变，他们依然在为生计艰难打拼，甚至没有途径和条件看到成片。范立欣曾说，被拍摄者无私地把生活展现在镜头面前，这对于创作者来说是一种无以回报的馈赠。这种故事的索取建立在双方较为密切的关系上，但同时也是具有目的性的，这种利用对方的真诚，同时贩卖对方苦难的感受让他对被拍摄者一直心怀愧疚。事实上，不仅是纪录片，纪实摄影、新闻报道的创作者也会被这一问题困扰。

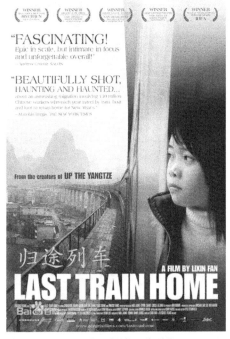

图1-22 《归途列车》（导演：范立欣）

图1-23 《龙哥》（导演：周浩）

在处理与被拍摄者关系时，范立欣也经历过所有观察型纪录片导演都可能面对的一个矛盾——当事件向不可控制的方向发展时，是选择继续冷静旁观拍摄，还是介入其中进行干预。例如，影片中张昌华与女儿张琴爆发了激烈的冲突，两人因为言语不合扭打在一起。作为纪录片导演来说，如此具有戏剧性的场面是可遇不可求的，不但可以很好地诠释人物积蓄已久的矛盾关系，甚至可以推动影片走向高潮。然而另一方面，已经取得父亲和女儿信任的范立欣第一时间想到的是放下职业使命，作为朋友去拉架，阻止父女冲突的进一步恶化。尽管这违背了直接电影"不

介入、不干预"的美学原则，但是却符合人最本能的善意，是对被拍摄者的尊重与关怀。

在与被拍摄者的相处中，既可能出现被迫介入的问题，也可能出现伦理道德的抉择。《龙哥》（见图1-23）是导演周浩2007年的纪录片作品。影片用观察型的拍摄方式记录了毒贩阿龙的生存状态。为了接近并了解以阿龙为首的边缘人群的生活，并维持长久的信任关系，周浩不得以一次次满足阿龙借钱买毒品的要求，尽管他知道这样做可能有违法律、道德。影片的英文名"Using"赤裸裸地表明导演所理解的两人的关系，表面上龙哥称周浩是他唯一的朋友，实际上两人是相互利用，各取所需。一方面，面对毒贩龙哥这样特殊的人物，周浩既想要一个好的故事，精彩的影片，又想要产生有益的效果；另一方面，被拍摄者利用了这一点，也甘于用暴露自己的生活来换取周浩的钱财，满足自己的利益。龙哥甚至会迎合周浩进行拍摄，影片结尾处他从高墙上纵身一跃，跳之前扭过头对周浩说："我给你一个完美的镜头。"这种亦真亦假的情景，让观众对龙哥这样充满戏剧感的人物既排斥又怜悯。阿尔伯特·梅索斯（Albert Maysles）认为："被拍摄者在镜头前的表演并不一定是虚假做作，这也是真实个性的一部分，是表演与生活的完美结合。"与其说《龙哥》是展示了地下毒贩的生活状态，不如说是拍摄双方之间的一场角力。当周浩听说阿龙因为贩毒被判死刑，他的心情格外复杂。一方面片子有了完美的结局，另一方面，这个悲哀的生命又确实与自己曾产生过相互依赖的微妙的情谊，他不知该如何面对。

1.3.3 纪实主义与"新纪录运动"

20世纪80年代末90年代初，直接电影流派格外推崇的纪实主义理念传入中国，冲击了传统专题片主题先行的创作模式，引领了中国纪录片理论和实践的第二个发展高潮。纪实主义注重再现原生态的生活状态，大量运用长镜头与同期声，提倡平民视角与人文关怀精神，使这一时期的纪录片迸发了从未有过的活力。这种专题片向纪录片的转向，被复旦大学新闻学院教授吕新雨称为"新纪录运动"。

以吴文光的《流浪北京》（1990）为"新纪录运动"的开端，此后涌现出了一大批在国际上获得大奖、广受赞誉的优秀纪录片，如《沙与海》（1991）、《藏北人家》（1991）、《最后的山神》（1993）、《茅岩河船夫》（1993）、《深山船家》（1993）、《普吉和他的情人们》（1994）、《回家》（1995）、《远去的村庄》（1996）、《山洞里的村庄》（1996）、《八廓南街16号》（1997）、《阴阳》（1995）和《三节草》（1997）等。而随着电视台体制改革和纪录片国际交流

活动的日益频繁，不少纪录片栏目也创建起来，如1993年上海电视台的《纪录片编辑室》和中央电视台的《生活空间》（后改为《百姓故事》），都以平民生活为题材，创作风格自然朴实，拥有了相当规模的稳定收视群体。《德兴坊》《重逢的日子》《毛毛告状》《远在北京的家》就是这些栏目中播出的优秀纪录片，它们对中国电视纪录片的转型起到了至关重要的作用。

中国电视纪录片一直深受西方纪录片的影响，在模仿与学习中不断发展。解说加画面的格里尔逊模式曾垄断了中国纪录片发展的前两个时期，一定程度上限制了纪录片的多元化发展和本体回归。直到20世纪80年代末纪实主义的传入，中国纪录片才开始摆脱意识形态的束缚，从国家话语走向个人话语，履行起纪录片作为"人类生存之镜"的重要职能。纪实主义所具有的题材生活化、叙事情节化、对象个性化、细节真实化、结构多义化等美学特征，扩展了纪录片的表现手法，带给观众更加真实的感受。

"新纪录运动"对于中国纪录片的发展具有里程碑式的意义。吕新雨说："只有经历纪实美学洗礼的中国纪录片，才会更加成熟，它是绘画中的素描，有这个功底和没有这个功底是不一样的。新纪录运动既导致我们对直接电影理论的亲近和接受，也必然会指向在此基础上的反省。而最重要的是，它使中国的纪录片从一开始就能够牢牢地植根在现实的土壤上，脚踏实地。"① "新纪录运动"是中国纪录片回归本真、独立思考的重要一课，纪实主义倡导的冷静旁观的拍摄方式也教会纪录片导演用一种更加理性的心态看待生活。

在"新纪录运动"的发展中，导演段锦川起到了穿针引线的作用。早年他深受直接电影大师怀斯曼的影响，对于后者"对固定环境进行剖析，通过象征产生隐喻意义"的创作方法深表认同。1994年段锦川运用"定点拍摄"的方式，和张元合作完成了观察型纪录片《广场》。全片没有具体人物，没有情节和矛盾冲突，导演以观察者的身份，客观记录了天安门广场上形形色色的人们的生活片段和状态。影片获得日本山形国际纪录片国际影评人奖和美国夏威夷电影节评委会奖。

真正体现段锦川功力的影片是他1996年独立完成的《八廓南街16号》（见图1-24）。在这部代表作品中，段锦川把摄影机架在西藏拉萨的一个小居委会里，熟练地运用直接电影模式，观察记录了这个公共机构一年内处理日常事务

① 吕新雨. 在乌托邦的废墟上——新纪录运动在中国[A]. 中国高等院校电影电视学会. 冲突·和谐：全球化与亚洲影视——第二届中国影视高层论坛文集[C]. 中国高等院校电影电视学会：中国高等院校电影电视学会，2002：12.

的琐碎片段。没有旁白解说，没有大量采访，也没有背景音乐，段锦川严格秉持直接电影所主张的"不介入不干预"的拍摄原则，除了跟摄影师有一些眼神交流，大多时候完全处于一种被动拍摄的状态。从治安管理到计划生育、妇女儿童问题，从人口管理到商业摊点整治，从解决居民纠纷到文化扫盲……观众在影片中看到了这些既陌生又熟悉的生动细节，仿佛身在现场般真实。

与其他表现西藏的纪录片不同，除了利用更加冷静客观的直接电影拍摄手法，段锦川也避免使用浅层的民族元素吸引受众，而是展现了一个相对特殊的地域权力运行的普遍性。为了拍摄更加真实的画面，段锦川努力和居委会的工

图1-24 《八廓南街16号》（导演：段锦川）

作人员熟络，尽力融入居委会的工作生活中去。他这样告诉他们："我必须天天跟你们在一起，不能错过任何可能发生的事情。所有的事情，无论对你们是否重要，对我来说都是重要的。"正因如此，他才能记录下开会、吵架、老人来居委会告女儿和女婿的状、审小偷、统计税收数字等承载创作者观察结论与价值取向的重要细节。

小小的居委会，折射的却是彼时整个西藏社会文化的变迁，以及中国基层政权运作的真实状态。段锦川擅长从这种微观视角出发，以小见大，在隐匿摄影机痕迹的同时，也隐喻了自己的道德取向和感情色彩。他曾从怀斯曼的影片《动物园》（Zoo）里获得启示："那是我的一个最重要的发现，他能把任何一个可以被叫作机构的具体的环境，延伸到整个社会，使你可以从任何地方看到整个社会的问题。" 怀斯曼对公共机构、社会权力运作的表现，以剪辑来产生象征意义和隐喻主题，都在段锦川的《八廓南街16号》中充分显现。它不仅是一部精彩的观察型纪录片，也堪称一部展示文化独特性的影像民族志。1997年该片获得法国真实电影节大奖，这是中国纪录片在国际上首次获得头奖，后被美国纽约现代艺术馆收藏。

1.3.4 小结

以美国20世纪60年代直接电影为代表的观察型纪录片，用一种朴实的、不加修饰的方式，把散发着真实魅力的生活现场带进电影，打破了传统电影的封闭观念，创造了以客观、真实为特征的电影美学和以跟踪拍摄、同步录音为特征的纪实语言，至今仍是影响纪录片发展的重要纪录理念。纪实主义深刻影响了中国20世纪90年代初的新纪录运动，开启了中国纪录片发展的高峰期。

真实是纪录片的本质，也是每一个纪录片创作者所追求和标榜的目标。观察型纪录片运用纪实手法展示生活流程，的确带给观众更强烈的现场感和真实感。应该明确的是，纪实是一种手法，但不是通向真实的唯一途径。再客观的表现形式，也不能避免创作者主观意图的融入，绝对的客观和真实是不存在的。另外，比尔·尼科尔斯也提出观察型纪录片的不足之处，即缺乏历史感和事件发生的语境。即便如此，观察型纪录片在理论和实践领域所做出的成就，足以作为一种独特的电影美学和电影语言，在纪录片百花园中留下它浓墨重彩的一笔。

1.4 参与型纪录片

参与型纪录片出现于20世纪60年代，与同时期在美国兴起的观察型纪录片一样，它的产生同样基于当时成熟的便携式摄录技术和设备以及发展传播学在西方国家的勃兴。这种类型的纪录片与观察型纪录片所推崇的"隐匿如墙壁上的苍蝇"的"旁观式"拍摄理念不同，它强调制作者的"参与"，奉行"在场"的美学。参与型纪录片不刻意掩盖制作者的在场，相反，它强调与被拍摄对象的互动，主动介入到具体的生活情境中去，使观众感觉到制作者在特定情景中的存在，并展现出该情境在制作者的影响下如何发生了改变，肖和罗伯逊（Jackie Shaw and Clive Roberston）将其界定为"一种创造性地利用影像设备，让参与者记录自己和周围的世界，来生产他们自己的影像的集体活动"[1]。里奇和克里斯朗奇（Nich and Chris Lunch）则认为参与式影像是"动员群体或社区塑造关于他们的电影一套方法"[2]。其代表作品是1960年法国人类学家让·鲁什（Jean Rouch）和社会学家埃德加·莫林（Edgar Morin）合拍的《夏日纪事》（*Chronicle of Summer*）。

[1] Jackie Shaw, Clive RoCertson. Participatory video: a practical approach to using Community video creatively in group development work[M]. London: Routledge, 1997: 1.

[2] Lunch N, Lunch C. Insights into participatory video: a handbook for the field[J]. Announcements Listing Eldis, 2006.

1.4.1 让·鲁什的"分享人类学"理念与真理电影

参与型纪录片的这种理念最初源于让·鲁什在人类学纪录片方面的拍摄实践，他提出了"分享人类学"的理念，即拍摄者走到摄影机前，参与拍摄对象的讨论和提问，并把这些拍摄下来。在获得素材后，拍摄者将素材回放给拍摄者，并将他们对素材的批评、对素材取舍的讨论意见拍摄下来。1957年在非洲象牙海岸的首都阿比让，他拍摄了影片《我是一个黑人》（*I'm a Black Man*）。在影片拍摄的最后阶段，鲁什把经过剪辑的素材，放给被拍摄的年轻人们看，把他们的评论也纳入最后完成的影片中。1960年在拍摄实验影片《夏日纪事》时，他运用了"现场反馈法"，强调了与被拍摄者积极互动的关系。他认为，在以往的纪录片拍摄中，拍摄者拍摄的只是表面的真实，无法透视被拍摄者的内心，"因为在真实生活中，人们不会让你拍到他们的眼泪，他们想哭时会关上门"。但如果拍摄者用这种双向联通的"分享人类学"方法介入到影片中，会有效地打破拍摄者和被拍摄者之间的僵局，更加有利于获取和挖掘更深层次的真实。

在让·鲁什的电影理念下，法国的"真理电影"也成为参与型纪录片的原初代表。而"真理电影"这一名称又源自于苏联纪录片大师吉加·维尔托夫制作的《电影真理报》（*Film Pravda*），维尔托夫提出的电影眼睛理论强调摄影机的特殊功能，他把摄影机比作电影眼睛，认为摄影机无所不能，不受限制，远胜于人类眼睛的功能，它既能看到事物外貌，也能展示"您未知的世界"，所记录的内容比人眼所见更真实。在参与型纪录片中，摄影机不再是一个单纯而被动的记录工具，而是一个积极的参与者。参与型纪录片和观察型纪录片都是对维尔托夫的"电影眼睛"理论的延续与发展。

1.4.2 参与品格和在场美学

与观察型纪录片不同，参与型纪录片不追求绝对的、未受干预的真实。参与型纪录片不会像观察型纪录片一样一味被动地等待事件的发生，其最重要的理念是强调制作者参与、介入，对所拍摄的事实施加一定程度的影响，以获得创作者介入事件后"撞击产生的真实"。

格里尔逊把纪录片定义为"对现实的创造性处理"。在参与型纪录片中，对于现实的创造性处理就表现在将导演设定为影片被拍摄事件的"触媒者"，即挑拨者与煽动者，制作者参与到影片所拍摄的事件和人物生活中去，与影片的被摄主体产生互动，主动出击去推动事件的发展，激发特定时刻的出现，改变现实生活原本的轨迹。它采用和观察型纪录片相类似的技术手段，如同期声、长镜头等，完整捕捉

镜头前影片创作者与被摄对象的互动过程。同时，这种类型的纪录片还通过采访来获取深层真实，注重过程和结果的展示，并常借助历史资料来调查历史事件。

1.通过采访来获取隐藏于生活表象之下的真实

在这种类型的影片里，影片创作者在主动介入事件时，会对被拍摄者展开采访，访谈和口述是参与型纪录片的重要标志，这使它很明显地区别于以"直接电影"为代表的观察型纪录片。在美国著名纪录片理论家比尔·尼科尔斯较早的著作《纪录片的语态》一文中，这一类型被称作是"采访引导"或者"基于采访"的影片类型。

参与型纪录片不避讳制作者与影片主体之间的对话和交流，双方的谈话被记录在片子中，这使得拍摄者与被拍摄者之间实际上存在着直接的、密切的、个人化意味浓厚的参与感与交流感。作者的态度不是如格里尔逊式的"上帝之声"般高高在上，也不是墙上苍蝇般静观，而是采取各种策略积极地进行阐释，它的这种特点，使得隐藏在表象之下的真实更易被激发和挖掘出来。

访谈是体现影片制作者与被摄主体之间互动的一种最为常见的方式。访谈能够让电影制作者以交互式对话的方式激发被拍摄主体的内心感受与深层次的情感，是一种不同于日常交流、带有强制性的讯问有时甚至是拷问的过程。在这个互动的过程中所碰撞出的内容，以一种相对强烈的方式刺破表象，冲击深层次的内涵意义。《夏日纪事》这部影片由许多人物访问组成，人们在街头或在自己的家中被问到同一个问题，即"你幸福吗"？它"首先试图探索的是人内心世界的真实，人们对于'幸福'是如何想象和体验的"①。

2002年上映的《科伦拜恩的保龄》（*Bowling for Columbine*），其影片创作者迈克尔·摩尔（Mikell Moore）将自己作为影片的中心人物，采用第一人称的叙事手法，采访了大量与科伦拜恩校园枪击事件有关联的人，在与他们的对话中，不时提出尖锐的问题让他们回答，这些受访者或犹豫或忙于临时组织答案，在强烈的碰撞中刺破被访者"伪装"的面具。这种方式可以突出影片创作者的个人观点，但也易于引起对其主观性的批评。

上海电视台纪实频道于2011年播出的纪录片《房东蒋先生》（见图1-25）是国内拍摄的一部优秀的参与型纪录片。影片讲述的是来自北京的记者梁子在上海工作期间结识了个性有些古怪的房东蒋先生，因卷入了房东蒋先生的房

① 聂欣如.纪录片研究[M].上海：复旦大学出版社，2010：105.

屋拆迁，而一步步走入了蒋先生孤独
的内心世界。

在影片的开头，记者梁子用强硬的
语气一边采访蒋先生一边与他聊天。创
作者梁子通过自叙和蒋先生的述说，交
替着给观众讲述房子、蒋先生与创作者
自己的过去与现在。

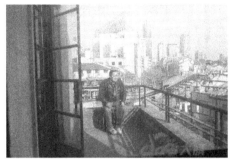

在影片中，梁子是以房客的身份
介入蒋先生的生活中的。可以说，如果
没有梁子的介入，蒋先生的生活会一直
沉闷下去，也不会有人走进蒋先生的内
心。蒋先生出生于上海旧时的富贵之
家，在那栋房子中经历过民国时期大上
海十里洋场的荣华富贵，也经历过"文
革"动乱时期的流离失所，有过被迫离
家18年的生活。在影片中，他的生活没
有亲情，没有爱情，只有寄托于这栋老
房子的孤独。在这部影片之前，没有人
理解，也没有人想知道蒋先生内心的孤
独与孤独的来源，而创作者用她直接而

图1-25 《房东蒋先生》（导演：干超、梁子）

率性的性格影响着蒋先生，在与蒋先生的相处中去激发他说出不曾向别人倾诉过的
内心感受。在影片中，梁子一直沿着蒋先生的生活轨迹向前推动着影片的情节发
展，并不时与蒋先生对话，试图用这样的方式去打开蒋先生的"秘密"，并帮助他
排解心中无所寄托的孤独与失落。对于蒋先生这样的人，如果创作者采取"直接电
影"的方式，隐匿如墙上苍蝇的方式静静地观察，那么影片就永远不可能探究到蒋
先生"古怪"个性表象下的真实心境。

梁子带领观众从旁观到慢慢深入地体会她如何引领着蒋先生帮助他排解孤独。
比如在蒋先生拿到拆迁安置费后，梁子鼓励他在房间中踹碎废弃的物品排解哀怨，
买来蛋糕给蒋先生过生日，给他情感的关怀与温暖……在整部影片中，她把她要探
究的世界和调查的整个过程完整地呈现出来。她自己完成了一次心灵的探访，
带领观众窥探到了蒋先生心灵深处，最终激发出观众那种由心底迸发出的对于
蒋先生及其境遇的同情，对自己、故乡、对历史安放于何处的思考和感悟。而对

于蒋先生来说，这部影片让他有了一个心灵的出口，将长久沉积于内心的那种孤独与落寞倾诉出来。

2.强调过程和结果的展示

参与型纪录片除了"参与""介入"的特点，还非常强调过程的展示以及事件结果的表现，尤其是强调对参与结果的展示。正如英国纪录片大师格里尔逊所说，纪录片不仅是一面可以反射世界的镜子，更应该成为改造世界的锤子。纪录片应该具有强烈的目的性和鲜明的社会现实功能。他认为只有锤子才会发出铿锵有力的捶打声，才能塑造生活，迸发出震撼人心的力量。参与型纪录片就是那把塑造生活的锤子，它重视由影片所直接引发的对现实世界的影响，而这也是参与型纪录片最有代表性的特征。

对于中国观众而言，美国导演路易·皮斯霍斯（Louie Psihoyos）2009年拍摄的《海豚湾》（*The Cove*）（见图1-26）是一部比较熟悉的典型的参与型纪录片。这部影片集中体现了参与型纪录片注重过程与展示结果两大特点。它获得了2010年的奥斯卡最佳长纪录片奖，其社会影响力甚至盖过了当年的最佳故事片《拆弹部队》。虽然决定一部纪录片的社会影响力的因素是多元的，但是从创作层面来看，《海豚湾》强大的影响力来源于它的参与式纪录的方法。

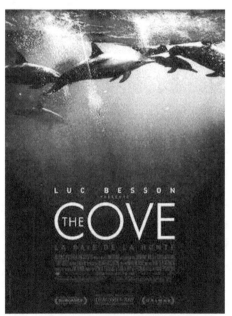

图1-26 《海豚湾》（导演：路易·皮斯霍斯）

该片记录了摄制团队与海豚保护者们克服重重困难与当地警察和渔民斗智斗勇，揭露日本和歌山县太地町村民屠杀海豚的故事。正如影片开篇导演的那句自述"我们试图让这个故事合法"，作为一部反映海豚被屠杀的纪录片，最初制作者试图以观察者的身份去拍摄，但由于当地政府的阻挠、居民的抵抗，影片的制作者被迫成为整个事件的参与者。也正因为制作者参与其中变成抗议屠杀海豚的当事人，将拍摄屠杀海豚的直接角度变成记录整个团队与当地政府、村民斗智斗勇，获得屠杀海豚证据的过程，所以他们将自己置身于整个事件当中，拥有了掌控事件发展走向的主动权。从艺术效果来说，这一过程加剧

了影片的矛盾冲突，将海豚与村民的冲突转移到了村民与创作者身上，人与动物的矛盾比较隐蔽，人与人之间的矛盾则更加激烈。而且在创作过程中也制造了悬念，原本单一的屠杀海豚事件演变成了一场充满惊险、悬念与未知的跌宕起伏的探险。屠杀作为真相已是一个预知的结果，但影片制作过程中抵达这个结果之前却有了一个曲折的、惊心动魄的情节，使观众处于紧张、焦虑、期待之中，形成了很强的戏剧张力。

《纽约时报》评价《海豚湾》，称其是一部比警匪间谍片还要好看的纪录片。抛开剪辑和摄影等技术层面的因素，影片之所以能够赢得这样的评价，最为重要的原因是拍摄者本身的深度参与，使得人与动物的矛盾，巧妙地外化成激烈的人与人之间的矛盾。

影片的后半部分展现了这样的一组画面：在国际反捕鲸大会会场，导演身背视频显示器，将摄制组一行人在日本拍摄到的日本渔民残忍猎杀海豚的画面展现在各国代表面前；他还这样走上东京涩谷的十字街头，在人潮中静静地伫立着，直到驻足观看的人越来越多……这些画面中的举动都是为了给影片之前所有屠杀海豚的情节寻找一个说法、一个结果。直到影片的最后，观众们终于看到国际捕鲸委员会开除了受日本支配的多米尼加的会员资格，日本政府为学生午餐提供海豚肉的计划被取消，日本水产厅副厅长被撤职等一系列由影片摄制所起到的效果。同时，还产生了更为深远的全球性的社会影响与讨论，比如全球性媒体给予"海豚湾事件"以及动物保护问题的关注、对于人类与自然和谐相处的讨论、对日本国民性格的思考，等等。这些影响已经不局限于事件或影片本身，已经上升到了公民责任与人类责任的层面，从更深的层面影响了现实世界。

3.参与型纪录片通常与资料片相结合，以调查历史事件。

在参与型纪录片中，访谈可以展现给观众一个更为广阔的视角。电影制作者可以将访谈中各种各样的论述"汇编"到一段故事中。"这（汇编）使影片内容在一个特定的时刻、从一个独特的视角来看，显得更为丰满；不同人物的嗓声'颗粒'也使影片的解说词变得丰富多彩。"[①] 但这种运用访谈的影像"汇编"与阐释型纪录片不同，参与型纪录片强调的是制作者在影片中的作用，以及他们与采访对象及整个事件的相互关系。

例如埃罗尔·莫里斯的《细细的蓝线》，影片中制作者根据对不同人物的访问，还原出不同的凶杀现场，将这些现场汇编到一起，以质疑司法机关对杀警案

① 比尔·尼科尔斯. 纪录片导论[M]. 陈犀禾，刘宇清，邓洁，译. 北京：中国电影出版社，2007：139–140.

的判决。《科伦拜恩的保龄》一片中也汇编了大量的访谈资料和实时采访素材。导演迈克尔·摩尔不认同人们将儿童变坏归因于摇滚歌手玛丽莲·曼森（Marilyn Manson），他将这些提及玛丽莲·曼森的各种声音与解说词串联在一起，引出对玛丽莲·曼森本人的访谈。这种串联不仅为解说词添色，同时也让玛丽莲·曼森本人的访谈和指责玛丽莲·曼森的访谈二者形成强烈的对比。

在不同的参与型纪录片中，制作者运用访谈的方式是有所不同的。有些制作者用以表达自己与周围世界的直接冲突与感受，另外有些制作者则是希望通过访谈收集、编辑资料影片的方式将具有广泛意义的社会问题和历史观点加以诠释。这两种方法构成了参与型纪录片的两大分支。

参与型纪录片十分强调其制作者的社会角色参与对于影片本身的作用。在有的参与型纪录片中，制作者充当的是研究员或者调查记者的角色，通过他们给影片设定的独特的表达方式发表自己对影片主题的看法。1995年美国导演罗德斯·波蒂略（Rodès, Portillo）将她去墨西哥调查叔叔死亡的过程记录下来，编成纪录片《恶魔从不入睡》（*The Devil Never Sleeps*），她在其中"扮演"的就是调查记者的角色。

图1-27 《就爱亚洲妹——中美跨国婚姻》（导演：林黛比）

美国华裔导演林黛比在其拍摄的纪录片《就爱亚洲妹——中美跨国婚姻》（见图1-27）中，开篇就表明了她的困惑，她作为一名亚裔女性经常被喜欢亚洲女性的白人男子搭讪、骚扰、纠缠，她无法解释为什么那么多的白人男子对亚洲面孔的女性疯狂迷恋，无法理解为什么会有一些来自亚洲尤其是中国的女孩，愿意跟一个自己并不是很了解的美国白人步入婚姻。她试图通过这部影片去调查、研究其中的原因。导演林黛比在影片中交代，她曾经因为这个问题去过中国，甚至为此学习了汉语。她选择片中史蒂芬和珊蒂这样一对具有鲜明"年轻中国妹嫁给美国'黄热病'①老头"特点的夫妇进行拍摄，她介入两人的生活中，帮助他们两个解决婚姻中的摩擦和冲

① Yellow fever直译为"黄热病"，即对黄色人种的亚洲女性的狂热迷恋。

突，在不断地暴露问题和解决问题中，研究这段跨国婚姻揭示的社会现象。导演在影片中成为语言不通的男女主人公的翻译，以拷问的口吻质问影片的男主角史蒂芬是否是一个自私的人，质问女主角珊蒂是否是为了绿卡才跟史蒂芬结婚，质问两人他们如何看待自己的婚姻……这种拷问是一个线索，由这条线索引发她对中美跨国婚姻的困惑，也激发观众参与到问题的思考中去。导演就如同一个桥梁将男女主人公以及观众三个方面贯穿起来，以研究者的身份将导演一直困惑、一直想要在影片中探讨的问题直观而清晰地展现出来。虽然在影片的最后导演没有给出观众一个确切的研究结论，但是却引发了观众的思考。而导演自己也在参与了这对跨国夫妇的婚姻生活，并看到两个人在经历过种种磨合走过四周年后，对于跨国婚姻中的各种不解有了自己的答案。

随着数字技术的发展、信息社会和网络文化的形成，参与型纪录片也有了新的发展与突破。在纪录片中，导演除了可以充当研究员与调查记者的身份，还有一些参与型纪录片的创作者以显著的第一人称的表达方式参与到整个事件中，以类似于"自叙"的方式完成影片。

这种新的参与型纪录片也被称为日记体纪录片，在这种纪录片中，导演不只是让观众看到真实情况，更加入了适度的诗意化电影艺术手法，进一步让观众信服并感同身受。

在《5台破相机》（5 Broken Cameras）中，导演艾曼德·博纳特（Emad Burnat）以5台摄像机损坏的时间为时间节点，用5台摄影机记录了小儿子吉布里（Gibreel）从出生到5岁的时间里的成长影像，也从侧面记录了巴以冲突从发生到发展以及阶段性停止的过程。导演对整个事件的参与自然而顺畅，将这段由和平走向暴力对抗的国际矛盾平静客观地揉进纪录片之中。

除了《5台破相机》，近几年在各大国际电影节或重要赛事中展出或获奖的日记体的参与型纪录片都以时间标签作为其最显著的美学特征。如获得第61届柏林国际电影节人道主义纪录片奖的导演拜尔宰（Barzah）和爱丁堡国际电影节"最佳纪录片奖"提名影片《A工场》（Chantier A）、《雷德修斯》（My Red Shoes）等，都延续了传统参与型纪录片"介入""观察"的方法，同时导演期望通过录像的时间标识，强调影片的真实性和时代性，并且通过影像日志的方式勾勒出了个体命运与大时代之间的关系。

参与型纪录片强调制作者作为社会角色的作用，以及影片所具有的社会效应。在很多参与型纪录片中，制作者是维权斗士，为其拍摄主体摇旗呐喊，奔走忙碌。

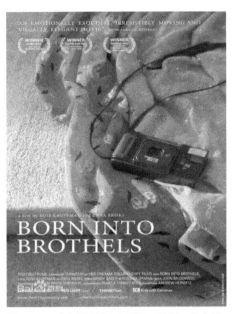

图1-28 《生于妓院》(导演:罗斯·考夫曼、泽娜·布里斯基)

如获得第77届奥斯卡最佳纪录片奖的《生于妓院》(*Born in a Brothel*)(见图1-28),制作者泽娜·布里斯基(Zana Briski)到访加尔各答红灯区的原意是为拍摄加尔各答红灯区性工作者积累素材,但当她在深入了解红灯区性工作者的生活,接触到了那些出生并成长于红灯区里的性工作者的孩子时,她担当起了这群孩子的摄影老师,带他们到城里玩耍,教孩子们用手中的相机拍摄身边的人和事。从社会层面来说,她为这些孩子们带去的不仅仅是相机,更深刻的意义是她为绝望的世界里的孩子带去了欢乐和希望。在整个社会体系中,布里斯基的社会阶层要远高于这些孩子,但她尽最大的努力为这些孩子争取上学权,奔走于印度的各种机构和组织之间,并帮助孩子们在美国开办影展,创立了名为Kids with Cameras的基金会,甚至在加尔各答筹资建造一所容纳150名来自红灯区的孩子的学校……这些都是她作为一个维权斗士,积极发挥其自身社会角色和个人能量来帮助社会底层的表现。

这部影片所具有的社会效应是长久而持续的。短期内,影片中的孩子受到了极大的关注,许多人愿意帮助他们,这一切经历在孩子们的生活中留下了许多美好的回忆,给他们灰色的童年带去了一些甜美的记忆,其中有的孩子离开了加尔各答的红灯区来到美国上学。而更有意义的是,十年之后,影片中那个胖胖的小男孩阿吉(Avijit)被纽约大学艺术学院录取,另一个女孩也在纽约大学学习表演,尽管这部片子中的女主角普瑞缇(Preeti)最终还是走上了和妈妈一样的道路,成为一名应召女郎。但如果没有这部影片的制作者,这些孩子今天的命运极有可能是另外一番模样。

迈克尔·摩尔的另一部参与型纪录片——《资本主义:一个爱情故事》(*Capitalism a Love Story*)(见图1-29),则是一部矛头直指资本主义制度,试图揭穿政客和财阀勾结以剥削普通民众、发穷人财内幕的纪录片。迈克尔·摩尔不仅仅是一位导演,他还想要发挥他组织者、揭露者、维权者的社会作用。这也是他在

他的影片中经常践行的一个想法。他在
影片中是一个头戴棒球帽，不修边幅，
其貌不扬的白人胖子形象，看起来与美
国千千万万的普通工人一样，而且也像
很多普通工人那样经历着家乡的衰落，
经历着同样的剥削和掠夺，是整个资本
主义机器大工业生产链条末端极为普通
的一个角色。但是他想通过这部影片去
干涉现状，为平民寻求公道。尽管他只
是庞大的社会机器中的一颗小小螺丝，
但是却要做千万普通民众的急先锋，把
摄影机当作社会动员的工具，向民众吹
起行动的号角，以此来参与社会进程，
促进社会改良，发挥他作为社会一员的
作用。正如他在影片的末尾所发出的呼
吁："除非所有在影院看过本片的人和
我一起行动，否则我没有办法真正地做
下去。我希望你们迅速行动起来！"

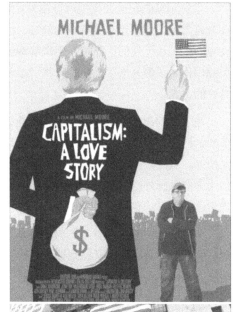

图 1-29　《资本主义：一个爱情故事》（导演：迈克尔·摩尔）

对于参与型的纪录片，创作者如
何把握参与的"度"是一个十分重要的
问题。参与型纪录片强调"介入""参
与"和"影响"，如果创作者参与的程
度不够，那么创作者对于事件的推动作用就无法充分发挥，进而影响观众对于影片
的思考和理解，无法实现参与型纪录片在社会层面的改良与推动效果。但如果参与
型纪录片的创作者过分地参与到影片中，势必会让影片带有浓厚的个人价值导向，
影响观众对于事件客观性的判断。虽然每一部纪录片都会有创作者主观意志的表
露，但是过分参与最直接也最突出的一个副作用就是会破坏纪录片中的"真实"。
"真实"是纪录片最核心、最基本的原则，在参与型纪录片中对于"真实"的要求
是揭示隐藏于表象下的"真实"，但过度的参与会把事件引向创作者主观价值倾向
的方向，偏离相对客观而公正的事件走向。对于纪录片来说，如果破坏了"真实"
这一条原则，那么整部影片就失去了存在的意义。

尼科尔斯的纪录片类型理论虽然把纪录片分为6类，但是细观每一部纪录片也都含有各种类型相互交叉重叠的部分，没有绝对的对立和矛盾，极端纯粹的参与没有观察是无法呈现的，而极端强调静观绝不参与也是不现实的。参与型纪录片要把握好创作者"参与度"的问题，将"参与"与观察型纪录片的"静观"相互融合是最好的方式。

范立欣的纪录片《归途列车》是典型的观察型纪录片，当张昌华父女二人发生争吵，两人扭打在一起的时候，导演固然完整地记录了这一切，但是最终还是将二人拉开，虽然拉开两人的画面没有呈现在影片中，但随后观众可以看到小女孩冲着镜头方向跟画外的摄制组人员的交流对话。创作者实际上是参与到了事件中去的，当然这并不影响整部影片以观察为主的特征。

《海豚湾》是在"静观"与"参与"两个方面结合得较好的影片。它的创作者到镜头前面现身说法，又躲到镜头后面用技术手段"偷拍"——利用设置在太地町的拟态石头或者树桩摄影机进行"观察"，这两种手段的应用很大程度上相辅相成地成就了《海豚湾》。

在当今的社会语境下，纪录片不应只是单纯的国家相册，更应该成为推进现实世界民主与进步的助推器。参与型纪录片更适合承担起这种促进社会启蒙和改造的责任，其创作者应把自己定位为现实生活的积极参与者，将纪录片由空泛的精神救赎引向具体的现实改造，以行动彰显真实影像的力量。

1.5 自我反射型纪录片

自我反射型纪录片被美国纪录片学者比尔·尼科尔斯评价为"最具自我意识和自我反省品质的表述模式"①，其又被称为"自我反映式纪录片""反身式纪录片""个人追述式纪录片"或"自省式纪录片"。自我反射型纪录片强调对自我的反射和映现，新纪录电影中时常会用到自我反射式的表达手法。

1991年美国学者珍·艾伦（Jane Ellen）在《纪录电影中的自我反射手法》（*Self-reflection in Documentary Films*）一文中对自我反射型做了一个比较清晰的定义，所谓自我反射型（当时译文是"自我反映"）即"影片中任何涉及自身制作过程的那些方面：影片的立意、获取技术设备的必要程序、拍摄过程本身、把零散的图像和声音片段组合起来的剪辑过程、销售影片的期望与要求、放映影片的环境条

① 比尔·尼科尔斯，薛虹.纪录电影的类型（续完）[J].世界电影，2004（03）：162-176.

件"[①]。在这里，作者比较明确地提出了自我反射型纪录片的范畴，强调了制作过程在影片中的呈现。

1.5.1　自我反射型纪录片的发展

自电影诞生以来，纪录片领域的研究和实践不断向前推进。自我反射型纪录片是伴随着纪录片的发展而产生的，它是一种相对较为新颖和先锋的纪录片类型。自我反射型纪录片沿袭了此前的格里尔逊模式、直接电影、真实（理）电影等电影理念，苏联先锋电影人吉加·维尔托夫于1929年拍摄的《带摄影机的人》是较早的自我反射型纪录片，但直到20世纪90年代，尤其是DV出现和普及之后，我国研究者才开始关注这一现象。至今国内外已涌现出了一批优秀的自我反射型纪录片，如1988年美国导演迈克·摩尔拍摄的纪录片《罗杰与我》（*Roger and Me*）、2002年周岳军的中国农村题材纪录片《梯田边的孩子》、1999年导演雎安奇拍摄的《北京的风很大》等。

自我反射式手法是20世纪60年代初借鉴人类学的田野调查法，把它引入纪录片创作中的一种方法，即在影片中将调查的过程、拍摄者与拍摄对象以及观众之间的关系、镜头对拍摄对象的影响等这些原本幕后的东西呈现给观众。自我反射型纪录片使观众仿佛置身于摄制过程之中，参与影片的调查和寻访行动，给观众积极参与和思考影片的心理体验。自我反射型纪录片是现代常用的纪录片创作类型之一，早期有《谢尔曼的远征》（*Sherman's March*），21世纪以来比较知名的有《我的建筑师》（*My Architect: A Son's Journey*）《寻找小糖人》（*Searching for Sugar Man*）等。

20世纪90年代，这类纪录片随着主观纪录片的兴起而快速发展起来，它大多采用反射式调查法，创作者往往把自己作为普通大众的代言人，尤其以英国导演尼克·布鲁姆菲尔德（Nick Broomfield）和美国导演迈克·摩尔为代表，他们以纪录片作为点燃公众政治热情的工具，以一种自下而上、身体力行的寻找和调查真相的形式，针砭社会时弊和揭露政治内幕，以提高公民的政治意识，改变公民的政治立场。这类影片在当今世界复杂的政治环境中为人们理解社会问题和政治现象提供了多元的思考和判断依据，毫不掩饰创作者个人的立场和政治观点。如《华氏911》（*Fahrenheit 11*）的导演迈克·摩尔认为，美国"911"恐怖袭击事件背后原因是布什政府助长了恐怖主义在美国的蔓

① 珍·艾伦. 纪录电影中的自我反射手法[A]//单万里. 纪录电影文献[M]. 北京：中国广播电视出版社，2001：594.

延；《战争迷雾》（*Fog of war*）通过美国前国防部长麦克纳马拉对执政期间的11个教训的总结，让观众认识到政治的残酷性以及对个人的腐蚀性；《标准流程》（*Standard Procedure*）则表现了在极端的政治高压环境中人性是如何泯灭的；《第四公民》（*The Fourth Citizen*）抨击了美国政府"棱镜门"的政治丑闻。

自我反射型纪录片出现及发展的原因是多方面的，如技术条件、观众意识、文化背景以及对真实的不同追求等。首先，从受众层面上来说，观众对技术产生置疑。伴随科技的进步，摄影设备和技术突飞猛进地发展，观众越来越了解电影机械和制作工艺，因而便对影像产生了怀疑，需要创作者将自己的制作过程展示出来。其次，第二次世界大战之后的美国步入了其建国以来最不稳定的一个时期，"冷战""越战"、黑人运动、妇女运动等因素深刻地影响着五六十年代的美国文化，后现代主义艺术思潮、反文化运动以及先锋派艺术家们对自由的追求都促进了自我反射式创作的形成与发展。最后，对于创作者自身而言，他们在追求"真实"的过程中有了新的思考和尝试，试图以展示制作的过程来完成自我反思，从而更加接近真实。

1.5.2 自我反射型纪录片的叙事风格

自我反射型纪录片是一种非常"锋利"的纪录片类型。它常常通过一些独特的表达技巧，如戏谑、反讽、嘲笑的方式，让自己和观众反思熟悉的日常与现实。比尔·尼科尔斯认为这是自我反射型纪录片的形式策略之一。

美国导演摩根·斯普尔洛克拍摄的《超码的我》（*Super size me*）（见图1-30），是一部在美国肥胖问题越来越严重的社会背景下，以导演自身为实验对象，以证明麦当劳所出售的食品若过量食用是有害健康的，从而揭露快餐对美国民众健康造成的巨大影响。在影片中，导演斯普尔洛克就大量运用了反讽、嘲笑等手法。他选定麦当劳为实验目标，坚持30天只吃麦当劳的食品，并进行实时的健康状况评估。影片中，导演常常插入很多夸张、诡异的麦当劳叔叔的卡通形象，这与麦当劳叔叔原本憨态可掬的形象大相径庭。而随着实验的不断推进，一组组不断恶化的健康数据与影片中那些夸张而诡异的卡通形象形成映衬，极具嘲讽效果。

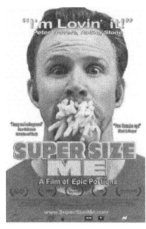

图1-30 《超码的我》（导演：摩根·斯普尔洛克）

整部影片在一种极为欢快的基调中行进，在麦当劳餐厅以及进食的场景中，人物对话都是非常愉悦甚至是亢奋的，这部影片中的配乐也极为风格化，欢快轻松而又带点莫名的自信，麦当劳叔叔的形象在音乐中行进。如此轻松的气氛暗示这种由快餐带来的非正常的状态是病态的，亢奋之后便是身体状况的急剧恶化，其讽刺意味浓厚。

在传统的纪录片类型中，创作者尤其是国内的纪录片创作者的影片大多追求尽可能自然地记录真实生活。而自我反射型纪录片的创作者则以影片为武器，充当着侦探、政客、说客一类刺破社会问题的角色，肩负起社会责任，把影片书写成一篇针砭时弊的议论文，以清晰而严密的逻辑论证其观点，直面现实中的困惑与麻烦，进而引发思考。比如，揭露和批判2008年以来经济危机的美国纪录片《监守自盗》（*Inside Job*，2010）、回顾和反思布什政府对伊政策的美国纪录片《一望无际》（*No End in Sight*，2007）等。

在影片《监守自盗》（见图1-31）中，导演意欲抨击的是美国政府以自由的名义对华尔街贪婪的银行家的纵容。美国标榜热爱自由，塑自由女神像来彰显其对自由的追求，同时美国人也极度追求个人财富和价值，但在导演看来自由与财富碰撞出的是对贪婪的放纵。2008年开始出现的一系列经济危机，便是美国政府打着"自由"的旗号过分纵容丧失道德的银行家而造成的恶果。于是，影片末尾定格在自由女神像的画面就是对美国过度"自由"的莫大讽刺。

具体来说，《监守自盗》中美国导演查尔斯·弗格森以冰岛破产为切入点，简要讲述了冰岛政府破产的经过和深层次原因，矛头直指美国投资者和银行业改

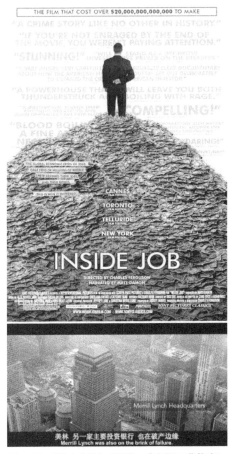

制。导演将影片分为五个部分："怎么搞成这样？""泡沫""危机""问责""情况有多糟糕"，由此向观众全面而深刻地剖析这次经济危机爆发的全过程以及导演认为最重要的原因：银行家的贪婪与政府的纵容。在这部影片中，导演没有回避敏感的美国政治经济政策以及以华尔街为代表的美国银行家、金融家的贪婪行径，而是直接而犀利地抛出问题，将一个腐朽而贪婪的体制——美国投资者和银行业改制和当下的状况，层层剥离，由浅入深，一点点呈现在观众面前。尽管"切剖"的过程对于当事人有些残忍，但让观众真正全景式地看到了这次经济危机。导演一针见血地指出"美国政府永远是华尔街的政府"。在影片末尾导演重申了影片的批判主题："导致灾难的人和机构仍在掌权"，并给影片安上了一个励志的结束语，告诉我们为了不再使悲剧重演，一定的争取和努力是必须的。

图1-31 《监守自盗》（导演：查尔斯·弗格森）

自我反射型纪录片在创作理念上沿袭纪录片最核心的"真实"理念，但又对传统概念中的"真实"加以新的诠释，以独特的方式满足了观众了解现实的渴望。自我反射型纪录片中的"真实"是充分体现创作者主观思想的"真实"，这与其他类型的纪录片极力追求的"客观真实"有极大的不同。具体而言，自我反射型纪录片是要打破"真实"的"幻觉"，即这种类型的纪录片重新定义现实世界、观众、纪录片的真实这三者之间的关系，摒弃观察型纪录片那种反映现实的透明性，创造出新的纪录片的建构模式和方法。进而，自我反射型纪录片是意欲打破观众长期以来已经形成的信任契约，让观众重新审视所谓的真实，树立新的理解和构建真实的思维模式，邀请观众思考纪录片的本质、影像是如何被建构的等问题，避免观众过于投入并陷入影片的叙事逻辑中，不断地促使观众自我反省。①

① 杰伊·鲁比，李道明.影像的镜像：反映自我与纪录片[J].电影欣赏，1997（36）.

从表现"真实"的创作手法上来说，自我反射型纪录片反对传统意义上的现实主义手法，并不刻意追求长镜头、同期声这样的纪实手法。在各种纪录片类型中，自我反射型纪录片是自我意识最强的一种。其保证真实性的前提下，十分强调创作者主观意识，注重论述的逻辑。自我反射型纪录片中的"自我"不再躲藏在片子"客观性"的后面，创作者自己是片子的重要元素；强调"我"与现实的对话与互动关系。创作者试图解构自我对于生存环境的思维定式、重新看待熟悉的环境和自己以及观众、技术和真实之间的关系。自我反射型纪录片创作者对于真实的这种认识来源于他们发现中立立场和客观纪实能力的局限性，于是将出发点放在重新发现已经存在、被忽略的事物，包括拍摄行为和影片的制作过程。因此，自我反射手法可以说是对强调真实性的传统纪录片模式的一种反拨。

1.5.3　自我反射型纪录片的美学特征

自我反射型纪录片的美学特征，首先是导演从幕后走到台前成为电影中的一个重要角色并积极参与到事件中表达自我。

纪录片《罗杰和我》（*Roger and Me*）（见图1-32）的创作背景是：1988年，通用公司老板罗杰·史密斯决定裁员，这让生活在弗林特小镇的居民的生活受到了冲击，于是弗林特居民迈克·摩尔拿起了摄像机，将自己和身边人的生活记录下来，希望这些影像能够引起大众对弗林特人命运的关注。作为弗林特人的一分子，导演迈克·摩尔既是纪录片的创作者，又是这起裁员事件的当事人，这起裁员事件与他自身存在着紧密的利害关系，所以他在影片中作为一个角色出现，也就是片名《罗杰和我》中的"我"，其活动在影片中占据了相当大的篇幅。

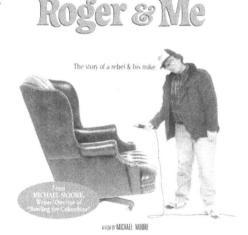

图1-32　《罗杰和我》（导演：迈克尔·摩尔）

受裁员的冲击，导演的家庭生活受到了相当大的影响，因而，这部由他自己导演的影片带有很强烈的个人主观情绪和倾向。

整部影片看似真实而客观地反映了当时弗林特小镇乃至整个社会的某些现象，

但实际上观众看到的这些影像都是经过作者精心挑选和编排的。他这样做的目的在于支持自己的观点，即城市的混乱和没落都是由于罗杰·史密斯这一无情的决定所引发的，这就为他片中寻找"罗杰"找到了一个充分的理由。

如果创作者站在影片中通用公司老板罗杰·史密斯的角度来看待他的这个决定，或许会是无奈和心痛的。但迈克·摩尔想要表达的是对通用公司的无情的批判以及对包括自己在内的所有弗林特人命运的哀悯。观众可以在影片中看到虽然主观但却现实的一面。

片中毫不回避地记录了包括导演本人也参与了的、弗林特当地一些让人感觉啼笑皆非的事件。比如，弗林特人成群结队地上街游行、请歌星来为他们助阵打气等，无助的市民自认为能够凭借这些手段让城市再度繁荣起来。但是一切都只是愿景，到头来弗林特还是那座沉寂的城市。而且更加可笑和可悲的是，随着失业率的不断上升，政府只能不断给监狱扩容，加建监舍，但是却从没有想过怎样降低犯罪率或者将资金用于改善民众生活。而民众这边，甚至有一对夫妇为自己能够入住监狱而感到高兴……在罗列了发生在弗林特的种种社会乱象之后，迈克·摩尔提出了问题："为什么会有这样异想天开的想法和举动？"他运用了大量的跟踪记录、采访、新闻资料，将矛头指向通用汽车公司。由于通用公司无情的经营策略导致弗林特的经济全面崩溃，大批的民众流离失所、下岗失业，原本忙碌的民众突然间就变得无所事事，并且民众对这一状况无计可施、无可奈何，所以即便有再多的歌星和游行，也不能掩盖小镇的没落。

自我反射型纪录片还利用揭示影片摄制过程来表现真实。苏联电影人吉加·维尔托夫在1929年拍摄的《带摄影机的人》，即向观众展示了他拍摄电影、剪辑电影的过程。在影片中，观众会时常看到摄影师米哈伊尔·考夫曼与剪辑师伊丽莎白·斯维洛娃的身影，比如摄影师为了拍摄火车疾驰而来的画面，肩扛摄影机趴在铁轨旁等待火车在身边疾驰而过；剪辑师伊丽莎白·斯维洛娃把一条条胶片组合拼接在一起剪接成我们所看到的影像。虽然诸如爱森斯坦等诸多电影人对这部影片并不认可，但这部影片正是运用自我暴露的摄制手法来提醒观众导演所想要表达的是一种非常规的真实，即影片呈现的画面是人为记录的，以此达到"间离"的效果。

所谓"间离"，是由德国戏剧理论家布莱希特（Brecht）提出的理论，即观众以一种保持距离（疏离）和惊异（陌生）的态度看待演员的表演或者剧中人。在布莱希特看来，所谓间离的过程，就是通过一系列戏剧表演的艺术手法，揭示和暴露事物的因果关系及矛盾本质，以显示社会是被建构出来的，而不是自然如此，并使观众主动地思考习以为常的社会生活，以达到批判社会政治和对抗主

流意识形态的目的。①

　　这种"间离效果"理论对自我反射型电影产生了重要的影响。多视点叙事基础上的间离效果成为自我反射型纪录片另一个特征。在这种类型的纪录片中，创作者往往刻意营造间离效果，刻意与观众保持距离，甚至不断提醒观众，强化间离效果。比如1989年由崔明蔺拍摄的美国纪录片《姓越名南》（*Surname Viet Given Named Nam*）（见图1-33）中有一段人物采访，导演运用了一幅三个连在一起的人物面部大特写的画面，并且这三幅特写画面都是不完整的，只有人物面部的一部分，与常规的人物访谈摄影有着巨大差异。而这样的一组画面恰恰是导演在拍摄之前就特意设计安排的，目的就是提醒观众与传统的人物访谈对比，以让观众注意到这次访谈是一次非常规的访谈，将观众带入思考。

图1-33 《姓越名南》（导演：崔明蔺）

①　赵艳明，李文聪. 论纪录片的自反性理念及其中国影响[J]. 理论界，2011（02）：178-181.

自我反射型纪录片与参与型纪录片有着很多相似之处，但自我反射型纪录片的导演除了参与到影片事件之中，还会向观众呈现他用影像表达现实世界的过程，而参与型纪录片强调的是影片中事件发生发展的过程，并且自我反射型纪录片还会向观众展示这个拍摄过程中所遇到的困难和麻烦。从导演的角色定位上来看，自我反射型纪录片区别于直接电影和真理电影的最重要因素是从媒介到个人的转换，自我反射型纪录片的导演代表的不是媒体，而是作者自己。再者，某些自我反射型影片把电影变成了一种行动，对正在进行中的社会事件进行干预，引发公众参与讨论，并由此影响事件的发展。

　　自我反射型纪录片主张积极采访事件当事人，且所提问题带有个人立场。正如比尔·尼科尔斯所言："这些新的自省式纪录片把评述和采访、导演的画外音与画面上的插入字幕混杂在一起，从而明白无误地证明了纪录片过去总是限于再现，而不是'现实'敞开明亮的窗户，导演向来只是参与者——目击者，是主动制造意义和电影化表述的人，而不是一个像在真实生活中那样中立的、无所不知的记者。"①

　　纪录片《一望无际》的导演查尔斯·弗格森在影片的开头将访谈中人物无言以对的画面剪辑在一起，在主观上先给观众以强烈的抨击意识。整部影片的访谈都是伴随着时间和事件的推移来推进的，导演是以探索者和倾听者的视点在事件的行进中插入人物的访谈，营造一种与观众共同探索发现的体验。导演赋予这些访谈以意义，正如开篇那组蒙太奇，讽刺布什政府对伊开战是一场残酷的闹剧。

　　而在《北京的风很大》这部街头采访的影片中，正是"粗暴"的采访才赋予影片那么多的意义。雎安奇走在街头，采访形形色色的人，有上班族、情侣、游客、小商贩、发廊小姐甚至是上厕所的人，他拿着手里的摄像机，逼近人的脸部，尾随式的跟踪拍摄，就像拿着一支吓人的枪，被访问的人或避而远之，或不解，或恼怒。不过正是因为雎安奇这样做，才能带着嘲讽式的情绪，硬生生地把人的内心剖开。尽管强硬且暴力，可是却一针见血、生猛鲜活，将20世纪90年代的北京市井百态原汁原味地呈现出来。

　　自我反射型纪录片在塑造真实感时，是通过创作者操纵性的手段制造和构建的。而这种"操纵性"的手段具体表现为"搬演"和"虚构"。

　　比如在《姓越名南》中，导演运用了大量的访谈，被采访的越南妇女描述了她们在越战结束后所面临的困境。但是随着影片的演进，观众可以发现其实这些越南

① 比尔·尼柯尔斯.纪录片的人声[J].任远，张玉苹，桑重，译.世界电影，1990（05）：220–239.

妇女的访谈内容都是演员背诵和排演的。但是演员背诵和排演的这些内容的确是别人采访越南妇女时的口述资料，导演崔明菡又将其整理和编排。

诸如《姓越名南》中采用的这种"虚构"，并不会破坏纪录片的真实。创作者会刻意让观众识破这种"虚构"，而其目的就是让观众去质疑所谓的传统的"现实主义"的真实和其构建手段。正如比尔·尼科尔斯所言，"要达到更高的社会意识水平，就意味着要改变原有的认识层次。反射型纪录片试图重新审视认知方式的假定性，从而让观众建立新的期待。"①

自我反射型纪录片自出现以来，有越来越多的纪录片创作者将这种自省的手法融入作品当中，也出现了越来越多的自我反射型纪录片。尤其是随着家用DV设备和高像素摄像手机的普及与新兴的"拍客""微电影"的兴起，人们想要表达自我和发表评论的需求越来越迫切，自我反射式方法的运用，将进入一个全新的时代。

1.6　表述行为型纪录片

表述行为型纪录片也称陈述行为型纪录片、述行模式纪录片，比尔·尼科尔斯在其1994年的著作《模糊的边界》（*Blurred Boundaries*）中对这一类型进行了深入、系统的论述。其原文题目为Per-forming Documentary，但在正文的阐述中，尼科尔斯使用的概念是performative documentary，他指出这一类型的纪录片"最重要的一个特征是它放弃了纪实风格，强化了对于创作主体的主观体验、主观感受的传达，相信个体的主观体验是我们把握世界的可靠途径。主观镜头、印象式蒙太奇、戏剧化的灯光、煽情的音乐等等一些表现主义的元素在这里都派上了用场"②。它强调纪录片中传统客观话语的主观方面，凸显创作者的主观表达，试图以主观意志重建观众对世界的理解，相对于其他表达类型，它是一种主观性较强、带有较为浓厚的作者色彩的纪录片类型。在比尔·尼科尔斯所著《纪录片导论》（*Instruction to Documentary*）一书中，他把美国导演马龙·里格斯（Marlon Riggs）的《舌头不打结》（又译《饶舌》，*Tongues Untied*）、英国导演诺兹·奥乌拉的《美丽的身体》（*The Body Beautiful*）、艾萨克·朱利安（Isaac Julien）的《寻找兰斯顿》（*Looking for Langston*）、以色列导演阿里·福尔曼（Ari Folman）的《和巴什尔跳华尔兹》（*Waltz with Bashir*）、法国导演阿涅斯·瓦尔达（Agnès Varda）的

①　比尔·尼科尔斯. 纪录片导论[M]. 陈犀禾，刘宇清，邓洁，译. 北京：中国电影出版社，2007：139–146.

②　Bill Nichols. Blurred Boundaries[M]. Indiana University Press，1994：92–106.

《我与拾穗者》（*Les Glaneurs etla Glaneuse*）等纪录片纳入这一类型，认为这类片子"引导我们重新审视世界，重新思考我们与世界的关系"①。

1.6.1　注重情感和感性的表达

因相信个体的主观体验是我们把握和认识世界的重要途径，所以表述行为型纪录片强化了创作主体主观体验、主观感受的传达，带有明显的主观性和个人情感因素。

表述行为型纪录片将其他类型，如参与型、观察型、自我反射型、阐释型这四种纪录片中的技巧巧妙地为己所用，以展现其独有的风格。阐释型纪录片的剪辑不考虑形式和节奏，往往注重结构先行或主题先行。它的这种风格在表述行为型纪录片中被用来唤起情感或诗意地呈现这个世界，以突出影片的气氛、风格和语态。在观察型纪录片中影片关注情感变化，而不是依靠事件情节吸引观众。它讲述的是普通人的平凡之事，描绘日常生活状态，同时在影片中压缩生活的长度与事件的过程。于是，在表述行为型纪录片中就更加强调时间的持续、质地的饱满和切身的体验，这往往是通过与社会角色密切互动得以实现的。②参与型纪录片"介入、参与"的特性让表述行为型纪录片的创作者介入到所拍摄的现实中，但是表述行为型纪录片更加强调创作者的情感体验，以及创作者的主体位置和情感倾向。③自我反射型纪录片强调"间离"，但这种理念被用到表述行为型纪录片中，更多的是将观众的注意力吸引到创作者的主观思维和观众的情感响应上，激发观众去思考纪录片本身所反映的核心议题。

张以庆导演执导的纪录片《英和白——99纪事》（见图1-34）可以被视为一部带有主观色彩的表述行为型纪录片。"这部影片题材是现实的，蒙太奇是隐喻的，事件是被浓缩的，思想观念成为中心，所有的一切都是为了说明、论证思想。"④《英和白——99纪事》表面上来看是在讲述熊猫驯养师白与熊猫英的故事，实际上它探讨的是人类自身的问题，表达的是所有人都无法回避而又无法解决的问题——人内心的孤独和寻求依托。这部片子获得第六届"金熊猫"纪录片最佳创意奖，评委对这部纪录片的评语是："影片以独特的角度切入英和白的生活。又从他们平淡的生活中发掘出带着普遍人性的美。"《英和白》镜头间独特的对比剪接、字幕对

①　比尔·尼科尔斯.纪录片导论[M].陈犀禾，刘宇清，译.北京：中国电影出版社，2016：210.

②　王迟，温斯顿B.纪录与方法[M].北京：中国国际广播出版社，2014：74.

③　王迟，温斯顿B.纪录与方法[M].北京：中国国际广播出版社，2014：75.

④　洪国舫.纪录片的主观干预：与《纪录与现实》作者张以庆商榷[J].电视研究，2002（02）：56.

画面的补充性说明、对光线与画面的讲究、极具冲击力的来自熊猫视点的主观镜头——倒置的正在播放国内外时事的电视机等，都是对现实的创造性处理和诠释，是导演隐藏于镜头后的深沉的感性。爱森斯坦说："画面将我们引向感情，又从感情引向思想。"①在《英和白》中导演成功地通过画面将观众引向了感情和思想。观众可以从片中解读出20世纪末世界的纷乱与人内心的孤独，可以解读出现代社会人类心灵间交流与沟通的困境，可以解读出时代语境下人与动物因为环境而产生的异化，还可以解读出导演从细微之处对人性的观照。而这一切，都是导演通过镜头的选取与剪接来传递的。隔着熊猫英所居住栅栏的颠倒的影像，英和白从窗口探出脑袋张望对街灯红酒绿的画面，白的碟片机里传出的荡气回肠的意大利歌剧，电视机里新闻传递出的国际动荡局势，小院里独坐发呆的小女孩娟与英在笼子里呆坐的镜头的对比剪辑，这些视听元素的选取与组合，都是位于镜头背后的导演表达其主观意图的手段。这些隐含其中的深沉的情感与感性表达，贯穿于这部内敛、沉静的纪录片之中。

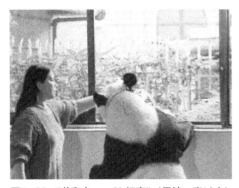

图1-34 《英和白——99纪事》（导演：张以庆）

英国纪录片《寻找兰斯顿》（见图1-35）是英国黑人艺术家艾萨克·朱利安（Issac Julien）的处女作。它以黑人同性恋者充满诗意的眼光回顾了伟大的黑人作家兰斯顿·休斯（Langston Hughes）的离世以及20世纪60年代发生在纽约的黑人文化复兴运动。在影片中导演运用了大量的影像资料展现兰斯顿·修斯的一生，但这些影像资料并不是简单而生硬地放置于影片中，它们都经过了重新加工，如放慢动作、添加字幕和音乐等。虽然这是一部由英国导演拍摄的反映英国同性恋者生活状况的纪录片，但是整部影片却在大力地宣扬美国哈莱特文艺复兴时期，美国黑人的权益运动和精神。影片拍摄时，英国正值撒切尔夫人上台之

① 朱羽君. 画面的表意与抒情[J]. 现代传播：中国传媒大学学报，1989（2）：63-70.

前，其政府的思想观念极为保守和陈旧。这使被压抑的人们像影片导演一样急于找到一个宣泄情感的出口，也正是因为导演将现实、历史以及强烈的个人情感融进了一部影片当中，因而看似随意而富于诗意的影片更具现实意义与社会价值。

所以"表述行为型纪录片试图以一种富有情感的、主观的方式把观众重新引向一个它所营造的历史的、诗意的世界"[①]。它不像阐释型纪录片一样去争论、解释，也不游说，其侧重点是情感和感性的表达，试图以自己的情感来激发和感染观众，唤起观众的一种感觉，通过突出主观和情感因素，强调我们对于这个世界认知的复杂性和人类情感经验的复杂性，而不是冷静地向观众展示我们所共有的这个世界。

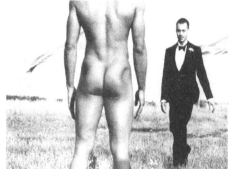

图1-35　《寻找兰斯顿》（导演：艾萨克·朱利安）

1.6.2　剧情片的表达技巧

表述行为型纪录片中常常有主观镜头、印象式蒙太奇、有意味的留白、戏剧化的灯光、煽情的音乐、闪回和定格等表现主义元素的运用，赋予这种纪录片故事片似的肌理、密度与张力，以宣泄强烈的情感，同时唤起观众的关注。

在《英和白》的开头，观众看到的是一组倒置的画面，这是导演以熊猫英的视角拍摄的一组主观镜头，他以这种拟人化的手法暗示观众熊猫英正通过电视观察着纷繁的人类世界。导演对英和白的故事进行叙述时，用一台正在播放新闻的电视机贯穿影片始终，将现实时空和电视带来的虚拟时空进行交叉叙事，同时构建起心理时空，从而打破了现实和心理的界限。影片中反复出现的铁栅栏、紧闭的窗户都在导演的操控下形成一种内敛而封闭的氛围，通过赋予铁笼、窗户等客观存在以主观

① 王迟，温斯顿B.纪录与方法[M].北京：中国国际广播出版社，2014：80.

64

的意义来营造一个闭塞的时空,同时,通过电视里讲述的纷繁复杂的世界,映衬着英与白两个人孤独和乏味的生活,也强化了影片中弥散着的孤独与困顿。

赵亮导演的《悲兮魔兽》(2015)同样是一部蕴含着创作者强烈情感,偏重于主观表达的纪录片。《悲兮魔兽》(*Behemoth*)(见图1-36)这部片子具有更多表演或行为艺术展示的成分,背负一面半米高的镜子有着沉重呼吸声的男子、手拿一盆绿色植物的男子以及分别蜷卧于草地和荒漠里的裸体男子的场景,都明显是含有导演意图的表演性摆拍。片中有许多造型感很强的画面,如黑灰色了无生机、有大型运送矿产的货车穿梭往来的群山俯拍,开矿爆破引发的巨型蘑菇云和纷纷滚落的石块流等。片中开头和结尾响起的类似贝希摩斯

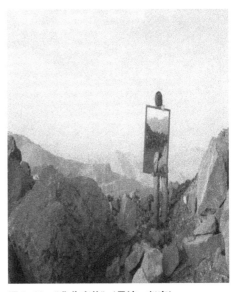

图1-36 《悲兮魔兽》(导演:赵亮)

(Behemoth)巨兽的声声低吼,以及用"三棱镜"式的画面处理手段来寓意"支离破碎"的大地和家园等,都是带有浓厚意味的表现主义的手法。导演赵亮以希腊传说中与海里怪兽对应的山中怪兽"Behemoth"作为隐喻,对人类现实的生存状况进行凝视,关注和审视内蒙古草原上盲目开发所带来的环境问题,表达了创作者对现代文明的批判和反思。暗喻人类的欲望造成了对自然的侵蚀和破坏,曾经的水草丰美之地如今变成了荒山秃岭,也使底层民众的生存权利遭到侵害,沉疴遍地、众生危亡,曾经健壮如山的男人患上了尘肺病而奄奄一息,指出"我们就是那魔兽,那魔兽的爪牙"。这部影片在叙事、声音、时空架构等多个方面运用了很多主观化手法来表达导演对这个问题的思考。导演谈及此片的创作初衷时表示:"我的愿景是借由此片,引起更多来自不同国家地区的人们对于这些问题的讨论和审视,并且在全球范围内倡导人们更多地尊重与倾听来自大自然的发声。"①

美国导演马龙·里格斯(Marlon Riggs)拍摄的纪录片《舌头不打结》(*Tongues United*)(见图1-37),是一部将虚构与个人资料相融合的影片,影片

① 肖扬. 亚洲纪录片首次入围威尼斯主竞赛单元[N]. 北京青年报. 2015-08-04.

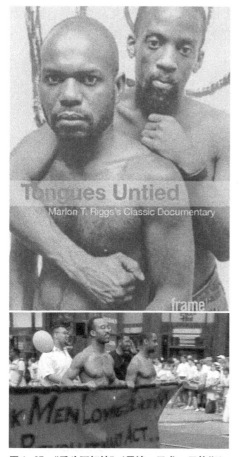

试图通过这些影像素材向观众描绘黑人男同性恋者的生活。该片不拘泥于现实主义的表现手段，注重营造人物的内心世界，"沉默"贯穿影片，导演用"沉默"指涉那些在白人以及黑人异性恋社会中的偏见使黑人同性恋者无法表达自己的困顿，正如白人同性恋社会中也存在的那种来源于偏见的压抑。在片中出现了布莱希特风格的小插图以及导演的同性恋伙伴，在看似愉快的氛围中含蓄地表达了在一个以白人、异性恋占统治地位的世界里，黑人和同性恋者的感受。片中运用大量的朗诵和表演来表现黑人男同性恋者的艰难境遇，而在结尾，导演用一句呐喊来结束全片："黑人小伙之间的爱情是一场革命。"

这些表现主义手法使用了剧情片的表达技巧，"尤为显著的是，这种转变使纪录片与剧情片之间原本就已不甚清晰的边界变得更加模糊"①。

图 1-37 《舌头不打结》（导演：马龙·里格斯）

1.6.3 实验和先锋色彩

由于表述行为型纪录片"尤为突出经验和记忆的主观特性（这种特性与实际的叙述相分离，脱离了对现实的叙述）"②。把事实和想象自由结合是这类纪录片的共同特征，如赵亮在《悲兮魔兽》中以希腊神话传说中每天吞食一千座山峰的巨兽来喻指人类对大自然的掠夺，以它的怒吼首尾呼应，以但丁的《神曲》中的地狱、炼狱、天堂来结构全片。

这样的叙事方式使这一类型的纪录片由于过分风格化和主观化，背离了现实

① 尼科尔斯B，王迟. 论表述行为型纪录片[J]. 世界电影，2012（01）：179–192.
② 尼科尔斯B. 纪录片导论[M]. 陈犀禾，刘宇清，译. 北京：中国电影出版社，2016：202.

主义风格而偏向表现主义，这与纪录片这一片种所尊崇的客观、严肃话语相悖，所以从整体上来看表述行为型纪录片数量偏少，国内虽有少量这种类型的片子，但大多因远离主流话语而不能被大众媒体平台播放，只能在极为有限的范围内传播，如赵亮的《悲兮魔兽》等。"这些纪录片会显得近乎不可理解。当然这种不可理解并不是真的不可理解（这些电影似乎仍然可以被理解），而是一种分类上的不可理解：人们更多将其视作是剧情片或形式实验来理解，而不是将其视作纪录片来理解。"①

《英和白》问世时曾经在纪录片界引起强烈反响和争议，有人认为这部片子，与其说是拍出来的，不如说是编出来的、想出来的，是理性化的观点逐步被印证、阐述的过程，认为它太过主观，已与纪录片这一片种的本质属性相距太远。《悲兮魔兽》则被人认为更像艺术电影或一场以行为艺术秀贯穿全片的实验影像。

尼科尔斯认为《美丽身体》等表述行为型纪录片"表明了某些先锋电影传统和纪录片传统可以高度融合成一个更为单一的整体。这种处理使我们看到那些过去被称作是纪录片的作品或许也可以被重新认定为实验电影，而那些过去被称作是实验电影或先锋电影的作品，我们也许可以重新认定其为纪录片"②。但表述行为型纪录片和实验电影或先锋电影的最大区别在于社会主体性和对历史的介入，如果一部表述行为型纪录片没有以大的时代语境为背景，没有唤起观众对重大社会问题的思考，没有指涉表现行为和被表现对象之间可以感知到的紧张关系，那么这种"唤起将会塌陷到唯我论所说的个人化意识的水平"，从而使片子仅仅停留在"个人化的视野、个体的主观经验和诗意的自觉而没有其他内容，社会主体性仍将无法在文本中获得体现"③。

①②③　尼科尔斯B，王迟. 论表述行为型纪录片[J]. 世界电影，2012（01）：179–192.

第 2 章
现在、过去与将来：时态与类型

时态本是英语语法中的概念，是表示行为、动作、状态在不同时间条件下的动词形式。在英语语境中，共有16种时态，但可以简单把其大致分为三类：现在时、过去时、将来时。我们把"时态"这一概念引入纪录片创作和研究领域中，会发现纪录片所对应的时间不外乎三种情况：内容表达的时间大致等同于创作时间，内容表达的时间远远早于创作时间，内容表达的时间晚于创作时间。依此可将纪录片划分为现实题材纪录片、历史文献纪录片和未来时态纪录片。

在纪录片创作实践中，这三种类型的纪录片各有其存在价值和意义，它们共同建构了人类生存的世界的过去、现在和将来的图景，于纵横捭阖间描绘着不同年代和地域的多彩时空。

2.1 现实题材纪录片

在依时态而分的三种纪录片类型中，现实题材纪录片是数量最多、所占比重最大，同时也是最受人关注的一种。人们普遍认为与其他更具娱乐色彩的电影类型相比，纪录片应该更严肃、更权威，能更直接地反映他们周遭的世界，纪录片为他们打开了一扇通往外部世界的窗户，其根源就在于人们相信纪录片与现实之间存在着更为密切的联系。比尔·尼科尔斯谈到纪录片能够"为我们呈现社会的热点话题、当前发生的事件、反复出现的问题以及可能的解决办法。纪录片与现存世界之间关系紧密，而且互相之间影响深刻，它为人们了解大众记忆和社会历史增添了一个崭新的维度"[①]。现实题材纪录片关注时代大背景下人的生活状态或社会发展的进程，关注社会现实热点问题，通过纪实的风格来记录人的思想感情或社会发展状况，因此被人们形象化地称为明天的历史和社会的镜子。

电影自诞生之初就带有纪实色彩，卢米埃尔兄弟的《工厂大门》（*Factory*

① 比尔·尼科尔斯. 纪录片导论[M]. 陈犀禾，刘宇清，邓洁，译. 北京：中国电影出版社，2007: 44.

Gate）、《代表们登录》（*Neuville-sur-Saône: Débarquement du congrès des photographes à Lyon*）等短片就是用纪实的手法记录了当时社会各阶层人们的生活状态和社会热点新闻。但纪录片真正密切反映社会现实问题并对社会发展产生影响，则要从约翰·格里尔逊（John Grierson）领导的英国纪录电影运动讲起。格里尔逊对纪录电影影响深远，他在1926年首次在英语世界提倡使用"documentary"一词来指称纪录片，并且将其更加明确地定义为"对现实的创造性处理"（the creative treatment of actuality）。他将纪录电影视为教育和宣传的工具，并且主张关注"隐藏在纪录电影运动后面的基本动力是社会学的而不是美学的……让公民的眼睛从天涯海角拉回到自己身边，关注那些发生在自己眼皮子底下的事情。因此我们坚持关注发生在我们家门口的戏剧，坦白地说，我们是社会学家，对这个世界的发展方向略感忧虑……"[①]。他的代表作也是其唯一的纪录作品《漂网渔船》（见图2-1）以捕鱼为题材，虽只是记录了英国北海捕捉鲱鱼渔民的简单生活，但凭借富有冲击力的画面——"漂网渔船从灰雾蒙蒙的狭小港湾驶向茫茫大海；渔网从颠簸摇曳的船上撒开；渔夫们紧张繁忙地劳作着，日复一日年复一年"[②]，凭借其表现劳动者价值和尊重劳动的主旨，一经问世就引发巨大反响。《漂网渔船》拉开了英国纪录电影运动的帷幕，格里尔逊也成为"英国纪录电影学派"创始人。

图2-1 《漂网渔船》（导演：约翰·格里尔逊）

在这一场轰轰烈烈的纪录电影运动中涌现出了其他充满热情的青年导演，诸如巴锡尔·瑞特（Basil Wright）、汉弗莱·詹宁斯（Humphrey Jennings）、保罗·罗沙（Paul Rotha）等，他们的作品《锡兰之歌》（*Song of Ceylon*）、《住房问题》（*Housing Problems*）、《夜邮》（*Night Mail*）、《电话工人》（*Telephone*

① 哈迪F. 格里尔逊与英国纪录电影运动[A]. //单万里. 纪录电影文献[M]. 北京：中国广播电视出版社，2001.

② 何苏六. 中国电视纪录片史论[M]. 北京：中国传媒大学出版社，2005：173.

Worker）、《煤层断面》（*Coal Seam Cross section*）、《北海》（*The North Sea*）等也将目光聚焦当时英国的热点问题，赞颂工人的劳动之美。从这一时期开始，除了美学意义，纪录电影也逐渐确立自己的社会价值。

中国20世纪90年代的新纪录运动高举纪实主义的大旗，秉持对现实生活的极度关注，曾经带领中国纪录片进入一个空前的繁盛期，《纪录片编辑室》《生活空间》等"讲述老百姓自己的故事"的电视纪实栏目深入人心，得到了广大观众的认可。其中《纪录片编辑室》（见图2-2）1993年在上海电视台开播，是中国首个纯电视纪录片的栏目，以其关注社会现实，贴近市民生活的视角，引发上海市民广泛关注，收视率一度超过30%，引发业内外热议。20多年过去了，如今这个栏目依然存在，在电视节目娱乐化的今天，30%的收视

图2-2 《纪录片编辑室》片头及《两孩生活》截图

狂潮已成为历史，但《纪录片编辑室》仍旧凭借其"聚焦时代大背景，记录人生小故事"的栏目宗旨在众多电视栏目中熠熠生辉。2015年10月26日至29日中共十八届五中全会在北京举行，会上提出允许普遍生育二孩的政策。11月24日《纪录片编辑室》适时地推出纪录片《两孩生活》，影片讲述了上海地区自2014年3月1日单独二胎政策实施以来对上海市近40万的家庭带来的影响。二胎政策全面放开，新政策究竟惠及了哪些人群？年轻的父母们又是如何在生与不生之间作出选择？《两孩生活》讲述的就是家有两孩的故事。

纪录片《水问》（见图2-3）于2008年10月在央视新闻频道的黄金时间播出，这部纪录片是中央电视台新闻频道继《故宫》《再说长江》《敦煌》等几部大型文献和人文历史类纪录片之后，向现实题材纪录片转向的新探索。格里尔逊认为："我们有权利相信，在一切电影中最有男子汉气概的纪录片不能无视当今的重大社会问题。"《水问》这部八集纪录片即以男子汉般的气概直面现实，关注中国严峻

图2-3 《水问》（导演：王猛）

的水资源和水环境问题，历时两年，用视听语言真实记录中国最缺水地区人们的生活，展现城市生活中的节水困境，同时披露令人触目惊心的江河湖泊污染调查结果，从水的危机、饮水、生态、利用、分配、治理、节水、文明8个方面来揭示有关水的问题，呼吁人与自然和谐相处，建设节水防污型社会。

这部纪录片播出后引起了广泛的社会关注，也激起了观众的强烈反响，这是继反映我国禁毒状况的纪录片《中华之剑》之后，又一部引起全社会关注的现实题材纪录片。片子播出后随即引爆网络，仅以视频网站优酷网为例，播出一个月后，优酷网上《水问》一至八集共被点击播放124380次，网友评论487条。另外，从网友的评论来看，他们对这部纪录片给予了较高的评价，如"顶起来吧！希望更多的

人来关注！""这样的节目越多越好！""不看电视我感觉不到缺水地方老百姓的苦！尽管我们现在这儿不缺水，还是希望大家一起行动，节约用水""水污染并不可怕！可怕的是人们对水污染的茫然和无知！"……很多类似的评论传达出的是人们观看片子后的强烈感触，中国面临的严重的水资源危机让网友在网络这个可以互动和自由表达的渠道进行了即时的情绪宣泄和节目收视反馈，他们因这部片子受到了心灵的震撼，产生了节约用水和爱护水源的水患意识，而这种观念和危机感也会经由他们辐射到其周围的亲朋好友，促使一些行为习惯的改变。由此可见，纪录片的社会影响力已经在网络的快捷反馈中得到了体现，这是值得纪录片创作人员感到欣慰的，而这一现象也让探寻现实题材纪录片的影响力与魅力成为必要。

2.1.1　社会价值取向的回归

在纪录片的长期发展过程中，纪录片创作形成了不同的价值取向和功能定位，人文价值、社会价值、文献价值、艺术价值在具体作品中有不同的侧重和追求。很长一段时期，中国的电视纪录片创作或偏离主流社会现实，或注重个人化的话语表达和对非中心的边缘性群体的纪录，或沉溺于挖掘历史旧事，这都使纪录片所反映的现实与真实的社会现实疏离。而从根本上说，经世致用是纪录片的出发点和终点。一部纪录片的影响力是由它的社会价值决定的，只有回归当下社会生活，关注与国家和民族命运息息相关的社会现实问题和事件，实现纪录片创作的社会价值取向，才能使作品产生尽可能大的社会影响力。这是创作者社会责任感的体现，也是一部纪录片存在价值和意义的最大体现。"纪录片不应该成为很孤立的、很专业的东西，它应该和社会发生多方面的联系，它最终的结果还是要和这个时代的敏感神经发生联系，和这个时代的重大问题发生联系。如果没有这种联系，就不可能和观众找到联系。"[1]

水资源、水污染问题是当今中国面临的迫切而严峻的社会现实问题，中国作为加工、制造业密集的大国，在经济高速发展的同时高污染和高耗能的现实问题也日益突出与严重。节约用水和保护水资源人人有责，人人该负。《水问》正是契合这样的时机问世了，它的出现所引发的警醒力量如重锤猛敲，令观众惊叹。这也是媒体、社会守望和环境监测功能得到有效发挥的体现。从中央电视台播出效果来看，《水问》的确已实现了唤起人们社会责任这一目标。在中央电视台的《水问》主创访谈中，《水问》的总编导王猛曾坦言他作为纪录片人的创作理念：纪录片人为什

① 陈虹. 记录今天就是记录历史[J]. 电影艺术，2000（03）：77-79.

么而存在？为唤起人们对社会的责任而存在。他坚信做任何节目都应该"研究真问题，探索新表达"。①所谓"研究真问题"即要关注社会生活中真正需要媒体记录和反映的问题，对新闻事件或社会问题需要亲自去调查、探访和了解，到现实生活中去寻找鲜活的个体与事实；"探索新表达"即任何电视节目的叙事方式没有什么模式可循，应在既有经验的基础上进行创新与探索。在这部片子里王猛和他的创作团队认真践行了这一原则。

2.1.2 艺术魅力

现实题材纪录片要产生社会影响力，实现预期的社会价值，选题应是为大众所关注的、与他们密切相关的社会热点和难点问题。同时纪录片本身也要运用各种可信的、有说服力的手段和表现方法，采取一定的艺术手法，把人们引向对社会某一层面的关注，认同某种趋向与观点。

也就是说，社会价值使一部纪录片具有影响力，而艺术价值的大小则决定它的感染力的强弱。当然，秉笔直书是纪录片的一种记录姿态，特别是对现实题材纪录片而言。在《水问》中摄像机镜头以平实而冷静的态度带领观众去探究我们的生存环境，在大量前期调研工作的基础上，纪录片最终呈现给观众的是一个对中国水资源和水污染的宏观叙事与某一地区某一点的微观个案相结合、科学的理性分析与感性的人物故事相结合、常规拍摄画面与动画和影像资料相结合、对比和勾连手法相结合的电视艺术作品。重视时空转换的联系，讲究叙事技巧，这使《水问》具有较强的艺术感染力。下面仅就《水问》中的人物选择和多种影像的综合利用探讨该片的独特魅力。

1. 小人物的感性故事和权威专家的理性分析的结合

从电视媒体的本质来看，它是直接诉诸人的视听感官的，这种人性化的传播特性决定了电视是一种零门槛的媒介，它可以使没有条件接触和使用代表精英文化的印刷文字的"引车卖浆者之流"也能卷入其中，但如果要让普罗大众们喜闻乐见，那就要展示为他们所熟悉的、与他们一样的人的生活。以普通人为切入点来记录现实，用他们来展示社会进程中大众的命运，最易获得普遍的心理认同与接受。在《水问》中，每一集都会有几个小人物的故事，如第一集中为姐姐结婚时客人能喝上干净水而连续四天往返30公里山路去刘家峡水库驮水的男孩马明，第二集中因太湖水污染而面临困境的三代开老虎灶卖开水为业的小店主姚春香，第五集中因参与

① 　《水问》主创访谈[EB/OL]2008-08-16[2020-090-20]. http://space.tv.cctv.com/podcast/jizheguilai.

隔河相望的两个村庄争水浇地纠纷而被炸伤手臂成为残疾人的农民申海兵等，细腻捕捉他们因水而生的种种烦忧和困扰，以小人物的命运来见证大主题。同时片中采访了中国工程院院士王浩等中国一流水问题专家以及国际水问题专家，让他们分析水危机出现的深层次原因，推荐符合科学发展观的用水管水理念，而因专家们的权威性使影片中的理性分析具有很强的说服力，易取得较好的传播效果。

在后期编辑中，片中人物采取了对比和勾连的手法，使在时空上没有联系的人有了内在的联系。如在第八集中青海省玛多县扎凌湖乡副乡长先巴为了动员牧民扎西搬离湖区，专门请扎西父子到一家小饭馆吃了一顿丰盛的午餐，在餐桌上先巴给扎西解释草场沙化、洪水和干旱等水问题、环境问题是因为全球变暖、工业污染、人口增多引起的。而在这样一个中国西北偏僻小县城的藏民的讲话中，穿插了美国纪录片《难以忽视的真相》（*An Inconvenient Truth*）中美国前副总统戈尔在讲台上同样内容的演讲。藏语和英语，简陋的小饭馆和现代高科技支撑的多媒体讲堂，黑红脸膛的质朴藏民和西装革履的优雅政客交替出现，戈尔的最后一句话"解药就在你我手里"对应的是先巴的最后一句话"所以不能不搬迁了"。这种鲜明的时空交错和对比给人们传达的是这样的含义：在全世界不同的角落人们在谈论着同样的话题，关注着人类共同面临的危机，水资源问题的全球性在这样的对比和勾连中凸显。

2. 当下影像与历史影像、动画、图表的优化组合

"探索新表达"是《水问》总导演王猛的艺术追求，在这部纪录片中进行了多种新的尝试，如为了阐释黄河泥沙造成的一系列水问题，摄制组借助中国科学院水土流失研究中心的设施，采用人工降雨方式在水土流失大模型上模拟了泥沙是如何通过雨水进入黄河中的。在影像上除了当下影像力求画面精致、色彩细腻外，还综合利用了过去珍贵的历史影像资料，如1965年中央新闻纪录电影制片厂摄制的《劈山造田》片断、20世纪五六十年代人工打井的影像以及近年来的电视新闻片断，在表现河南和河北两省交界处农民为争水浇灌庄稼而时常产生水事纠纷时，甚至使用了一段十年前婚礼摄影师碰巧拍摄的一个场面：摇晃的镜头、爆炸时的滚滚浓烟、被炸毁的房屋、混乱的人群、被抬出来的炸伤手臂的村民，这段拍得并不专业的影像因为其真实的纪录而具有很强的震撼力。片中多处用到了三维动画和电脑图表，如地球水循环的过程，水源得以清洁过滤的生态系统的构成等就是用三维动画表现的，生动直观地传达了创作者的意图。多种视觉元素的综合利用丰富了纪录片的表现形式，也加深了片子的历史厚度，增强了可看性。

"纪录片的魅力是真实客观地记录生活。在当今这个飞速变革的年代，纪录片的使命是用镜头捕捉这些普遍存在而又昭示发展趋势的变化。"①由于《水问》切中时机，选择贴近当下社会现实的种种问题，以人性内涵与感性细节唤起人们的理性，易引起大众的关注和共鸣，产生巨大的社会影响力，展示现实题材纪录片的魅力。

2015年2月28日，正值全国"两会"召开前期，各大门户网站、微博、朋友圈纷纷被一部纪录片刷屏：柴静沉寂一年，华丽归来，重磅推出自费拍摄的雾霾深度调查公益纪录片《穹顶之下》。本片仅103分钟，但字字珠玑，振聋发聩。"我们每一个人都生活在一个终生暴露的实验舱里。"柴静首先以一个母亲的身份出发，以同呼吸、共命运的平民视角切入，给观众深度分析了什么是雾霾，雾霾怎样形成、造成何种危害以及雾霾背后更深层次的能源结构、工业升级和各方利益博弈。片尾柴静呼吁每一个人树立环保意识，承担责任："历史就是这样创造的，就是千千万万个普通人，有一天，他们会说不，我不满意，我不想等待，我也不再推诿，我要站出来做一些什么，我要做的事情，就在此时，就在此刻，就在此地，就是此身。"

该片由人民网和优酷等视频网站同步播出，上线24小时后各大网络视频点击总量破亿，当日新浪微博话题"柴静纪录片""柴静《穹顶之下》""雾霾调查"等被网友纷纷刷上当日话题榜。热门微博也一直被"@柴静看见"占据，转发量高达70万次，明星大V及网友热评10万多条："都看看吧，不管你来自何方，阶层如何，这是我们要共同面对的命运""节目虽不长，但触目惊心。我们的肺废了。我们的下一代怎么办，愿意他在这个环境下成长吗？""可怕的是，我们已渐渐无奈而麻木地习惯雾霾，看看穹顶之下我们该做什么""救救孩子""雾都孤儿""完全可以上院线播放，比很多烂片好多了"……当然，持批评态度的评论也有很多，如"难道把所有工厂都停了就是环保了？中国经济不用发展了？"等。

尽管对这部片子大家褒贬不一，但网友两极化的点赞和批评态度也引发了人们对雾霾问题的更多关注。任何成功绝非偶然，《穹顶之下》以新颖的制作形式，新媒体视域下的爆炸式传播，成功地把民众的目光从天南海北拉回到家门口的环保问题上，关注这一与人们生活息息相关的"呼吸"问题。

首先，这部片子采取了TED方式和大数据支撑。何为TED？它是从英语的科技（technology）、娱乐（entertainment）、设计（design）三个单词中各取一个首字母组成。TED是1984年在美国创办的一家私有非营利机构，该机构以它组织的TED大会

① 何苏六. 中国电视纪录片史论[M]. 北京：中国传媒大学出版社，2005：173.

著称，其宗旨是"用思想的力量来改变世界"。TED演讲的特点是毫无繁杂冗长的专业讲座，观点响亮，开门见山，种类繁多，看法新颖。[①]

《穹顶之下》打破了国内司空见惯的纪录片叙事模式，而采用了TED演讲的方式来制作该片。全片更像是一场专业的学术讲座：柴静身着简洁的白衬衣牛仔裤，塑造了干练冷静的公知形象，身后是硕大的屏幕，现场坐满了观众。柴静以一种科学严谨的态度把雾霾成因等深奥的学术问题分解开来，深入浅出地一步步将自己亲身实验的调查结果呈现给观众。柴静以一个爱女心切的母亲形象来拉近与观众的心理距离，同时运用权威学者和大数据来说理使观众信服。

图像比文字更直观，也更具震撼力。全片使用图片、视频、图表等多种可视化的素材生动直观地向观众展示PM2.5的浓度变化，用有趣的Flash动画来呈现PM2.5如何通过呼吸进入人体内部并造成危害等观众无法从复杂的专业名词理解的内容，化繁为简，生动形象。用数据说话，一针见血：PM2.5数值、2015年北京空气污染天数、柴油硫含量是世界标准的25倍等。同时，各行各业的中外专家学者及一系列的调查报告让本片更具有说服力和可信度。在介绍英国雾霾问题时，柴静用了古今对比的方式来进行：一面是黑白影像中不断排放烟尘的烟囱，毒雾降临，伦敦笼罩在一片死寂之中；一面是湛蓝天空，清澈水流，现代化的城市充满着活力。以史为鉴，触目惊心！

《穹顶之下》博得了无数的眼球，获得了巨大的成功。但这种方式并非首创，早在2006年，由戴维斯·古根海姆（Davis Guggenheim）执导的纪录片《难以忽视的真相》就采用这种方式来讨论气候变迁问题，由前美国副总统戈尔作为主讲人向观众一步步揭示全球变暖带来的危害。该片一经播出也引发巨大反响，获得了第79届奥斯卡金像奖最佳纪录片奖。由此可见，观众并不排斥用数据和事实说理的现实题材纪录片，我们只是缺乏能运用各种方式深入浅出、生动形象地把与人们生活切实相关的问题说明白的纪录片。

其次，它还很好地利用了新媒体传播的宣传渠道和名人效应。《穹顶之下》的另一个成功原因便是利用新媒体借势而起：它抓住了"两会"开幕的时机，引起民众关注；人民网和优酷网联合首发，平台强大；网络爆炸式传播，覆盖全面；名人大V群体效应，扩散影响。

人民网是《人民日报》建设的以新闻为主的大型网上信息交互平台，也是国际互联网上最大的综合性网络媒体之一，仅在新浪微博上就有3100多万粉丝，号召力

① TED（环球会议名称）https://baike.baidu.com/item/TED/8095?fr=aladdin

巨大。而优酷视频也因视频储存量和用户点击量被称为中国的YouTube（优兔）。人民网与优酷视频作为网络媒体的巨擘联合发布《穹顶之下》，影响力可见一斑。

每年"两会"召开期间，代表们都会提出一些与社会生活息息相关的意见和要求，据2015年3月7日《新闻联播》报道，利用大数据分析得出"两会"期间最受网民关注的热度词汇排在前三位的分别为：经济发展、国际关系、环境治理。雾霾、大气污染、环境保护和污染治理等现实问题本身就与人们密切相关，会引起全国上下无论专家学者还是普通民众的关注。柴静抓住全国"两会"召开的关键时机来发布本片，通过网络舆论来引发民众对环保议题的关心，使其成为当年"两会"期间普遍受到人们关注和亟待解决的议题。

名人效应在片子的网络传播上起到了推动力。首先柴静本身就是公众人物，她曾作为《新闻调查》的记者揭露一个个谎言，揭示真相。柴静主持风格犀利敏锐，但也有一颗同情弱者的心，被网友成为"公知女神"。2013年出版讲述央视十年历程的自传性作品《看见》，销量超过100万册，成为年度最畅销书籍。2014年离职央视，赴美国产子，首次复出便推出纪录片《穹顶之下》，引发热议，并凭借此片入选美国《外交政策》公布的"全球百大思想者"。此外网络意见领袖的纷纷转发也使片子得以爆炸式传播。

法国著名存在主义哲学家、剧作家马塞尔·马尔丹说过："在纪录片的创作过程中，不是将思想处理成画面，而是通过画面去思考。"[①]现实题材纪录片即是如此，它并不是消极地展示社会问题，最终目标是通过这些来引发人们的警醒和思考。《穹顶之下》揭示了中国环境污染的现状，但更重要的是唤醒民众的环保意识，使每一个人自觉行动起来，参与改变。

2.1.3 结语

现实题材纪录片涉及生活的方方面面。美国导演迈克尔·摩尔执导的《华氏911》是政治气息浓厚的一部影片，其借助影像素材的再还原与真实的力量，剑锋直指布什家族与富裕的沙特人包括皇室、沙特驻华盛顿大使和本·拉登家族在社会与经济上的联系，阐述了从"911"事件到伊拉克战争这一美国历史时期，总统布什所处的位置以及其与美国主流意识形态背道而驰的内幕。《华氏911》在大选之年上映，在一定程度上影响了选民的选举意向。周浩执导的《棉花》则用一粒棉花籽到美国零售店里的一条牛仔裤的历程，来展现"中国制造"的故事。通过深入直

① 朱景和.纪录片创作[M].北京：中国人民大学出版社，2002：80.

接的采访和日常生活的记录，以棉花为线索揭示这一产业链上当代中国农民、企业工人、纺织品商人不同人群的生活状态，展示中国棉纺织经济各环节的真正面貌，引导观众思索他们共同面对的生活命题。

纪录片的魅力在于揭露现实，社会责任感促使现实题材纪录片的创作者拿起摄影机，用敏锐的目光和人文情怀来审视世界。但是如何描绘现实，用看似丑陋的现实憧憬美好的未来？约翰·格里尔逊有过这样一段表述：

社会的责任感使现实主义纪录片成为一种很困难、很麻烦的艺术形式。浪漫性纪录片就比较容易拍。因为壮丽的荒野本来就富有浪漫性，一年的四季转换也充满诗意。这些都曾被表现过，再去表现也很容易。没有人想否定他们。可是现实主义纪录片就不同了，它要表现。这些素材原本就没有诗意可言，艺术家们也很难从中挖掘出创作的线索，但是我们就是要用这些素材锤炼诗篇！这不仅要求创作者有修养，还要求他有灵感，这是很费心血、很需要同情心和洞察力的艺术创造。[①]

与优美诗意的浪漫主义纪录片相比，现实题材纪录片沉重得像黑黝黝的原石，但若有人用发现的眼光打量，沉下心雕琢，它将被打磨成最珍贵的宝石，用自身的光照亮一方天地。

2.2 历史题材纪录片

历史是已经过去的时代和岁月中值得被纪念和记录的东西。英国著名史学家卡尔（Carl）认为我们只有借助过去，才能理解现在，才能够增加人们把握当今社会的力量，这是历史的重要功能。历史文献纪录片是现代人对历史的讲述，指以影像形态的形式，通过对历史遗迹、历史事件、历史人物、文物器皿、具有悠久历史的文化景观的记录，来折射当代人对历史和文化的认知和反思，这种记录具有史料和文献、文化价值。

历史题材纪录片是用现代人的眼光来还原历史，因为任何历史都是当代史，以史为鉴是回顾历史的主要动机之一。如此在创作中就要和现实相勾联，正如卡尔所说，历史是现在与过去之间永无休止的对话，是今日社会和昨日社会的对话，所

① 格里尔逊. 纪录电影的首要原则[A]单万里，李恒基，译. //单万里. 纪录电影文献[M]. 北京：中国广播电视出版社，2001：505.

以历史时空和现实时空相映照是历史题材纪录片的重要特征。如2015年由中央电视台、英国雄狮集团、中国国际电视总公司、山东大众报业集团联合摄制的国际版纪录片《孔子》（见图2-4），反映了诞生于2500多年前的孔子。虽然是一部历史人物纪录片，但并没有仅仅止步于对历史的影像书写，而是通过当代中国人深受孔子思想影响的若干个小故事串联全片，以对现实社会的密切观照交融其中，这也更突显了孔子这位历史伟人的现实价值。这是因为孔子是中国传统文化符号的代表，作为儒家学说的创始人，他的思想流淌在国人的精神血脉里，造就了中国人生命中最深远、最具人性光辉的部分，千百年来一直影响着人们的言行。除了采访中外专家学者对孔子其人的认识，该片多次聚焦当代中国社会的普通人，如片中跟踪拍摄了在广州打工的建筑工人张艳阳，从广州火车站熙熙攘攘的春运人流开始，到他于春节前携妻带子赶回湖南衡阳老家陪母亲过春节的全过程。而张艳阳则是无数个跨越千山万水只为回家过年团圆的中国人的代表，解说词在这里告诉观众："这种一年一度的春节大团聚，体现着儒家思想里最为重要的内容——孝。"在距离孔子故里曲阜市一个小时车程的北东野村，朴实憨厚的村长庞德海面对摄像机镜头讲述他对"子不教，父之过""言必信，行必果"的理解。不论是村里开设的儒学课堂，还是每天早上广播里播送、孩子们随口诵读的《弟子规》，以及村里妯娌、婆媳、邻里之间的和谐相处，都让观众感受到在这个普通的小村庄里，孔子所倡导的儒家礼学已经融入村民们的日常生活中。在北京，3个即将高考的学生到国子监祈求万世师表孔子的保佑；在曲阜孔林，怀着虔敬之心的一大家子人清明时到祖先的坟墓前去祭祖。还有分别来自美国和英国但自小以儒家道德准则来要求和规范自己的孔氏嫡系子孙第77代、第79代后裔孔凯蒂和孔垂旭等。全片以司马迁的《史记·孔子世家》为依托，由"孔子其人""传说""哲学""至圣先师""传承""当今"六个单元构成，以司马迁所记载的孔子生平作为一条线索贯穿全片，又以他在《史记》中对孔子的评价来首尾呼应："天下君王至于贤人众矣，当时则荣，没则已焉。孔子布衣，传十余世，学者宗之。"这部纪录片采用了搬演手法来情景再现孔

图2-4 《孔子》截图

子的人生经历，但相较其他一些历史题材纪录片来说，再现段落使用得较为克制有度，画面色调深沉、富有沧桑质感，间以与历史讲述有某种内在联系的现实片断，巧妙地把历史时空与现实时空有机而自然地交织穿插在一起。在不断的时空交错和场景穿越中，不仅超越了单一历史时空的叙述，拉近了历史与现实的距离，而且在过去时空与现在时空的并列与映衬之下，实现了历史与现实的对话，塑造出了一个鲜活生动、具象可感、有现实温度的孔子。由于该片把叙事置于全球化和历史性的语境下，又与现实相观照，孔子所代表的思想与文化不是落伍、保守和封闭的代名词，而是与时俱进的活态存在，通过现实影像与历史再现叙事的结合，凸显和重塑了中华民族的共同认知和价值取向。

历史题材纪录片是对过去发生的事件或人物的记录和表述，由于无法抓拍到当时的情景，因而多采用人物采访、解说、历史文献资料、情景再现和虚拟影像重现等创作方法来呈现。发轫于20世纪70年代的西方新纪录电影运动否定了以往纪录电影尤其是直接电影的真实美学，于后现代的社会语境中构建了全新的真实观，出现了大量历史题材的纪录片，情景再现或者说真实再现成为历史题材的重要创作手法。

1988年埃罗尔·莫里斯执导的纪录片《细细的蓝线》（*The Thin Blue Line*）（见图2-5）是新纪录电影的代表作。影片大量运用情景再现来还原事件过程，追踪1976年美国德州达拉斯市的杀警冤案，结果成功地发掘出事件真相，找到真凶，还受害者蓝道以清白。新纪录电影积极主张用故事片的叙事策略来表现真实，提倡"搬演"。《细细的蓝线》巧妙地运用情景再现来重现罪犯、法官、警察、目击证人眼中的案发现场和事件过程，展现被采访者隐秘的

图2-5 《细细的蓝线》截图

内心世界，拨开重重迷雾，最终找到事件真相。

《普通法西斯》（*Ordinary Fascism*）是历史题材纪录片中一部不可忽视的经典之作，于1965年上映。苏联著名电影大师和电影教育家、导演米哈伊尔伊里奇·罗姆（Mikhail Romm）继承了苏联电影的理性精神，他赋予这部影片以罕见的思考力度和沉郁的诗意表达，这部纪录片在苏联被誉为"人类必看的一部电影"，也是苏联思想电影的代表作品。该片利用苏联、民主德国、联邦德国及其他国家拍摄的新闻片及纪录片片断剪辑而成，甚至包括里芬斯塔尔的著名影片《意志的胜利》。这部片子从普通人的视角切入，将大量战时史料镜头和现代场景进行巧妙的剪辑组合，鞭辟入里地剖析了法西斯暴行的形成原因及其必然灭亡的历史结果，探讨纳粹统治时期一些看起来普通善良的人们为什么会变成"普通的法西斯主义者"的历史根源，发人深省。

肯·伯恩斯（Ken Burns）是美国历史上最具影响力的纪录片制作人之一。2002年，49岁的伯恩斯获得国际纪录片学会授予的终身成就奖，这是有史以来这个奖项最年轻的获得者。肯·伯恩斯的风格是善于利用静态的照片资料来制作历史题材纪录片，如《美国内战》（*The Civil War*，1990）、《棒球》（*Baseball*，1994）、

图2-6 《美国内战》宣传海报及截图

《战争》（*The War*，2007）以及《国家公园：美国的最佳创意》（*The National Parks*：*America's Best Idea*，2009）等。9集系列纪录片《美国内战》（见图2-6）是他的代表作，片长达11小时20分钟，曾获得两项艾美奖，于1990年9月在美国公共电视PBS播出，首播就吸引了4000万观众，创造了美国公共电视有史以来的最高收视率。《华盛顿邮报》称赞它不仅仅是一部好作品，也不仅仅是一部伟大的作品，更是一部英雄史诗般的作品。美国当代历史学家斯蒂芬·安布罗斯认为，当代美国越来越多的人从他的作品中获取了关于美国的历史知识。《美国内战》主要采用照片作为资料制作，肯·伯恩斯花费了5年心血，收集到了1.6万多幅关于内战的照片，他最终利用其中3000多张详细地再现了美国内战的重大战役。"选自日记、信件、演说、新闻报道、回忆录的陈

述通过不同的话外音而复活起来，既朴实无华又雄辩有力。在叙事风格上，伯恩斯跟踪战争中的特定个体，纪录战争对其所造成的影响，以个体故事来透视历史。"①

历史题材纪录片也几乎占据着中国纪录片领域的半壁江山，对中国影视艺术的发展有着重要作用和意义。它反映着人们对于历史不同视角的解读，用影像的方式诠释源远流长的中华文明，梳理民族历史，承担传承历史文化的重任。"真实"是历史题材纪录片的永恒命题，但这类纪录片永远面临着历史不能重现，缺乏影像资料的问题，如何用现有资料表现历史的"真实"是创作者们创作的难点。进入21世纪以来，随着《复活的军团》《故宫》《圆明园》《敦煌》等纪录片的出现，历史题材纪录片一改以往将历史资料简单堆叠的"资料汇编"式创作方式，变得精美且具有趣味性，逐渐改变了观众对其乏味枯燥的固有印象。其中的"情景再现"、数字特效技术运用、历史影像资料呈现、专家学者佐证、当事人口述历史成为展现历史真实的重要创作方法，与故事化的叙事策略一同成为历史题材纪录片的重要特征。而解密历史真相、寻找文化归属、制造影视奇观、创造商业价值成为多元融合期历史文献纪录片创作的基本理念。

① 影史最佳纪录片盘点（二）[EB/OL] 2004–12–30[2020–06–07L]. http:ent.sina.com.cn/e/2004–12–30/0254614523.html.

人们所接触到的历史事实，从来都不是纯粹客观的历史事实，总是渗透了记录者的价值观和对历史的认识。卡尔曾引用自由主义新闻记者斯科特的名言"事实是神圣的，解释是自由的"，来说明即使以客观公正为职业追求的记者，也会通过对事实的选择和排序来表达自己的思想和观点。对历史题材纪录片来说，更是如此，它反映的是某一时期某一导演或创作群体的历史观和价值取向。

《敦煌》（见图2-7）是中央电视台2010年继《故宫》之后推出的又一大型系列纪录片，共分十集，分别为《探险者来了》《千年的营造》《藏经洞之谜》《无名的大师》《敦煌彩塑》《家住敦煌》《天涯商旅》《舞梦敦煌》《敦煌的召唤》《守望敦煌》。漫天黄沙、悠扬驼铃、苍茫歌声将观众带入了神秘、纯净、浩渺的敦煌文化中。本片从敦煌的传奇发现讲起，全景式描摹了敦煌莫高窟迷人的艺术杰作和文化宝藏，记录了敦煌波澜壮阔的历史进程和散落其中的故事，诉说了敦煌从繁盛到遭致浩劫的曲折历史，也记叙了100多年来几代中国人对敦煌文化的保护与弘扬。

"用影像传播中华文化，打造出被世界认可的东方审美方式"是导演周兵一直想通过影像实现的艺术梦想。在《敦煌》中，周兵延续了历史文献纪录片用影像传播中华文化的理念：全方位展现了敦煌2100多年的历史和文化，在梳理历史发展脉络、弘扬民族文化的过程中凸显人文关怀，重视人文意识和个体生命，让观众在体验个体生命情感的同时感受历史文化的宏大。"新历史主义"史观下的双时空叙事手法是这部片子的主要特征。

相比于以往古板的历史文献纪录片，进入21世纪以来的历史题材纪录片越来越

教坊舞伎和民间艺伎

图 2-7 《敦煌》截图

呈现出"新历史主义"倾向。所谓"新历史主义"（New Historicism）是在后现代主义影响下于20世纪70年代末80年代初在欧美思想界兴起的一种文化理论和批评方法。在文本性历史研究领域，深受后现代主义思潮影响的新历史主义反对把历史看成是一个连续的、进步的过程，强调对历史进行重构、解构、颠覆等。

新历史主义的影响力最初集中于历史研究与文学创作，但很快扩展到了影视领域，包括历史题材电影和电视剧等。1988年，美国历史学家海登·怀特（Hayden White）发表文章《书写史学与影视史学》（*Historiography and Historiophoty*），海登·怀特根据historiography（书写史学）杜撰了"Historiophoty"一词，台湾中兴大学周梁楷教授将其首译为"影视史学"。海登·怀特认为："任何历史作品不论是视觉或书写的，都无法将有意陈述的事件或场景，完完整整的或者将其中的一大半传真出来；甚至于连历史上任何小事件也无法全盘重现。每件书写的和影视的历史作品都一样，必须经过浓缩、移位、象征、修饰的过程。"①

2010年大型历史题材纪录片《敦煌》在叙事策略上选择"以人说史""以点带面"的方式来呈现敦煌历史。《敦煌》分10个章节，各个章节独立，每一节有一个或多个故事主人公。这些人物身份各异，有学者、僧人、道士、雕塑家、画家、舞者、探险者、研究学者等，它们发现敦煌的艺术瑰宝，然后开拓、破坏、守护、传承、研究，甚至其中有编导根据历史文献虚构的人物——程佛儿，借助他们的故事，直观地展现古代敦煌人的衣食住行、婚丧嫁娶等生活状态，进而让观众了解敦煌艺术的产生、发展和演变过程。周兵曾表示："关注历史中的人，是我们这次创作的重要视点。人，在这部纪录片里，将是最重要的描述和解读对象。"人是本片的重要线索，《敦煌》采用双时空的叙事策略，历史时空的"情景再现"和现实时空交错进行，叙事可以自由地在历史与现实、虚构与真实之间自由往返。"主题人物"的历史时空是片中作为故事元素的现实人物、历史人物或虚构人物所架构的主线时空，而在现实时空中则是由敦煌内景、人物专访、空镜头等现实场景组成的"插入"时空。这样的叙事安排一方面不仅停留在对当下时空的记录，另一方面也避免一部历史文献纪录片成为纯粹的故事片，从而在文化性和故事性之间取得一定的平衡。在第八集《舞梦敦煌》中讲述敦煌舞女程佛儿命运的主线时空，就不断被敦煌的舞蹈壁画所打断，中间又加入专家的采访，用以印证壁画和唐朝当时艺人生活的关系。这种碎片化的"插入"，实际上有着重要的叙事功能，即在故事化叙事进程中，把观众拉回现实，获得间离效果，保持纪录片应有的真实感。

① 张广智.影视史学：历史学的新领域[J].学习与探索，1996（06）：116-122.

20世纪90年代以来，中国历史题材纪录片的创作模式发生了变化，其中故事化叙事越来越受到欢迎。纪录片故事化叙事，即在真实记录的前提下，借用电影故事片、电视剧创作中的一些故事化、娱乐化艺术元素，使片中叙述的真实故事对观众更具吸引力和影响力。①故事化叙事常见的手段包括设置悬念、交叉叙事、改变事件节奏、人物铺垫等。故事化叙事使得纪录片中事件的发展更具故事性、娱乐性，观赏和传播效果更佳。

最早使用故事化手法拍摄的片子，可以追溯到世界电影史的开端，电影发明家卢米埃尔兄弟身上。卢米埃尔兄弟拍摄并公开放映了很多短片，从时长40秒的短片《水浇园丁》（*Arroseur arrosé, L'*）中，观众可以明显地发现导演设计故事情节的痕迹。短片故事情节简单：园丁在花园里手持水管浇水，一个男孩路过，脚踩水管，水管停止喷水，园丁查看水管口，孩子忽然拿开脚，园丁被喷了一脸水，孩子非常开心，园丁发现孩子的恶作剧遂去追打孩子。整个短片虽只有一个固定长镜头，但所有情节都被置于其中，卢米埃尔有意地在片中制造了"冲突"和"悬念"这两个故事化的因素。"冲突"双方是小孩和园丁，"悬念"则是水管为什么不出水这个观众知、小孩知而园丁不知的"秘密"。当时并没有"纪录片"和"故事片"的概念，《水浇园丁》算是一种生活纪实类短片，也是路易斯·卢米埃尔对故事情节片所进行的最初的探索。

悬念、冲突是纪录片故事化常见的叙事手法，而在历史题材纪录片中，"搬演""真实再现""情景再现"则发挥着至关重要的作用。"搬演""真实再现""情景再现"有着相似的内涵，即通过设计，以扮演的方式将曾经发生过却没有记录下来的情景、事件重现出来，并把它运用到非虚构的电视节目中去。近些年来的大型历史题材电视纪录片，在还原历史面貌时都采用了这一手法，目的是让纪录片在面对历史题材画面缺失的时候也能够"用画面说话"。

世上第一部真正意义上的纪录片——罗伯特·弗拉哈迪制作的《北方的纳努克》（*Nanook of the North*），第一次运用了"搬演"的手法。这部影片主要讲述了生活在北极圈内的哈德逊湾附近几百公里内爱斯基摩人的日常生活。在拍摄捕猎场景时，弗拉哈迪要求主人公纳努克运用祖辈（纳努克的爷爷）的捕猎方式来捕捉海象。但当时爱斯基摩人已经开始使用火枪狩猎了。这部片子不仅展现了爱斯基摩人与恶劣的自然环境相处时所表现出的勇敢与智慧，还描绘了未受工业文明洗礼的原始地区异域的风土人情，一经播出，深受北美地区观众的欢迎。"搬

① 赵伯平. 对纪录片真实性与主观表现的思考[J]. 电视研究，2008（10）：67–69.

演"的魅力就在于取代枯燥乏味的语言或者文字介绍，用一种更直观、形象的方式来表达。

《敦煌》每一集都运用故事化的叙事模式，运用演员来再现虚拟的历史人物，用故事化的手法叙述人物命运，弥补了历史影像资料的不足，使存留的少量零碎的历史遗迹变得连贯而生动，让观众在观看的过程中得到了具有历史启迪意义的美的享受。《舞梦敦煌》一集中虚构出了舞女程佛儿这样的人物，她的行踪和命运贯穿全集。程佛儿是编导在历史长河中杜撰的具有历史承载力的代表人物，由北京舞蹈学院的学生来扮演，在程佛儿颠沛流离的一生中适时地穿插介绍了舞蹈与包括壁画、书法、服饰在内的敦煌文化的不可分割的关系。通过对主线人物相关历史的有效梳理，整部纪录片脉络清晰，内容丰实，人物形象饱满，也让观众对历史有了更为感性的认知。此外，《敦煌》还大量借助戏剧化的手法，运用灯光打造虚拟舞台。在《舞梦敦煌》这一集中编导在程佛儿的舞蹈背景上煞费苦心，程佛儿在前景表演，背景则是不断变换的舞蹈白描素材、壁画、历史文献资料等，舞蹈在亦真亦幻的背景中更具空灵效果。这样的呈现方式使敦煌文化更具符号化和象征意义，也避免了实地拍摄中摄影器材可能对敦煌壁画、佛像等造成的伤害。

近年来随着数字技术的发展，动画、3D技术越来越多地运用到纪录片中，尤其是历史、科幻题材的纪录片中。自2004年金铁木导演的纪录片《复活的军团》开始，《圆明园》《故宫》《大国崛起》《新丝绸之路》《玉石传奇》《月球探秘》《遥远星球的孩子》等越来越多地使用了3D技术来再现历史场景。在历史题材纪录片中，3D技术的使用可以将过去时态的历史图景模拟还原，以更具有视觉冲击力的方式直观地呈现给观众。《敦煌》也运用了3D技术，在第二集《千年的营造》中，编导就采用了数字技术将莫高窟建造过程还原出来。"数字特效技术对于传统纪录片的影响最重要的一点就在于银幕上营造出的虚拟影像，也就是'虚拟真实影像'，这也是对胶片的'照相真实'的解构和颠覆。"①数字技术的大量运用，对纪录片真实性带来的冲击也是目前学界广泛争论的焦点。不过，数字技术作为一种表现影像"真实"的手法，有益于纪录片的丰富和发展。客观来说，纪录片的"真实"，要求历史整体的真实、故事的真实，至于画面的效果、视觉呈现则可以通过数字特效、虚拟影像来展现。虚拟的画面只是导演表达纪录片"真实"，增加影片艺术性、娱乐性的手段。

《敦煌》作为一部大型历史文化纪录片，通过对敦煌地区历史文化、地域特色、风土人情的书写，带给观众独特的审美享受和体验。影片从敦煌文化生态被破

① 张怡. 虚拟实在论[J]. 哲学研究，2001（06）：72-78.

坏的历史出发呼吁人们关注传统文化，同时为历史文献纪录片如何将枯燥而深邃的学理知识，借助影像传媒，化为生动活泼、引人入胜的呈现方式提供了可供借鉴的蓝本。

《敦煌》这种"以人说史"的纪录片并不少见。2012年奥本海默导演的《杀戮演绎》（The Act of Killing）（见图2-8）是一部讲述印尼"9·30"事件的纪录片，曾获第86届奥斯卡最佳纪录片提名。1965年印尼政权被军事独裁者掌握，所有反对者都遭到血腥镇压，一年之内死亡人数达100万，其中包括当地的华人、农民、知识分子、左派人士等。安瓦尔·冈戈是本片的主人公，是当时印尼民间最大的准军事组织五戒青年团（Pancasila youth）的主要头目，负责实施对被认定为"共产党"的嫌疑人的大屠杀。本片没有史料的堆叠，也没有受害人家属的控诉，导演奥本海默采用"真实电影"的创作方式让安瓦尔参与电影制作，还原40年前的刑讯和杀戮的场景。片中，安瓦尔等人对这段历史并不回避，甚至非常骄傲地称流氓的原意为英语的"free man（自由人）"，就连副总统都出席了五戒青年团的活动，并声称自己是流氓头领。残酷的大屠杀的虚拟场景和安瓦尔及当权者的态度，让人不寒而栗。这个片子一经播出就引起轩然大波。《杀戮演绎》不是恐怖片胜似恐怖片，115分钟内观众一遍又一遍直视血淋淋的历史，一遍一遍聆听刽子手

图2-8　《杀戮演绎》海报及截图

荒谬的鼓吹。奥本海默在这里借鉴了20世纪五六十年代美国知名的汇编纪录片（Compilation Documentary）导演埃米尔·德·安东尼奥（Emile de Antonio）和他的追随者的方法论技巧———他们以搜集到的大量美国右翼人士和政府机构官方言论的影像资料为基础，在几乎没有置评的情况下以剪辑作为立场表达手段，将其甄选汇编成为不同主题的纪录片，以展现保守右翼言论作为反对保守主义的证据，而达到反战反核等社会运动意识形态目的。①

以史为鉴，面向未来。历史是一条源远流长，永不枯竭的长河，过去是现

① 开寅. "真实"与"直接"：纪录片创作方法的对弈——《杀戮演绎》和《疯爱》的个案分析[J]. 贵州大学学报（艺术版），2014，28（03）：20-24.

在的历史，现在是未来的历史。历史题材纪录片永远不缺乏表现的题材，它的永恒使命就是用影像说话，让历史启迪现世和将来。

虽然伟人的横空出世会带来一些重大的历史转折点，但历史从来都是由广大人民书写的。大型纪录电影《根据地》（2015）（见图2-9）制作精良，但它没有宏大的叙事，没有炫目的视听特技，没有抗日名将和杀敌勇士，而是以大的历史背景下小人物真真切切的个体记忆来重构抗日战争时期救亡图存的集体记忆，带着浓厚乡音的普通农民成为纪录片的主角，他们的故事带给观众的是来自内心深处的感动与感叹。影片对平民英雄的礼赞，对根据地精神的颂扬，激发起每一位国人对战争的痛恨和强烈的爱国情怀，使之不仅是纪念中国人民抗日战争暨世界反法西斯战争的重点影片，也不啻为一部爱国主义教育的精品力作。

图2-9 《根据地》截图

影片开篇是天安门广场升旗仪式的场景，等待观看升旗仪式的人们摩肩接踵，画面上可看到一张张热切而兴奋的脸，采访中有凌晨两点半起床赶来观看升旗仪式的，有坐了一夜火车专程来观看的。接着是国旗班旗手的风采，升旗时庄严肃穆的氛围，一张张激动而虔诚的脸……天安门广场是中国从衰落到崛起的历史见证，是中国的标志性建筑，对每个中国人来说都是那么熟悉和亲切。而天安门广场的升旗仪式不只是一种仪式，更是中华民族自立自主自强的象征。当国旗伴随庄严的国歌冉冉升起时，每一个去观看的人都会有心潮激荡的体验，民族自豪感和爱国情怀油然而生。这一纪实段落以强烈的现场感和带入感切入了影片，也为后面主体部分的展开奠定了基调。这部纪录影片主要以口述历史的方式回顾抗日战争时期冀鲁豫根据地人民所经历的那段艰苦卓绝的岁月，见微知著的个体视角的口述与理性客观的画外解说相结合，没有大量使用解说词来阐释立场和观点，也没有大量使用最近这些年在历史题材纪录片中流行的真实再现，只是在一些必要的段落中少量而谨慎地

使用了再现手法，从而在影像表达上既脱离了过去主旋律纪录片"形象化的政论"的窠臼，也更加真实可信。据导演陈真介绍，这部时长为90分钟的影片采访了80多位当地普通群众，其中大部分被采访者是鲁西和鲁西南的农民。片中一位位耄耋老人用朴实而真诚的话语，讲述了抗日战争期间他们亲历的残酷而悲壮的历史，以普通百姓的视角再现了冀鲁豫根据地军民一个个英勇抗争和戮力奋战的感人故事，真实反映了抗日战争中冀鲁豫根据地党和党领导下的军队与根据地人民同呼吸、共命运，共同为抗日战争胜利做出的重大贡献。

口述历史是历史题材纪录片创作中的主要方法和手段，也是一种呈现风格。成立口述历史博物馆并制作《电影传奇》《我的抗战》等纪录片的崔永元力倡口述历史，他认为："口述历史最大的价值和特点就是真实，之所以做口述历史，是为了给后人留下一个千百年以后还能和先人内心对话的机会。"在记录已经发生的历史事件时，由于条件所限可能当时没有留下足够的影像，只能通过寻找当时的见证者、亲历者并对他们进行采访来对当时的历史进行更为立体的还原。口述者的亲历、亲见、亲闻以及他们讲述时的表情、动作、语言共同营造了一种历史的氛围，带领观众进入历史的情境之中，众多的口述者也让观众可以多角度、多方位地去接触历史，让历史变得更为鲜活可触。在《根据地》这部纪录影片中，饱经沧桑的老者以浓厚的方音土语讲述他们眼里的抗日战争，有每顿饭喝开水、吃窝窝头而被称为"窝窝队"的鲁西抗日自卫队的故事；有成武县刘菜园村刘金端一家在抗击侵略者"扫荡"中用磨扇砸瘫日军坦克的故事；有巨野县柳林镇五大村联合抗日，村民们用土枪土炮、长矛大刀和棍子对抗装备精良的日军的故事等。这些普普通通的农民在那个特殊时期成了真正的战士，用自己的实际行动印证了"国家兴亡，匹夫有责"，他们是战争的幸存者和亲历者，也是那段历史的见证者，他们所经历的苦难让今天的观者唏嘘感叹。

影像史学认为普通百姓不仅是历史构成的要素本身，他们是历史的创造者，也是历史影像的书写者和创作者。这种口述历史的方法较之最近这些年历史题材纪录片当中曾流行使用的真实再现或三维动画再现手法，更加突显最具纪录片特性的真实的力量，也更具史学和文献价值。而纪录片最大的价值和意义在于它能为历史提供鲜活的影像注脚，使今天的纪录成为留给后人的历史文献和档案，纪录片的英文"documentary"的词根document即为文献、档案之意。法国籍犹太人导演克劳德·朗兹曼（Claude Lanzmann）的纪录片《浩劫》（*Catastrophe*）就是一部著名的口述历史纪录片，它的问世被誉为"世界纪录片史上的最重大事件"。这部长达9个半小时的片子通过采访数百位幸存者、集中营士兵、党卫军、集中营附近的居

民、为走进毒气室前的犹太人理发的理发师等相关人士，来反映"二战"期间纳粹德国迫害犹太人的悲惨历史。这些人的口述提供的诸多细节使过去的那段惨痛的历史在今天得以复活，也是对纳粹当年惨无人道的灭绝性大屠杀的证词。《浩劫》上映后获得多项国际纪录片大奖，据说美国导演斯皮尔伯格（Steven Allan Spielberg）在拍摄《辛德勒的名单》（*Schindler's List*）前曾观摩本片不下十遍。

《根据地》的导演陈真在首映式上坦陈，选择口述历史作为主要纪录手段是因为创作团队决定要本着严肃认真的态度来做这部纪录片。他说："我们宁愿故事不那么精彩，不那么血腥，不那么冲突强烈，但是我们保证，我们记录的声音、画面，我们里面出现的人物、地点都是真实的。"[①]片子在考据的真实性上下功夫来还原那段厚重的历史，而不刻意追求戏剧性冲突和精彩的情节，片中出现的少数几个场景再现镜头也是简洁和写意的，没有着力渲染战争本身的残酷和血腥，这在浮躁而喧嚣的媒体圈实属难能可贵。但基于口述内容本身的丰富和感人，加之一些静美大气、彰显艺术品位的延时摄影空镜头穿插其中，片子仍能够以其强烈的艺术感染力和独特的视听效果吸引和打动观众。

在求真的基础上，纪录片的艺术感染力还在于以情动人，与观众的情感产生共鸣。这部片子融汇了现代人观看升旗仪式时所表现出来的爱国情、抗战时期百姓的保家爱国情、军民鱼水情和守墓人对英雄的崇敬之情，在真挚的感情倾泻中拉近了观者心灵与历史的距离。

当片中那些普通的老人面对镜头打开尘封的记忆，观众们可以强烈地感受到他们对民族、对国家、对家乡、对共产党深沉的爱，对日本侵略者刻骨的仇恨，看到了党和军队与根据地人民患难与共、生死相依的鱼水深情，看到了根据地军民用血肉之躯筑成的精神丰碑。他们的述说让观众对那段艰难岁月有了更为生动、具象的了解和认识，也彰显了片子的主题即中国共产党在抗战中起到了中流砥柱作用，没有共产党就没有根据地，没有根据地军民的团结同心就没有抗日战争的伟大胜利。鲁西和鲁西南平原虽然没有高山大川与密林的天然屏障，但是千千万万的人民群众就是抗敌的最大屏障。

这样一部思想性和艺术性俱佳的纪录片让我们在生动形象的影像中铭记历史，而铭记历史是因为历史可以烛照未来，让人们知史明理，珍爱来之不易的和平与稳定。

① 刘阳. 大型纪录电影《根据地》山东首映式举行［N］济南时报，2015-09-02（4）.

2.3 未来时态纪录片

"记录"，意为把所见所闻通过一定的手段保留下来，并作为信息传递开去。过去和现在可以记录，那么未来呢？未来还没有发生怎么记录呢？表现未来的纪录片可以存在吗？对于纪录片的定义，学界还没有一个明确的标准，但对纪录片的基本属性是真实这一点，大家毫无疑问都是认同的。那么从人类探求真实的角度出发，也从纪录片的认知价值来看，发现和探究人类未知的领域，拓展和探索人类对世界的认知也是纪录片的重要使命，未来时态的纪录片因此应运而生，它使纪录片的视野和涵盖领域更加广阔，也使纪录片更具多样性。

未来时态的纪录片在整个纪录片王国中虽然屈指可数，但由于人类对未知世界的探求永无止境，这种类型的纪录片还会不断出现。这些纪录片并不是创作者天马行空、无凭无据的奇思幻想，而是以人类现在掌握的知识和现有科技水平为依据推理判断出来的，它们是科幻片和传统纪录片的糅合。如美国探索频道播出的13集纪录片《未来狂想曲》（*The Future is Wild*，2003）通过合理的畅想，借助于高端的电脑动画特技，让观众跨越时空进入遥远的未来野生世界，看到地球在500万年、一亿年与二亿年后沧海桑田的巨变。那时，世界上已没有人类的存在，我们曾经熟识的动植物也已杳无踪影，地球上出现了千奇百怪的新生命形态，但它们都是现有的动植物为了适应环境进化而来的。《地球50年后》（*World In 50 Years*，2007）则讲述了50年后地球上的城市怎样运作，世界变成怎样的场景。影片走遍世界顶尖科研中心，配合最先进的3D数码特技及电影拍摄方式，展现给观众的是这样一番科技新世纪的美妙景象：养条3D鲨鱼宠物逛街、坐升降机直上太空、乘飞天车纵横四海、全智能机械医生帮你做手术、全智能网络城市等一切已成现实。《未来的地球》（*Future Earth 2025*，2009）则预测了全球变暖对于2025年的未来地球会带来的影响和变化。一方面人口爆炸使水越来越少，出现旱灾；另一方面由于地球变暖海平面上升，世界多地将发生水灾，华盛顿纪念碑将被水包围，里根国家机场将被淹没。本片将带领观众一起穿越到2025年，看看那时地球的样子。60英里宽、3000英尺高的沙尘暴墙将使拉斯维加斯由白日变为黑夜。由于干旱，超过10亿的蝗虫从非洲沙漠迁徙到欧洲，占据罗马大剧场、埃菲尔铁塔，摧毁法国的葡萄园，吃光植物的每片叶子。干旱使洛杉矶森林大火蔓延，形成不规则移动的火龙卷风，冲向挤满逃生车流的高速公路，把象征好莱坞的巨大标志化为乌有。国家间因争夺水源而起的冲突会进一步引发战争……影片所要传递给观众的正面信息是：为避免未来的灾难，现在行动起来是我们唯一的选择。

这些未来时态纪录片所展现的未来世界的样貌，并非是空穴来风的无端臆测，片中会采访相关领域杰出的科学家，或请他们做主持人，包括物理学家、人类学家、生物力学家、古气候学家、哺乳动物学家、古鸟类学家和古植物学家等，他们基于其科学认知，探讨与推理出以电脑动画呈现的未来影像，以其权威视角和科学洞察赋予一个个不可思议的进化历程坚实的学术依据，也令纪录片所预测的未来世界的可信度大大增强。

未来时态纪录片不仅包括内容呈现的时间晚于创作时间的片子，也包括一些探索人类未知领域如太空、宇宙等方面的科学纪录片。

20世纪70年代之后，西方发达国家开始关注公众的科学素养问题，20世纪70年代中期，科学纪录片就开始出现。其中包括CBS著名节目主持人沃尔特·克朗凯特（Walter Cronkite）主持的《宇宙》（*The Universe*）、《21世纪》（*21st Century*）等。2010年4月，美国探索频道播出了系列纪录片《跟随斯蒂芬·霍金进入宇宙》（*Into the Universe With Stephen Hawking*）。68岁的霍金（Hawking）在片中向观众介绍了他对是否存在外星人等宇宙未解之谜的思考。他认为外星生命肯定存在于宇宙的许多其他地方——不仅生活在行星之上，甚至还可能存在于恒星中心，甚至漂浮于行星间的广阔宇宙。

2008年，美国历史频道播放了纪录片《人类消失后的世界》（*Life After People*），副标题是"welcome to the earth，population：0（欢迎来到人口为零的地球）"。这部纪录片运用大量电脑模拟技术，着力探讨没有人类的地球将会怎样，由多位科学家在现有研究成果的基础上，对人类消失后的世界进行设想和预测。影片按时间顺序分为几个部分，比如"人类消失一天后""人类消失一周后""人类消失一年后"，一直到"人类消失一万年后"。我们也逐步从一天之内电力供应停止，大部分世界陷入黑暗，36小时后纽约的地铁全部被水淹没，看到象征工业文明图腾的埃菲尔铁塔的倒下、布鲁克林大桥的崩塌，直至看到象征人类文明最后遗产表征的万里长城和胡夫金字塔的慢慢消逝……

除此之外，著名的未来时态纪录片还有《地球2100》（*Earth 2100*）（见图2-10），它是2009年9月美国广播公司新闻频道播放的纪录片。影片大部分篇幅为电脑动画，以一个虚构的名叫露西的小女孩为叙事载体，以她成长、结婚、生育、丈夫为抢修防海水闸而牺牲等内容主要叙事线索，展现了2015年、2050年、2070年和2100年全球的环境状况，将干旱、疾病、冰暴、洪水等人类预测到的未来可能会发生的灾难，形象生动地呈现在观众的眼前，让人们来感受21世纪人类文明可能发生的变迁。片中汇集了大量科学家、历史学家和经济学家的讲述，从专家角

图 2-10 《地球 2100》截图

度描绘眼前地球上由于环境破坏所发生的各种危险，并告诉观众如果不能采取有效的行动，人类创造的文明很可能将变成废墟。

未来时态纪录片相比于其他题材的纪录片发展历史短，作品数量少，但随着人类对自身所处世界的进一步认知，这类纪录片会越来越多地出现。下面将主要以《人类消失后的世界》和《地球2100》两部作品为例来分析探讨未来时态纪录片的一般特点，通过对其表达主题、表现手法、叙述策略等方面的分析来探讨未来时态纪录片的特征和价值，并以此对未来时态纪录片的发展做出前瞻性的预测。

2.3.1 基于社会责任感的观念表达

纪录片作为一种集知识功能、审美功能、教育功能、娱乐功能于一体的精神文化产品、一种大众传播形式，它肩负着重要的社会责任。阿兰·罗萨（Alan Rosà）在《纪录片的良心》（*Documentary Conscience*）一文中曾经指出"纪录片应该被当作是改变社会的一种工具，甚至是一种武器"，[①]其所指的就是纪录片的社会责任感。纪录片不同于故事片，创作者不单纯执着于文艺创作而是更倾向表达自己的观点，表达自己对事物的态度。关注人的命运是纪录片永恒的主题。"纪录片直接关注人，关注人的本质力量、人的生存状态、人的性格和命运、人与自然的关系、人对宇宙和世界的思考。它以人为核心向外辐射出世界的纷纭、社会的动态、科学的进步等。题材的人文特征是纪录片的特点，它的主题趋向于更为深远更为永恒的东西。"[②]通过具有社会责任感的观念表达，纪录片才具有影响力和社会价值，这种价值也随着社会变革而得以延续。

对于未来时态纪录片来说，其观念表达是既自由又有所局限的。未来是未知的，未来时态纪录片是对未来的一个预言，这个预言可以是生命、生活、生产、社

① 任远. 纪录片的理念与方法[M]. 北京：中国广播电视出版社，2008.
② 朱羽君. 现代电视纪实[M]. 北京：北京广播学院出版社，2000：98.

会、科技各个方面的。其局限在于要区别于科幻片而出现的困难，因此未来时态纪录片的一切想法都必须架构在真实合理的推测上，通过运用大量史料、实例、专家学者来使观点表达更具有说服力和真实感，这也体现了纪录片的本质属性——真实性。在这类纪录片中，相较于再现人类未来的美好预言，对观众来说，预警显然更具有震撼力。《人类消失后的世界》和《地球2100》两部作品都不约而同地选择关注人的生存问题，这也是目前人们普遍关心的问题。随着地球人口的不断增加，自然资源不断消耗，自然环境愈加恶劣，看似遥远的外星移民计划也提上日程，人类该何去何从？《人类消失后的世界》展示了没有人类的地球状态，虚无、破败，且随着地球自身生态圈的运转，人类生活的痕迹、人类文明一一湮灭。《地球2100》则通过对露西的生活轨迹的展现来对人类未来命运做出合理推测，人类对地球的肆意破坏导致灾难频发，人类命运岌岌可危。两部影片都通过对未来的描绘表达保护当下人类环境已刻不容缓的主题，警示人们破坏和无所作为将导致无法挽回的灾难。对人类命运的关注，体现了这类影片强烈的社会责任感。

2.3.2　基于数字技术的影像呈现

1977年，美国好莱坞科幻电影大师乔治·卢卡斯（George Lucas）拍摄的影片《星球大战》（*Star Wars*）上映，标志着世界电影进入全新的数字时代。进入21世纪，电影进入了大片时代，数字技术越来越多地运用到影视艺术中，3D、4D、球幕影院带给观众前所未有的视觉冲击和身临其境的沉浸感。对纪录片来说，数字时代的到来既是机遇也是挑战。数字特效技术的运用，为影视艺术提供了新的创作空间，插上了腾飞的翅膀，极大地提高了纪录片的娱乐性和审美性，但也对纪录片的真实性造成冲击。传统的拍摄方式对于纪录片的画面和时间呈现都有一定局限性，影像内容只能呈现当下客观事实，而对过去和未来只能诉诸解说和采访，极大削减了纪录片的可视性。但数字技术凭借丰富逼真的特效和天马行空的想象力将曾经存在的、尚未确知的事物以动态影像的方式呈现给观众，不但改变了受众传统的观影理念，甚至影响了人们的思维方式。数字特效纪录片不仅带给观众真实生动的心理感受，还有震撼惊叹的视觉奇观。巴赞（Bazin）曾说：“特技是一种花招，但是它对叙述的逻辑来说是必要的。”但他又说道：“这种故事片只有在它们的真实性与虚构融为一体时，才能显示它们的全部意义。”[①]

目前，数字特效在纪录片中的运用主要表现在数字调色、数字绘图绘景、绿幕抠像、三维动画与实拍场景融合、三维动画技术等，用于还原已经发生过的历史场

① 罗以澄，张昌旭.数字纪录片：在真实与虚构之间[J].中国广播电视学刊，2008（03）：53-55.

景和未来畅想，增强影片的纪实感和艺术性。

数字技术的发展极大地推动了未来时态纪录片的产生，它将创作者对未来的幻想直接地呈现在观众眼前。数字特效在历史题材纪录片中通过"真实再现"手法将消亡的历史建筑及人物还原出来，将二维的历史文献资料通过三维技术呈现出来（如《清明上河图》中人物从静止状态变为运动状态），让观众获得逼真的效果和视觉冲击。同样在未来时态纪录片中，数字特效技术可以用"真实推测"的手法将创作者对未来情景的推测展现出来，并且也将成为该类纪录片的主要手段，毕竟创作者并没有任何真实拍摄的未来影像。

100年后家用汽车就成为一堆废铜烂铁 难以辨认

北美最高的人造建筑

图2-11 《人类消失后的世界》截图

在《人类消失后的世界》（*Life After People*）（见图2-11）中，人类文明的湮灭过程就是通过数字特效来呈现的。木质的房子消失，玻璃和宏伟的摩天大楼倒塌，城市瓦解，人类文明的标志也都慢慢消逝，这些过程都是通过三维动画模拟虚构的场景来完成的，而科学家出现在未来影像中时则用绿幕抠像完成。《地球2100》中也大篇幅地运用了电脑动画来展现露西的生活和地球灾害肆虐的场景。数字技术不仅给予观众视觉上的巨大冲击，在心理上也起到了很好的教育警示作用。

2.3.3 基于新颖视角和多维叙事的科幻想象

相对于现实题材纪录片和历史题材纪录片的悠久历史，目前未来时态纪录片还是一个"新生儿"。用纪录片描述未来对观众来说是一个新鲜的视角，用科学和真诚的态度来呈现创作者对未来世界的认知是时下天马行空、繁杂多样的科幻片大潮中的一阵清风。新鲜感，让未来时态纪录片自诞生就拥有吸引观众的优势，其灵活多样的叙事策略和生动逼真的数字特效把更多观众留在荧幕前。

叙事无处不在，对纪录片来说创作者通过叙事来建构影片，凭借真实客观的取材让影片更具有说服力和真实感，由此纪录片的叙事手法拥有了美学价值和社会价值。纪录片诞生之后，伴随着时代进步、社会发展，其叙事策略也不断发展。从传统的"画面＋解说"的"格里尔逊模式"到新媒体语境下的纪录片"剧情式"的故事化叙事成为主流。创作者在保证事件真实的基础上，大量使用"真实再现"，设置悬念，增强戏剧因素，来满足当今市场和观众的商业化、娱乐化需求。解说词也由原来缓慢、庄重、严肃的书面语向口语化转变，解说视角更贴近普通人，叙事语态也更轻松自由。

在《地球2100》中，创作者就采用了多种叙事方法来结构本片：其一，采用了双时空的叙事结构，本片有两个时空，即主持人、专家学者存在的现实时空和未来的新闻报道及虚拟人物露西以第一人称视角存在的未来时空。专家学者通过举例，通俗易懂地阐述现代人们的生活状态并且预测未来的生活状况，比如用人们不断从银行账户取钱，享受美好生活来类比人类对自然不可再生资源的滥用。而在未来时空中，创作者则用露西的经历来说明人类现在的做法在未来可能导致的问题。正如片中露西所言："我的故事也就是大家的故事。"其二，个体叙事与碎片叙事相结合，从未来露西的生活片段展现人类可能会面对的重重灾难，用板块的形式来呈现未来遇到的难题，如资源衰竭、水问题、海平面上升等各种自然灾难。片中也出现很多碎片化的时间点，如2014年8月27日，蜻蜓之夏。夏天大量蜻蜓到来预示灾难来临。而在2015年影片着重展示未来石油等资源的消耗和使用状况，2015年2月18日，露西搬家之日，石油消耗过大使油价上涨导致未来人们搬离郊区进入市区生活。2015年7月14日，资源耗竭，石油售空。露西家的汽车没有办法加油。通过露西个体生命中碎片化的时间、事件来告诫观众现在人类的行为在未来可能导致的问题。其三，故事化叙事，不断设置悬念，运用动画、数字特效来展现未来的生活场景。影片中用虚拟人物露西的生活经历来呈现专家学者和思想家对未来的推测，展现当下人们的行为究竟会对未来造成什么影响，未来10年、30年、50年，乃至100年，地球会变成什么样。露西的生活经历是最坏的推测，她的故事建立在人类继续胡作非为的前提下。大量动画和数字特效为观众直观呈现了未来的悲惨情景，露西的世界为人类敲响了警钟，改变与行动刻不容缓。

从《人类消失后的世界》和《地球2100》这两部纪录片中，我们可以窥见未来时态纪录片的一般特点：悲天悯人的社会责任感、数字特效大量运用、独特的视角和多元化叙事策略。相信随着社会发展，未来时态纪录片也会成为纪录片的一大热门种类，个人化风格、科幻题材、新颖视角的此类纪录片会越来越多地出现在观众面前。

第 3 章
纪录的目的与作用：
功能与类型

弗拉哈迪将纪录电影用作观照自然的镜子，格里尔逊则将它视为打造社会的锤子，这两位纪录片大师不同的创作取向其实表明了他们对纪录片创作中功能与类型的不同认识。纪录片创作不仅是展示真实存在的人物或现象，它也是一种社会参与行为，纪录片导演不应仅满足于自然主义的纪录或解释，更不应止步于猎奇。从更高层面上来讲，纪录片创作要对公共事件、对社会问题表达意见、寻找策略，以期推动社会的进步。也就是说，纪录片在向受众传播真实的故事内核的同时，还承载着一定的功能与效用。本章依据纪录片的不同功能把纪录片分为宣传报道类、调查揭示类、娱乐类、自我诊疗类四种类型，不同功能的纪录片发挥着不同的作用，也带来不同的传播效果。这些作用于观众、社会、民族、国家的功效，或以催化剂的方式引起受众认知与行为的变化，或以润物细无声的方式使受众在潜移默化中悄然发生改变，或给受众带来审美享受。

3.1　宣传报道类纪录片

所谓宣传，是指对群众说明讲解，使群众相信并跟着行动。[①]宣传的具体内涵是宣告传达、宣讲说明、宣扬传播。"宣传"一词在中国古已有之，如史料《三国志·蜀·彭羕传》中有"数令羕宣传军事"句。戊戌变法和辛亥革命时期，"宣传"一词被广泛使用。而英语中的"宣传"一词来自拉丁文，它的词根最早的意思是植物的嫁接或观点的移植。它的现代含义起源于17世纪初罗马教皇建立的宣传信仰圣教会，这是一个专门传教的机构，该会拉丁文全称"Congregatio de propaganda fide"（信仰宣传委员会），简称"宣传"（propaganda）。[②]因此，传教士对于教义的传播被认为是带有宗教色彩的最初的宣传。18世纪以后的法国大革命与美国独立战争期间，宣传一词被广泛使用。从跨学科研究的角度来看，宣传在

① 中国社会科学院语言研究所词典编辑室. 现代汉语词典[M]. 北京：商务印书馆，2012：1473.
② 陈力舟. 新闻理论十讲[M]. 上海：复旦大学出版社，2010：285.

传播学、新闻传播学、广告学、市场营销学、政治学、宣传心理学等相关学科中都有其自身特定的学科内涵。

传播学的"四大奠基人"之一、美国的哈罗德·拉斯韦尔（Harold Lasswell）将宣传的定义完善为："就广义而言，宣传是通过表述以期操纵人类行为的技巧。这些表述可以采用语言、文字、图画或音乐的形式进行。"①心理学家罗杰·布朗（Roger Brown）认为："只有当行为对信源而不是对接受者有益时，这种行为或消息才被称为宣传。"②戴维·米勒（David Miller）、韦农·波格丹（Vernon Bogdanor）在其编写的《布莱克维尔政治学百科全书》（*The Blackwell Encyclopedia of Political Science*）指出："宣传是对某种观念有倾向性的一种感性的号召，其中必然有信息的缺失。"因此，宣传的三个基本要素是：表述操纵、信源有利和信息缺失。

宣传的方法有几种：（1）贴标签。当给事物贴上标签，我们就赋予了事物一定的褒贬色彩，例如：钢铁战士、极端分子等，在进行宣传时人们往往根据标签不假思索地去断定一个事物的好坏。通常，褒奖性质的标签称为"光辉泛化法"，贬斥性质的标签称为"辱骂法"。（2）乐队花车法。人们的从众心理使得他们跟随乐队花车的大方向行走，而不管最终走向哪里。在传播学中，也被称作"沉默的螺旋"，即为避免个体与群体意见不一致导致的个体孤立，而选择沉默地趋同团体或集体的意见。宣传者的目的是使大家跟随他的观点，趋同于这种"主导性"的思想。（3）洗牌作弊法。宣传中所强调的被视为有，而没有说的被自动视为没有。就如某些广告中夸大产品效用，而对其副作用和缺点则避而不谈。（4）趋同诱导。将不熟悉的事物转移到人们熟悉的事物上，利用知名人士或明星等的信誉度作为担保进行宣传，或用人们熟悉的草根明星或身边的普通百姓宣传等都会增强宣传的效果，提升人们的信任度，这些方法分别是"转移法""证词法"与"平民百姓法"。

所谓报道是指通过报纸、杂志、广播、电视或其他形式把新闻告诉群众或指用书面或广播、电视形式发表的新闻稿。"报道"一词古已有之，如唐诗《寻陆鸿渐不遇》："报道山中去，归来每日斜。"最初的报道是报告、告知的意思，现在"报道"一词多用于新闻领域中，并具有客观性、真实性、时效性等特征。"报道"是一个中性词，不带有强烈的感情色彩或主观情绪，它仅仅是对客观世界所发生的新鲜事件较为客观中立的叙述，以期达到告知受众的目的。

①② 赛弗林W，坦卡德J. 传播理论[M]. 郭镇之等，译. 北京：华夏出版社，2000：107.

宣传报道类纪录片就是借助于纪录片这一媒介形式来宣讲传播某种观念或思想，表达某种意志抑或是报道某个事实，陈述的观点具有明显的倾向性，主题先行且目的性强。宣传报道类纪录片注重能否将宣传者的意图通过影片传达、告知于受众，使人们深信不疑地遵从，注重纪录片播出后是否引起预期的社会反响，达到理想的宣传效果。换句话说，宣传对认知及行动两方面都会产生影响。宣传报道类纪录片具有告知、灌输、激励、鼓舞、劝服、引导、批判等多种特点，其内容可以涵盖政治、军事、宗教、商业、科技、教育、社会公益等各个方面，这类纪录片的典型特征是具有目的性、倾向性、社会性以及现实性。

被称为纪录电影教父的格里尔逊（John Grierson）毫不掩饰自己对纪录片的社会功能的重视，他直言："我把电影看作讲坛，用作宣传，而且对此并不感到惭愧。"[①]这句话诠释出格里尔逊及其领导下的英国纪录电影学派的主张和风格、信仰。格里尔逊重视纪录电影的社会教育功能，将纪录电影看作宣传教育的工具和手段，让纪录电影积极地为民众的教育事业做出贡献。20世纪30年代以约翰·格里尔逊为代表的英国纪录电影运动声势浩荡地展开，格里尔逊发展的"画面+解说"的模式被各国纪录片创作者拥护和效仿。格里尔逊式纪录片被比尔·尼科尔斯（Bill Nichols）归为阐释型纪录片，这类纪录片带有浓厚的宣传色彩和说教意味。一般说，阐释型纪录片都有着一定的宣传功能。

3.1.1 战争宣传片

"二战"期间，各国利用纪录片进行战时宣传，旨在通过宣传报道真实的战争情况来达到鼓舞本国军队士气、激发本国人民抗战热情、增强本国人民信心、威慑他国、动摇他国军心的目的。在美国，最具代表性的战时纪录片是弗兰克·卡普拉（Frank Capra）的《我们为何而战》（*Why We Fight*，1942—1943）（见图3-1）。这部七集系列影片的摄制是时任美国元帅的马歇尔授意的。当时美国的男性公民极少部分参军，其他国家认为美国青年过于软弱。"马歇尔认为，如果向他们说明为什么要穿上军装，他们就可能像猛虎一样地投入战斗。"[②]这部纪录片就是告诉美国人民美国为什么要加入到第二次世界大战中去。《我们为何而战》系列纪录片的七集分别为《战争前奏曲》（*Prelude to War*，1942）、《纳粹的进攻》（*Nazis Strike*，1942）、《瓜分与侵略》（*Divide and Conquer*，1943）、《英国战役》（*The Battle of Britain*，1943）、《俄国战役》（*The Battle of Russia*，1943）、《中

① 单万里.纪录电影文献[M].北京：中国广播电视出版社，2001：34.
② 巴尔诺E.世界纪录电影史[M].张德魁，冷铁铮，译.北京：中国电影出版社，1992：152.

图 3-1 《我们为何而战》海报

图 3-2 《中国战役》海报

图 3-3 汉弗莱·詹宁斯（左下）在工作

国战役》（*The Battle of China*，1944）（见图3-2）和《战争迫近美国》（*War Comes to America*，1945）。影片的宣传报道大获成功，《英国战役》使人们深刻地认识到英国在战争中的形象，进而使美国民众反英的情绪大大削弱，《俄国战役》也为俄国争取了一定的支持。

英国战争纪录片制作中最为引人注目的是导演汉弗莱·詹宁斯（Humphrey Jennings）（见图3-3），他的影片静静地流淌着诗一般的气质。他的影片没有劝说，而是通过画面的展现和音响的搭配来默默地观察。譬如《最初的几天》（*The First Days*，1939）画面呈现了在防空洞过夜后的人们，白天出来像观察天气一般观察着周围被炸弹摧毁的墙垣，又打起雨伞去上班的场景。《战端开始》（又名《消防员》，*Fires Were Started*，1943）中则呈现了消防员在四处是轰炸过后的尸体中间进入工作状态的情景。《倾听英国的声音》（*Listen to Britain*，1942，又译为《倾听不列颠》）中运用莫扎特、贝多芬的音乐进行影片听觉的阐释等。在《给梯摩西的日记》（*A Diary for Timothy*，1945）中才更多地使用解说词，以写日记的形式告知刚出生的婴儿有关战争的问题。虽然汉弗莱·詹宁斯的纪录影片没有进行热烈的演讲和激情澎湃的解说，但却用冷静的镜头宣传英国战时的情况，记录人们的紧张状态，将对于战争中人的状态的关注放到首位。

苏联的战时纪录片被评价为最富有感染力和影响力，当希特勒进攻苏联时，很多人预言苏联将快速被灭亡，而苏联的纪录片改变了人们的这一想法，并使其态度从反苏逐渐转变为赞扬和支持苏联。《在莫斯科城下大败德军》（*Moscow Strikes Back*，1942）、《斯大林格勒》（*The Battle of Stalingrad*，1943）、《战斗中的列宁格勒》（*In Battle Of Leningrad*，1942）、《战斗的一天》（*The Battle Day*，1942）都是当时社会反响较大的苏联战争宣传纪录片。还有一部《前线的摄影师》（*The Front of the Photographer*，1946），为了拍摄到战争交战时的真实画面，摄影师们义无反顾地赶赴前线，无情的炮火将一名摄影师炸死，而这一切都被收录在另一位摄影师的镜头中。

战争时期无论是正义方还是非正义方都有步骤有计划地开展宣传行动。

1939年德国进攻波兰，第二次世界大战爆发。德国将纪录影片当作战争的宣传武器，汉斯·伯特伦（Hans Bertram）导演的《战火的洗礼》（*Baptism of Fire*，1940）是一部赞颂德国空军战胜波兰并企图瓦解英国的影片。因为英国的首相张伯伦提出支援波兰的华沙，这引起了德国的不满，于是影片将英国描述成一个十恶不赦的战犯。

德国的弗利兹·希普拉（Fliz Cipolla）是跟随希特勒（Adolf Hitler）的戈培尔（Paul Joseph Goebbels）培养出的"后起之秀"，被誉为"不祥的天才"。他拍摄的《进攻波兰》（*Invade Poland*，1940）宣传德国地面的战争情况和战斗气氛，令观看的人如身临其境，紧张万分。而他的另一部作品《永远的犹太人》（*The Eternal Jew*，1940）（见图3-4）则是一部反犹太主义的影片，宣扬犹太人是堕落的民族，讲解他们的祭祀仪式以说明他们虚伪的真面目，甚至不惜把故事片《罗斯柴尔德之家》（*Rothschild Family*）和《M》两个故事片中有关犹太人的描述当成是真实确凿的历史证据来对待，借以说明犹太人是影响国际金融和战争的祸源、残杀儿童的魔鬼化身。德国的战时宣传片基

图3-4 《永远的犹太人》

本都带有浓郁的抒情色彩，配有煽动情绪的音乐。纪录片《绅士》（*Gentleman*，1940）则通过批判英国、展现英国的负面形象来企图劝服法国与德军结盟。日本也制作了《空中神兵》（*The Air of Magic*，1942）、《炸沉》（*Sunk*，1943）等纪录片以期达到建立日本统治权并动摇他国民族情感的终极目标。

纪录片在"二战"这一特殊的历史时期可以说是充分地发挥了宣传鼓动作用。宣传报道的立场是各自为营的国家利益，根据各自国家的实际情况制定不同的宣传策略。每个国家都希望通过战争宣传片达到瓦解敌人斗志、稳固与盟国的关系、争取中立国的支持力量、提升自己国家凝聚力的宣传目的。

3.1.2　主题教育宣传片

主题教育宣传片是指通过纪录影像来表达一个或多个主题，围绕主题展开内容，以主线架构起全篇，所讲解告知的内容具有宣传教育的意义。主题可以选取具有教育功能的任意题材。这里，我们着重举例分析自然环境和人文历史这两大议题下的子议题。自然环境的议题中，有对环保和生态理念的宣传教育；人文历史的议题中，有对史实和人性关怀的宣传教育。

在2015年的6月5日世界环境日这天，中央电视台推出八集大型系列纪录片《红线》（见图3-5）。《红线》是一部反映中国政府通过划定一条条红线来保障生态环境的最后底线不被冲破的纪录片。通过影片的宣传、劝服、倡导、呼吁、教育，不仅要让观众意识到生态环境的问题已迫在眉睫，而且要令观众树立坚守住这些红线的信念。整部纪录片都围绕生态环境这个主题对广大的民众进行宣传教育，具有深刻的意义。如第一集《水》（上）分析了我国人多水少、水资源时空分布不均、地表水和地下水过度开采的问题，明确指出水资源关系到我们的经济安全、生态安全和国家安全。第二集《水》（下）指出水污染从点向面、向带发展，从地表水向地下水纵深发展，水污染的种类从富营养向重金属、难降解有机化合物转变的现实状况。第三集《雾霾》中，讲述PM2.5、PM10、吸附或携带许多复杂有害物质的不规则细微颗粒物、二次颗粒物以及燃放烟花爆竹产生的硫化物、氮化物、氮氧化合

图3-5　《红线》

物、光化学烟雾等空气污染物给人们带来的巨大危害。第四集《碳排放》主要讲述的是二氧化碳产生的原因以及所带来的后果，如何采取合理有效的措施来改善环境。人为因素造成空气中二氧化碳的超标和过量，二氧化碳带来"温室

效应"和全球气候变暖的恶果,治理措施以上海虹桥商务区的建设为例提倡建设分布式能源系统,另一途径是发展清洁煤以及可再生能源。明确十八大提出的绿色发展、循环发展、低碳发展,走生态文明之路的理念。第五集《耕地》(上)讲述人们对粮食的需求增加但耕地却在减少,因而造成人均耕地量不足,耕地后备资源不足的问题。"撂荒"的现象大量涌现,个人、企业违法私占耕地,没有合理利用废弃地等都是造成耕地不足的原因。第六集《耕地》(下)指出工业发展对耕地带来的污染,全国土壤环境状况总体不容乐观,部分地区土壤污染较重,耕地土壤环境质量堪忧,工矿业废弃地的土壤环境问题突出,提出经济发展必须与环境保护相协调的观念。第七集《湿地》指出湿地减少或消失的症结所在,即气候干旱的自然因素、人为破坏与围湖造田等人为因素,并提出建设湿地公园、建立自然保护区、实行退耕还湿等解决措施。第八集《森林》中指出要深化林业改革,创新林业治理体系,造林、育林、护林,扩大森林面积,保障森林质量,提升森林生态功能,以期改善森林、天然林遭到破坏、砍伐的现状。八集的纪录片中赫然呈现出八条红色的警戒线,每集有一个非常鲜明的主题。这部纪录片的意义就在于通过宣传加大对生态环境的保护力度,增强人们的生态环境保护意识,消减人们对生态环境有意或无意的伤害行为,集思广益地聚合保护生态环境的具体措施和步骤,绝不动摇地坚守住生态的最后底线。

纪录片《干旱》(*Drought*,2005)(见图3-6)是为纪念世界水日而拍摄的一部主题教育宣传片,讲述了全球缺水的危机和水污染的问题。该纪录片由美国非营利组织制作,美国水公司资助,国家环保总局宣教中心承担部分拍摄任务。影片分别在非洲、中东、南亚、印

图3-6 《干旱》

度、中国北部以及美国西北部进行实地拍摄,画面冲击力强,直指人心,所反映的问题发人深省。片中采用美国女演员简·西摩(Jane Seymour)的配音,采访了多位专家和世界首脑。影片除了强调水资源的珍贵之外,还指出应对水危机的措施。水是全球共享的资源,同样水也是全球保护的对象。1993年第48届联合国大会确立了世界水日,中国不仅纪念世界水日而且还确立了"中国水周"。《干旱》就是宣传与水有关的议题,是一部以水资源保护为主题的公众教育视听读本。

雅克·贝汉(Jacques Perrin)是法国的一位纪录片大师,他的几部知名代表作品《迁徙的鸟》(*The Travelling Bird*,2001)、《喜马拉雅》(*Himalaya*,

1999)、《微观世界》（*Microcosmos*，1996）均斩获多项国际大奖，赢得如潮好评。这三部片子被称为"天·地·人"三部曲。他的另一部纪录片《海洋》（*Oceans*，2011）（见图3-7），一如既往地采用鸿篇巨制的制作方式，投入巨大精力并动用了大量的人力、物力和财力，耗时5年，斥资5000万欧元，动用12个摄制组、70艘船，在全世界50个拍摄点进行蹲点拍摄，超过100个物种被镜头收录。影片使用最先进的拍摄手段向观众展示最真实自然也最如梦如幻的海洋，在橡皮艇上使用万向臂稳定器，无论海洋的暴风骤雨多么疯狂激烈都可

图3-7 《海洋》

以镇定自若地拍摄；使用水下摄影机、水中的潜水推进器进行拍摄；利用航拍直升机俯拍海洋全景画面，借助船基吊车拍摄以及在法国国防部的协助下将鱼雷改成摄影机进行拍摄。除了画面的精美，音乐也占据了很大的篇幅。片子选用低弦乐、低管乐、笛子、钢琴等乐器配以不同的节奏和韵律，与画面的表达相得益彰。例如，画面呈现鲨鱼时，古怪的音乐响起，给人以危险迫近感。在海鸥捕捉猎物时，高音管乐响起，节奏急促，把捕猎的过程和速度完美呈现。海底动物探头探脑地观察周围环境是否安全时，伴随具有跳跃性和停顿性的乐符。在需要音乐出现的段落呈现之后，影片马上又回归到带有海浪拍打、涌动、呼啸的声音现场，将现场的同期声和环境音效奉献给观众。在影片最后的十几分钟里，出现了颠覆性的戏剧性的情节。前面所有表现海洋物种的多样性、海洋的容纳性、宽广性等原来仅仅是一个铺垫，这并不是影片真正想表达的，而是为了与后面的事实形成强烈的对比和反差。海豹曾经自由自在徜徉的海域变成了被化工业污染的脏臭海水，跟随海豹的移动我们在海底看到了大量的垃圾，甚至还有一辆超市的购物车坠入海底被浮藻缠绕。大量的海洋物种被捕捞，做成海产品，一个被剪掉尾巴、身上渗血的鱼被无情地抛入大海。在博物馆里，陈列着已经大量消失或灭绝的物种。这并不是一部表现海洋辽阔、展示物种多样、捕捉唯美或猎奇画面的海洋风光片，也不是单纯进行海洋知识传播的科普纪录片，而是以海洋环保、海洋生态为主题对广大受众进行宣传教育的影片。

美国著名影星麦当娜（Madonna Ciccone）为纪念世界艾滋病日（12月1日），亲自为纪录片《我们存在，我才存在》（*I Am Because We Are*，2008）（见图3-8）策划文案并担任执行制片人。片子聚焦于撒哈拉沙漠中一个自然环境恶劣、饱受艾滋病病毒侵扰的小国——马拉维国。艾滋病病毒的蔓延和传播使这个本就不富庶的国家难逃悲惨贫苦的厄运，成年艾滋病患者相继离世，留下垂死挣扎的孤儿们。影像触动感官，叩击人心，尤其是明星对特殊群体的关注更引领着公众的目光。麦当娜选择这一题材缘起于她认识的一位来自马拉维国的女子维多利亚·基兰（Victoria Kiran），通过她描述的一切，麦当娜决定开始拍摄之旅。这次特殊的拍摄旅程令麦当娜切身感受到现实世界的惊心动魄，并令她重新解读生命与生存的真正意义。影片拍摄结束后，她还收养了一个名叫大卫·班达（David Banda）的孤儿，引起媒体的高度关注。维多利亚·基兰出席该片发布会时与麦当娜一起探讨了该片的创作主旨，美国前总统比尔·克林顿（Bill Clinton）也积极地致力于影片的发行，该片不仅参加了由迈克尔·摩尔（Michael Moore）筹资创立的塔拉斯城市影展，还进驻了圣丹斯频道的黄金时段进行播映。麦当娜的行为感染了受众，这部影片也起到了教育和示范作用，指引我们在关注特殊群体的同时也要努力帮助他们走上正常的生活轨道。

图3-8 麦当娜于马拉维国拍摄的《我们存在，我才存在》

图3-9 《在一起》

图3-10 《永恒》中的李桂芳

另一部同题材纪录片《在一起》（2011）（见图3-9）是导演顾长卫的作品，这是一部套拍纪录片，该片将电影《最爱》在网络征集艾滋病感染者、感染者进剧组、感染者从不愿公开身份到自愿去除遮挡成为宣传反艾滋病歧视的志愿者的全部过程进行了为期3个月的记录。三名感染者——涛涛、刘老师、老夏参与了电影拍摄，基本是以展示网络聊天记录或拍摄者口述的方式进行讲述，诉说他们的感染经过、情感世界与生活现状，以及种种困扰、辛酸和无奈。以呼吁大众宣传反艾滋病歧视为主题，影片起到了一定的教化作用，该片入围第61届柏林电影节全景展映单元，得到国内外观众的认可。

山东卫视为密切配合当时在全党开展的群众路线学习教育活动而制作的纪录片《永恒——沂蒙精神和群众路线》（2013）（见图3-10），将生动鲜活的人物故事和大量的历史资料相结合，生

动再现了沂蒙精神和党的群众路线的形成和发展历程、沂蒙精神与党的群众路线之间的关系，强调了弘扬沂蒙精神、进行党的群众路线实践教育活动的必要性和重要意义，政治导向鲜明。在完整梳理、生动呈现沂蒙精神形成和发展历程的同时，《永恒》阐述了沂蒙精神与党的群众路线的内在关系，提出这样一个问题：我们党究竟靠什么赢得人民群众的坚定拥护，人民群众为什么倾其所有舍生忘死支援革命战争？党与人民群众心连心、同呼吸、共命运，最大限度地维护和实现人民群众的利益，才会赢得人民群众全心全意的拥护。沂蒙人民把"最后一块布，做军装；最后一口饭，做军粮；最后一个儿子，送战场"，无怨无悔执着地支持党和军队。片中原中央军委副主席、国防部部长迟浩田动情地转述陈老总的话说："我们取得的胜利，从某种意义上来看，就是山东老百姓用小米喂出来的，用担架抬出来的，

用小车推出来的。"影片通过大量鲜活的客观事实、人物和细节，来传达明确的主题宣传诉求：生产刚三天的赵学爱冒着暴雨给部队送紧急情报，部队避免了一场大的牺牲，她出生才三天的孩子却夭折了；李桂芳为了让部队顺利通过汶河，和姐妹们跳入冰冷的河水中扛着门板搭起一座人桥；沂蒙母亲王换于为了抚养八路军的子弟，不让革命"断后"，省下自己的口粮和两个儿媳的乳汁，几年间自己却有四个孙子因饥饿夭折。再如在分析沂蒙精神与群众路线的关系时，采用美国战地记者西奥德·怀特亲历并讲述的国民党士兵为了寻求老百姓帮助而冒充八路军的细节，运用对比手法，生动地呈现了当时国共两党人心向背的真实情景，有力地证明了是否走群众路线、代表群众的根本利益是导致国共两党最终不同结局的根本原因。

图3-11 《大抗战》

以民族、历史、爱国主义为题材的主题教育宣传片则不胜枚举。2015年，为纪念中国人民抗日战争暨世界反法西

图3-12 《根据地》

斯战争胜利70周年，我国推出一系列主题教育宣传片。其中65集大型文献纪录片《大抗战》（2014）（见图3-11）对具有文献价值的珍贵资料予以充分的挖掘，搜集10万张高清照片，整理通信、手稿、报纸千余份，汇集来自各个国家纪录的1000多个小时的战场原声影像，系统生动地将"九一八"事变到日本投降期间14年抗战历史进行了真实客观的还原。纪录电影《根据地》（见图3-12）则较少使用文献资料，而是以口述历史的方式讲述冀鲁豫根据地抗战的历史。

3.1.3　形象宣传片

形象宣传片也是宣传报道类纪录片中的一种类型。它通过视听艺术向受众传递相关信息，以塑造或展示自身形象、提高知名度、扩大社会影响为目的。

形象宣传片有丰富多样的表现形式，自改革开放以来，小到电视栏目形象宣传片、活动赛事宣传片、企事业单位形象宣传片，大到城市形象宣传片、国家形象宣传片，各种类型和形式的形象宣传片进入人们的视野，社会上各文化影视机构也致力于形象宣传片的生产制作。不同类型的形象宣传片都力图通过视听艺术向受众传递相关信息，以塑造或展示自身形象、提高知名度、扩大社会影响为目的，但优秀的形象宣传片都需摒弃和改变过去强势、生硬、功利的传播取向，而秉持含蓄、富有人情味的柔性传播和人本传播，在提升艺术感染力的基础上达成宣传效果，追求传播的艺术和文化价值。本小节主要以传播取向与价值诉求为着眼点，着重对企业、城市和国家三个层面的形象宣传片进行分析。

（一）企业形象宣传片

企业形象宣传片是指借助短小精悍、富有创意的影像来展示与宣传企业形象与企业文化。它不但整合了企业资源而且传达了企业的价值理念，除了能提升企业的知名度和美誉度外，还可以加强对企业产品的宣传，利于招商引资和树立企业品牌形象。在制作企业形象宣传片时需要把握以下几点。

（1）抓典型。在宣传片有限时间内必须选取典型事例，浓缩精华，彰显出企业的个性文化。

（2）重解说。解说词不是画面的简单重复，而是画面的补充、延伸和深化，两者需有机结合、统筹兼顾以促进相生共荣。解说词的写作切忌空话套话，而要使解说词口语化和具象化，节奏韵律的把握上不仅要朗朗上口便于观者记忆，而且要契合全片的风格和基调。

（3）展细节。切勿一味陈述事实，而应生动细腻地展现丰富的细节，以小见大、以情动人。

（4）会叙事。学会用镜头叙事，引领观众视线。巧妙运用蒙太奇手段，构建独特的叙事时空。

如微软公司2003年企业形象宣传片从微观的视角出发，以一个个不确定具体身份的普通个体为记录对象，来传达微软服务不同类型的人们，帮助他们开发自身潜能，进入未来之门，成就各自梦想的理念。片头即是一个小学生模样的男孩跑进教室，解说词为"我们看到了一位医生"（We see a doctor）。之后，我们看到一个妈妈抱着孩子在家中单手操作电脑，解说词为"我们看到了一个妈妈，同时看到了一个CEO（We see a mom and a CEO）"。接下来是一个少年，解说词为"我们看到了一个海洋生物学家（We see a marine-biologist）"。这个两分半钟的宣传片用简洁精练的视听语言告诉观众，微软将帮助人们彰显创意，施展才华，获得更多成就，享受前所未有的生活。借助微软开发创造的电脑软件，工作人员将能自由、公开地分享信息，小企业获得成长，大企业的运营则如虎添翼，公司之间建立起良好的合作关系。片子最后以"您的潜力，我们的动力（Your potential, Our power）"和"微软（Microsoft）"两个黑屏字幕结束全片，把微软公司的发展与客户个性化的感情诉求密切相连这一企业文化以醒目的方式突显出来。2015年微软的企业形象宣传片则更为具象化，努力体现"科技以人为本"的理念。片中一个名为Mikaila Ulmer的黑人小姑娘从4岁开始就致力于保护蜜蜂的工作，在自己位于得克萨斯州Austin的家乡，她利用Windows系统，用PowerPoint软件来创建演示文稿，用必应搜索信息，向人们宣传保护蜜蜂的重要性，她的环保举动获得了社会上有识之士的慷慨捐助。片子最后以"We are for people who do, Because people who do move the world forward（我们为正在做这些事的人们服务，因为正是这些人推动这个世界的前进）"的字幕结束，强调了微软对人类公益事业的社会责任和担当。这种讲述某一具体人物故事的叙事手法更为生动具体，更易给观众留下深刻印象，且对于提升公司的品牌形象大有裨益。

（二）城市形象宣传片

中国最早的城市形象宣传片始于山东省威海市的一则形象广告。1996年威海被联合国评为全球改善人居环境100个范例城市之一。1999年威海作为一个沿海小城，为发展当地旅游业，作出了以广告传播吸引八方游客的决策。随后在中央电视台播出了威海城市形象宣传片，自此"世界上最适合人类居住的城市"成为威海的一个标签。

这里弥漫过甲午战争的硝烟，这里被秦始皇称为天之尽头，如今，这里是世界上最适合人类居住的范例城市之一———威海，CHINA！

威海城市形象宣传片以突出差异性为创作思路，综合考察和挖掘威海那些最具特色的资源来表现和展示城市形象，简洁的画外解说和精美的影像把威海独特的地理位置、著名的历史事件、和谐的城市景观、宜居的城市条件组合到一起，这些符号的合力所产生的整体冲击力给观众留下了深刻的印象。

城市形象宣传片从单纯宣传个别旅游景点，转而推介一座城市，从宣传某一景点形象转到宣传城市整体形象，从发掘景点特色转到发现城市之魂。城市形象宣传片总体上又可分为四类：

第一类是城市宣传资料片，一般由某一城市的政府部门主持，对城市的政治、经济、城市建设、文化、历史、人文等各方面做全方位陈述。

第二类是城市旅游形象片，由政府或旅游主管部门牵头，对城市的主要旅游景点做游历性扫描。

第三类是城市招商形象片，侧重于城市经济贸易发展环境的介绍，积极展现城市优势资源和良好的投资环境。

第四类是与大型活动相配合的城市形象宣传片，如2008北京奥运会前后北京的城市形象宣传片、2010上海世博会之前的上海城市形象宣传片等。

不论是何种城市形象宣传片，都要凝练城市的独特人文和自然地理特质，准确表达城市的差异化定位，最终形成对城市理念的表达诉求，这是城市形象宣传片的基本要素。如在《大杭州》中，呈现的就是品质生活的南方天堂杭州，片子节奏缓慢，音乐轻快，画面风格清新，契合苏杭一带小桥流水人家的意境。北方城市西安则拥有厚重悠久的历史文化，在西安的城市形象宣传片中科技西安、人文西安赫然呈现，秦始皇陵兵马俑壮观的历史遗迹、古老的城墙和如今以发展高新技术产业为主而快速崛起的西安形成新旧文化的对比。

城市形象宣传片的诉求基本集中在人文历史、城市精神、自然风貌、城市发展以及招商引资五个方面，当然形象片的诉求点并非单一体现，也有一些形象宣传片要求表现综合诉求。不论哪种价值诉求的城市形象宣传片，都要借助一定的传播策略令观众对城市产生深刻印象和吸引力。如张艺谋导演曾拍摄成都的宣传片《成

都，一个来了就不想走的城市》（2003），这个城市形象宣传片采用了故事化的叙事策略来进行城市宣传。片中以男青年替奶奶去故土寻根的故事，将宽巷子、川剧、熊猫、青城山、麻辣火锅等具有代表性的成都元素在片中一一真实呈现。片中采用第一人称的视角来解读成都，男主人公为完成奶奶心愿，手持DV记录下成都的点点滴滴，以他的自述推动叙事。片中还设置了导游小谭这样一个成都姑娘，和男主人公产生交集，由她引领男青年的镜头带领观众感受成都的市井风情。在男青年的叙事视点下，成都的特色景点与文化元素被真实记录下来，最后以一句"成都，一个来了就不想走的城市"画外音升华全片。这样富有创意，并且充分展示城市精髓和特色的形象宣传片，有助于人们了解成都的城市文化，促进城市的旅游业发展。

（三）国家形象宣传片

国家形象宣传片是在国际社会中传播和塑造一国国家形象的重要手段。在对外传播交流中，国家形象宣传片是打造软实力的重要组成部分，且比起硬实力的展示更易被国际社会接纳。最早的国家形象宣传片可追溯至1928年阿姆斯特丹奥运会。苏联曾经制作了一系列黑白纪录短片——《苏联新貌》（*The New Face of the Soviet Union*），该系列短片在西方社会中产生了广泛影响，扭转了西方人眼中苏联落后农业国的旧有印象。2011年1月17日，中国国家形象宣传片《人物篇》在美国纽约时代广场的户外大屏幕播放。这是我国首次在发达国家的公共场合主动投放国家形象宣传片。

国家形象宣传片总体来看主要有三种形式，第一种是主题导向型，如对外宣传本国产品质量，如中国制造形象宣传片，或定位于对内宣传，以提升国民凝聚力，如德国制作的国家形象宣传片《你是德国的奇迹，你就是德国》（*Du bist Deutschland*）[①]。

第二种是旅游推荐型，将国家形象宣传片定位为旅游推介，如印度的国家形象宣传片《不可思议的印度》（*Incredible India*）[②]，以一个西方男子的视角在行走中体味印度这个多彩神秘的国度。

第三种是全景综述性，将国家形象宣传片定位为展示国家的发展概况和综合国力以及风土人情、民族文化，对国家进行全方位的对外宣传，如俄罗斯国

① 德国国家形象宣传片：你是德国的奇迹，你就是德国[EB/OL]. https://v.youku.com/v_show/id_XMzQzNzUyMzIw.html.

② 印度国家形象宣传片：不可思议的印度[EB/OL]. https://v.youku.com/v_show/id_XNTc5MDYxNDg0.html.

家形象宣传片。[①]

在2015年9月习近平主席访美期间，一部讲述来自世界各地的外国人士定居和游历中国的系列纪录短片《乐享中国》（见图3-13），在美国纽约时报广场播放，这部纪录片在Facebook、Youtube、Twitter等视频网站上线5天就收获近800万次的点击量。与之相比，同样是旨在宣传国家形象的纪录短片，2010年底《中国国家形象片——人物篇》也于2011年1月在美国纽约时报广场的电子显示屏播出，在这部时长为60秒的宣传片里，由中国科技界、体育界、金融界、思想界、企业界等领域约50位各界杰出代表以一组组群像的方式出现。据英国广播公司全球扫描（BBC-Globe Scan）的调查结果，这一宣传片播出后，对中国有好感的美国人由29%上升至36%，提高了7个百分点；而对中国持负面看法者，则由41%升到51%，上升了10个百分点。香港浸会大学学者孔庆勤对《人物篇》传播效果的研究结论与BBC的数据也基本吻合，他认为该片带有强烈的宣传意味，而对于欧美受众而言，其文化观念里对试图改变其既有观点的行为是持拒拆心理的。虽然《人物篇》里所选择的是各界中流砥柱式的国人代表，他们在各自的领域取得了卓越的成就，大多在国际领域有一定的知名度，但在较短的片长内并不能展开他们多彩跌宕的人生故事。同时由于以群像出现，他们从画面中一闪而过的面孔甚至没有足够的时间被观众辨识清楚。况且对一般中国人来说，短片里50位精英恐怕也只能辨认出其中有限的几位，如袁隆平、马云、郎朗、杨利伟、姚明等媒体曝光率较高的人物，更不用说外国观众了。而且如孔庆勤所言："用尊贵显赫的社会精英来诠释中国形象，对奉行平民主义的欧美民众而言亦是难以接受的。"[②]美国国家形象宣传片《微笑》（*Smile*）全片除了帝国大厦、自由女神、拉什莫尔总统山、好莱坞等地标性人文景观和一些自然风光外，就是各行各业、男女老幼、黄白黑各种族人们一个个自信自在的笑脸，通过展示普通人幸福自由的微笑来宣扬美国所倡导的自由、平等、民主等国家精神，尽管实际上美国也存在种族歧视和枪支滥用、吸毒等社会问题。如孔庆勤博士所说："一味把自己认为好的信息呈现出来，而不顾及西方语境下的释读，会令我们试图传达的信息大打折扣。"所以，在运用纪录片进行跨文化传播、宣传国家形象时，要跳出一国的限囿，以更为宽广的国际化视野来考量权衡。《乐享中国》则以来自美国、英国、法国、西班牙、加拿大、荷兰、南非等国的外国人为主角，以全球视野记录不同职业的他们在广东顺德、河南登封、广西阳朔、北京、上海等

① 俄罗斯国家形象宣传片 [EB/OL]. http://my.tv.sohu.com/us/63306543/55895087.shtml.
② 葛传红. 《中国国家形象片——人物篇》效果惹争议："急功近利不要指望好效果" [N/OL]. 时代周报. 2011-11-24[2021-01-27]. http://www.time-weekly.com/post/15067.

图 3-13 国家形象宣传片《乐享中国》截图

中国不同地区的生活状态。他们中有少林功夫的学习者、经营餐馆的商人、在北京胡同里流连的摄影师,有财务经理、话剧导演和媒体制片人,还有中医迷安娜、中国女婿巴特等,他们和普通中国百姓交往相处,乐享在中国的生活。通过这些来自五湖四海、文化背景迥异的外国人的视角,表现他们所见证和体验的真实而鲜活的中国,来体现当代中国海纳百川的开放与包容。对外国观众来说同样的面孔、熟悉的语言更易拉近心理距离、增强可信度,这样的纪录片在国际传播时更易产生较好的传播效果。所以中国纪录片要"走出去",在顶层设计上要由我们习惯的本国视野转向全球视野,由宣传导向转向传播效果导向,更加有利于国家形象的良性构建。

近年来,一些大学和中学也会拍摄制作自己的形象宣传片。学校形象宣传片一般会宣传和展示学校的占地面积、环境、风貌、住宿和学习条件、学校的基础设置、教师团队、资源配置等。例如,北京大学的形象宣传片注重展示的是一种文化的传承感,令人更深入地了解北京大学的核心价值观念。片中呈现了古老的北京大学和现如今的北京大学,将历史融入今日的北大,把薪火相传的精神表现出来。而耶鲁大学的学校形象宣传片则主要用于招生,向广大受众介绍学校的环境和学习的氛围,将学校里吃、住、学、娱的情况都予以说明,目的是令报考学生更了解学校,以便于招贤纳士、广延人才。不论是国家形象宣传片还是城市形象宣传片、企事业单位形象宣传片,除了主题鲜明、制作精良,具有较高的艺术性之外,都应坚持以人为本的创作理念,因为学校、企业、城市和国家都是由一个个人组成的,普通个体的生活状态和精神面貌也最能体现国家形象和城市精神。此外要着眼于细微

之处，选取生活中的场景和细节，寻求和观众产生情感共鸣。只有引起受众共鸣，激发起观众内心的情感，才能达到好的宣传效果。

其实 用心什么都是 禅

Should you devote your heart and soul you would be appreciating the ubiquitous presence of Zen

图 3-14 《佛山听禅》截图

2011年广东佛山市启动了《看佛山》活动，尝试以纪录片的形式向外界打开了解这座城市的窗口，展现佛山深厚的文化资源和时代脉搏。活动邀请国内十大知名纪录片导演分别为该市创作一部纪录片，选题不限，导演可以进行自由创作。十位导演分别从历史人物、风俗习惯、民间艺术、城市精神、市民生活等角度来对佛山进行个性化诠释。其中张以庆的作品《佛山听禅》（见图3-14）获得四川电视节"金熊猫"最佳导演奖提名，介绍了佛山市的宗教、历史、陶瓷、冶炼、粤剧、粤菜、功夫、山水、市井、民俗、现代制造等内容，以佛山作为一个现代城市日常生活里可视、可听、可感的元素，诠释了导演想传达的"其实，用心什么都是禅"这一理念，诠释"佛在佛山，禅在人心"的想法。这部纪录片摆脱了城市宣传片的窠臼，留给观众的是充满诗意和思考、传统与现代相融合的佛山印象。

影片一开始，"佛山简称禅"五个大字之后，一声钟响，佛山市的各大古迹以静默的姿态呈现，一声锣响，镜头旋转，画面先定格后切换；在激昂的钟磬声和喧嚣的市井声中，是快节奏的现代生活。随着钟锣轮番敲响，一千年历史的祖庙、三百年的万福台与"广佛同城，情牵一线"的大幅广告牌，八百年芦苞祖庙与人流中执勤的交警，五百年古窑、南风古灶与对着手机说话的媒体人，康有为故居与美的总部，画面就这样在传统与现代中来回穿插，声音以安静和嘈杂两种形式交替，静默冷清的古代建筑与风风火火的现代都市，对比鲜明，而这种对比，就是《佛山听禅》所要表达的主题之一。最后画面上呈现出印章形式的黑底红色篆字"佛山听禅"，进入影片的正文。

第一段落开始的画面为佛山南海丹灶镇中心小学的孩子们齐声背诵《公车上书》，背诵结束，声音转为静寂，镜头切到康有为故居，由广东越剧学校女生陈家

欣以清朝汉人女子打扮逆光出场，安静地靠在康有为故居的窗前向外眺望。第二个镜头是她的面部特写，神态安闲，眼神清澈，这时粤曲《渔舟唱晚》作为背景音乐渐入，画面接着转为黄昏时江面上渔船划过的场景。陈家欣的第二次出场开启了影片的下一个段落，第一个镜头是她坐在中式扶手椅上，这时出"康有为成立全国第一个不缠足会"的字幕，第二个镜头是她的手部特写，第三个镜头转入自梳女晃脚的脚部特写，形成自然转场。陈家欣第三次出场依然是在康有为故居的窗前扶着窗棂若有所思，上接"浮生若茶"的画面，随后她望向屋内，此时画面转入太极拳表演，引出段落三。影片结尾卒章显志，以字幕提示出主题"其实，用心什么都是禅"，配以陈家欣虔诚拜佛的近景和老人的唱曲。可以说，陈家欣这一人物在片中的设置起到了结构段落的作用。片中紧随着陈家欣出现的、与她相关的是佛山市有着浓郁的传统文化气息的元素：康有为故居、古老的服饰与发型、粤曲、渔舟、自梳女、清晖园、粤剧、太极拳师、宗祠、清代遗存村落大旗头村、陶瓷、龙窑、石湾公仔、冯氏木版年画、陶艺大师、民间剪纸、开脸师、发祥于佛山的香云纱……陈家欣在片中成为佛山传统文化的见证者。

对于纪录片创作而言，音乐也是从描写跃升为表现的常用手段。《佛山听禅》的音乐张力十足，尤其是片中多次出现的由刘桂娟演唱的《渔舟唱晚》给观众留下深刻的印象，大有余音绕梁三日不绝之效。雨声、钟磬声、脚步声等这些平日里被我们忽略的同期声的运用，有助于情绪渲染和氛围营造。片中清越的钟声和激昂的京剧带来的反差正好符合片头所要表达的佛山既古老又现代、既安静又嘈杂的意境。太极拳师马建超打太极拳时的配乐是与其拳法节奏相吻合的京剧鼓点。之后的粤剧表演、武术表演的配乐选用的是意大利歌剧咏叹调《蝴蝶夫人》，这种中西混搭给人带来耳目一新的感官冲击，而且再次营造了佛山既中国化又国际化的贯通之感。

《佛山听禅》一片中记录了大量的个体人物形象，他们中有传统文化名家，如冯氏木版年画冯炳棠、陶艺大师刘炳、民间剪纸艺术家饶宝莲、开脸师覃明英等，此外还展示了佛山市工作在各行各业的普通人，包括操作工晚金芳、媒体人韩茜薇、交警王桂德、香云纱印染工匠李活生等。该片在短镜头叠加中以较轻快的节奏表现了他们的工作状态。这些人物是与佛山真实生活紧密联系的具体个体形态，他们的出现使片子更具现实感和参与性。

片中，让人赏心悦目的，除了精致的画面和富有感染力的音效以外，就是禅味浓郁的字幕："一花一世界，一叶一春秋""有声听音，无声听自己""若水三千，只取一瓢""同船不同路，渡人亦度己"……精练的字幕语言配上富有深意的画面，境界自然更上一层楼，"不是风动，也不是纱动……""广厦万间，夜眠

八尺""已失去，正拥有，未得到"。这些饱含诗意和哲学意味的字幕隐含着导演对生活的体味，也会引发观众对现代城市生活的思考。

3.1.4　新闻纪录片

新闻纪录片是新闻与纪录片的结合，通常新闻把时效性放在首位，在事件发生的第一时间要尽可能迅速地报道，纪录片则可以是记录人物、事件、过去发生的历史、现在行进的故事等。新闻纪录片既包含新闻的客观、真实、时效等元素，又涵盖了纪录片艺术化的表达方式。新闻纪录片是中国最早出现的纪录片类型，以宣传报道时事新闻为主要内容，以结合时代背景更加细致深入地展现事件的来龙去脉为特征。

苏联导演吉加·维尔托夫（Dziga Vertov）在1918年进入莫斯科电影委员会，负责编辑和剪接《电影周报》（Kino-Nedelia），素材由奔赴各地的摄影师拍摄，送到电影委员会后由维尔托夫担任主编，剪辑成每周发行一期的系列时事新闻片，然后送到各地放映，尤其是通过"宣传鼓动列车"送往前线供士兵们观看，《电影周报》就是新闻纪录片的雏形。列宁把新闻纪录片比作"形象化的政论"，他指出："新闻电影不单是报道新闻，不单是记录式地客观反映事件，而是政治性强烈的'形象化的政论'，新闻电影工作者应该向我党和苏维埃的报刊的优秀典范学习政论，应该成为拿摄影机的布尔什维克记者。"[①]

20世纪20年代，对中国新闻纪录片做出较大贡献的人是"香港电影之父"——黎民伟。黎民伟拍摄了大量有关于孙中山及其革命活动的新闻纪录片。《孙中山就任大总统》《中国国民党第一次全国代表大会》《孙中山为滇军干部学校举行开幕礼》《孙中山先生北上》《孙大元帅出巡广东北江记》《孙大元帅检阅广东全省警卫军、武装警察及商团》《孙中山先生出殡及追悼之典礼》等。1925年上海发生了"五卅"反帝爱国运动，新闻纪录片《五卅沪潮》记录了五卅运动的全过程。1925年苏联导演史涅伊吉洛夫（Shnejderov）来中国摄制了新闻纪录片《伟大的飞行与中国国内战争》（The Great Flight and China's Civil War），1927年苏联导演雅科夫·布奥里（Yakov Buori）摄制了新闻纪录片《上海纪事·1927》（The Shanghai Document 1927）。这一时期，还拍摄了许多关于知名人物和重大事件的新闻纪录片，如《张学良》《济南惨案》等。

20世纪三四十年代是中国新闻纪录电影的繁荣发展阶段。由于20世纪30年代有声电影的问世，新闻纪录电影有了更为生动和深入的表达。1931—1937年，这

① 列别杰夫H. 党论电影[M]. 北京：时代出版社，1951：50.

一时期以抗日战争为纪录的主要对象，拍摄抗日题材的新闻纪录片的主体是民营影片公司，如亚细亚公司、慧冲影片公司拍摄的纪录片《上海抗日血战史》。而其中，明星影片公司拍摄的新闻纪录片《上海之战》（1932）是比较有影响力的一部。《上海之战》反映的是"一·二八"上海淞沪抗战日军侵略闸北地区的情况。淞沪会战后，还有一些反映各个战场情况的纪录片。记录东北战场的新闻纪录片《东北义勇军抗日战史》（1933）、记录热河战场的新闻纪录片《热河血战史》（1934）、记录绥远战场的新闻纪录片《绥远前线新闻》（1937）等。这一时期，除了抗日题材也有一些表现其他内容的新闻纪录片。1938年，中国共产党创办了延安电影团，开始拍摄大型纪录片《延安与八路军》。延安电影团的创立使得新闻纪录片的数量不断增加，很好地发挥了这类影片的宣传鼓动作用，对后世亦具有很高的文献价值。荷兰导演尤里斯·伊文思（Joris Iven）来华拍摄的新闻纪录片《四万万人民》（1938）和苏联导演罗曼·卡尔曼（P. Л.Kapmen）来华拍摄的新闻纪录片《中国在战斗》（China's Fighting，1939），也为那一时期的中国抗战留下了宝贵的影像资料。1945年后的解放战争时期，中国共产党领导下的新闻纪录电影事业发展到一个新阶段，这一时期，中共中央宣传部也下达了"先拍新闻纪录片，后拍故事片"的指令，新闻纪录片成为主要的拍摄目标和拍摄任务。

1949年至1966年新中国成立初期的17年间，新闻纪录电影进入一个新的时代，有记录新中国政治生活的《新中国的诞生》（1949），也有反映外交的《和平万岁》（1952）等。 1950年由中苏纪录电影工作者合拍了两部大型纪录片《中国人民的胜利》和《解放了的中国》。1953年中央新闻纪录电影制片厂成立。1954年2月，文化部电影局选编了一组苏联导演、学者对纪录片的论述，出版了《论纪录电影》一书，系统介绍了苏联早期的纪录电影理论。基于这样的历史渊源，苏联的"形象化政论"对中国新闻纪录片影响深远。1953年12月到1954年1月召开的新闻纪录电影创作会议上，时任中宣部副部长兼文化部副部长周扬对新闻纪录电影的任务、性质、题材及艺术表现发表意见，着重说明真实性原则："新闻纪录片的真实性和其他艺术有相同的地方也有不同的地方。艺术在真实的基础上描写生活，可以有它的想象变化，而新闻纪录片则必须描写实际存在的东西，描写确实发生的事件。它所以特殊就是事件必须是真实的，不能捏造事实，否则将使新闻纪录片在政治上丧失威信。""既要反对臆造又要反对不经剪裁的自然主义。"关于纪录片的艺术性，他指出：第一，画面要明确、完整，结构要紧凑简练，同时要描写入微；第二，解说词必须要有吸引人的力量；第三，音乐应与内容结合。时任电影局副局长的陈荒煤也对于新闻纪录电影的真实性作了详尽的阐述："新闻纪录电影只能表现现实生活中已经发生或正在发展的实际存在的事实……在新闻纪录电影中所表现

的典型人物和事件是我们从生活中的活生生的事实中发现、选择来的，而不是由我们虚构加以创造的。"他提出要"与新闻纪录影片中一切虚假现象做严重的斗争，必须反对真人假事、假人真事以及假人假事等现象"，"笼统提新闻纪录影片是表现真人真事也是不恰当的，只有经过对现实深刻的研究与理解，选择了生活中真实的、典型的、本质的素材来表现，我们才可能反映生活的真实。这种选择就是新闻纪录电影对现实生活概括与集中的一种手段"，主张"摄影工作者应像猎人一样，迅速捕捉住对象。补拍、重拍要看具体情形，但那种主要依赖事后大量重拍来完成任务的思想是错误的"。①

1958年，受"大跃进"影响，有些新闻纪录片中出现了不真实、浮夸的现象。如《祖国颂》这部纪录片中有些场面不够真实，在表现少数民族的劳动场面中，妇女们全都带着考究的美丽头饰，穿着崭新艳丽的民族服装，摄影过于注意构图与色彩，画面过于干净而规整，存在过分修饰之嫌。周恩来在审查该片时特别批示："新闻纪录片要真实地反映人民群众的生活，反映客观现实的情况。这样对人民才能起到宣传教育作用。纪录片要真实地反映时代的、历史的特点，不能脱离历史、弄虚作假，不能用虚假的东西欺骗群众。新闻片要真实、自然。各新闻摄影单位要讨论一下什么是真实，什么是社会主义的美，是不是穿得漂亮就是美了，什么是典型。新闻影片应该从生活中选择典型的东西，而不能去塑造。"②1960年2月陈荒煤在文化部召开的全国第一次新闻纪录电影创作会议上作了《加强新闻纪录电影的党性》的讲话，重点讨论真实性问题。"我们要求新闻纪录电影应该做到确有其人，确有其事，真人真事。自然，也不是客观存在的所有事情都可以毫不选择地加以报道，像旧社会所讲的'有闻必录'。我们一方面严格要求真人真事，确有其事、确有其人，同时还有一个党性原则，这就是你所选择的事情是有所为的，有强烈的倾向性和目的性。……总之，真实性的问题，对新闻纪录电影来说是一个原则性的问题，是一个政治性问题。所谓真实，就是用无产阶级的世界观，以马克思列宁主义的立场、观点、方法来选择事实，传播生产斗争和阶级斗争的经验，通过具体的事例来宣传党的政策、方针和总路线，宣传马克思列宁主义和毛泽东思想的胜利。因此，新闻纪录电影中的任何虚假、浮夸、违反真实性的现象，都是损害我们党的宣传工作的政治信誉和威信的，也是违反党性原则的。"③这使新闻纪录片形成了从理论到方法的完整体系，且这一体系是从具体复杂的社会实践中总结出来

① 陈荒煤. 当代中国电影（下）[M]. 北京：中国社会科学出版社，1989：16–17.
② 高维进. 中国新闻纪录电影史[M]. 北京：世界图书出版公司，2013：142.
③ 陈荒煤. 加强新闻纪录电影的党性：解放集[M]. 上海：上海文艺出版社，1980：230–242.

的，而非教条主义式的。

这一阶段，新闻纪录片旨在反映新中国成立后社会主义建设的事业和探索过程。这一时期，新闻纪录片的题材更加多元化。1956年的"双百"方针的贯彻实施令纪录片的风格以新闻报道为主，但也衍生出散文式、抒情式、喜剧式的作品，如《颐和园》《游园惊梦》等。也有反映少数民族题材的《百万农奴站起来》（1959）（见图3-15），影片使用大量的事实揭露了西藏农奴制度的黑暗和罪恶，反映了中国人民解放军平息西藏农奴主叛乱之后，使百万农奴从奴隶枷锁中解放出来的事实。

图3-15 《百万农奴站起来》截图

1966年至1976年是十年"文革"时期，新闻纪录片在这一时期被视为为政治服务的工具，浮夸之风盛行、形式主义泛滥、政治口号弥漫、空话套话成灾。"文革"时期有为林彪、江青等反革命集团拍摄新闻纪录电影以期制造舆论的片子，也有少量记录社会与时代真实状态的新闻纪录片。1972年后，反映外交、体育和文化方面的纪录片逐渐增多，例如：《第二十七届联大会议》《考古新发现——马王堆一号汉墓》等。1966年摄制的电视纪录片《收租院》是这一时期新闻纪录片的典范，因其艺术上的创新性、情感上的恰当把握、时势的造就而一时间广为流传，连续播映时间长达8年。影片拍摄四川大邑县的真人实物、史料和"收租院"的泥塑、立体、多元、生动、形象地再现了中国农村两个阶级之间压迫和被压迫、剥削和被剥削的关系。

中国电视纪录片脱胎于新闻纪录电影，1958年5月1日，当时的北京电视台（中央电视台前身）成立后播放了中央新闻纪录电影制片厂摄制的纪录影片《到农村去》，并于同年播放了第一部电视纪录片《英雄的信阳人民》。很长一段时间以

来，中国电视媒体上的纪录片主要以新闻纪录片为主。2008年5月12日汶川发生8.0级大地震，紧接着6月11日央视就推出新闻纪录片《铭记》，以丰富的细节描绘来重现灾难发生的情景，纪录地震亲历者、幸存者历经灾难的心路历程。影片以口述历史的方式，讲述灾难发生的惊魂时刻，包括救子的母亲、几夜不合眼的消防战士、保护学生的老师、无私奉献的志愿者等。《铭记》以刚发生不久的"5·12"大地震为题材制作纪录片，记录了一个国家的时代背景和灾难时刻，映刻出一个民族鲜活的集体记忆和哀思伤痛。

宣传报道类纪录片的范围十分广泛，可以是针对某个事物、某个群体进行的纪录，可以是对生活中的某种现象、某类问题的纪录，亦可以是对某一机构或组织、群体、个人等的宣扬传播，不一而足。这类纪录片重在宣传教育功能，旨在告知事实、教化民众。借助于宣传报道类纪录片，人们可以更准确地把握和体会周边的一切，更好地认识世界和改造世界。

3.2　调查揭示类纪录片

调查揭示类纪录片是以纪录片的形式来调查已经切实发生过的重大事件，揭露事情内幕、寻求事件内部不为人知的真相或是揭示某种社会真相，将社会问题的实质公之于众并积极地探寻解决的方案。美国纪录片学者理查德·巴萨姆（Richard Bassam）认为："非剧情片可以是富于资讯，善于劝服，有利用价值，或以上兼具，但它的真正价值存于它对人类处境的洞察与它改善这种状况的视野。"[①]调查揭示类纪录片发挥其媒介社会效用，将纪录片当作有效的工具和制胜的武器致力于社会公共服务。这类纪录片充分发挥了媒体的舆论监督功能，深入唤醒公众意识，对社会的发展和进步大有裨益。

一般而言，调查揭示类纪录片的制作主体具有独立性。这类纪录片的制作主体不依靠于政府、组织或任何人，因此才能不受干扰、更纯粹地表达自我的声音，独立地进行调查和揭示。调查揭示类纪录片揭发那些损害公众利益且被遮掩隐瞒的事件，或是揭露那些被人们无视的社会真相，进而对人们进行启发和警示。美国学者迈克尔·拉毕格（Michael Rabiger）曾言："吸引纪录片人的不是清晰的事实，而是一直存在的揭开真相的诱惑。""记录人在充满矛盾的世界中担负着维护正义的

①　巴萨姆R. 纪录与真实: 世界非剧情片批评史[M]. 王亚维，译. 台北: 远流出版公司，1996: 552.

责任。"①此类型纪录片的制作者往往是在社会责任感、使命感和正义感的召唤驱使下，深入调查并将事实真相给予曝光、公布和披露，使一切公开化、透明化。这维护了公众最基本的知情权和正当合法的权益，也促进了社会民主与法制的进程。

调查揭示类纪录片多采用第一人称的表述方式，参与感极强。在调查揭示类纪录片中，创作者不再是冷眼旁观或是选择中立立场，而是以明确的态度和主观化的视角架构全片。创作者多以第一人称进行叙述，并直接参与到事件进程中，甚至是以对抗性的姿态介入事件之中。少数一些未采用第一人称叙述的片子，也可以令观众明确地领会创作者的意图、知晓创作者的态度。

调查揭示类纪录片多采用采访、跟拍或是搜集大量证据资料的方式，以递进式的探究结构进行深入调查，且极富逻辑性。此类纪录片常常采访知情人、目击者、相关人士等，或者秘密地追查、偷拍、暗访，由此进一步地展开调查，并进行深刻的论证。影片将整合的资料有条理地呈现，讲事实、摆道理，一层一层地剖开真相的外衣直至进入实质的中心。这类影片结构缜密，论证过程环环相扣，逻辑清晰，条理严谨。

调查揭示类纪录片根据传播渠道和状态可分为以下三类。

3.2.1　调查揭示类纪实栏目

调查揭示类纪实栏目依靠电视、互联网站等媒介向观众播映，并将纪录片的纪实风格运用于调查揭示类的栏目形态中，在固定的时间和频道播出，从而形成系列化播出的深度报道。电视和视频网站都拥有较为广泛的受众，因此形成流水线式的节目生产方式极其必要。各期的节目以调查揭示的不同主题来吸引受众的目光，栏目化播出也使观众易于形成一种稳定的收视习惯。纪实并不等同于真实，纪实是一种美学风格。调查揭示类栏目中运用纪实手法，力求对调查追踪的人物、事件、细节、过程等予以最大限度地还原，对真实感有着不懈地追求。调查揭示类纪实栏目调查取证一些丑行或内幕，揭示一些真实存在的社会现象，最易引发大众的普遍关注。

20世纪60年代，调查揭示类的报道开始在美国风行。1968年美国哥伦比亚广播公司（CBS）创办了电视调查性栏目《60分钟》（*60 Minutes*）（见图3-16）。它由片头、具体报道和评论员评论这几个版块组成，每期有3个独立的深度新闻报道和1个新闻评论版块，严肃的硬新闻是它的重头戏。栏目由主持人麦克·华莱士（Mike Wallace）采访敏感的时事性新闻，每期节目中也有一些轻松的软新闻，后有著名

① 拉毕格M.纪录片完全创作手册[M].何苏六，译.北京：中国传媒大学出版社，2005：8.

图3-16 美国《60分钟》栏目

专栏作家安迪·鲁尼（Andy Rooney）赋以新闻评论版块无与伦比的生机。《60分钟》大多是选择时政新闻、社会新闻、民生新闻、娱乐新闻、医学新闻、宗教和历史新闻等题材，因为这些选题与美国人民的日常生活息息相关。该栏目还选择有争议性的、悬而未决的话题深入地进行调查分析。《60分钟》的制片人丹·休伊特（Dan Hewett）曾说过："这档栏目就是要让观众既能看到玛丽莲·梦露的衣橱，又能让观众一窥原子弹之父奥本海默的实验室。"

《60分钟》的叙述模式是记者深入调查的"侦探式"、记者细致分析的"分析者式"以及记者以旁观者的身份出现的"游客式"。其中，有一期节目《土地诈骗和谋杀》（*Land Fraud and Murder*）中讲述亚利桑那州犯罪组织的活动情况。记者莫利·赛弗（Morley Safer）引领观众的视线进入一家汽车修理厂，他站在一个阴暗的楼梯上向观众讲述事件发生的经过并呈现现场的物证，指给观众看现场遗留的血迹和死者死亡的位置。记者深入罪案现场的调查令美国观众心惊肉跳、不寒而栗，与此同时亦揭露了犯罪组织的恶行。这让美国民众深刻地了解到更多的事实和真相，看到表象背后的故事。

图3-17 《新闻调查》栏目

1996年5月17日，我国的中央电视台推出了《新闻调查》（见图3-17）栏目。该栏目创办之初便是以美国的《60分钟》为首要的学习对象，借鉴其"调查性纪录片"的形态，采用纪实的拍摄手法，展现对新闻事件的调查过程。《新闻调查》栏目每周一期，每期45分钟，每期对一件新闻事件进行深入采访，全面系统地介绍背景、人物、地点、起因、经过、结果，挖掘其深层内涵并进行讲解和评论。《新闻调查》是一档发挥舆论监督功能的电视新闻节目，其担负着教化、警诫的社会责任和作用。在《新闻调查》栏目最初的多元化探索中，主要是以主题性调查、事件性调查和内幕调查为主；在《新闻调查》的发展阶段，栏目提出"探寻事实真相"，因此对于事

件背后黑幕的调查和揭露较多，如《黑色交易》《温岭黑帮真相》《绛县的经验》《海登神话》《行贿大公家》《与神话较量的人》《揭密东突恐怖势力》等节目；《新闻调查》栏目的成熟阶段，则主要以调查性报道为主，如《农民连续自杀调查》《派出所里的坠楼事件》《无罪的代价》《迟来的正义》《命运的琴弦》《山阴的枪声》《钟祥投毒案再调查》等节目。其中《透视运城渗灌工程》这期节目开始便指出，在1995年年初运城地委、行署共同提出要用半年时间投资2.8亿元完成100万亩的渗灌面积。记者王利芬前往运城进行实地调查，到田间地头采访老百姓，找水利局相关专家进行调查后，发现道路两旁的渗灌池只是一个为应付上面检查建造的劳民伤财的摆设。负责人虚报渗灌面积，且每次说法不一；检查监督人员只是走形式，并未真正走近过渗灌池，更不用提让渗灌池发挥作用了；渗灌池连入水管、出水管都没有，渗灌池的建设高度也不符合实际需要，水根本没法往里运送，因此渗灌池从未投入使用，已经荒废多年。在调查过程中，一位百姓无奈地对记者坦言，却由于说实话而引起了乡镇干部的强烈不满，甚至当场遭受到乡镇干部的言语威胁。而这些都被摄像机如实记录。出镜记者以切中要害的问题抛给相关负责人，面对他们的狡辩和逃避责任的说辞，记者于采访过程中亦是犀利睿智地问责。渗灌技术被要求大力地推广，探究背后的真相竟是为了考核政绩做的"面子工程"，而村里渗灌技术的发明人自己都并不自信地说，这项所谓的技术并未得到科学的检测和认证。

北京电视台的《档案》（2009）（见图3-18）是一档揭秘历史真相的纪实栏目，由主持人在演播室以独特的个性化风格进行讲述，抛出悬念，设置疑问，进行案件和事件现场实录的回放，由此披露国内大案要案、传奇人物故事、鲜为人知的历史史实等。该栏目极具舞台现场感，它把影像资料、书籍文字、图片、道具、仪器等元素全部融合进节目里，形成独具特色的舞台风格。讲述方式、舞台设计成为节目探究与解密过程中可感的视听亮点。《档案》的舞台分为6个区域：左上为档案资料区，右上为照片放映区，左下为音频播放区，右下为视频播映区，下方为3D沙盘区，中间为实物道具区。还有前方的大屏幕和大档案盒。主持人一边颇具悬疑特色地讲述，一边穿梭于一些虚拟的室内场景中，利用道具、物件等周边可触的一切史料进行印证和揭示。在历史场景的复原中，还大量地运用了3D模拟技术，增强了现场的真实感和历史的代入感。对于一些谜团、疑云抽丝剥茧似的揭开，让历史的真相大白于世。

《档案》中有一期节目是揭秘慈禧、慈安深宫"姐妹"的情与怨，清代后宫生活及后宫女人关系是观众的好奇之处，对于争夺权力、政治野心强烈的慈禧太后，

图3-18 《档案》栏目

她的传奇一生也令观众充满一探究竟的期待。这期节目中主持人进行讲述的背景
是皇宫，演员进行角色扮演，衬托营造出历史气氛，且伴随着讲述的推进同步变幻
演绎着剧情。主持人在档案盒中找到记载慈安死亡时的一些历史文献资料，镜头推
近，大屏幕上展现慈禧、慈安的照片，并播映了一些电影片段和真实的影像资料。

3.2.2　电视和视频网站调查揭示类纪录片

这类调查揭示类纪录片以电视和视频网站为传播途径，把调查揭示的社会真相
传递给观众，但不是以栏目化的形式出现，而是以一个个独立的影片呈现。选择制
作这类题材的纪录片人基本不以商业利益为目的，而是把社会责任放在首位，触探
社会问题、曝光未知内幕。纪录片的研究学者吕新雨曾说过："纪录片是把光投到
黑暗的地方。"黑暗之处既是历史，亦是秘密。

2012年12月震惊世界的德里强奸案发生后，印度民众举国暴怒，要求维护
妇女权益。英国广播公司（BBC）制作了纪录片《可怜生为印度女》（*India*：*A
Dangerous Place to Be a Woman*，2013）（见图3-19），以在英国长大的印裔女记
者拉达（Rada）深入印度的走访调查为叙事视点，深刻揭秘了印度女人不堪回首的
生活与遭受到的不公待遇，进而揭露印度社会的男尊女卑，呼吁印度乃至全世界尊
重女性权益，实现男女平等。该片以情景再现的方式讲述了这件震惊世界的案件。
23岁就读于印度德里大学医学系的女大学生与男友看完电影后乘一辆私人运营的公
交车回家。公交车上互不相识的7名男子竟同时心生歹意，将其男友捆绑围殴后，
对该女大学生实施了轮奸，并百般侮辱折磨，导致其最终死亡。7名强奸犯职业、

图 3-19 《可怜生为印度女》截图

强奸事件就是在这里开始的

年龄各不相同，其中还有17岁的未成年人。该案件的罪犯作案手段极其卑劣，引起世界公愤。拉达采访了该案件中替强奸犯辩护的律师，律师指出印度女孩被强奸或遭受侮辱是因为"她看起来不像是一个好女孩"。而当拉达追问何为评判好女孩和坏女孩的标准时，律师竟说是印度男人的一种直觉。这种无稽之谈，随着拉达调查的深入却不断得到印证，印度社会中很多男性皆如此认为。拉达采访了两个印度女孩，其中一个是因没有理睬追求自己的男孩而被泼了硫酸毁容的姑娘，影片中呈现其面目全非的模样，强烈直观的视觉冲击既体现着印度女性被迫害的无奈、惊惧及印度男性任意侵犯、随意伤害女性的真实社会现状，与此同时又令人深思该如何解救身处水深火热之中的印度女性。另一个女孩是与朋友在娱乐场所过生日，出门就被许多陌生男孩侮辱并强奸，有人录制视频却没有人施以援手。拉达的调查，开始让人逐渐明白印度女性所面临的究竟是怎样的一个生存环境。拉达也将半年前在印度调查时遭受到的性骚扰报案，事情很快得到了解决，法庭判处性骚扰者监禁。但引人深思的是，是否因为他们是英国BBC的调查人员案件才得以快速解决？而那些印度女性的未来，究竟又在哪里？

有些调查揭示类纪录片是由独立纪录片制作者根据自己个人的主观意愿确定选题、展开调查、向大众揭示那些被忽视、被无视，人们甚至一无所知的事实，这类纪录片一般在网络平台或某些小范围放映场所播映。

3.2.3 院线式调查揭示类纪录片

院线式调查揭示类纪录片是指在电影院公开进行放映的、具有调查属性与揭示功能的影片。正所谓"没有调查就没有发言权"，调查是调查揭示类影片的核心与

根基，在调查研究的基础之上再阐明真相。

谈及院线式调查揭示类纪录片，首屈一指的是迈克尔·摩尔（Michael Moore）的影片。摩尔生于美国密歇根州的弗林特市，一个通用汽车公司的发源地。1989年摩尔拍摄了第一部纪录片《罗杰与我》（Roger and I）就是反映通用汽车公司大幅裁员、企业关闭、造成4万人失业的情况。摩尔通过调查一步步揭开事件真相，原来是通用汽车公司的老板罗杰为了寻求最大化的利益，把公司迁至墨西哥，而没考虑当地的百姓和民生。

2002年摩尔拍摄了《科伦拜恩的保龄》（Bowling For Columbine）（见图3-20），通过讲述科伦拜恩高中的两名学生用枪射杀老师和同学的校园枪击暴力案件以及社会不断频发的惨案引发出美国枪支泛滥的事实，进一步展开调查，揭秘美国校园枪击案频发的深层原因。美国为何允许人人都有枪？采访当中大部分人回答是为了掩盖内心的恐慌和不安。摩尔带着两名枪击案的受害者去当地最著名的沃尔玛超市要求他们停止售卖枪支弹药。片中摩尔直接出现在摄像机前，主动介入事件，采访官员并要求禁枪协会发挥应有作用。

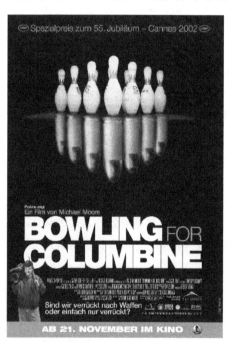

图3-20 《科伦拜恩的保龄》海报

2004年摩尔摄制的《华氏911》（Fahrenheit 9/11）（见图3-21）一举夺下第57届戛纳金棕榈的纪录片大奖，这是摩尔又一部调查探究式纪录片。影片揭露了美国总统布什与本拉登家族长达20年的金钱利益关系，展露出总统布什不负责任的形象："911"事件发生后布什的不作为和淡定，经常出游不过问政事，通过暗箱操作赢得大选等。影片颇具讽刺意味地嘲弄了美国的政治，揭开了利益链条背后的丑陋真相，还讲述了数年来美国不断地对其他国家进行肆意的政治干涉和军事攻击的动机。其中讲述美国对伊拉克发动战争，政府鼓励那些毫不知情的青年去参军，甚至不惜以牺牲他们的生命为代价，由此满足自己的政治野心。摩尔站在街头发传单给政府官员，问他们是否也会把自己的孩子先送上战场。

2007年摩尔又推出了《神经病人》（*Neuropatient*）揭露美国的医疗体制与黑幕。摩尔的另一部纪录片《接着侵略哪儿》（*Where to Invade Next*）在2015年12月入围了第66届柏林国际电影节特别展映单元。影片讽刺了欧洲国家利用美国的经典理念来使自己的国家强大这一行为，并指出美国社会早已因忘本而停滞不前。

综上所述，迈克尔·摩尔利用纪录片揭示社会不公、政治腐败及利益集团的利欲熏心，尽管其影片中包含不少主观化的视角与评判，但其面对当权者毫无惧色，始终致力于探寻事件之本质。摩尔的影片风格不是说教和严肃的批判，而是用幽默诙谐又极具讽刺意味的个性化方式积极地对美国的社会问题进行批判与揭露，有利于针砭时弊、启迪民智。

2009年的《海豚湾》（*The Cove*）（见图3-22）是一部震撼全球的调查式纪录片，导演路易·皮斯霍斯（Louis Pisjos）及海豚驯养师理查德·奥巴瑞（Richard Obarry）组建了一支由志愿者组成的保护海豚小分队，不畏日本政府的跟踪和阻挠、不惧与当地渔民的正面冲突和暗地斗争，深入日本太地町地区调查海豚被残害的真相，并揭开了疯狂杀戮海豚的内幕。他们在摄像机前直截了当地表达、呼吁、声讨、控诉，而且小分队的日常讨论、地形部署以及调查取证的全过程也被收录进摄像机，可以

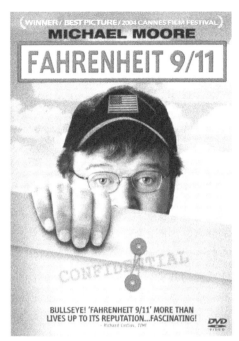

图 3-21 《华氏 911》海报

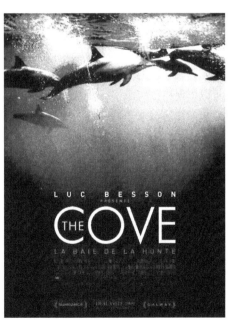

图 3-22 《海豚湾》海报

说这是一部典型的参与式调查揭示类纪录片。

综上所述，调查揭示类纪录片以其独特的美学风格和调查品质揭示出事物的真实面目，唤起了人们对公共事务的知情意识、参与意识、监督意识、诉求意识，明确了个人在社会、国家、世界等纷繁复杂的关系中的定位，以具有艺术感染力和现实真实性的纪录片帮助人们认识周遭世界。

3.3 娱乐类纪录片

美国纪录片学者比尔·尼科尔斯（Bill Nichols）曾说过，纪录片是一种严肃话语。的确，纪录片自诞生之日起便与人类学、社会学、新闻学等学科有着密不可分的联系。因而，纪录片的功能也多半是认知与纪录。但不可否认的是，纪录片还具有给人以审美愉悦的功能。英国学者约翰·康纳（John Connor）曾经依据纪录片的功能将其划分为四种不同的类型：官方制作的宣传纪录片（project of democratic civics）、新闻报道类纪录片（documentary as journalistic inquiry an dexposition）、非官方制作的激进的或阐释异见的纪录片（documentary as radical interrogation and alternative perspective）、娱乐的纪录片（documentary as diversion）。[①]康纳甚至因此断言，此时我们已经进入一个"后纪录片"时代。[②]

在格里尔逊的《漂网渔船》（*Drifters*，1929）中，我们便看到了诸如节奏剪辑、隐喻蒙太奇这样的艺术手段的使用，其目的就是要在纪录片中加入一定的娱乐因素，以避免纯粹纪实可能造成的单调和枯燥。[③]当娱乐作为一种美学手段，它可以出现在任何风格、任意类型的纪录片中。即使是最墨守成规、恪守传统的纪录片也照样可以赋予其一定的娱乐性因素。在当今愈来愈趋向于大众化、娱乐化的媒介生态下，娱乐类纪录片应运而生。娱乐类纪录片不同于其他类型的纪录片，它并不是将娱乐当作一种辅助的因素和手段，而是把娱乐当作目的，视娱乐为纪录片的第二生命。这里，我们所讲的娱乐类纪录片主要是指电视综艺节目中的真人秀纪实栏目。真人秀本身反映的是真人真事，栏目又采用纪实的拍摄手法，以纪录片的形式来呈现一个规定情境、固定游戏规则下的饱含冲突、矛盾等元素且富有情节的真实故事。

我国电视纪录片栏目曾一度以新闻片和传统的纪录片为主。20世纪六七十年

① 王迟. 纪录片的诗性之维：兼论吕新雨教授的纪录片理论[J]. 南方电视学刊，2010（1）：41–46.
② 转引自王迟，权英卓. 论纪录片的分类[J]. 南方电视学刊，2009（6）：61–65.
③ 聂欣如. 纪录片概论[M]. 上海：复旦大学出版社，2010：162.

代由于我国与国际交流的隔断，格里尔逊模式在相当长的时期内都是我国纪录片的主要模式，纪录片成为一种宣传教育的典范。20世纪90年代，纪录片领域兴起了纪实风潮，纪录片人高举着纪实主义的大旗。但将纪实从一种创作风格转变为根本准则，这就昭示着其必然导致衰亡。90年代后期，纪录片开始由精英文化转变为大众文化，创作题材更加贴近民生，媒介也逐步走上市场化、产业化的正轨。现今，伴随着消费主义文化的兴起，媒介在大众视野中占据着愈加重要的位置。当代受众亟待从社会压力和束缚中解放出来，娱乐成为受众收视的主要目的。因此，纪录片中需要添加娱乐成分，或者说，娱乐类纪录片更有市场。

3.3.1 娱乐类纪录片的特征

而今在社会的消费化、文化的娱乐化、媒介的平民化、节目的市场化、受众更注重参与体验等综合因素共同推动下，为了追求纪录片"绝对真实"而放弃技术运用和导演介入的时代已一去不复返，真人秀与纪录片的边界日渐模糊。①综艺栏目中的真人秀式娱乐类纪录片主要特征有以下几个方面。

1.秉持"真"的创作理念

纪录片以非虚构的手段纪录真人真事，且以真实为其生命内核。真人秀纪实节目亦采用纪实性的创作手法，对真实的人、事、物及真实的场景、地点进行完整的记录。

2."人"是其展示的主要对象

通过纪实性拍摄手法的运用，对人物的性格特点、动作行为、内心情感等进行深入地揭示或是展现与人物密切相关的事件，由此满足观众猎奇式的窥探欲望。

3."秀"作为主要的呈现方式

参与者依据虚拟的游戏规则或竞赛赛制进行真实的游戏，并于充满未知与悬念的游戏过程中展示与表露真实的自我，且伴有娱乐与表演的成分。

3.3.2 娱乐类纪录片中娱乐的度的把握

随着观众文化素养、欣赏水平的不断提高，一味地追求纯粹娱乐的栏目已不再是观众的需求。如果是单纯追求虚幻的娱乐，观众完全可以在电影院达成自己的愿望。而现今，观众更渴望娱乐的同时看到更多的真实。这就更进一步促进了真人

① 许盈盈. 纪实真人秀，纪录片娱乐化的突围：以《盛女，为爱作战》为例[J]. 新闻大学，2015（3）：73-76.

秀与纪录片的结合，纪录片中需要娱乐性，而真人秀中需要纪实性，于是催生出新的时代产物——真人秀纪实栏目或真人秀纪录片。真人秀这种带有浓厚娱乐性的节目"纪录片化"，一是从创作意识层面是以纪录片的叙事风格和结构来设计节目，二是在具体创作手法上借鉴纪录片的拍摄形式，如对人物进行采访、跟拍、隐蔽拍摄、长镜头展现等，有时甚至不惜牺牲镜头的稳定性，通过强烈的晃动、不规则的运镜，求得纪实感和现场感，尽量避免人为排演和规制的痕迹存在，力求在形式上达到纪录片式的效果。

娱乐类纪录片中对娱乐的度的把握十分重要。曾经泛娱乐化或过度娱乐化的真人秀易误导人们的价值观，国家新闻出版广电总局就曾发布《关于加强真人秀节目管理的通知》，要求真人秀节目努力转型升级、改进提高，丰富思想内涵，弘扬真善美，传递正能量，实现积极的教育作用和社会意义。坚持健康的格调品位，坚决抵制低俗和过度娱乐化倾向；切实加强管理和调控，引导真人秀节目健康发展。①因此，真人秀节目需要运用纪录片的形式和纪实手段来突显"真"，与此同时，为了避免由于过多运用纪实手法、长镜头等造成冗长乏味之感，又必须有较好的节奏和娱乐性。这里的娱乐是指合理地运用故事化、情节悬念、矛盾冲突等手段来展现"真实为本、艺术为辅"的纪录片魅力。

真人秀在节目归类上属于综艺节目的范畴，真人秀性质的娱乐类纪录片本质上是与不必设定情境的真正的纪录片是有着较大差别的。对真人秀来说，人物、场景的设置是有规划的，甚至是以故事板为指导的。作为一种带有娱乐属性的节目，使用"纪录片化"的手法并不意味着完全的真实。根据梅罗维茨（Merowitz）在他的论著《消失的地域：电子媒介对社会行为的影响》（*Vanishing places: The Impact of Electronic Media on Social Behavior*）中提出的媒介情境论，人们的行为可被分为前台行为和后台行为。前台行为是人们愿意向大众公开展示的行为，而后台行为是人们不愿意公开的、隐私性的行为。在真人秀节目中，前台与后台的行为被模糊了，传统的后台和前台区域都被公开展示，它们共同成为一场秀的组成部分。观众得以窥探他们在现实生活中难以接触到的他人，特别是明星们的"后台行为"，从而获得心理上的"窥私欲"的满足。但这类纪录片中参加真人秀的明星或素人的后台行为实际上是一种"伪后台"行为，它们与真正意义上的后台行为不同。因为在这类纪录片中呈现的并非真正的后台行为，人们的行为实际上是一种在特定场景下的"伪后台"行为，是经过精心策划和筛选的后台行为，是为了向大众展示而经过精心

① 中国经济网. 广电总局"限真令"落地 抵制真人秀过度娱乐化、低俗化[N/OL]. 经济日报, 2015. http://www.ce.cn/culture/gd/201507/23/20150723_6019785.shtml.

策划和准备的，是一种有所筛选和粉饰的行为。

真人秀纪录片追求的是纪实性与娱乐性的平衡、严肃与娱乐的融合。如《跟着贝尔去冒险》（见图3-23）是2015年上海纪实频道在东方卫视推出的亚洲首档自然探索旅游类的纪实真人秀栏目。该栏目采用全纪实手法，动用200多人的团队跟踪记录一支十人冒险队伍的探险旅程，摄录下每位明星在旅程中不断挑战自我、努力克服心理障碍、突破明星形象和内心恐惧底线直至最终收获和享受的全过程。整档栏目没有明星大咖的"秀"，全部是人们面对荒野体

图3-23 《跟着贝尔去冒险》海报

验的真实反应和人之本性。它更像是一部纪录片，而非真人秀，是纪录片内核、真人秀包装的栏目。这并不是纪录片的被动选择，而是纪录片适应时代和市场需要的一次主动出击。这档娱乐性纪录片栏目显示出国际化的制作水平，叙事富有张力，镜头的景别、角度非常丰富，旁白干净利落，现场声音的录制富有层次感，航拍等摄像技术真实地展现了贵州荔波县复杂多变的奇观地貌。无论是险峻的地形、艰巨的任务等大场景的拍摄还是人物的情绪等小细节的捕捉，皆无一遗漏。野外求生类真人秀的新、奇、特之处，在于每位成员皆要面对真实而残酷的荒野挑战。现场的紧张感与故事的戏剧性不断吸引着大众的目光。戏剧冲突、人物矛盾未经排演，全是真实的。人物间的交往与熟悉、性格的冲突和包容、个性的张扬及团队的协作等皆被真实地记录与呈现。每位成员身处野外充满挑战和不测的环境中所流露的真情实感最易引发大众的情感共鸣，这档栏目以它极具真实感的体验和极富张力的情节推进，以纪录片的形式诠释了人类勇于挑战自我的娱乐精神。

中央电视台打造的一档寻根问祖、追溯家族历史的真人秀纪录片栏目《客从何处来》（2014）（见图3-24），同样是真人秀的外壳、纪录片的内核。《客从何处来》的第一季共制作了八集，邀请了五位明星嘉宾，跨越两岸三地六国，探访家族的历史记忆，追寻个体生命的血脉遗产，通过寻根之旅找回个人历史的断层，找到家族尘封的印记，记录一部真实鲜活的民族家国史。这部真人秀纪录片对于易中天、曾子仪等五位明星家族线索的追踪是全纪实的，而且为了确保节目的戏剧性、

真实性，在寻找家族历史的过程中，采用剧情片的叙事策略，充分调用悬念，揭开一个个家族疑团，让观众疑虑、惊喜、感动，引导他们一步一步走向节目预设的中心。栏目采用"史料佐证＋口述历史＋探寻之旅"的方式来揭开家族故事。如，易中天在节目开拍的前一天收到一份家族的死亡名单，名单上显示易家有253人，但在1939年9月23日全部死于一夜之间。这样一个惨烈的家庭悲剧究竟是怎么发生的？第二天易中天带着疑问踏上了他的旅程，他寻访了家里的老宅，从姑姑易晴熏讲述的历史中知道了一些真相，易中天母亲当年的照片和部分档案也被节目组找到，历史由远及近，逐渐拉回到易中天的身边。这部真人秀纪录片，勾起大众的民族认同感，表达的是家族历史的过去，同时也是缺失文化的回归，是落叶归根的反思。

图 3-24 《客从何处来》海报

纪录片已不再仅仅是比尔·尼科尔斯口中的严肃话语，它的包容度被极大地扩张。这种真人秀性质的娱乐类纪录片具有现场感强、观看视角丰富、真实体验度高等优点，观众对这一制作方式有着较高的认可与接受度，这使它逐渐成为一种在激烈的电视节目竞争中脱颖而出的制作模式。这也证明当代纪录片以更加包容开放、兼收并蓄的姿态博采众长，娱乐类纪录片以一种独特的叙事担负起娱乐和教化的双重功能。

3.4　自我诊疗式纪录片

"诊疗"顾名思义为诊断治疗，是指确诊后采取一系列手段诊治、疗伤，以期达到治愈的目的。自我诊疗式纪录片（Self-therapy Documentary）是指导演本人深谙自己的心灵创伤或心理伤痕，故而借用摄像机为心理的隐痛"正名"，向影片假

定的见证者——观众来说明这些痛楚不是无缘无故发生，而是源于一些童年、青春期时的创伤性事件，或者来自于内心深处一直悬而未决的心理伤害，抑或是与他们所处的家庭及亲人有着不可推脱的莫大关联或是难逃其咎的巨大责任，并以此得到心灵的宽慰，达到自我治愈的最终目的。在自我诊疗式纪录片中，导演往往采用第一人称的叙述方式直陈内心的隐秘，且偏爱使用"行记"这种一边旅行一边记录的结构方式来构建影片，由此隐喻自我的内心探索过程，以期与疏离的亲人团聚或与逝者和解。就影片创作者、被拍摄对象和观众之间的关系来说，它不同于传统的第三人称的"它讲他们的故事给我们听"，也不同于此前第一人称的"我讲他们的故事给你听"，而是"我讲我的故事给你听"。[①]纪录片的功能不仅局限于向外看的认知纪录功能——"我与世界的和解"，还在于向内求的心理治疗功能——"我与我自己的和解"。

3.4.1　自我诊疗式纪录片的产生与发展

美国纪录片学者保罗·阿瑟（Paul Arthur）在2007年提出了自我诊疗式纪录片的概念，该类纪录片被视为纪录片的一种亚类型而存在。它的出现也源于一定的文化语境。20世纪60年代，16毫米摄影机和轻便录音设备的发明，激励着罗伯特·德鲁（Robert Drew）、理查德·利科克（Richard Leacock）、D.A.彭尼贝克（D.A. Pennebaker）、阿尔伯特·梅索斯（Albert Maysles）和戴维·梅索斯（David Maysles）、弗雷德里克·怀斯曼（Frederick Wiseman）等人创作出一系列直接电影流派的纪实作品。但奉"墙头上的苍蝇"为"上帝之眼"的非介入客观视角和试图抹杀导演现场痕迹的拍摄方法和理念却使得纪录片失去了部分原有的珍贵特质，如字幕、画外解说、访谈、蒙太奇剪接和音乐等。同时期，先进技术的发展也催生出真理电影，以法国人类学家让·鲁什（Jean Rouch）和埃德加·莫兰（Edgar Morin）创作的《夏日纪事》（*Chronicle of Summer*，1961）（见图3-25）为代表。真理电影以其在场、介入、使用采访、同期录音等独特的创作方式呈递给大众，并使纪录片对人类个体精神与内心的探究成为一种可能。这也标志着系统探究纪录片心理治疗功能的开启。埃德加·莫兰说："由于摄影机激发出了被拍摄对象在通常情况下被遮蔽、被抑制的社会人格，因而真实电影中的'真实'类似于一种'心理分析的真实（psychoanalytic truth）'。"[②]鲁什也表示说："（在功能上）摄像机成为心理分析的刺激物，激发人们做出一些在其他情况下不可能有的行为。"[③]70

①　尼科尔斯B. 纪录片导论[M]. 陈犀禾，刘宇清，郑洁，译. 北京：中国电影出版社，2007：22-27.

②　莫兰E. 一部电影的编年史[M]. 鲁什J. 明尼阿波利斯：明尼苏达大学出版社，1979：54-63.

③　鲁什J. 摄影机与人[M]. 伊顿N，伊顿M. 伦敦：英国电影学院出版社，1979：54-63.

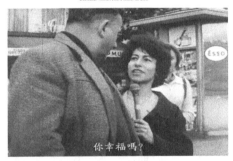

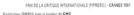

你幸福吗？

图3-25 《夏日纪事》海报及截图

年代时，一群被主流媒体压制的政治小团体，像女权主义者、同性恋、少数种族主义者等，以爆发、宣泄性的姿态崛起，为表达自身诉求他们利用手中的摄像机作为介质，以纪录片之名来达到治愈心理的功效。他们追求自由，反对男权主义和歧视，这使得公然的自我反抗意识变为纪录片中"我"的一种清醒话语意识。这些纪录片的创作无疑是对于直接电影所秉持的理念发出的一次严肃挑战，令人们恍然大悟：纪录片不仅是映射大千世界的不动声色的观察之镜，它还是活生生的可感可触的观照内心情感世界的窥视之镜。透过镜子可以窥到心灵未结痂的伤疤或是正滴血的伤口，也能窥见心底久未打捞的隐私和执拗的心结。于是，"我"的纪录片成为纪录片新的发展走向。到了20世纪80年代，第一人称纪录片逐步发展。导演本人成为影片的核心人物，推动着事件的进程和发展，纪录片更多是以主观建构的方式探索个体内心，甚至将影像作为告白和忏悔的对象。90年代，易操作、易携带的DV摄像机的出现使得大众对自我心理的窥探成为一种普遍行为。2000年以来此类纪录片越来越多地出现，这是因为我们身处个人隐私的披露如决堤洪水的时代，个人隐私与公共话题的界限不断被挑战、被突破，个体隐秘的伤痛成为被曝光、被消费的公众事件。"导演在影片中讲述心理创伤性的事件、家庭秘密或尚未愈合的感情伤痕。这些创伤往往来自于童年或青春期的记忆，影片通过在摄影机前与他们的父母亲或其他亲人展开对话交流以探索内心的隐秘。"①这些影片典型的处理方法是将访谈片段和观察式拍摄片段进行交叉剪辑，同时辅以一些照片、家庭录影和文献资料等。

① 王迟，权英卓.影像的救赎：论自我治疗纪录片[J].北京电影学院学报，2009，（05）：77-82.

其实早在自我诊疗式纪录片之前，对于个体内心世界的探索在电影领域就已出现。1926年电影导演让·爱泼斯坦（Jean Epstein）在银幕上写道："放大生活20倍，沐浴在光波中……像一个病人被精神科医生脱光衣服，完全赤裸和惊惧着，通过摄影机的镜头，他所有的谎言被切割开来，我们听到了他私密的、羞愧的，也许是真实的独白。"①2001年心理学家伊曼纽尔·波曼（Emanuel Berman）也曾指出，摄影机和同步录音机的介入使得机器与被拍摄对象之间建立起一种类似于心理治疗一样的关系。对于被拍摄对象来说，影片的制作满足了其若干重要的心理要求，如"被倾听、被观看、被映照（Mirroring）、被同情、被敬佩、被关注"等。②2008年一部以色列的动画纪录片《与巴什尔跳华尔兹》（*Waltz With Bashir*）讲述了电影导演阿里·福尔曼（Ari Folman）和他的朋友博阿兹（Boaz）利用电影治愈以色列与黎巴嫩战争给他们心灵带来的创伤。片中博阿兹向阿里·福尔曼讲述自己多年来挥之不去的噩梦——被26条疯狗追赶，且记得每一只狗狰狞的样子，这种梦的反射恰恰是他内心难以释怀的痛楚。福尔曼说自己只是一个电影导演，帮不了他，他应该去看心理医生或心理治疗师，博阿兹反问："难道电影不能进行治疗吗？"至此，影片揭示出它所欲达到的心理治疗功能，该影片也可以被归为自我诊疗式纪录片。

3.4.2 自我诊疗式纪录片的叙事特征

自我诊疗式纪录片令个体的经验成为一种合理合法的证据。影片除了展示创作者的内心独白，还展示了一些家庭录像带、老照片或是一些档案资料，这不仅丰富了片子的视听元素，还很好地佐证了议题。而对于拍摄对象的选择，除了自己的父母和亲人，通常还会选择有故事的、有威望的、不见容于社会的人物。通过导演与他们的互动或展开的回忆来指明家庭问题的症结所在，以及给导演带来的遗憾和困惑，由此为改善这种家庭状况或家庭关系导演必须努力做出改变，进而通过影像或口述的表现形式剖析根源实质、表达内心渴望以期缓和家庭矛盾，影片最终依旧是呼吁需要更多的理解。在此，影片的叙事轨迹就等同于导演的心路历程。

（一）以第一人称展示自我发现的过程

自我诊疗式纪录片要展示自我发现的过程以达到诊疗的目的，而"自我发现的过程是一种通常比较熟悉的比喻，这种比喻总是以行记的方式故地重游以期与

① ALDER，J. Freud in our midst[M]. Newsweek，2006：43

② 波曼E，罗森海默D，埃维亚德M. 纪录片导演和他们的主角：一个让渡/反让渡的关系?[A]//赛伯蒂妮A. 躺椅与银屏：欧洲电影的心理分析研究[M]. 纽约：布拉那—路肩出版社，2003：221.

疏离的亲人团聚或与逝者和解"。①法国学者罗兰·巴特（Roland Barthes）认为："出发、旅行、到达、停留，旅程完整包含了这些环节。结束、满足、加入、团聚——可以说这是具有典型阅读特征的最基本的要求。"②依巴特之见，旅行模式契合了叙事要求。

自我诊疗式纪录片大多采取第一人称的叙事方式，《我的建筑师》（*My Architect：A Son's Journey*，2003）（见图3-26）正如其英文片名，是一个儿子寻访父亲的旅程，同时也是导演自我心灵疗治的一段旅程。导演纳撒尼尔·康（Nathaniel Kahn）是美国费城当代著名建筑师路易斯·康（Louis Kahn）的私生子，他出生时父亲已经62岁。在他11岁时，父亲由于突发心脏病在旅行途中去世。11年间父亲偶尔去看望他和他的母亲，曾与父亲共度的美好下午成为他此生对父亲的有限记忆。由于长期的父爱缺失和出于对父亲并未给他们母子以家庭和名分的怨恚，他决定去寻访父亲遗留于世的建筑，并用摄像机采访父亲生前的朋友、同事、对手、情人以及自己同父异母的姐姐们。通过寻找与父亲相关的蛛丝马迹，试图了解父亲，并达到自我认同、自我释怀、自我治愈的初衷和目的。

图 3-26　《我的建筑师》海报及截图

《我的建筑师》中非常典型地运用了"行记"的结构方式，影片伊始，纳撒尼尔告诉观众自己将要展开一段旅程，去看看他父亲设计的建筑，去了解父亲究竟是一个什么样的人，他将去往世界的另一端去找寻答案，这段画外音标志着旅行的开启。影片以纳撒尼尔寻访父亲路易斯散布于世界各地的建筑作品为显线，以父亲路

① 亚瑟P.影像的救赎：自我治疗纪录片[J].孙红云，汪亦红，译.世界电影，2013（5）：171-187.
② 巴特R：S/Z [M].屠友祥，译.上海：上海人民出版社，2000：05.

易斯的生平事迹为隐线，按照其游历的行程路线来结构全片。金贝尔艺术博物馆、索克生物研究所、耶鲁大学美术馆、孟加拉国会大厦……一件件凝聚其父亲心血的建筑作品，在光影间安然地矗立。除了拍摄这些凝固艺术品的外观全貌和内部的细节构造外，纳撒尼尔还深入地去了解并采访相关人士，询问有关于建筑的来历、发展、建设以及设计它的背后之人的故事。纳撒尼尔由此得知，父亲路易斯的建筑作品是他周游各国后激发的灵感，是融合了古建筑的传统和现代建筑的风格而做出的伟大设计。路易斯的建筑是追求光与影的造型艺术，在静谧与光影间儿子纳撒尼尔默默地体悟着他，这个如谜一般的父亲。在一艘父亲亲自设计的音乐船里，面对不期而至的纳撒尼尔，父亲的老友良久无语、潸然泪下。旅行至孟加拉国会大厦时，一位当地的建筑师热泪盈眶地说是路易斯为这个贫瘠的国家带去了宝贵的精神财富，他的爱是给普世众生的，深沉而广博。纳撒尼尔通过行程中每一站的寻访累积着对于父亲的认知，反思着他们之间的关系，在探索的旅途中他渐渐找到了让他释怀的理由。孟加拉国会大厦是整个行程的最后一站，而这一站的结束正意味着影片的结束。片尾纳撒尼尔自述道："通过这次旅行，父亲成为一个实在的人，而不是一个谜。现在我对他了解得更多了，这也让我对他更加的思念。我真的希望一切可以是另外的样子。但是他选择了他想要的生活。真的很难释然，但是经过了这么多年，我想现在我终于找到了合适的时间和地点说一声'再见'。"这场寻父之旅由此画上句号，纳撒尼尔似乎也抚平了长久以来的内心伤痛。

（二）对历史资料的运用

智利纪录片导演帕特里西科·古兹曼（Patricio Guzman Lozanes）曾说过："一个国家没有纪录片就像一个家庭没有相册。"由此可见，相册对于一个家庭的重要性。它不仅是家庭关系、家庭活动的"记载者"，它还是家庭历史的"见证者"。一个家庭的隐私或秘密可以通过家庭相册、家庭录像、录音资料以及一些类似于日记的文字等历史资料来揭示。《我的建筑师》运用大量丰富的视听构成元素进行拼贴叙事，像黑白照片、早年拍摄的关于路易斯的纪录片断以及当年的报纸和广播资料。片中的老照片展示了路易斯的外貌与形象，报纸广播等媒体资料的刊登记录则从侧面反映出路易斯的知名度，关于路易斯早年的纪录片则使人物更加鲜活可感。这些历史资料推进着叙事的进程，构建着过去的时空。

由导演乔纳森·考埃特（Jonathan Caouette）摄制的自我诊疗式纪录片《永灭》（Tarnation，2004）（见图3-27）被认为是最具争议性的大胆之作。有着特殊成长背景的考埃特将一连串的家庭不幸公之于众，直面镜头的他反倒不再逃避生活的百般折磨和来自家庭的重重打击。考埃特的母亲因一次严重的摔伤而患上精神疾患，这

图 3-27 《永灭》海报

不仅令她断送了心中的电视演员梦还令她饱尝了过度电击治疗的滋味。年仅20岁左右的她结婚不久便被抛弃，后来又再次患病。她不得不将4岁的儿子考埃特送往别人家寄养。而在寄养生活中，考埃特不仅遭遇了性虐待和殴打，甚至还因此变成了一名青年同性恋。他的生活开始陷入混乱，吸食毒品、出入灯红酒绿的场所……平时靠接小广告赚取生活费用的他，新近又再次得知母亲蕾妮（Renee）意外服用了过度的碳酸锂而险些丧命。考埃特将家庭的创伤、母亲的病情，甚至是自己的个人隐私进行曝光。这一过程更近乎一种情感的发泄、一种欲望的倾诉，考埃特孤独、幽暗又闭塞的内心亟待一个"聆听者"。影片是创作者用影像治疗的方式来缓解自我成长过程中的压力，排解其内心的愤懑和压抑之情，以求在宣泄中找到与生活和解的智慧与勇气。《永灭》这部纪录片是对大量的原有纪录素材的累积、拼贴、剪辑，导演自陈："对我而言，拍摄成为我解脱和逃避生活的一种方式。当我还是孩子时就拿起了摄像机，通过拍摄我找到了一种能够在我所忍受的苦难中求得生存的方法……我以摄像机作为与生活斗争的武器和保护我的盾牌，它是用以说明我对生活中的一切有着怎样感受的有效方式。"[1]考埃特过去拍摄的家庭影像和记录的声音成为珍贵的历史资料，而每一段资料影像的运用皆是对过去岁月的重拾，一个个历史节点的资料串联起考埃特的整个成长时期。如果说过去的每一次开机摄录仅是单纯性的自我纾解，那么纪录片《永灭》便是一次整体性的回忆梳理与自我疗救。过往丰富的影像资料支撑使心理的翻检和遗痛的恢复成为可能，它们是家庭变迁史的佐证，也成为个人成长历史中难以切割的一部分。

3.4.3 带有强烈主观色彩的表演性行为

摄影机无法保证绝对的客观，而是在主观表达与客观纪录间寻求一种平衡的效果。面对摄像机，人们难免会或多或少地夹入一些带有表演性质的行为以抒发内心的情感。在《我的建筑师》中，导演纳撒尼尔在索克研究院的广场上滑旱冰的段落便具有一种表演的特质。这种带有强烈的抒情色彩的行为乃导演刻意为之。此外，

① 李姝. 私纪录片的影像疗愈功能探究[J]. 电影文学，2017（18）：21-23.

影片中还有最明显的两处摆拍也彰显出表演的性质。片头与片尾，一个小男孩隔着平静的孟加拉河默默地伫立、远眺着对面的孟加拉国会大厦。小男孩似乎就是导演幼年时的化身，而孟加拉国会大厦正是父亲的化身。另外影片中有着浓郁抒情色彩的音乐的使用也是本片主观表达的一部分，在很多展现父亲设计的杰出建筑的画面段落中，深情悠长的音乐旋律伴随着镜头的推进。在《永灭》一片中也能看到这种较为鲜明的表演性，考埃特11岁时即兴脱口秀的家庭录像带、考埃特祖父母在镜头前述说以及母亲蕾妮怀抱南瓜和洋娃娃独自哼唱歌曲的影像片段全部带有表演的痕迹，这些表演性的成分出现在影片中并经过了导演刻意的强化处理，传达出独特的意味。不少人看完这部纪录片后声称影片的表演部分是导演的刻意为之，对影片的客观真实性表示担忧，并且对导演拍摄的初衷抱有怀疑态度，甚至质疑这部影片是否征得其患病母亲和年事已高的祖父母的同意。

纪录片被誉为"人类生存之镜"，它具有反映现实、记录历史、审美愉悦等多方面的功能。当人们过多地关注纪录片对于外部世界的意义时，却往往最易忽略纪录片对于人类内心和精神世界的探索。自我诊疗纪录片虽是纪录片的一种亚类型，但其存在价值不可小觑。该类纪录片不仅具备治疗心灵创伤的功能，而且还在调和家庭矛盾与自我诉求的表达等方面有着一定的作用。自我诊疗纪录片具有映刻内心的洞见性和宣泄情感的合理性，它不仅丰富了纪录片的表达维度，且有助于个人解决内心遗留的创伤性难题。任何人皆能拿起摄像机检视内心，以影像自白的形式重塑个体的自我认知意识，对个体内心的良性发展与国民自我疏导意识的提升皆大有裨益。

纪录的对象与领域：
题材与类型

纪录片以大千世界为记录对象，题材无所不包，涵盖广泛。本章仅仅关注目前纪录片领域的音乐纪录片、美术纪录片、农村题材纪录片、医疗题材纪录片和民俗纪录片。

4.1　音乐纪录片

在英文世界中，Docu-musical 和Music Documentary均指音乐纪录片，这类纪录片以音乐、音乐人或社会某一时期的音乐文化现象作为记录对象，在完成记录任务的同时，给观众的耳朵以音乐的享受。

鉴于在整个纪录片发展进程中，音乐纪录片产生的历史还比较短暂，加之它通常并没有被看作是纪录片常规分类里的一种亚类型，国内业界和学界对它都较少关注和研究。但近年来音乐文化的广泛传播和影视传媒业的兴盛使得音乐纪录片发展日益迅速，这类纪录片多次获得各级影展诸多大奖的事实也说明它在纪录片领域中已逐渐获得一席之地。本小节将简要梳理音乐纪录片的发展历史，并着重就音乐纪录片独特的传播价值与叙事艺术展开论述。

4.1.1　音乐纪录片的早期发展历史

音乐纪录片这一类型出现在20世纪60年代西方青年文化和流行音乐大转变的时刻。"随着音乐在人们生活中重要性的提升，随着音乐与社会情绪表达关系的加深，音乐开始以独立的方式进入纪录，出现了音乐纪录片样式。"[1]美国直接电影的代表人物彭尼贝克（Pennebaker）于1967年拍摄了《莫回头》（*Don't Look Back*）（见图4-1），记录了1965年春天美国民谣歌手鲍勃·迪伦（Bob Dylan）到英国巡演的情景，用镜头淋漓尽致地展示了这位天才歌星的特立独行。之后他又

① 吴保和. 当代世界纪录片：概观与读解[M]. 上海：文汇出版社，2009：285.

图4-1 《莫回头》截图

拍摄了《蒙特利流行音乐节》（*Monterey Pop*）和《疯狂胡士托》（*Woodstock*）两部被乐迷们奉为经典的音乐纪录片。《莫回头》成为彭尼贝克的代表作，为世人打开了一扇得以窥视20世纪60年代精神风尚和文化风格的窗口。1969年2月21日，美国洛杉矶KHJ电台首次播放了48小时版本的广播纪录片《摇滚乐的历史》（*The History of Rock and Roll*），并在《Variety》杂志头版广告中称其为"modern music's first rockumentary"。[①] 1985年，Mary Gray Porter 和 Willis Russell将"rockumentary"定义为"关于摇滚音乐和音乐家的一种纪录电影，或一种风格的纪录片"。

代表着音乐纪录片"黄金时代"第一波浪潮的是1970年迈克·维德勒（Mcwhedler）的著名纪录片《伍德斯托克音乐节1969》（*Woodstock*，1969）；第二波则包括了同年迈克尔·林德塞—霍格（Michael Lindsay-Hogg）拍摄的关于披头士乐队的纪录片《随他去吧》（*Let It Be*）和梅索斯兄弟的《给我庇护》（*Gimme Shelter*）。这三部纪录片成为音乐纪录片中的经典之作，并奠定了音乐纪录片作为纪录电影类型之一的稳定基石。同时，这类纪录片商业上的成功贯穿了整个70年代，马丁·斯科塞斯（Martin Scorsese）的摇滚纪录片代表作《最后的华尔兹》（*The Last Waltz*，1978）和杰夫·斯坦因（Jeff Aurel Stein）的《岁月安好》（*The Who -The Kids Are Alright*，1979）为这十年画上了圆满的句号。这一时期音乐纪录片的发展在技术层面上表现为从早期16毫米影片到35毫米影片的大规模转变，声音采录上则普遍采用杜比音响作为放映的音频标准，并出现了70毫米的实验影片和多屏幕格式，众多的业余影像爱好者拍摄的视频和小规模胶片格式作品竞相出现。1971年纪录片《伍德斯托克音乐节1969》获奥斯卡最佳纪录长片奖。1981年，记录世界著名小提琴大师艾萨克·斯特恩（Isaac Stern）中国之行的纪录片《从毛

① HOPKINS, J. "Rockumentary" radio milestone[M]. Rolling Stone, 1969: 9.

泽东到莫扎特》（*From Mao to Mozart*）获得奥斯卡最佳纪录片。

时至今日，随着影视摄制设备和技术的发展进步，影像观念日益深入人心，有一定知名度的音乐人、乐队、音乐节甚至音乐文化周几乎都有了属于自己的纪录片，音乐纪录片已成为纪录片领域不可忽视的一种类型。如，继第85届、第86届奥斯卡金像奖最佳纪录长片奖分别由音乐纪录片《寻找小糖人》（*Searching for Sugar Man*）和《离巨星二十英尺》（*Twenty Feet from Stardom*）获得后，讲述曾获得7座格莱美奖杯的英国爵士女歌手艾米·怀恩豪斯（Amy Winehouse）的音乐纪录片《艾米》（*Amy*）又获得2015年第88届奥斯卡最佳纪录长片奖。2003年获得台湾影展金马奖最佳纪录片奖的《跳舞时代》、同一年另一部和《跳舞时代》一样在院线突破百万票房的纪录片《歌舞中国》、记录台湾贡寮海洋音乐节季的纪录片《海洋热》，以及获得2009年金马奖最佳纪录片的香港导演张经纬的《音乐人生》，都属于音乐纪录片。除2014年表现中国最早一批摇滚人的纪录片《老摇滚》被评为中国纪录片学院奖最佳短纪录片奖外，国内尚未有影响较大的音乐纪录片进入公众视野。

4.1.2 音乐纪录片的叙事内容

音乐纪录片按其叙事内容和对象大致可分为音乐风格、音乐人物、音乐现象三大类。

（一）音乐风格

摇滚乐与纪录片的结合，诞生了音乐纪录片最初的形态。当今音乐纪录片的记录对象则包含各种不同的音乐风格，包括古典音乐、流行音乐、民谣、蓝调等。如1995年，华纳公司发行音乐纪录片《摇滚乐全记录》（*The History Of Rock 'N' Roll*），囊括了摇滚乐界巨星的访问、影像资料、演唱会实况和经典歌曲等精彩内容，并邀请其他年代的摇滚巨星做点评。该片内容庞大、资料详实，用音乐和影像对摇滚乐历史进行了细致的梳理，因其具有十分系统的影像资料而成为进行摇滚乐研究的重要文献。英国广播公司则在2007年出品了《摇滚的七个时代》（*7 Ages of Rock*），比较全面地概括了英美两国摇滚乐的发展史。在蓝调诞生一百周年之际，2003年美国公共电视台（PBS）满怀着对于蓝调音乐的浓厚情感，联手马丁·斯科塞斯等七位极具影响力的导演，拍摄了《布鲁斯——百年蓝调音乐之旅》（*The Blues*）系列音乐纪录片。2008年，央视则推出一部有关校园民谣的四集纪录片《谁在那边唱自己的歌——关于校园民谣的记忆》。2009年，联合国开发计划署与著名音乐艺术家朱哲琴共同发起了"世界看见——中国少数民族文化保护与发展亲善行动"，旅游卫视《行者》栏目根据这一活动策划

了音乐纪录片《让世界听见——朱哲琴民族音乐寻访之旅》。在三个月的跟踪拍摄中，主人公朱哲琴和拍摄团队奔赴贵州、云南、内蒙古、西藏、新疆五个区域进行民族音乐的寻访和田野调查。英国广播公司于2011年推出的四集音乐纪录片《交响乐的故事》（*Symphony*），由英国音乐史家西蒙·罗素·比尔（Simon Russell Beale）担任解说，为观众梳理交响乐的发展历史。

（二）音乐人物

创作者们对人物传记类的音乐纪录片的关注从《莫回头》（1965）开始延续至今，从古典音乐人到摇滚歌手，从蓝调大师到民间艺人，人物传记类音乐纪录片所采用的纪实风格是一种代入程度非常高的手法，它满足了观众对自己所喜爱的音乐人物的好奇心，通过对音乐人日常生活的记录和深度访谈，展示其独特的人生经历、个人性格和心理世界。因此，这类纪录片一直受到制作者与观众的喜爱，与之相应，这方面的佳作也层出不穷。BBC 专门推出了介绍古典音乐家专题的纪录片，如《舒伯特的大爱与大悲》（*Franz Peter Schubert The Greatest Love and the Greatest Sorrow*，1994）、《肖邦：音乐背后的女人》（*Chopin：The Women Behind the Music*，2010）等，七集纪录片《伟大的作曲家》（*Great Composers*，2010）则分别介绍了包括巴赫（Bach）、贝多芬（Beethoven）、柴可夫斯基（Chaykovsky）、瓦格纳（Wagner）、普契尼（Puccini）、莫扎特（Mozart）和马勒（Mallor）7位人类音乐史上极其重要的作曲家。美国制作的纪录片《约翰·列侬的理想世界》（*Imagine：John Lennon*，1988）（见图4-2），讲述了摇滚史上

图 4-2 《约翰·列侬的理想世界》截图

最富传奇色彩的灵魂人物约翰·温斯顿·列侬（John Winston Lennon）的故事。在片中收录了多段从未公开过的视频片段，记录了列侬这位在音乐世界中才华横溢、狂放不羁的乐坛巨匠背后鲜为人知的故事，向观众揭示了他在现实生活中的多重侧面，这些珍贵的视频画面穿插在他的36首传唱度极高的经典歌曲中。

（三）音乐文化现象

音乐是人们抒发与寄托情感的艺术，不同时期不同社会都会有自己的音乐文化现象，这些现象有时以某些大型的音乐节、演出或交流活动为显在的标志。纪录片把这些音乐文化现象纪录下来，成为一个时代、一代人的集体记忆。摇滚音乐纪录片《伍德斯托克音乐节1969》记录了历史上最为著名的音乐节，这场为期3天参加人数达45万、以"爱与和平"为主题的音乐节，使纽约郊区的小镇伍德斯托克由此成为反主流文化者心中的精神圣地，也使这次音乐节成为文化词典中描述20世纪60年代青年亚文化中的享乐主义和反主流文化不可或缺的一部分。因为"摇滚乐并不是伍德斯托克最重要的事，其意义在于60年代觉醒的青年，如何利用这种大团聚，向世界宣布其心声"[①]。《从毛泽东到莫扎特》（见图4-3）一片中有许多小提琴家艾萨克·斯特恩在中国演奏音乐作品和指导中国学生的情节，观众可以看到、听到这位小提琴演奏大师对音乐作品的细腻体味和生动演绎。这部纪录片用音乐串起了一个富有时代特色的历史事件，片名中"毛泽东"代表中国，"莫扎特"则代表西方世界，"从毛泽东到莫扎特"，意指结束苦难与封闭的中国开始迈步走向世界。

图4-3 《从毛泽东到莫扎特》中小提琴家艾萨克·斯特恩指导中国学生

《最后的黑胶唱片店》（*Sound It Out*，2011）拍摄了在英国北英格兰赛德地区的一家黑胶唱片店。赛德是英国最贫困的地区之一，唱片店却给人们带去

① 焦雄屏. 歌舞电影纵横谈[M]. 台北：远流出版公司. 1993：170.

精神的慰藉。导演珍妮·芬利（Jeanie Finlay）从小在这家唱片店附近长大，她用镜头记录下唱片店日常生活中的每个细节。这部纪录片关注了日渐消失的实体唱片业，记录了生活中喜欢音乐的人们和日常生活中不可缺少的音乐。凭借纪录片《归途列车》荣获格莱美奖的纪录片导演范立欣，在2014年又执导了纪录电影《我就是我》，聚焦于一群参加《快乐男声》歌手选秀节目的年轻男孩，讲述了他们在选秀舞台背后的故事，在中国电视歌手选秀节目十周年到来之际，冷静地观察了这一已经形成的音乐文化的方方面面。

4.1.3 音乐纪录片的叙事特征

音乐纪录片中的音乐是叙事中不可或缺和重点表现的部分，不论作为主人公的乐曲演唱段落，还是演出现场的实况以及作为一种文化的体现，音乐元素在纪录片中都对叙事起着强有力的推动作用，并发挥着表现主题、塑造人物、推动情节的功能。

（一）以音乐为主体

在音乐纪录片中，音乐不只是影视文本中视听语言的一个可有可无的点缀，而是成为非常重要的叙事元素，与片子所要表达的内容具有直接的相关性和索引性，这使音乐成为此类纪录片的主体，如《伍德斯托克音乐节1969》中音乐演出占全片的60%左右，而观众与场景则占40%。BBC制作的关于披头士乐队的纪录片《披头士·时光印记》（*The Beatles on Record*，2009）（见图4-4）没有着墨于乐队成员间的矛盾和乐队的解散，而是着眼于这支流行音乐史上最具影响力乐队的音乐创作历程。影片通过乐队成员回忆和评价每张专辑，构成对这支乐队经典作品的回顾：如队员说到"*Tomorrow Never Knows*这首歌被收录进*Revolver*这张专辑是无可争议的，这是个成功的尝试……"时，*Tomorrow Never Knows*的原声响起，将观众的视听注意力集中到披头士乐队所创作的乐曲上。《乐满哈瓦那》（*Buena Vista Social Club*，1999）（见图4-5）这部在各个国际影展上获得13个奖项的知名音乐纪录片在世界上很多国家掀起了古巴音乐热潮，它生动记录了一支由老乐手组成的古巴乐队，向观众展现了古巴音乐的迷人魅力。导演维姆·文德斯（Wim Wenders）曾经就他影片中的音乐说："我选择这些歌曲的原因不是它们与我的影像最贴合，而是因为歌曲本来就是我在影片中表现的内容。歌曲不是影像的'配料'，而是我的作品企图抓住的主要部分。歌曲是一种'素材音乐'，是我工作的基础。"①

① 考施F，尼奥格雷H. 关于维姆·文德斯和摇滚的访谈——音乐根植在我的创作中[J].曹轶，译. 世界电影，2009（3）：41-44.

图4-4 《披头士·时光印记》海报

图4-5 《乐满哈瓦那》海报

　　由于"音乐具有超越时空性和强烈的情感参与性，它的超时空既可以创造出一个相对独立的时空思考空间，又可以将不同时空发生的事件放在同一个时空界面上赋予它某种现实的真实性，这完全符合电影艺术的规则"[①]。在音乐纪录片中，音乐和影像的有机结合形成了音乐蒙太奇，在不同时空影像的切换过程音乐起到了巧妙的连接作用。纪录片《音乐人生》（2009）（见图4-6）曾在第46届台北金马奖中

图4-6 《音乐人生》海报

① 陈越红. 音乐蒙太奇的应用与美学分析[J]. 当代电影，2010（9）：137–141.

获得最佳纪录片奖、最佳音效奖和最佳剪辑奖。导演在片中大量运用了交叉蒙太奇的叙事手法，影片对主人公黄家正11岁和17岁时的记录进行了交叉剪辑，从时间跨度长达7年的对比中来展现。如将黄家正11岁受邀同捷克的乐团演出贝多芬第一号钢琴协奏曲和老师教琴时的弹奏交替进行，在片中多次出现同一音乐片段出现两次或多次不同时空的弹奏，交叉蒙太奇的手法使画面灵动有趣，使叙事节奏富有张力和对比，让观众在时空交错中体会这个天才少年在成长历程中性格禀性的成长与变化。

（二）音乐对叙事的推动

音乐纪录片所表现的内容依托于音乐这一艺术形式，其受众群主要为喜爱相关音乐或音乐人的乐迷和歌迷。音乐纪录片创作者要考虑怎样选择搭配音乐的构成，如何做到画面与音乐的和谐呈现，以实现对所拍摄对象的完美阐释，进而突出影片所要表达的既定主题和人物等问题，这些都与纪录片的叙事直接相关。音乐纪录片能够借助于音乐本身所蕴含的情感表达和艺术感染力，来推进叙事，深化与升华主题，塑造人物形象，展示时代精神。

《伍德斯托克音乐节1969》这部影片开头音乐风格欢快、富有动感，画面内容为音乐节舞台搭建的现场，不少工人正在忙碌，此时音乐调动观众情绪，使得观众对随后到来的音乐节现场演出产生期待心理。随后，画面推进到众多歌迷驱车来到演唱会现场附近，这时动感更为强烈的背景音乐烘托了歌迷们兴奋的心情，表现出20世纪60年代年轻人奔放的激情和对未来充满希望的生活态度。音乐在此处的出现替代了旁白和现场采访同期声，单纯的画面加音乐虽然长达3分钟，但是并没有使观众感到厌烦，反而更具有引起观众体会当时歌迷心境进而产生共鸣的效果。演出现场是这部纪录片的主体内容，当年的这一现场音乐实录极大地增加了纪录片的真实感，使观众有如身临其境般地尽享彼时音乐的美妙和人与人之间无差别的亲密友好。

梅索斯兄弟的代表作品之一《给我庇护》（*Gimme Shelter*，1970）（见图4-7）是对1969年滚石乐队在美国加州举行的一场免费演唱会的真实记录，演唱会现场突然发生的骚乱和死亡事件也被摄像机记录了下来。这部影片以一首*Gimme Shelter*结束：“一场风暴，即将来临，今天是我特别的日子，如果我找不到地方躲避，我就会消失，战争、儿童，只是远方开的一枪，看啊，火焰正在横扫街道，就像发红的煤块儿掉进地毯，人们如失心疯牛一般。”片尾曲烘托了影片主题，对于滚石乐队来说，演唱会现场的突发事件与他们举办演唱会的初衷相背离，一场本来打着和平、爱情、平等或自由旗号的狂欢最终演变成了一场暴力流血事件，象征着一个巨大神话的破灭，而放在片尾的这首歌为影片所记录的这次音乐

图4-7 《给我庇护》截图

史上著名的演出做了一个精致的注脚。

纪录片中的音乐还可以代替片中人物"言说"不易言说之事，有助于塑造人物形象。面对摄影机镜头，有时人物很多想法可能没有表现出来，或者故意留下不予言说，为影片后续留下悬念，并且要实现与后面情节的顺畅衔接或情节上的呼应。影片中所用音乐可以用歌词、音调、节奏、音色等向观众传达人物内心活动，体现了音乐纪录片中音乐对人物形象塑造的作用，这也增添了纪录片的审美趣味。

反映披头士乐队的纪录片《随它去吧》（*Let It Be*，1970），没有旁白和刻意的故事性安排，乐队在录音室录歌和屋顶演唱会的音乐成为影片主体，刻画了充满矛盾、人心涣散的披头士乐队每个人的心理状态，勾勒出一幅微妙的人物群像。同名歌曲*Let It Be*是片中的主要曲目，影片拍摄时正是披头士乐队要解散之时，这首歌的歌词也成为刻画人物内心的手段，说出了乐队成员无可奈何的内心世界。

在《老摇滚》（2015）（见图4-8）这部纪录片中，沉寂多年的侯牧人回忆了中国摇滚诞生之初那段"阳光灿烂的日子"，也讲述了他患脑梗后如何不向命运屈服，坚持进行康复锻炼。他应女儿的要求为这部纪录片写了一首歌。这首歌曲创作

这个是摇滚
it was Rock'n'Roll.

图4-8 《老摇滚》截图

的背景、过程及录制现场一众老摇滚人的现场反应，成为片子重要的组成部分，也一步步推动了片子主题的凸显："我们不认命，我们不服……保持你的骄傲、勇敢和尊严，活着有多好啊！"这首歌道出了老一代摇滚人延续至今的顽强与坚持，这种浪漫热情而又积极向上的摇滚精神正是本片所要表达的主题。

音乐纪录片把纪录片这种影视艺术形态与音乐文化相结合，成为一种特殊的媒介形式，它有着独特的美学价值和内在规律，承载着丰富的文化内涵。乘着音乐的翅膀，音乐纪录片可以跨越种族和地域进行传播，在映照现实的同时，为人们带去风格多元的审美情趣。

4.2 美术纪录片

"美术"一词来源于西方，泛指有美学意义的活动及产物，包括雕塑、建筑、绘画、文学、音乐、舞蹈等。历经发展与演变，现在"美术"被称为一种"艺术"种类，泛指创作占有一定平面或空间，且具有可视性的艺术。它一般包括四大门类：雕塑、绘画、设计与建筑。这里我们所讨论的"美术纪录片"即是以造型艺术为表现对象的纪录片。

在纪录片的发展历程中，美术纪录片已日渐成熟，有着其独特的叙事方式与纪录价值，而学界对于其仍无确切定义与深入研究。本小节对美术纪录片进行类型研究与叙事特征分析。

4.2.1 美术纪录片的类型

"美术"的概念笼统，有繁多的门类和悠久的发展历史。"美术"是人为的艺术活动，创作者的经历与感悟是灵感的源头。"美术"是可视性的艺术，空间存在性使其作品有着简单直接的呈现度。结合以上特点，美术纪录片的叙事内容和类型大致可分为风格流派、人物传记、作品展示三大类。

（一）风格流派

"美术"作为一个艺术统称，在门类区分中包括雕塑、绘画、设计与建筑，以地理位置划分具有各国特色，因制作材制不同又有油画、水粉、素描等类别。在共同的文化背景与社会条件下，同一地域从事创作的美术家们往往会持有类似的艺术观念，关注类似的题材，采用类似的形式与材料，进而形成相近的艺术风格，从而形成流派。以风格流派为叙事主体的美术纪录片不在少数，例如《中国绘画艺术》，该纪录片从中国画的历史、题材、形式等方面入手，全面又深刻地描写了中国绘画艺术的华丽变迁，并以史实为例探讨了中外绘画流派之间的差异与交融。2006年的《印象派简史》（*The Impressionists*）则以莫奈为叙述角度，依据当时的信件等资料，通过讲述代表人物各自的故事展示了印象派的发展过程。此外还有BBC推出的《文艺复兴》（*Renaissance Revolution*，2010）、四集纪录片《印象派——绘画与革命》（*The Impressionists—Painting and Revolution*，2011）等作品。这些以美术流派特征为叙述主体的美术纪录片是对于一个时代或地域中美术风格流变的宏观描摹，便于观众对某一流派的了解和认知。

（二）人物传记

作为美术作品的创作主体，美术家的个人经历成为美术纪录片不可或缺的反映对象。人物传记类的美术纪录片具有细致而深入的体察视角，通过对记录对象所处的时代背景、成长际遇、性格心理等方面的切实观察，在创作者的个人经历与其作品乃至整个时代的美术风格发展中形成关照。纪录片《草间弥生之最爱》（*Yayoi Kusama：I Love Me*，2008）对在世界上广受赞誉的日本前卫艺术家草间弥生在一年半的时间里的日常生活和艺术创作进行了实录，片中呈现了她2004—2007年的50张单色作品系列《爱是永久》的创作过程，以及最终完成的瞬间。影片对于草间弥生的率真性格和瞩目才华有着充分的展示，使得被摄者的形象真实而丰满，是对其灵动跳脱的风格的影像诠释。BBC拍摄的《现代艺术大师》（*Modern Masters*，2010）分别详细介绍了安迪·沃霍尔（Andy Warhol）、马蒂斯（Henri Matisse）、

毕加索（Pablo Picasso）和达利（Salvador Dali）的工作与生活。而他们是20世纪的四位重要的艺术大师，通过对他们的深入探究，影片引领观众窥得了现代艺术的发展状貌。中国2012年、2013年、2016年分别推出《百年巨匠》美术篇第一部、第二部和第三部，呈现了齐白石、徐悲鸿、黄宾虹、张大千等绘画巨匠的传奇人生和非凡艺术历程，中国美术家协会主席刘大为称其为一部视觉版中国现代美术史。

（三）作品展示

美术作品是创作者结合了人生感悟与时代语境的表达，同时也是构成流派风格的基本元素。以美术作品为叙述主体的纪录片以展示作品及作者信息为直接切入点，亦赋予作品所属的美术流派以鲜活的形象。BBC的21集大型纪录片《旷世杰作的秘密》（*Private Life of a Masterpiece*，2003），详述了每一件杰作备受争议的旅程，包括克林姆的《吻》、哥雅的《五月三日》、梵高的《向日葵》等。纪录片本身具有的影视表现力使画作的美感得到充分展示，名画背后的故事则为美术史增添了色彩。法国纪录片《毕加索的秘密》（*Le mystère Picasso*，1956）（见图4-9）的导演亨利-乔治·克鲁佐（Henri-Georges Clouzot，1907—1977）以拍摄悬疑片著称，他放弃了当时流行的传记式或说教式拍摄模式，以悬疑片的手法记录了75岁的西班牙画家毕加索1956年的一次作画过程。巧妙的电影技术使画作的创作过程清晰可见，线条在画纸上游走，毕加索的才华与巧思也跃然纸上。毕加索千变万化的创作过程给观众带来了扣人心弦的感觉，观看本片成为近距离接触这位绘画大师的最有效途径。法国电影理论家安德烈·巴赞专门为本片写了影评《〈毕加索的秘密〉：一部伯格森式的影片》，称从这部影片中看到了电影艺术自身的特质，即只有电影能够在瞬间截获并表现时间的流动。[①]还有出自山东艺术学院的纪录片《一个人的甲午祭》（2015），通过油画家王力克对其创作《甲午·1894》这一大型历史组画创作过程的讲述，同时也解读了这幅画作从酝酿到完成期间画家的心路历程，除画家本人的影像外，画作的各个细部和整体是画面构成的主要成分。在20世纪90年代曾经在中国纪录片界产生很大影响的《中华百年祭》，以青年画家蔡玉水耗费10年时间绘制的大型水墨组画《中华百年祭》作为全片的叙事核心，也确立了全片基调的依据，斑驳厚重的传统水墨、生动勾勒的人物线条、鲜明突出的红色数字和画家的讲述一起共同形成了片子悲怆沉郁的基调，给观众以强烈的审美感受，引起观众对中华民族自鸦片战争开始100年的屈辱历史的深刻反思。

① 巴赞A. 电影是什么[M]. 北京：中国电影出版社，1987：204–214.

图4-9 《毕加索的秘密》截图

无论是通过对美术作品创作过程的展示，还是对作品进行深层次解读，都是美术纪录片接近创作本真、还原时代轮廓的有效方法。

4.2.2 美术纪录片的叙事特征

美术史是时光的积淀，美术创作过程留有时代的烙印，美术作品有各异的美感。这些特点与纪录片的客观性、故事性和造型性相结合，使美术纪录片的叙事呈现出知识性、人文性及观赏性的特征。

（一）知识性

美术纪录片表达真实性的使命感使其在作品展示、背景介绍、人物采访等各个方面都必须严谨地尊重事实。与生活类纪录片不同，在还原事实的过程中，人文艺术类的美术纪录片需要以与美术作品相关的大量文献资料作为根据，以保证其传播内容的正确性，因此知识性强是大多数美术纪录片所具备的叙事特征。BBC出品的六集系列纪录片《西洋艺术史》（*Landmarks of Western Art*，2006）分别对中世纪、文艺复兴、巴洛克等六个艺术发展阶段进行讲述，结合各阶段代表作品讨论西方艺术的整个时代背景及演化过程。同是BBC出品的《静物画的技法、历史和大师》（*Apples，pears and paint：How to make a still life painting*，2014）展现了从庞

贝发现的壁画到毕加索立体派的杰作，从卡拉瓦乔到夏尔丹和塞尚的作品，讲述静物绘画的历史和大师们。在历史学家、艺术史学家和哲学家等人的讲述中，揭示绘画背后的社会历史以及创作者的个性生活。央视2016年出品的六集系列纪录片《敦煌画派》从敦煌博大精深的美术遗存和历史传承入手，甄选了莫高窟横跨10个朝代的经典壁画和雕塑精品，由中外一流的敦煌学者和美术家作权威解析，结合与敦煌有关的史实资料与绘画技法，高度提炼和归纳了敦煌艺术精神。

图4-10 《东》海报

（二）人文性

纪录片作为一种影视艺术形式有其固有的情节性和故事性，这种特性与人文艺术相结合，将观众的注意力从美术作品本身聚焦到作品背后的故事。美术纪录片运用影像剖析创作者的心路历程、探讨大时代背景下艺术家们不同的生存机遇，以丰富的人文性关照深化了美术作品的内涵。《东》（2006）（见图4-10）是贾樟柯执导的纪录片，讲述了画家刘小东前往三峡地区创作油画《温床》的经过，四川奉节这座有两千年历史的城市因三峡工程的建设而即将消逝，被画的工人模特突发意外去世，画家在绘画过程中经历了情感的冲击和心态的转变。当刘小东用刚劲有力的画笔在白纸上肆意宣泄情感的同时，贾樟柯也用自己的摄像机镜头向我们呈现了他对社会底层人物所持有的悲悯与哀伤之情。片中所记录的每个故事都是为作品所做的人文性注解。全片主要由两部分组成，一部分是在三峡夔门的大背景面前，刘小东拍照写生，巨大的画布铺在地上，他的脚踩在画布上面作画，以自由奔放的线条粗疏地勾出12个民工的

人体曲线。另一部分是在曼谷某一宽敞的展厅里，刘小东听着12个热带国度的女子合唱一首泰国歌曲，快乐随性地挥洒笔墨。在画家刘小东将视角转向三峡民工与曼谷女子身上的同时，镜头也对准了他以及他所关注的世界，而刘小东穿插于画画过程中的几段自述提纲挈领式地揭示了影片的主题。画画本身就是一个表情传意的过程，亦是一个表达媒介，而导演的表达又是建立在这种媒介表达之上，这两种媒介相互映衬相互借力，由此碰撞出的火花无疑是本片在纪录片创作上所做的有意义的探索。

BBC出品的系列纪录片《旷世杰作的秘密》（*The Private Life of a Masterpiece*，2001）介绍了美术史不同时段中的名作，讲述了《自由引导人民》（*La Liberté guidant le peuple*）（欧仁·德拉克罗瓦）（Eugène Delacroix）、《呐喊》（*Call To Arms*）（爱德华·蒙克）（Edvard Munch）、《向日葵》（梵高）等名画背后的故事，并详述了它们对世人的影响。中国国家画院与中央新影集团联合摄制的60集大型纪录片《岁月丹青》以老艺术家口述为主要叙述方式，记录了共和国成立以来60位70岁以上中国顶级美术家的艺术与生活，梳理共和国的美术发展脉络，让普通大众走进艺术家创作室，近距离了解其生活和创作状态，使观众对美术有了更加真切和深刻的感性认识，亦是一项文献抢救工程。

（三）观赏性

绘画艺术与影视艺术都是可视艺术，因此二者有着天然的互通性。画作、建筑、雕塑等类型的艺术作品在美术纪录片中不仅可以以静态形式在空间维度呈现美感，还可以以动态的形式在时间维度被保存。纪录片本身的画面造型性也在对美术作品的记录与展示中被美化，一动一静，相互成就。纪录片《中国古建筑》历时3年拍摄制作完成，该片为中国首个古建筑领域大型传承性纪录片，在全国各地共拍摄101处古建筑并结合历史资料运用直观3D动画技术，真实还原了某些已然消失的古建筑面貌，为观众展现中国建筑的细部和魅力，表现出中国古建筑之"大势"。NHK纪录片《世界美术馆纪行》（*Art Museums of the World*，2003），影片每集游览一座著名美术馆，包括阿姆斯特丹国立博物馆、法国奥赛博物馆、梵高博物馆等，运用高清晰度的影像与生动的解说对博物馆中的作品进行展示。从创作之初的灵感来源到创作过程，再到完成后的视觉呈现，博物馆里的收藏得到了多维度、全方位的介绍，以鲜活的形象呈现在广大观众的视野之中。美国2009年摄制的《贝聿铭的光影传奇：伊斯兰博物馆》（*Learning from Light*：*The Vision of I.M. Pei*，2009）讲述了著名的美籍华人建筑师贝聿铭建造伊斯兰艺术博物馆的过程。博物馆占地4.5万平方千米，简洁的白色石灰石，以几何式的方式叠加

成伊斯兰的风格建筑，中央的穹顶连接起不同的空间，古朴且自然。镜头将博物馆的全貌和细节一一展示，伴随着贝聿铭的自我讲述回顾了他发现问题并解决问题的整个经过。

美术纪录片是美术世界与纪录片世界的融合，前者是视觉艺术的绝妙构成者，后者是视觉艺术的出色展示者，二者相互成就。美术纪录片的摄制是基于美术作品的二度创作，而美术作品也在光与影的捕捉中变得更加熠熠生辉。法国的美术纪录片《奇趣美术馆》（*A Musée vous*，2018第一季，2019第二季）和中国的《此画怎讲》（2020）都是用喜剧的方式对经典美术作品进行富有创意的全新演绎，让绘画名作由静转动，重新复活，让观众在脑洞大开的幽默欢乐中收获美术知识。那些在博物馆沉睡了许久的画作与雕塑，在美术纪录片中被赋予了更鲜活的生命，带着一段段传奇的时光故事与令人对话，历久弥新。

4.3 环保题材纪录片

环保纪录片是自然生态类纪录片的分支。它以纪录片为媒介，以正确的生态思想为主导，把呼吁环境保护作为终极传播目的，展现人与环境间的本质关系且彰显人文情怀与生态忧思。从社会层面来看，环保纪录片是社会议题的话语构建者，是生态链条与关系的平衡者，是人与自然可持续发展的倡导者。

4.3.1 环保题材纪录片发展概况

世界各国的环保纪录片与其对环境的认知相联，应时而生，不断涌现。20世纪30年代美国于经济危机的萧索衰败下，帕尔·罗伦兹（Pare Lorentz）十分关注沙尘暴引发的毁灭性灾难与砍伐森林导致的密西西比河流域水土流失的生态环境问题，制作了纪录片《开垦平原的犁》（*The Plow That Broke the Plains*）与《大河》（*River*）。1955年英国BBC电视台播出动物昆虫类栏目《视野》（*Field of Vision*），后英国一些导演不约而同地摄制了此类短片，其中比较著名的有《美丽的海鸟岛屿》（*Beautiful Seabird Islands*）和《塘鹅的私人生活》（*The Private Lives of Gannets*）等，英国贴近自然且爱护环境的纪录片不胜枚举。20世纪50年代法国环保纪录片《沉默的世界》（*Silent World*）面世，由此开启了法国环保纪实影像的创作之路。伴随着20世纪60年代美国环保运动声势浩荡的开展，美国环保纪录片逐步得到发展。中国的环保纪录片则于20世纪70年代出现，于90年代繁荣发展。中国台湾亦摄制了大量的环保纪录片来反映台湾当地的生态危局，多是纪录因反对、抗

议核污染等相关议题而引发的"自下而上"的民众运动。日本因其频发的公害性事件，摄制了一些自然灾害类的环保纪录片，往往于灾害的破坏力及程度上侧面表现生态危害的严峻性及环保解困的急迫性。

近年来，世界纪录片发展的主题词着重围绕生态展开。国内知名纪录片学者张同道、喻溟于《2016年世界纪录片特征与趋势》一文中指出自然环保类纪录片已如井喷之势发展。各国纷纷以纪录片为媒介传播工具，用其独特的影像属性刻写摹拓人类的环保史，如英国制作的《蓝色星球2》《地球脉动》《蔚蓝大直播》《猎捕》，中国摄制的《雪豹》《红线》《塑料王国》《穹顶之下》，中国台湾拍摄的《贡寮，你好吗》《正负2度》《记忆珊瑚》《看见台湾》，法国推出的《地球四季》《冰川与天穹》《帝企鹅2》《明天》，美国的《多灾之年》《洪水来临前》《竞相灭绝》《象牙游戏》，加拿大的《人造风景》《塑料成瘾》，以及奥地利的《我们每日的面包》。世界各国的环保纪录片总体呈现百花齐放的发展现状，各国纷纷摄制环保纪录片以呼吁和倡导大众来保护自然环境。不同的环境历史与文化背景皆影响其摄制理念的形成，虽风格不同却皆能反映环境现实。通过各国的环保纪录片观众能够直观地了解世界范围内的环境现状，由此将各国联结成一个有机整体，共同解决全球环境危机向人类发出的挑战。

21世纪以来，面临全球性生态危机的全面爆发，生态环境的保护备受关注并提上国际议程。环境保护是一项全球性的公益事业，它超越了地域的局限性，使得世界联结为一个整体。各国在世界气候大会上签署限定碳排放标准的协议，中国亦陆续出台多部相关法律，并将生态文明建设作为"五位一体"的总布局之一写进党章。中国传统的生态观念倡导"天人合一"，讲求人与自然和谐统一、合而为一。这一时期的叙事抛弃人类中心主义的立场，重新思考人与自然的关系，自然与人不再是孰强孰弱的压制性关系或是依赖依附的寄生性关系而是平等共存的和谐关系。生态世界主义的创作理念又代替生态中心主义的观念成为环保创作者的共识。

此时中国的环保纪录片大量涌现，高产高质。《环球同此凉热》《水问》《蓝藻暴发——大自然的警示》《唤醒绿色虎》《深呼吸》《潜水十年》《一个农民的抗争》《大漠长河》《抚仙湖》等环保纪录片层出不穷，呈现出创作内容多样化、创作主体多元化、创作形式更为丰富的特征。这一阶段多使用平视的视角进行叙事。针对叙事方式而言，则开始让画面自己去讲故事，通过镜头的拍摄与组接串连起动人心魄的故事。注重故事性和趣味性，善于营造悬念与塑造情节。拍摄技法多元，运用情景再现、动画模拟等技术手段服务于叙事需要。生态

美学的思潮影响生态思想的关注点，生态批评学的介入再次将环保议题的严肃化推向极致。

上海电视台制作的《蓝藻爆发——大自然的警示》揭露了太湖等湖泊受到的严重污染，进而引发多处水域的蓝藻呈现大面积爆发性增长，展现环境污染与自然报复性的后果，旨在批判人类的生态非正义行为。中央电视台投资拍摄的《环球同此凉热》利用虚拟技术进行制作，以虚构的人物、主观化的体验视角来陈述客观世界的改变。观者跟随人物穿越人类几千年的文明进程，概览生态环境的变化并目睹气候危机的严峻。

除此之外，北京卫视的《环保前线》、天津电视台的《绿色英雄》、湖南电视台的《绿色家园》等电视环保栏目皆以环境保护为栏目主旨，采用环保纪录片的播放与演播室的人物访谈相结合的方式，进一步满足受众对生态环保知识等多方面的需求。

4.3.2　环保题材纪录片的功能与价值

环保纪录片对于历史、当下、未来皆有不可估量的价值，其功能也不仅在于传播环保知识，而且还能提升大众的环保意识。传递环保正能量的同时，又有助于国家生态形象的塑造。环保纪录片的价值与功能表现在以下三个方面。

（一）记录环境历史的文献价值

环保纪录片具有真实直观地纪录当代现实环境的功能。而今天的纪录将会成为明天的历史，因此通过环保纪录片影像化的记载方式，能够令观众目睹过去的环境情境，呈现曾经的环境历史，完整记录环境运动的过程，拍摄环保人士的行动。这不仅能提供动态纪实的环保影像，更是留存人类生存发展史、生态史、环境史的一部分，其具有显著的史料价值与历史意义。我国首部大型生态类纪录片《森林之歌》便是对我国森林版图整体性风貌的呈现。无论是东北的红松针叶林还是海南的热带雨林，抑或是云贵高原的山地森林，影片皆一一完整地记录了中国森林的分布区域及具体品种，将生态系统的有机性、复杂性呈现出来，是对森林环境的特殊纪录，具有十分重要的文献史料价值。

（二）揭露环境真相的现实意义

环保纪录片产生的最直接的意义就是对现世的影响。电影史学家巴萨姆认为："非剧情片可以是富于资讯，善于劝服，有利用价值，或兼具以上特征的，

但它的真正价值在于它对人类处境的洞察与它改善这种状况的视野。"①环保纪录片中对于环境真相的揭露，既会对环境破坏者或利益集团产生直接有效的舆论压力，还会激励民间环保组织或环保人士的正义行动；不仅令环境受害者得到帮助与救赎，而且还会影响国家相关政策的出台与发布。惨不忍睹的环境污染现状震撼心灵、诱发反思、促成行动。从寄予环保思想内涵的纪录片中直击生态现实，深刻领悟生态批判精神并达成生态保护共识，是当下指导人类行为最有效力也是最具时效性的方式。国

图4-11 《垃圾围城》截图

内知名独立纪录片人王久良摄制的环保纪录片《垃圾围城》（见图4-11），对北京周边的几百座垃圾场进行了走访与调研。影片让大众清晰地认知到自己身处的环境：垃圾无处不在，我们已被海量的垃圾所包围与裹挟，令国家与政府引起深度重视并出台了垃圾的处理措施，取得了国家投资100亿元建设5~7座大型垃圾站的现实成效。

（三）倡导环境保护的教育功能

英国纪录片教父约翰·格里尔逊非常重视纪录片的社会教育功能，他曾将纪录片比作改造社会的"锤子"。环保纪录片的宣教功能不言而喻，但它并非是环保知识的单纯性罗列与灌输，而是呈递环境本质，吁请人类反躬自身，倡导环保教育的良性互动传播。以真诚亲切且大众易于接受的传播方式进行绿色环保理念的宣传与教育，并于潜移默化中达到教化人们思想、改善不良行为的宣传效果。被誉为"法国新浪潮之母"的著名女导演阿涅斯·瓦尔达（Agnès Varda）制作了环保纪录片《我和拾荒者》（*Me and the Scavengers*）（见图4-12）。影片借19世纪法国画家米勒（Miller）的油画作品《拾穗者》（*The Gleaners*），来反映当下捡拾行为远未停止的事实，不管是出于艺术家寻找艺术材料的捡拾目的，还是流浪汉为基本生存而做出的必然选择，都旨在宣传弘扬一种厉行节约、减少浪费的观念。其借助采访、说唱歌词、书籍报纸、表演等多种艺术手法，使观众乐于接受，进而达到预期的宣传目的。

① 巴萨姆R. 纪录与真实：世界非剧情片批评史[M]. 王亚维，译. 台北：远流出版公司. 1996：552.

图 4-12 《我与拾荒者》截图

环保纪录片具有多重价值属性,它既能记载环境历史,也能再现环境现实,还能重塑环境未来。但其最本质、最核心的功能仍是通过对环境的真实记录与呈现,号召大众致力于环境保护,以期唤起全社会良好的环保共识。

4.3.3 中国环保纪录片的纪实型叙事风格

中国的环保纪录片不像美国的环保纪录片带有强烈的调查风格与揭露属性;它也不像法国的环保纪录片尽显浪漫意境与美学旨趣。中国的环保纪录片继宣教型叙事风格后,逐步演变为纪实型叙事风格。

(一)呈现真实质朴的纪实画面

中国的环保纪录片擅长采用中近景与特写镜头来展现真实的环境现状或叙述严肃的环保事件,利用全景和远景概览环境污染的全貌或纵观环境发展的全局。其追求还原事物本质的纪实性拍摄,惯常使用长镜头进行自然流畅的纪录,运用固定长镜头、横移长镜头保持时空的连贯性与完整性,并使用手持摄影跟进现实环境。它不渴求镜头间组合的美感,而忠于对环境客观如实的反映。通常采取不介入的观察方式,对客观环境进行长久的凝视与冷静的纪录,并以平视的视角给予环境受害者人文主义的关怀。其画面灰暗,色调偏冷,撷取自然光源,构图严谨规范,镜头运动饱含深意。因此,中国的环保纪录片形成了客观纪实、真实质朴、严肃冷峻的整体叙事风格。如环保纪录片《垃圾围城》通过拉镜头呈现堆积如山、漫无边际的垃圾远景,又运用推镜头展现垃圾车铲动垃圾的近景,滚动

的垃圾仿佛要溢出屏幕，在"一推一拉"的镜头运动间画面展现出震撼人心的场景，进而暗喻举目皆是垃圾的现状，与此同时突出了纪实拍摄的真实性。影片纪实拍摄数百座垃圾站与大型垃圾场，制作人王久良因长期处于垃圾环境中拍摄而导致身体罹患疾病。影片运用纪实的拍摄手法与色调的对比反差，传达中国城市已被垃圾围困的现实忧思。在四处充斥着巨量垃圾的灰暗色调里，出现了极具违和感的两种醒目颜色，一个是明晃晃地悬挂于树杈间的白色塑料袋，一个是垃圾海洋中鲜亮的红色国旗。

（二）采录现场同期声

匈牙利电影理论家贝拉·巴拉兹（Béla Balázs）曾说："每一个声音，当它实际发生在某一地点时，必然具有某种空间特质，如果我们想利用声音来再现环境，就必须注意这一非常重要的特质。"[①]毋庸置疑，声音具有高度还原现实时空的保真性。纪录片的同期声包含现场人物的采访声与自然的环境音响。中国的环保纪录片多以声音采集的原生态为主，注重现场同期声的即时性采录，同期声的拾取突出了故事叙述的真实性。在《垃圾围城》一片中，一位母亲与儿子路过身旁臭气熏天的黑色河流，被采沙场污染的河水咆哮而过。水流的同期声被及时采录，与此同时环境现场被破坏的真实状况亦被同步收录，成人对环境污染的习以为常与漠视状态以及孩子们的未来生活皆令人堪忧。拾荒者诉说与交谈皆被真实地采录。拾荒者面对镜头坦言："这个房子也是我们自己捡砖自己盖的，这十多年我反正都是在这一间屋度过的。她们穿的衣服十个有九个半都是捡着穿的，像我戴的丝巾都是捡的。包括她们吃的东西有时候都是捡着吃的。"被访对象真切的诉说与真实的情感都被及时采录，当事人亲口叙述的内容也更具真实性与说服力。影片在传递拾荒群体生活不易与艰辛的同时，又传达出人们逐渐被垃圾所裹挟，生存空间被吞噬得越来越狭小的真实现状。通过采录现场同期声能够还原现场真实的声音，以此达到再现真实环境空间的目的。这有利于增强影片的真实性与现场感，既向受众清晰地展现了客观的事件过程，又增强了对受众的说服力，便于环保主题的阐发。它还丰富了主题表达的声音层次，对于主题的揭示起到画龙点睛的作用。

（三）善于捕捉细节

细节往往是纪录片最打动人心的闪光点。细节具有塑造人物形象、传递思想感情、推动故事情节发展的作用。善于捕捉细节，才能于细微平实之处洞见真实，令故事更加耐人寻味。中国的环保纪录片擅长从细节着眼，以特写镜头展示

① 巴拉丝B. 电影美学[M]. 何力，译. 北京：中国电影出版社，2003：226.

细节，揭示事物的本质特征。细节化叙事手法的运用，突出与放大了易被忽略的内容与部分，并于微观中得以以小见大。例如，《垃圾围城》中对垃圾堆上奶牛产奶这一细节的捕捉，运用了特写镜头对画面进行强调。令人震撼之余，不得不深思吃垃圾的奶牛所产出的牛奶必定是含有毒素的，而这些牛奶最终流向了人类的餐桌。借此传达出人类行为的因果关系，既丰富了影片的故事情节，同时又表达出强烈的痛心与悲愤之情。也正如影片的解说所言："我们扔出去的垃圾，最终会换一种面目回到我们的身边。"所以，要善于发现细节，捕捉细节，利用细节。

4.4　农村题材纪录片

　　早在20世纪40年代，费孝通在他的《乡土中国》一书中以"从基层上看去，中国社会是乡土性的"①为开篇，尝试回答"作为中国基层社会的乡土社会究竟是个什么样的社会"这一问题，并把乡土本色、差序格局、礼治秩序、无讼、长老统治等作为乡土社会的基本特征。自晚清新政开始，中国的城乡分裂格局便随着现代民族国家的进程逐步开启。改革开放以来，由于转型期中国社会大变革带来的各种不确定性，以及伴生的诸多无序与失范，各项农村改革和工业化、城市化进程使延续数千年的农村传统生活方式发生了巨大的变化，乡村不仅是外在形态上的巨大改观，经济结构和文化价值观念也发生了显著的变迁，农村的青壮年大多选择进城务工带来农村的空心化，脱离了基于地缘和血缘的强关系社会而进入以弱关系社会为特征的城市空间，农村旧有的诸多社会功能随之逐渐式微，乡土中国的原有面目也已沧海桑田。但即使在现代工业经济和信息经济取得较大发展、城镇化步履不断加快的当下，重农固本仍乃安民之基，故中央提出农村改革是全面深化改革的重要组成部分，中央"一号文件"亦连续13年聚焦"三农"问题，把"三农"工作作为全党工作的重中之重来抓，"三农"问题的复杂性、长期性和重大性由此可见一斑。但现如今，从整体上来看，大众传媒在传播资源的配置上是有偏颇的，对农村、农民、农业的传播在整个传播链条上处于较为弱势的地位，不论是固守土地的农民还是进入城市的农民工基本上还是一个"缺乏参与传播活动的机会和手段，缺乏接近媒介的条件和能力，主要是被动地、无条件地接受来自大众传播媒介的信息的人群和那些几乎无法得到与自身利益相关的各种信息，也无法发出自己的声音的群

① 费孝通. 乡土中国[M]. 北京：北京大学出版社，2012：1.

体"①。学者赵月枝认为中国的大众传播存在着认为农民落后、农村走向衰败失序的"城市中心主义"思路，"实际上，现在的传播，尤其是基于大众媒体的传播，是城市中心主义的"②，提出要重构农村传播。近两三年来频频见诸网络媒体和微信、微博等社交媒体唱衰农村的"返乡体"文章流传甚广，如《一个农村儿媳眼中的乡村图景》《东北记者返乡见闻：老人无人养 村妇组团约土豪》等，其中虽不乏知识分子和媒体记者的真诚之作，"却往往表现为以'真实农村''真实中国'为名义的猎奇展现，作为一个传播现象，还带有城市中心主义的猎奇和居高临下的视角，并且日益凸显城乡对立的意味"③。

但如果单单聚焦于纪实影像对社会转型期乡土中国的书写，会发现无论是在各电视频道播出的电视纪录片、新闻纪实类专题节目，还是进入院线上映的纪录电影，或者是于大小、规模不等的展映上与观众见面的独立纪录片，不论是官方还是民间制作的纪实影像，体制内出品还是独立制片，都不乏对正在发生深刻变革的中国乡村社会的真诚关注与真实反映。作为影像媒介的一种艺术表现形态，纪录片可以说无愧于"人类生存之镜"的美誉。这一方面跟纪实影像作为一种表达手段直接取自正在进行时态的现实生活而更具真实性、客观性有关，另一方面也与创作者的责任意识有着密切联系。

人是纪实影像永恒的主题，那些聚焦农村、农民、农业的影视纪实作品没有盲目加入渲染农村如何礼崩乐坏的大合唱中去，而是秉持纪实理念和纪录片人的社会责任感，真实记录乡土中国亦喜亦忧的现实状况，用影像语言描述和观察乡土中国和与之相生相伴的中国农民，生动而直观地反映了乡土中国的现实图景，记录了自20世纪80年代后期以来社会转型背景下比人们的刻板印象更为丰富立体的农民形象，为中国现代化进程中乡村的变迁留下了鲜活的影像注脚。总体来看，这一时期纪实影像对乡土中国的观照可归纳为三类：一是纪实风格突出、秉持人文视角的客观记录，这类作品在国内外产生的影响最大，艺术性和审美性相对较高，既有官方制作的媒体产品也有民间独立制片人的个人作品。二是配合国家当时推出的相关"三农"政策、立足于宣传视角的作品，这类作品大多是各级电视台制作的时效性、功利性较强的宣传类纪录片。如，习近平总书记2013年11月于湖南湘西花垣县十八洞村考察并首次提出

① 施拉姆W. 大众传播事业的责任[M]//张国良. 20世纪传播学经典文本. 上海：复旦大学出版社，2003：304.

② 破土专访赵月枝. 解构与重构"主流"[N/OL]. 破土网. 2015-06-25[2021-01-27]. http://thegroundbreaking.com/archives/12058.

③ 赵月枝，龚伟亮. 乡土文化复兴与中国软实力建设——以浙江丽水乡村春晚为例[J]. 当代传播，2016（3）：51-55.

"精准扶贫"思路，这个原来封闭贫穷的苗族山村自扶贫工作队进驻后探索出了可复制可推广的脱贫经验，山村面貌发生了巨大的改变，成为全国正在开展的2020脱贫攻坚的典型。《新闻联播》和《焦点访谈》借此分别推出纪实感较强的五集系列报道《十八洞村扶贫故事》和《十八洞村扶贫记》。三是试图透过表象揭示深层真实、具有批判视角的理性观察类纪录片，如央视《新闻调查》的《透视运城渗灌工程》《陇东婚事》等。本小节主要以第一类纪实影像为考察对象，从20世纪80年代后期开始梳理，探析它的人文叙事对乡土中国的描述与再现。

4.4.1 民族文化主题统摄下乡土人情初露端倪

从《话说长江》（1983）和《话说运河》（1986）开始，纪实影像创作者的人文意识增强。其中，《话说运河》的镜头已经偶尔对准乡村和生活在那里的普通人，有对苏北里下河地区老水牛犁开春泥、农民整畦播种的赞美，也有对微山湖水上村庄的商店、学校和医院的记录，以及运河沿岸村民对运河水遭到造纸厂废水污染变得又脏又臭的控诉。但这部系列片更着重于大运河两岸历史文化的寻根和探讨，纪实意识虽有萌芽，但还只能说是"草色遥看近却无"，乡村以及生活在那里的百姓也不是片子重点关注的对象。到了《望长城》（1991），特别是其第二部《长城两边是故乡》，镜头跟随主持人焦建成开始走进生活现场，捕捉生动的细节，更多地关注长城沿线村庄人们的生活，纪实风格初显，这也使它成为中国纪录片与专题片的分水岭。片中，在一个叫土龙岗的古长城遗址上，摄制组遇到一位爽朗大方的农村妇女，正带着孩子在爬山游玩。在十分自然的聊天中，这位妇女对着摄像机镜头讲述了她的人生经历：今年31岁的她自觉"人过三十天过午"，日子过得艰难，令人操心：丈夫原来患有精神疾病，一年前又因骨癌去世，她与一双儿女相依为命，最大的心愿是明年把家里欠的外债还清，再为小儿子盖间瓦房，她跟丈夫结婚时连个窝棚都没有。敞开心扉的述说让人们感受到了她的质朴与坚强，她对多舛命运不怨不艾的接纳也让观众对生活在长城边上的乡村女性有了更多的认知。这种非常生活化的场景在第二部中属于一种比比皆是的常态化的存在，寻找王向荣段落、陕西韩城修鞋段落、锡伯族庆祝西迁节的会场上焦建成父母到处寻找儿子的段落等，都充满了强烈的现场感和扑面而来的乡土气息。这种力图还原生活本身的纪实，是对新中国成立后中央新闻纪录电影制片厂和各地电视媒体所提倡的大量形象化政论或称专题片的一种挑战，也是对影像纪实本质的回归。

《望长城》虽关注乡村中的普通个体，但这些个体都是服务于长城这一叙事主体的，影片对所牵涉进去的普通个体并没有花费更多的笔墨去记录他们自身的日常

生活。"只是用一个个人来诠释和构建这些载体所承载的民族精神。因此，这些人还不是一个完全独立的个体。真正属于他们个人的内心情感和生存状态，并没有被关注，只不过是把一个群体和社会分解为一个个人，并用他们来解读这一个群体或社会。"①所以只能说这一阶段的纪实影像对乡土人情的展现只是初露端倪，且服务于那一时期的民族和文化主题。

4.4.2 平民意识和纪实主义大旗下展示多姿乡村

受美国直接电影和日本小川绅介的影响，在20世纪90年代中后期的中国新纪录运动中，涌现出了一批奉纪实手法为圭臬的电视栏目和独立纪录片。中央电视台《东方时空》的子栏目《生活空间》所遵从的"选择拍摄普通人，同时用跟踪记录的方式去拍摄"成为这一时期创作者们的共同选择，他们以平民意识和平视的姿态来反映一个个普通个体的鲜活故事，以只冷静观察而尽量减少对被拍摄对象的介入和干扰为创作理念，强调声画的同步抬取和纪实跟拍，重视长镜头的运用，追求对现实生活的原生态反映。如尼科尔斯所言，人们在观看纪实影像时的心态和观看虚构的故事片是不一样的，"我们希望自己所了解的现实内容来自于制作者及其被摄主体之间遭遇的自然状态和本质特征，而不是取决于阐明某一特定观点的画面所支持的一般性概念"②。这种尊重受众接受心理的纪实影像令长期以来被灌输、被教育的观众耳目一新，这其中有很多作品是对中国乡村状况的客观反映，如《沙与海》（1990）、《远在北京的家》（1993）、《茅岩河船夫》（1993）、《龙脊》（1994）、《远去的村庄》（1994）、《山洞里的村庄》（1996）、《阴阳》（1997）、《回到凤凰桥》（1998）等。除了以浓郁的人文色彩记录乡村淳厚的风土人情和如诗如画的田园风光，让观众感受到浓郁的乡土气息外，观众从中还可看到20世纪90年代中国乡村在改革开放取得一定成果后，虽受到现代化和市场经济冲击，但由于地处偏远，老一辈人大多仍留恋祖辈质朴的生活方式和价值观念，并以乡土社会的传统经验来应对新时代，有坚守亦有迷茫，而年轻一代对外面的世界、新生的事物则积极拥抱。不论是《沙与海》中分别居住在沙漠与海边的父与子、《茅岩河船夫》中以在河中行船挖沙为生的父与子，还是《回到凤凰桥》中到北京打工的女儿与在安徽乡村的父母，人物所处的生存环境不同但两代人之间的矛盾冲突却相似：老一辈固守传统，新一代受到外面精彩世界的诱惑而心向往之。《最后的山神》（1992）中离开定居点、重回森林狩猎生活的鄂伦春族最后

① 何苏六. 中国电视纪录片史论[M]. 北京：中国传媒大学出版社，2005：42.
② 尼科尔斯B. 纪录片导论[M]. 陈犀禾，刘宇清，郑洁，译. 北京：中国电影出版社，2007：134.

一位萨满孟金福，《神鹿啊，我们的神鹿》（1997）中从城市逃离回家乡的鄂温克族女画家柳芭是执念于传统生活方式而无法适应现代性挑战的典型代表，他们的内心挣扎和矛盾表现了乡土社会中成长起来的人们面临传统文化和现代文明撞击时的无奈与徘徊。王海兵1998年至1999年摄制的五集纪录片《山里的日子》记录了画家罗中立重返大巴山区与他著名的油画作品《父亲》原型人物的孙子邓友仁一家及乡亲们交往的经历，包括双城村村民们的春种秋收、夏忙冬闲、婚丧嫁娶的乡风民俗及他们的喜怒哀乐，用一个个真实生动的生活细节为20世纪末中国乡村生活留下了永恒的影像记录。导演站在人性的高度关注中国农民的命运，以客观纪实与主观表达相结合的创作方法记录了朴实的大巴山农民凭借辛勤的劳动竭力改变自己的生存环境和生活质量的故事，对山里人与家庭、与故乡、与土地之间的血肉联系施以浓墨重彩的渲染，赞扬了他们对生活的执着热爱和面对艰辛时的顽强坚韧，也对现代文明给古老乡村带来的思想、情感与价值观的冲击进行了真实的反映。

埃里克·巴尔诺在他的《世界纪录电影史》中认为，纪录片中浪漫主义和现实主义两大支流表现为"弗拉哈迪的纪录片是以较长的篇幅把身居远方却相亲相爱的人群特写下来的肖像片，而格里尔逊的纪录片则是超越个人去反映社会进程"①。我国20世纪90年代的乡村纪实影像以观察式的纪实美学风格再现中国农村的现实生活，很多作品正好融合了浪漫主义的主观表达和现实主义的客观书写，创作者把自己的乡土情结化为影像中各个乡村千姿百态的风光之美、人情之美与人性之美，为彼时的乡土中国留下了一段段珍贵的、有声有色的记忆。

4.4.3　于时间积淀中呈现剧烈变迁的乡土中国切片

进入21世纪，现代化、工业化、城镇化的进一步推进使农村各方面的面貌发生了更为深刻的改变，城乡差距、地区差距的加大使农民群体内部也产生了阶层分化，"我国农民阶层不再是一个单一化的社会群体，他们已分化成农业劳动者、乡镇企业工人、外出民工、农村雇工、农村科研文卫工作者和农村个体工商业者、农村私营企业主、乡镇企业管理者、农村管理干部等不同类型、不同地位、不同利益特点与需求的社会群体"②。尽管这种分化还处在初级阶段，但不同阶层间因利益诉求的差异而引发矛盾冲突成为不可避免的事实。2003年中央电视台《见证·影像

① 巴尔诺E. 世界纪录电影史[M]. 张得魁, 冷铁铮, 译. 北京: 中国电影出版社, 1992: 93.
② 卢倩云. 当代中国农民阶层分化与现代化关系的社会学探视[J]. 广西师范大学学报（哲学社会科学版），2000（S2）：19-22.

志》栏目推出《时间的重量》系列纪录片，采用回访这种人类学常用的田野调查法，寻找中国新纪录运动中引起较大社会反响的纪录片中的人物，重回当年的记录现场，用影像见证经过时间磨砺后，人与家庭、村庄的变迁，从现在与过去的对比中来观照快速行进与变革中的中国。这部系列片的总导演陈晓卿慨叹这种穿越时光隧道的纪实的魅力，他说："在我们的镜头前，孩童变成了少年，少女变成了母亲，乡村变成了城镇，梦想变成了现实……在一张张面孔中我们读到了一个人口众多的大国容颜的转变。"[①]在这一由40多部纪录片构成的《时间的重量——中国民间生存实录》系列中，乡村题材占三分之二之多，其中《茅岩河船夫》《百里峡船工》《龙脊》《阴阳》等是对20世纪90年代新纪录运动中那些曾经影响深远的纪录片的续写。从这些片子中观众可以看到新世纪的光影里阶层分化给原来片中的主人公及其家人带来的诸多变化，如《百里峡船工》是对王海兵导演曾获1993年四川国际电影节金熊猫奖的纪录片《深山船家》的续写，它从百里峡的环境、人物、生活方式的变化入手，在时光日积月累的沉淀中去观察人物命运的变化，感受社会变迁给曾经封闭的乡村带来的经济、文化冲击及其给山里人家带来的观念变化，展现农村不同阶层间的矛盾冲突。10年前，由于百里峡一带没有电，公路也不通，走出深山唯一的途径就是水路船运，片子的主人公船老大张庭兴带着几个儿子正是靠一条运输船成为万元户。因此，对于正在修建的公路人们充满期待。10年后的回访中，这里已经变成了一个小有规模的旅游区，张庭兴和他的儿子也变成了一家旅游公司漂流景点的划船手。但张庭兴过去对生活的满足和自豪如今则变为无法掩饰的无奈与失落，儿子们各自的生活道路也发生了巨大的变化，有的做了老板，有的则成为雇工，矛盾与利益冲突牵扯其间。小川绅介强调时间的积累对纪录片意义产生的重要性，认为时间是纪录片的第一要素，纪录片要好看要有价值，就要纪录在时间之手的作用下，人物生活环境和人物自身命运、情感与思想发生了怎样的变化。郝跃骏导演的大型纪录片《三姐妹的故事》（2014）从1994年起连续13年追踪记录四川农村一个家庭三姐妹的创业历程和命运起伏，续集则用大量的篇幅表现三姐妹子女辈的生活，在较长的时间跨度中探讨"农二代"、留守儿童等社会转型期中国农民新的生存和发展问题，以一个家庭的变迁作为21世纪前后十多年间中国乡村社会变化的缩影。

焦波导演的《乡村里的中国》（2013）（见图4-13）无疑是新世纪乡村纪实影像的一部扛鼎之作，这部荣获多个影视界重大奖项且得以进入院线放映的纪录片，

① 陈晓卿. 寻找时间的重量：关于1990年代纪录片的另一种总结[N/OL]. CNTV. 2011-10-14[2021-01-27]. http://jishi.cntv.cn/program/chenxiaoqinggzf/20111014/100427.shtml.

图 4-13 《乡村里的中国》海报

被誉为"不可多得的中国农村生活标本"。这部纪录片以农业文明时代对自然物候的观察方式，从立春开始，至次年立春结束，记录了摄制组在山东省淄博市沂源县一个叫杓峪村的小山村里蹲守373天的所见所闻。在这部打上时间烙印的纪实作品中，我们也看到了农村阶层分化所带来的一系列生动鲜活的冲突，有离开家乡上大学的杜滨才与父亲的隔膜、喜欢读书看报弹琵琶的农村文化人杜深忠与关心家里吃穿用度的妻子张兆珍的争吵、村主任张自恩与举报他贪污的村民之间的摩擦等，而片中去城市工地打工不幸身亡的张自军的葬礼则揭示了农民工与城市老板之间的矛盾，还有村中百年老树被卖到城市搞绿化、苹果丰收却收入微薄等揭示城乡二元结构矛盾的事例。影片选择了杓峪村这样一个不大不小、不穷不富的具有普遍性的小村庄，以真诚的融入和朴实的记录来展示它的乡风民情，给观众提供了对21世纪初乡土中国的具体可感的认知。另一部进入院线公映的纪录电影《我的诗篇》则把农民工诗人这一群体带入大众的视野，这一特殊群体的现实与梦想、笔端情愫与生活境遇使城市观影者为之一震。继《乡村里的中国》之后，2014年由中央新影集团历时4年打造的纪录片《乡愁》第一季《月是故乡明》播出，用长达8集的篇幅把镜头对准了外出打工的河南民权吴老家村的周卫东、吴海霞夫妇，由他们辐射出整个村庄的留守儿童及家庭的命运，孩子们在乡村的留守生活与父母在城市的打拼生活相互交叉，在抗旱与打井、打工与留守、相聚与离别的纵横交织中展开叙事，既忠实地记录了一个中原小村庄一年四季的农事农情，也在他乡与故乡的对话、乡村与城市的碰撞中生动再现了社会转型背景下农民工及其家庭的喜乐哀愁。2015年由政府发起的百集大型纪录片《记住乡愁》则以弘扬优秀传统文化为核心，选取全国100多个传统村落进行拍摄，在呈现传统村落的人文地理、历史脉络、传统民俗时，亦关注古老村落的当下状态，并着力聚焦代代乡民在绵延承续过程中所共同遵守的村规民约、家风祖训，讲述一个个别具地域特色的乡土故事，以此来探寻深植于古老村落中的传统文化基因。

自党和国家开始实施乡村振兴战略、致力于消除贫困以来，以反映中国脱贫攻坚进程为主题的纪录片作品大量出现在人们的视野中。其中既有各大电视媒体的精耕细作，如《摆脱贫困》《2020我们的脱贫故事》《最是一年春好处》，也有人民日报社出品的《中国扶贫在路上》、新华社推出的《光明》，还有进入院线的《出

山记》等，在不同程度上获得了观众的喜爱和追捧。视频网站也加入到制作行列中。如腾讯视频推出的《扶贫1+1》以深度访谈形式讲述中国14个连片贫困区的扶贫故事；搜狐视频自制的《当选择来找我》通过对驻村扶贫干部思想变化的详细解读，诠释精准扶贫政策的落地过程。很多高等院校和制作机构、组织及个体也纷纷搭上这班创作顺风车。山东大学师生拍摄了《毛坪的路》，用诗意叙事表现山东省临沂市毛坪村第一书记甘于奉献的感人事迹。

消除贫困不只是中国人面临的课题，更是全人类肩负的使命。中国脱贫攻坚的经验不仅能改善中国农民的生存境遇，还给全世界的减贫事业贡献了中国智慧和中国方案。所以，一些外国创作者也融入了这股创作洪流当中。由中美联合摄制的《前线之声：中国脱贫攻坚》从他者视角解读中国扶贫行动，彰显了中国脱贫攻坚事业的世界意义。

不论出自何人之手，聚焦哪里的脱贫故事，这些纪录片之所以能打动万千观众的心，一个共同原因就是化抽象为具体。创作者从细微处、小人物落笔，以平民化视角描摹乡村世情百态，通过一个个普通人的喜怒哀乐，映射脱贫攻坚大背景下的时代变革。像《当选择来找我》中驻村扶贫的白冰利用自己的专业优势帮助云南省王雅村建成林地土鸡养殖基地，使村子的养殖产业走上正轨。在即将离开之际，他最挂念的事情是村民的养鸡知识掌握得是否牢靠，于是策划一场养鸡大户技术比赛，从中选出产业未来的带头人。这种在小切口中伴随小悬念的呈现方式，富有过程化和现场感，展现了矛盾冲突展开、发展、化解的过程，扣人心弦、引人入胜，折射出扶贫政策的深入人心、扶贫干部的责任担当、普通农民的积极进取。

时间是纪录片的重要要素，它决定了纪录片是否具有厚重的生活和历史质感。尤其是对脱贫攻坚题材创作来说，一个区域、一户村民摆脱贫困绝不是一朝一夕之事，而是一项需要几年甚至更长时间努力的系统工程。新近涌现的纪录片作品没有将创作视野局限于对扶贫成果走马观花式的呈现，而是立足于各贫困地区脱贫工作中的问题，讲述体现扶贫干部在工作生活上遇到的各种难题和他们解决问题时的思考，以及贫困地区农民生存状况、精神面貌的蜕变。这需要从业者耐心沉潜下去，花较长时间和被采访对象生活在一起，以敏锐的艺术洞察力在时间之河的流淌中观察记录现实的点滴变化。《2020我们的脱贫故事》第一集《从赵家洼到广惠园》，摄制组历时三年追踪山西省有名的贫困村赵家洼村整村搬迁到县城广惠园小区开启新生活的过程，拍摄了3万多分钟的素材，展现易地搬迁过程中的种种问题和矛盾冲突及解决路径，生动描绘了脱贫攻坚行动中的执行者、参与者和受益者的精神风貌。

正因乡村是无数中国人的根，也是他们的乡愁所系，很多独立制片人也以纪实影像投身于对乡村的关注和记录。李一凡的《乡村档案：龙王村2006影像文件》（2008）选取了一个非常接近中国西部乡村最大平均值的样本，放弃了对极端事件、地方特色和民俗的记录，希望通过以最客观的态度对这个样本所进行的原始记录，来体现中国西部农村社会的最大共性。周浩的《棉花》（2013）则追踪棉花生产链条上的棉农、采棉工、纺织工、制衣工等各个环节上不同个体的生活状况，该片获得金马奖最佳纪录片时评委会评价它在"银幕上呈现今日中国棉花史，也是一页农工生活史"①。另外，我们也可以从《父亲》（2007）、《阿拉民工》（2008）、《麦收》（2008）、《归途列车》（2010）、《村小的孩子》（2014）等独立纪录片对进城打工农民的多面描写，看到农民工在城市所经历的辛劳、尴尬与留守儿童复杂的情感历程，以及所折射出的传统乡土文化与现代城市文明之间难以避免的碰撞与冲突。从《好死不如赖活着》（2003）、《颍州的孩子》（2006）等片子中则可以看到一些因卖血而感染艾滋病的村庄和家庭及艾滋病孤儿所面临的灾难和困境。其他如金华青的《花朵》（2012）、查晓原的《虎虎》（2011）、朱永涛的《青龙教堂》（2013）等纪录片也从不同侧面记录了中国乡村的若干切面。

自2000年在中国兴起的社区影像中，我们也能看到村民自己对家乡面貌的真实记录，如吴文光2005年领导的中国村民自治影像传播计划及其后的村民影像计划、云南白玛山地文化研究中心在迪庆藏族自治州的三个村子开展的"社区影像教育"项目、山水自然保护中心开展的乡村之眼——自然与文化影像纪录项目等，这些纪实影像项目从农村征集参与者，把DV摄像机交到他们手中并对其进行简单的拍摄和剪辑培训，然后让他们返回到各自的村子以自己的视角拍摄其所在乡村的纪实影像。在DV时代影像权力不隶属于专业影视机构的情况下，影像话语权的获得使村民有了自己发声的工具和手段，改变了他们一直被代言、被言说的过去，他们的纪实影像在发挥社会交流和沟通功能的同时，也是村民得以参与乡村建设的方式。

这一阶段由于国家对纪录片产业给予的政策性扶持和激励，中央电视台纪录频道、上海电视台纪实频道、湖南电视台金鹰纪实频道、北京电视台纪实频道相继成立，一些视频网站也纷纷设立纪录频道甚至自制纪录片，加之互联网和数字技术给更多民众提供了接近和使用影像的可能，这些因素的合力使纪实影像的产出量呈持续增长之势，乡村纪实影像也随之越来越多地进入各种传播渠道，内容和呈现风格上也更趋多元。

① 朱晓佳. 追棉花的人 金马奖纪录片的遗憾[N/OL]. 广州：南方周末. 2014-12-04[2021-01-27]. http://www.infzm.com/content/106096?P_1r5r4.

整体上来看，自20世纪80年代中后期以来，人文视角的乡村纪实影像少用甚至不用解说词，关注个体与大时代和生存环境之间的关系，客观而鲜活地反映了传统的乡土社会遭遇现代化浪潮冲击之时普通个体的内心感受和悲欢命运，普通人的生存方式和生活状态成为大部分纪实影像的主题表征。这样的客观纪实如巴赞所言："摆脱了我们对客体的习惯看法和偏见，清除了我的感觉蒙在客体上的精神锈斑，唯有这种冷眼旁观的镜头能够还世界以纯真的原貌，吸引我的注意力，从而激起我的眷恋。"①官方和民间、体制内与体制外制作的纪实影像互补共生，共同为乡土中国留存更为立体、真实的影像历史与集体记忆。这些纪实影像里的乡土中国没有被加上柔光镜而一味地抒发乌托邦式的美丽乡愁，也没有被施以鱼眼镜头而一味地大唱凋敝与衰败的悲歌，它们较为客观地建构了乡土中国的多方位图景，书写了中国迈向现代化进程中农民生活与思想情感变迁的人文篇章，有助于观者了解真实的中国农村从而更好地参与到乡村建设中去。

4.5　医疗题材纪录片

2016年暑期，由上海电视台推出的十集纪录片医疗题材纪录片《人间世》播出后，引发社会广泛关注和赞誉。生与死是人类永恒的话题，而医院这一公共空间可以观察到处于生死边缘极致情形下的人间百态。影片不忌言死、不避谈败的客观态度，使之摆脱了既往纪录片惯常的宣传套路，不再高歌白衣天使医术高明、妙手回春，而是直面现实生活中医学的局限性，呈现了面临某些危重病症时，医生虽竭尽全力却手术失败，年轻的生命在医生的遗憾和亲人的悲恸中离去的现实场景。《人间世》没有编剧事先编撰的剧本，也没有精心筛选的拍摄对象，摄制组经过规范的医学培训后，秉持"老老实实记录，真真诚诚表达"的原则，在上海几家医院历经长达2年的蹲守跟拍，最终令观众深刻感受到了真实记录所带来的感动和震撼。

早在20世纪70年代，美国直接电影大师弗雷德里克·怀斯曼（Frederick Wiseman）就曾把镜头深入到医院这一公共机构，拍摄了纪录片《医院》（*Hospital*，1970），用"墙壁上的苍蝇"般的观察式纪录，来真实反映医院急诊室里发生的故事。BBC自20世纪90年代末起就陆续推出了一系列医疗题材的纪录片，如《人体漫游》（*Body Ramble*）《人脑漫游》（*The Human Mind Travels*）

① 巴赞A.电影是什么[M].崔君衍，译.北京：文化艺术出版社，2008：12.

《令人震惊的医学案例》（*Mindshock Medical Cases*）等，用影像为观众打开了了解医学世界的一扇扇窗户。2008年至2010年间，BBC连续3年推出了3季医疗纪实节目《怪异的急诊室》（*Weird Emergency Room*），以参与式纪录的方式，由主持人带领观众走进英国急诊室，近距离观摩各类极端病例的治愈过程，令观众如临其境。2010年，BBC又播出了纪实医疗节目《忙碌的产房》（*One Born Every Minute*）和《儿童急诊》（*Children's Emergency Treatment*），把人类生育和儿童群体医疗状况真实地呈现于荧屏上，引发了很大的社会关注和反响。

相较于国外，我国纪实类医疗节目起步较晚。

但是，关注医疗、就业、教育等这些关乎国计民生、与每一个普通个体息息相关的现实问题，是主流媒体应该具备的现实情怀与责任担当。而在当下的传媒生态环境中，由于媒体对新闻事实的选择性报道及对异常、冲突等新闻价值要素的天然偏爱，众多新闻媒体中出现了一起起医患矛盾和伤医杀医等冲突性事件的报道，在社会上逐渐形成了医患之间的对抗性话语。同时，商业化、娱乐化的节目编排成为当下大众媒介迎合受众的主要方式，对社会现实问题的回避使其丧失了传播学者拉斯韦尔所提出的大众传播对于社会环境监视和协调的重要功能，甚至滑向"娱乐至死"的深潭。

针对娱乐节目在电视节目中所占过重的趋势，国家广电总局曾在2011年和2013年先后出台《广电总局将加强电视上星综合频道节目管理》《关于进一步加强电视上星综合频道节目管理的意见》《关于做好2014年电视上星综合频道节目编排和备案工作的通知》等政策性文件。在文艺政策指引下，一些敏锐的、怀有社会责任感的媒体开始直面中国社会敏感的医疗改革和医患纠纷问题。近年来，北京卫视的《生命缘》、东方卫视的《急诊室故事》、浙江卫视的《因为是医生》和深圳卫视的《来吧孩子》等医疗题材的纪实节目出现在各地电视荧屏上。人们当然相信道听途说不如眼见为实，然而以往电视媒体上的医疗健康节目只能给观众提供简单的知识普及，对于真实的医疗状况和由来已久的医患矛盾，主流电视媒体往往选择回避或不直接表现。在这些纪实节目中，医院、急救室、拥挤的门诊、手术室忙碌的医生和护士、插满管子等待手术的患者、临产的孕妇……当这些具有感官刺激的画面不加美化地出现在电视上，当真实的生死故事赤裸裸展现在观众面前，纪实类医疗节目所产生的意义和价值就不仅仅是普及医疗知识这么简单。它们不仅真实再现医疗行业的运行过程，并且从多个视角展示医疗工作者和患者不为人知的心路历程，让观众真切体味生命的脆弱与坚强，对于缓和医患关系，净化媒体环境，弘扬主流价值观等都具有现实意义。

4.5.1 纪实手段见证医疗现场

纪实是电视传播的本体，电视的发明与人们对传媒纪实能力的欲求有着直接的关联，体现着电视最本质的技术潜能。尽管电视媒体也有其他功能，如用于娱乐、服务、学习等，但其本质力量还在于纪实。纪实类节目是电视媒体节目构成的支柱，也是电视作为大众传播媒体最能满足观众心理需求的节目形态。已故著名电视人陈虻认为未来的电视将是"有纪实者生，无纪实者死"[①]。如今纪实理念已经成为所有成功电视节目形态的重要元素之一。

医院这一特殊的公共机构每时每刻都上演着生死悲欢，具有天然的戏剧性。随着社会包容度的提升，电视媒体选择把镜头安放在了医院的急诊室、病房、抢救室、待产房等医疗现场，24小时持续拍摄一线的手术治疗过程，见证真实的生死营救和悲欢离合。《急诊室故事》《生命缘》《人间世》等纪实节目里扣人心弦的急救场面，一个个令人唏嘘的人生故事，一幕幕生死抉择背后的人性光辉，引发了社会舆论和医学界、传媒界的热烈讨论，国家新闻出版广电总局宣传司司长高长力称这类纪实类医疗节目为"真正现象级的节目"。

1.大尺度、全方位的纪实手法

不同于医疗题材电视剧的情节排演和健康讲座的语言传播，纪实类医疗节目把镜头对准手术室、产房、急诊室等普通人难以进入的医疗重地，以极强的专业性、真实性、现实批判性，完成一次次全方位、生动的医学科普，用纪实语言近距离展示现代医疗机构中的医患群像。

东方卫视的观察式真人秀《急诊室故事》采用固定摄像头的新型拍摄模式，78个遍布医院10个重要场所的固定摄像头，如同墙壁上的苍蝇一般，全方位记录了医院急诊室——这一对于电视观众来说既陌生又熟悉的公共空间里发生的生命故事，带给观众身临其境的观影感受，充分发挥了大众传播对社会环境的监视功能。纪录片《生命缘》《人间世》则以长期蹲点的跟拍方式为主，配合安装在急救车、手术室、待产室的吸盘式摄像机进行远程遥控拍摄。《生命缘》节目组还启用了医疗直升机拍摄全景，在影像素材的收集上下足了功夫。

这类纪实类医疗节目尽量减少对拍摄对象的干扰，采取了以观察为主的拍摄模式，加之征得了当事人的许可和配合，因此达到了前所未有的尺度和深度。直播生子的真人秀《来吧孩子》第一次完整展示了女性分娩过程，在高清固定摄像头全方

[①] 徐泓. 不要因为走得太远而忘记为什么出发：陈虻，我们听你讲[M]. 北京：中国人民大学出版社，2013：117.

位摄录下，将女性生育的痛苦和新生命诞生的喜悦淋漓尽致表现出来，突破了以往纪录片拍摄的禁忌。尽管第一集播出后因为生产过程太过真实和血腥，节目面临停播的局面，但这种真实所引发的震撼却比简单说教更能唤起人们对母亲这一群体的理解和尊敬。

2. 高难度病例记录中凸显感悟生命的主题

普及医疗知识、展示现代医学发展水平是纪实类医疗节目的重要目标，因此真实的、多元化的案例分析必不可少。例如《生命缘》节目组就选取了发生在国内顶尖医院里的高难病例，为普通观众打开了一扇扇医学奇迹的大门。在第四季中，包括患有发病率万分之一的心脏血管疾病的婴儿，肿瘤大如脑袋的2岁男童，艰难产子的白血病妈妈，以及患有罕见疾病过早衰老的14岁少女。这些极为复杂的病例分析和争分夺秒的手术实录，无不体现着当代医疗的进步，医护人员的高超水平和敬业精神。

另外，记录人与疾病抗争中的生命感悟也是纪实类医疗节目的价值所在。海量的拍摄素材对节目的建构来说是巨大的挑战，明确的主题能够保证节目更加集中、完整地进行叙述，符合电视受众的观看习惯，保证节目的传播效果。

《急诊室故事》第二季除了比第一季多增加了20个固定摄像头，主题设计也更加明确。第一期以《生命攸关》为主题，记录了钢筋意外插穿腹腔和自发性脑溢血两个惊险急救案例；《当你老了》展现老年病患与亲人之间的相偎相依，《生活不易》选取了一线工人工伤实录，《工作在医院》讲述急诊一线的医生护士守护生命的故事。《人间世》（见图4-14）10集的主题则用更加精练、饱含情感的词汇构成。

图 4-14 《人间世》海报

如《救命》展现了抢救失败后医疗工作者的惋惜与无奈；《理解》反思了医疗资源短缺和急救效率问题；《团圆》颂扬器官捐献者的大爱；《告别》则通过临终关怀病房的日常工作教会人们正视死亡；《选择》展现了病患在生死之间选择的勇气；《信任》凸显医患双方信任的重要性；《新生》歌颂医疗带给绝望病人的希望；《坚持》展示医疗工作者面对失败后继续工作的信念和责任；《爱》则为坚强乐观直面疾病的平凡生命喝彩。这些关于现实、关乎生命意义的主题选择，是纪实类医疗节目能够感动观众、传递影像力量、推动社会进步的重要原因。

3.多视角与故事化的叙述模式

纪实类医疗节目之所以独具魅力，在于其揭示了医疗过程的真实面目，客观上为观众提供了多个角度来解读医疗行业，以促进医患之间的相互理解。例如固定摄像头拍摄的《急诊室故事》以旁观者的全知视角进行叙述，静观急诊室中的各色病例救治现场；《生命缘》从高危病患的视角出发，充分挖掘患者及家属的心理感受；《人间世》采用记者蹲点医院进行拍摄的第一人称限知视角，用参与观察式纪录片的叙述方式展开故事讲述；《因为是医生》选用青年医生的视角，记录这一群体成长的同时，也记录了医生们就医患问题、医疗现状的探讨和反思，为普通大众了解医疗工作者的心路历程提供了机会。

故事化的叙述方式，是纪实类医疗节目在黄金档赢得收视率的重要保证，也是实现其良性传播的有效方式。《人间世》第五集《选择》讲述了两个面临艰难抉择的女病人的故事。该集开门见山就把37岁的陈莉莉和43岁的徐喜娣面临的选择摆了出来：一位要摘除子宫保命，另一位要通过试管婴儿完成再生育心愿。悬念由此展开，究竟是什么原因让她们迟迟无法选择，又是什么支持着她们勇敢面对生命当中的艰难选择？对两位女性人生故事的交叉剪辑，成功吸引了观众的好奇心。医生建议陈莉莉采用切除子宫的根治办法来保全性命，而她却不能接受。分歧过后，医生们冒着"白忙活一场"的风险进行了保守的手术，试图保留陈莉莉的子宫。另一边，徐喜娣高龄却坚持生二胎的原因也被揭开：19岁的儿子因抢救落水儿童而不幸丧生，她成为失独母亲，再生育是夫妇俩从绝望中走出的最好办法。多次取卵失败的她仍不放弃，直到最近一次检查她被告知了怀孕的好消息。故事叙述到此，两个女人的心愿和选择似乎都十分顺利。然而人生如戏，命运的选择权有时候并不掌握在自己手里。陈莉莉的病理报告显示切除子宫是她唯一的选择，徐喜娣在怀孕2月后胚胎停止发育，生育愿望再一次面临失败。现实是残酷的，但是片中两位女性在面对厄运时的坚持和坚强，感动了无数观众。节目播出后，不少观众在微博和朋友圈刷屏高度评价这个片子，豆瓣评分甚至一度高达9.8分。"在媒介狂欢的像素时

代，影视观众延续着对于戏剧故事的嗜好，这反映了人类对捕捉人生模式的深层需求。"①一波三折的故事化叙事方式和悬念的营造，无疑增加了此类纪实节目的可看性和艺术感染力，让来自于真实生活的故事更具打动人心的魅力。

4.5.2　选题契合现实热点

尽管国家推行医疗改革已历经20年风雨，现代医疗体系中存在的医疗资源分配不均、医疗服务缺乏公平与公正等问题仍不容忽略。据统计，国家财政对公立医院的投入多年来仅占医院收入的8%左右，这使得过度检查、过度医疗、过度用药的"以药养医"机制成为老百姓"看病难，看病贵"的根源。此外，医患之间的不信任，令医疗纠纷与冲突屡屡发生。中国医院协会的一项调查表明，中国每所医院平均每年发生的暴力伤医事件高达27次。②加上某些媒体为吸引眼球，对某些医疗纠纷、医患冲突事件进行连篇累牍的放大报道，让本就紧张的医患关系雪上加霜。国际著名医学期刊《柳叶刀》（*The Lancet*）于2010 年 8 月刊发《中国医生：威胁下的生存》（*Chinese doctors are under threat*）一文剖析中国医生的处境，认为中国媒体对医生的扭曲报道加剧了医患关系的紧张局面。③

福柯说："话语即权力。"在政治、外交及社会生活中，谁掌握了话语权，就掌握了控制民众舆论的主导权力。媒体通过议题设置，在所营造的拟态环境中，掌握着话语权力，能够控制舆论导向。在对医疗问题的报道中，话语权在媒体，而医院、医生、病患往往处于失语的状态，这无疑为普通百姓和医疗工作者的沟通设置了一道无形的鸿沟。

在围绕医院所展开的负面事件报道中，医院和医生的形象被一定程度"妖魔化"，对医疗行业也产生了一定程度的负面影响。 2014年微博爆出的"手术室合影"事件首先带来的是舆论对医务人员和整个医疗行业的质疑和批判，当事人及所在医院都受到了处罚，而照片背后医生们连续7小时进行高难度手术的努力被忽略。在电视媒体泛娱乐化和自媒体盛行的时代，人们渴望真相，又越来越难以理性地认识真相，此时主流媒体的理性发声和正面利用话语权威至关重要。

在这样的社会背景中，纪实类医疗节目的出现无疑契合了现实语境下人们普遍关注的热点问题，同时也是主流媒体顺势而为的必然选择。

① 陶涛. 影像书写历史：纪录片参与的历史写作[M]. 北京：中国电影出版社，2015：220.
② 杨燕绥，胡乃军.用中国式办法破解医改难题[N]. 21世纪经济报道，2014-04-07（036）.
③ 杨东涵. 媒体怎么报道医疗事件才靠谱[N/OL]. 健康界. 2014-12-24[2021-01-27]. https://www.cn-healthcare.com/article/20141224/content-466874.html.

定位为中国首档医疗人文真人秀节目的《因为是医生》（见图4-15），紧扣当下不容乐观的医患关系这一社会问题，聚焦年轻医生群体，客观上给了青年医生发声的权利。嘉宾的介入和话题的讨论，激发了作为主角的青年医生对医患关系和现代医学的讨论和思考，表达出他们的职业信仰和面对生死的感悟。栏目力求用平民化的视角来讲述医生的故事，化解患者和普通观众心中医生高高在上的刻板印象，传递给观众的是认真负责、努力敬业的医生形象。

图4-15　《因为是医生》截图

面对血淋淋的急救场面，东方卫视《急诊室故事》摄制组冷静地记录了一百多名患者真实的就诊案例，50个急救故事，以医生和病人的自述为主，其中既有医生齐心合力争分夺秒的抢救过程，也有医生与患者的矛盾冲突，更有生死线上的动人感情。把话语权交还给医患双方，让社会对医疗现状多一份了解和理性思考，是承载大众信任的媒体人对社会真正的尊重。

《人间世》除了第一集中三个手术不成功的病例外，还如实记录了一些细节，包括病人家属对医生变更手术方案的不理解和埋怨、接受肾移植手术的病人醒来后对家人说的第一句话是"还有钱没"，以及病人家属冲进监护室掐住值班医生脖子的一段监控录像等，这些没有在剪辑台上被删掉的细节还原了中国式医院本来的样子，向观众展示了医生这一职业长时间加班与手术的紧张与辛劳，不回避矛盾，不美化现实，让观众对医学行业有了近距离的视听感官上的接触，看到了更为真实的医患生态，也增强了对医生这一职业的认知与理解，让观众认识到在充满变数的疾病面前，医生是人不是神，疾病是医生和患者共同的敌人，片中所引用的在医学界

被普遍遵奉的信条"有时是治愈，常常是帮助，总是去安慰"，更促使每一位观众开始重新审视医学，尊重医学规律，理解医生，同时也更加感叹生命的脆弱而愈发珍爱当下和身边的亲人。节目也折射了医疗保障体制还有待完善，医患之间还需要更多理解和信任的现状。这就达到了片子总导演周全希望"通过观察医院这个社会矛盾集中体现的标本，展现一个真实的人间世态，既有人性的光辉，也有人生的无奈"①的目的。

这些医疗题材纪录片的出现，有助于社会上医患之间对抗性话语的弱化或消解。当然避免医患冲突是一个社会系统工程，需要全社会多方合力并加强制度建设，也需要更多像《人间世》这样客观理性的文艺作品进入到大众传播中来。

当前医疗题材纪录片仍有一些不足和值得注意的方面，例如未能站在广大患者的立场上深入触及普通人看病难、看病贵问题，以及拍摄中如何避免涉及病人隐私等传播伦理问题等。在传播学四大先驱之一的拉斯韦尔提出的三大传播基本功能中，环境监测和社会协调位居前二，因此作为大众媒体要以现实情怀和媒体担当针对社会热点问题进行适时的理性解读和积极的舆论引导，期待医疗题材纪录片能够对当下社会转型期医疗问题层出不穷、医患矛盾紧张的状况有更为全面和立体的反映，可以起到一定的缓解作用，在众声喧哗中用理性和真诚更好地承担起社会责任。

① 曾俊. 医疗纪录片《人间世》获赞 真实的力量最触动人心[N/OL]. 广州日报. 2016-08-15[2021-01-27]. https://www.sohu.com/a/110471404_115402.

第 5 章

叙事的角度与口吻：
视点、人称与类型

　　叙事是纪录片创作的核心，叙事视点也称叙事视角，在影视、文学等叙事艺术中它是对故事内容进行观察与讲述的特定角度，也是一种表达方法，与叙事的技巧或策略相关。它可以说是架构叙事、讲述故事的重要方法之一，也是引领观众的机制之一。对同一事件不同的人从不同角度去看会呈现出不同的面貌，所以叙事视点会潜移默化地影响观众对影片的理解。故在纪录片创作中如何把握叙事视点，使观众能够深入地了解影像实质，从而取得更好的传播效果，就成为应该注意的重要因素。

　　在叙事学中不同学者对叙事视点的分类纷繁复杂，如法国的兹韦坦·托多洛夫（Tzvetan Todorov）把叙事视角分为全知视角、内视角、外视角三种形态，法国另一位叙事学研究者热奈特（Genette）则用抽象的"聚焦"一词来取代视点，将其分为零聚焦、内聚焦与外聚焦。但这些划分无外乎从构成叙事视角的三个要素入手，即叙事人称、叙事聚焦与叙事介入。

　　本章主要从叙事人称来考察纪录片的叙事视点，将纪录片分为第三人称纪录片、第二人称纪录片、第一人称纪录片三种类型，它们有的来自全知视点，有的来自旁观者、参与者或片中主人公的视点，不同的叙事视点承担了不同的功能。其中，旁观视点、参与者视点和亲历者视点都属于限知视点，在这三种视点中叙述者在故事中均只知道部分内容。当然在同一部纪录片中也可能存在多种叙事视点的转换，有时某一视点可能只见于片中非常短的一个叙事段落，全片以多视角立体式叙事来结构全片。

　　其实，纪录片创作者在进行后期编辑时本质上是全知的，采用限知视点只是一种风格或表达策略，因为对于接受者而言，虽然纪录片不像剧情片和虚构类的小说、戏剧那样全由编剧、导演、作者操控而成，但最后呈现于观众眼前的纪录片在经由创作者结构、剪辑之前，人物命运和事件结局是已知的。为了取得某种特定的叙事效果，叙述者采取自我限制把自己隐藏起来，或把某一人物置于叙事的前台，让这一人物成为叙事的出发点和中心点。

5.1 全知视点、旁观视点与第三人称纪录片

在全知视点与旁观视点两种叙事视点下，纪录片一般都采用第三人称叙事。而全知视点从根本上来讲，也是旁观视点的一种，只是它是一种特殊的旁观视点，它的旁观是一种统揽全局、居高临下式的旁观，是全知全能的旁观。

全知视点是典型的第三人称叙述，叙事者如万能的上帝一般，对片中人物或事件的历史、现在和未来都了如指掌，甚至能进入人物的内心世界。

全知视点是一种传统的叙述模式，这种视点的叙事者独立于故事之外，全知全觉，无所不在，无所不知，凌驾于故事中所有人之上，可以俯瞰众生，体察万物。叙事者具有"上帝"或"诸神"才有的能力，因此比第一人称叙事更为客观。同时叙事者站在统揽全局的高度对所叙事物进行纵横捭阖的调度，可以"观古今于须臾，抚四海于一瞬"。所以全知视点下的第三人称纪录片更适宜于表现大开大阖的人文历史题材以及深度反映社会问题的现实类纪录片，大跨度地纪录历史钩沉和现实变迁。这类纪录片通常比较依赖解说词来进行叙事，以解说统领全片，画面是对解说语言的图解，因此大多为阐释型纪录片，往往承担着宣教的功能。

《大国崛起》（2006）是中央电视台站在宏大叙事的高度来拍摄的一部大型纪录片，这部纪录片背景宏阔、目的高远，它以15世纪以来葡萄牙、西班牙、荷兰、英国、法国、德国、俄国、日本、美国九个国家相继崛起成为世界级大国的历史进程来探究其兴盛背后的原因，为正走上振兴之路的中国崛起为世界大国寻找可供借鉴之处。在叙事上它以全球化的视野，以全知视点及第三人称的叙述纵贯全片，时间跨度达500余年、空间跨度涉欧亚美九国，可谓视通万里、思接千载、波澜壮阔，对九国的政治、经济、思想、教育、文化、宗教、制度等进行了高度概括和剖析。其解说词大气磅礴，表现出了历史的纵深感和厚重感。

我们可以从第一集《海洋时代》开头部分的解说词，看出全知视点叙事的特点。

征服是从被征服开始的。从公元前11世纪到公元11世纪的两千多年中，伊比利亚半岛上战火连绵不断，这块土地曾先后被罗马人、日耳曼人和摩尔人征服。正如一个个奋不顾身的斗牛士，生活在这块土地上的人们一刻也没有停止同入侵者的抗争，直到今天，我们依然可以清晰地感受到那种仿佛根植于基因中的追求刺激、喜欢冒险的豪情。

漫长的两千多年，眼泪、创痛和牺牲终于换来了宝贵的自由。

公元1143年，一个独立的君主制国家葡萄牙，在光复领土的战争中应运而生，并且得到了罗马教皇的承认，这是欧洲大陆上出现的第一个统一民族的国家。

葡萄牙历史学家 J.H.萨拉依瓦的采访：12世纪和13世纪葡萄牙的特点是，它不是一个封建割据的国家，而是人民的王国，葡萄牙的国王不仅受到贵族、也就是他的臣属的支持，而且得到百姓的拥戴。

强大的王权使葡萄牙人有了强烈的民族归属感，但实现国家的强盛却还有很长一段路程。葡萄牙只有不到10万平方千米的发展空间，资源十分匮乏，东面近邻的绵绵战火，又不断侵扰着这块贫瘠的土地，独立之后的葡萄牙王国在经历了两个世纪之后，也依然是危机四伏、风雨飘摇。

这个率先建立的民族国家究竟能够持续多久？强大的君主制将会给它带来什么？葡萄牙民族的未来在哪里？一直靠近海捕捞谋生的人们，不得不把目光投向被称作"死亡绿海"的大西洋。

这个船型的纪念碑，是1960年葡萄牙政府为纪念"航海家恩里克"逝世500周年而建的，碑的正面写着："献给恩里克和发现海上之路的英雄"。正是海上之路使葡萄牙摆脱了贫穷和落后的境遇，正是在恩里克的带领下，葡萄牙启动了征服大海的行程。

恩里克出生在1394年，是葡萄牙国王若昂一世的第三个儿子。

当时的欧洲正从蒙昧的中世纪走出，发轫于意大利的文艺复兴如星星之火逐步燎原，科学和人文的思想一点一点地照亮了欧洲的天空。

就在恩里克王子12岁的时候，1406年，一本尘封了1200多年的书籍的出版，引发了一场地理知识和观念的革命，这就是古希腊天文学家克罗狄斯·托勒密的著作——《地理学指南》（*Geography*）。

原葡萄牙航海纪念委员会主席若尔金·麦哲伦：

这本书和希腊其他学者的许多作品一样，在当时一度被世人遗忘，其间，在亚洲，这本书并没有被遗忘，而在西欧，一直到1406年才在意大利被关注，从15世纪末期开始被印刷出版，才得到较为广泛的流传。

尽管从今天看，托勒密绘制的世界地图谬误百出，比如，非洲和南极紧紧相连，除欧洲、亚洲、非洲以外，世界是一片漫无边际的海洋，赤道没有动植物生存，等等，但在当时，它比起那些虚无缥缈的神话和道听途说的游记，仍然提供了

许多较为可靠的地理信息。

世界真的是托勒密描绘的这个样子吗？大西洋真的无法航行吗？巨大的问号折磨着欧洲大陆，也燃烧着痴迷于地理学和航海战略的恩里克王子。

这段叙述从公元前11世纪到今天，从伊比利亚半岛的战火到葡萄牙王国的成立，继而到航海家恩里克纪念碑及其生平，再到托勒密的著作——《地理学指南》及对其绘制的世界地图的评价，只有以全知视点才能进行这种时间和空间上的大跨度叙事，才便于对素材的安排进行操控，也才能有比较客观、综合而又脉络清晰的表述。但这种全知视点的第三人称纪录片如果太过说教，以一种高高在上的口吻向观众灌输知识或道理，主观操控感过强，则易引起观众反感。马丁·华莱士（Martin Wallace）在《当代叙事学》（*Contemporary Narratology*）一书中也指出了全知视点叙事的缺点："由于知晓一切，他（全知型解说）可以揭示一切不为任何人物所知之事，并对情节做出评论，但是这样的叙述也可能会变得让人厌倦的冗长。"[①]

旁观视点也是一种第三人称的叙事模式，叙事者不在故事中充当任何角色，不参与到故事发展的情节中去，以旁观者的角色伴随故事的推进而安静地记录。这种第三人称纪录片与直接电影的纪录理念相吻合，努力追求对生活客观的、不介入的、原生态的记录，摄影机的视点是偷窥式的，呈现出浓郁的纪实风格，其对应的是观察型纪录片，呈现给观众的是仿佛不受拍摄者任何干扰和介入的生活面貌，提倡少用甚至不使用旁白解说，如张经纬的《音乐人生》（2009）、范立欣的《归途列车》（2010）、焦波的《乡村里的中国》（2014）等。

由焦波导演的纪录片《乡村里的中国》被誉为"21世纪中国农村的生活标本"，人们普遍反映从这部作品中看到了最真实的乡村。焦波在接受媒体采访时说："片子里没有一个情节是我导演出来的，没有一句台词是我设计的。"这个片子没有一句解说词，只有简单的字幕交待人物身份和节气更叠，由5个年轻人组成的创作团队在鲁中山区的杓峪村住了373天，以旁观视点记录下小山村的春夏秋冬和村风民情。这个片子虽然不像故事片一样有编剧，但在拍摄团队的坚守下，村庄的婚丧嫁娶、家长里短等丰富多彩的生活具有比戏剧更精彩的细节和矛盾冲突。片中杜深忠、张自恩、杜滨才等人的故事在自然而然地发展着，有冲突、挫折、高潮、缓和，最后以一场乡村春节联欢会画上了完美的句号，生活是这类纪录片最好的编剧。

① 马丁W. 当代叙事学[M]. 伍小明，译. 北京：北京大学出版社，2005：129.

片子开篇出场的是在太阳射进屋内地面的一方光影下以水书写《道德经》的杜深忠，他身材瘦削、头发蓬乱，却双目灼灼、风趣幽默。他是村里唯一每天都看《新闻联播》、读《人民日报》的"文化人"，他会拉二胡，当过兵，向报社投过稿，最大愿望就是买一把琵琶，听听那天籁之音。他和老伴的吵架拌嘴中两人常语出惊人，充满着来自民间的质朴智慧。当村里的大树被刨走运到城市里搞绿化，他说这是"挖大腿上的肉贴到脸上，只看见钱了"。当被老伴数落整天抱着琵琶穷酸，杜深忠反驳："人需要吃饭，得活着，精神也得需要吃饭，也得需要哺养，需要高雅的因素去填补，这才叫素质。"其他如买琵琶、女儿带男朋友回家、女儿出嫁段落都以旁观视点被记录下来。

这种不介入、不干预的旁观风格体现在片子的各个环节之中。当村长张自恩和本家长辈起激烈争执时，村民张光爱和张光学因纠纷打骂时，单亲家庭的杜滨才和父亲生气时，杜滨才与离家19年的母亲初次相见抱头痛哭时，镜头像"墙壁上的苍蝇一样"一如既往地以旁观者的角色把这些矛盾冲突也客观地记录下来。而且由于摄制组在村子里长时间驻守，和村民朝夕相处，村民已习惯甚至忘记了摄像机镜头的存在，"不到一个月，村民们就已经对眼前随时出现的镜头习以为常了"[①]。他们在镜头前泰然自若地过着自己的生活，喜怒毕现，甚至争吵打骂如常，这也使得片子最终能够呈现出自然状态下的中国乡村生活。

其实从辩证的角度来看，并不存在所谓"原生态"的记录，旁观视点的第三人称纪录片虽然号称客观真实，也以客观表现为孜孜追求，但不论是前期选题、拍摄时的角度和人物选择及后期剪辑时镜头的取舍与安排，都不可避免地有一定程度上人为的介入和操控，这种类型的纪录片的真实也是被建构出来的。

5.2 参与者视点与第二人称纪录片

第二人称叙事常见于书面，特别是书信体文章中，叙述者以"你"或"你们"来称呼读者。

纪录片中的第二人称叙事在 20 世纪60年代法国出现的真实电影流派中崭露头角，由让·鲁什和埃德加·莫兰（Edgar Morin）合作的《夏日纪事》（1961）是真实电影的代表作，也是一部堪称典型的第二人称纪录片。在这部经典纪录片

① 周男焱. 373天，为真实乡村留影像[N/OL]. 北京日报，2014-03-17. http://bj.wenming.cn/yybj/201403/t20140317_1807240.html.

中，让·鲁什和埃德加·莫兰两位导演及手执话筒的玛瑟琳·罗丽丹（Marceline Loridane）都出现在画面中，他们或与各色采访对象讨论各种人生问题和战争问题，或邀请采访对象观看影片并评判影片是否记录了他们的真实状态，或探讨这部电影究竟应该如何制作。

真实电影流派的这种参与者视点所对应的"在场"美学理念，与直接电影流派的旁观美学理念不同，创作者以显在的姿态参与到纪录片的叙事中去，而不像全知视点和旁观视点的叙事者对观众来说是隐匿、不可见的。但在这种参与者视点的纪录片中，叙述者虽参与事件，但并非主要角色。通常观众可以在屏幕上看到记者、摄制组、调查者或访问者的身影，有时影片还以画外音的方式参与故事情节的展开和表达，在事件发展的动态之中向受众叙述事件。这种视点既有主观性又有客观性，参与者的观察、理解认知、话语表达甚至体态语言都会体现或流露出影片创作主体的倾向、态度或立场，但其影像结构又是对真实发生的事件的记录。由此可见，创作者在第二人称纪录片中是整部影片叙事的关键，他们多以记者采访、调查或取证等形式来推进叙事，像《新闻调查》栏目里的调查类纪录片。有时创作者的介入和参与甚至成为片中人物形象塑造和故事发展的主要动力之一，如《寻找小糖人》《海豚湾》《毛毛告状》等纪录片。

纪录片《第四公民》（Citizen four，2014）（见图5-1）获第87届奥斯卡最佳纪录长片奖、第67届美国导演工会奖、最佳导演奖等多项大奖，它以参与者视角还原了震惊世界的"棱镜门"事件被曝光的始末，按照时间轴记叙了记者和斯诺登联系、接头、采访、报道刊发、斯诺登成为焦点、事件后的国际关系及各方斡旋。为观众真实揭秘身处旋涡中心的爱德华·斯诺登。导演劳拉·柏翠丝（Laura Poitras）和《卫报》著名新闻调查记者格伦·格林沃尔德（Glen Greenwald）及情报记者埃文·麦卡斯基尔（Ewen MacAskill）在香港美丽华酒店与斯诺登会面，架起摄像机进行了为期8天的拍摄，将会面情况全程记录下来。正是在她和格林沃德的协助下，斯诺登才得以将美国国家安全局的监控丑闻公之于众。而柏翠丝与格林沃德也因此荣获普利策奖。 片名《第四公民》正是斯诺登早期与柏翠丝邮件沟通时使用的匿名代号。导演劳拉在接受媒体采访时表示："当斯诺登联系上我后，一切都改变了，我想最大的变化就是我成为故事的一部分，并且能够从当事人的角度来讲述这些不为人知的故事。"

下面是格林沃德对斯诺登的一段采访。这种参与式的访问让被访者可以直抒胸臆，说出自己内心的真实想法，从而挖掘出那些深藏在人物内心深处的思绪。

图 5-1 《第四公民》获得奥斯卡奖及其海报

格林沃德：因为你是公开这些秘密的第一人，所以我想先完成这一部分。可能你也想做这一部分。说说你对这些事情的看法吧。

斯诺登：我也说过很多次了，我觉得现代媒体都过于关注个体。

格林沃德：完全同意！

斯诺登：我有点担心他们对人关心越多，就越会分散人们的注意力。我不想发生那样的事。所以我一直强调我不是故事的中心。但是，只要是能帮助到你们的事情我都会做的。对媒体如何运作我并没有什么经验，我也是摸着石头过河。

格林沃德：我想知道的是你为什么要这样做？

斯诺登：对于我来说，归根结底就是国家权力和人民有意义的反抗力量之间的抗衡。以前我每天坐在办公室里，设计一些程序来扩大所谓的国家权力，并以此来获得工作报酬。然后我意识到，政策是唯一能够制约国家权力的。如果我们被改变了，就无法有效抗衡国家权力。除非有超级厉害的技术人员存在，但是我认为一个人无论他是多么聪明，多么有能力，设备有多么高级……

荣获2013年第85届奥斯卡最佳纪录长片奖的《寻找小糖人》（*Searching for Sugar Man*）（见图5-2），就是一部以参与者视点来推进叙事进程的纪录片。主人公罗德里格斯是一位美国独立音乐人，他于20世纪70年代发行了两张个人音乐专辑《*Cold Fact*（冷酷事实）》与《*Coming From Reality*（来自现实）》，《*Sugar Man*（小糖人）》是其中的一首，但在美国本土的销量寥寥无几。而他的盗版专辑被

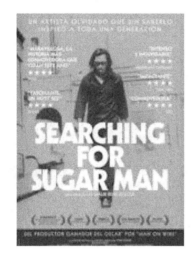

图 5-2 《寻找小糖人》海报及截图

人带到南非后，却在这个人口仅4000万的国家获得了超过50万的销量，这个数字可以媲美甲壳虫乐队和猫王的唱片销量，也使得罗德里格斯在南非成为家喻户晓的超级明星，其知名度超过了大名鼎鼎的滚石乐队。他的音乐被命运驱使跨越大洋在遥远的南非获得重生，他的歌词平实、有力，简洁的用语背后渗透着许多哲理，歌迷们对他顶礼膜拜，甚至有人把专辑的封面图案刺在自己的肩膀上。在他的歌中，那些反映普通大众生活的苦闷、反叛，以及想要逃离大工业城市、追求自我生活的歌词，带给南非人民强烈的共鸣和冲破体制的力量，被南非受压制的人们赋予反体制的含义，被奉为圣歌。他们齐声高唱着他的歌曲，走上街头抗议，甚至由此开启了一场轰轰烈烈为了自由的运动。由于彼时南非实行闭关锁国，南非的歌迷们对有关他的信息却知之甚少，关于他自杀的流言广为传播，有人说他在监狱里服药过量自杀，还有人说他在舞台上当众把自己浇上汽油后点火自焚，人们惋惜他的英年早逝。可惜罗德里格斯本人对自己在南非的辉煌战绩和知名度却毫不知情。因专辑销量不佳被唱片公司解约后，他成为替人维修房顶的体力劳动者。南非开普敦的唱片店老板斯蒂芬·西格曼与音乐记者克雷格因机缘巧合开启了寻找罗德里格斯的旅程，片子以二人对罗德里格斯的寻访调查入手，层层推进，直到最终找到这个南非歌迷们以为早已死亡的歌手。整个南非为这个消息而沸腾，迅速安排了罗德里格斯到南非的巡回演出，5000人的演出场馆场场爆满。看到自己偶像的人们激动地站着、喊着、唱着、哭着、陶醉着、尖叫着，怀念他们的青春和反抗的日子。罗德里格斯在演唱会上呈现给大家的是安宁与平和，他的第一句话是Thank you for keeping me alive！（谢谢你们让我活着）。回到美国后他依然过着往日的生活，勤勤恳恳地工作。

片中"寻找小糖人"成为一条结构全片的主线，而在寻找过程中，影片穿插了代表罗德里格斯不同人生阶段的影像，如片子开始6分钟后以动画形式表现了年轻

的罗德里格斯在底特律的街头踽踽独行。在中间部分，当罗德里格斯回忆到自己的音乐生涯结束、做了建筑工人后，镜头转向已显老态的他在雪地中的跋涉；当罗德里格斯和家人受邀到南非巡演，导演又用一段动画展现了他们下飞机后受到盛情迎接，一路到达体育场的景象；"寻找小糖人"的过程结束后，罗德里格斯于春暖花开时再次漫步于底特律街头。主人公在不同时期走路的这四段画面不仅透露了时代与空间的变迁，也暗喻了无论境况如何变化，高峰、低谷、穷困潦倒抑或是众星捧月，罗德里格斯都一如既往地前行，没有哀怨或狂喜，淡定平和。这是这部纪录片能引起很多观众思考与喜欢的原因。

而罗德里格斯在南非的巨星光环和他在美国的籍籍无名之间的反转，歌手本人的传奇人生和淡然的处世态度，被纪录片导演以故事片的悬疑手法讲述出来，如剥洋葱般去找寻这个传奇歌手的真实面目，带来极大的震撼效果。悬念和谜团在找寻的过程中被逐渐解开，唱片店老板西格曼在这里作为找寻事件的参与者，也是罗德里格斯的歌迷，片子通过他自己对整个事件的所见所闻、所感所想、所作所为进行叙述，逐步还原罗德里格斯真实的传奇故事。尽管西格曼不是一个全知型的人物，但是这种限知性视角的参与视点，使他的讲述比全知型视角讲述更具有真实感。他在整部影片中成为串联起"寻找小糖人"这一事件的叙事线索，影片沿着他的找寻之旅，顺理成章地向前推进。

5.3　亲历者视点与第一人称纪录片

旁观视点、参与者视点和亲历者视点都属于限知视点，在这三种视点中叙述者在故事中均只知道部分内容。当叙述者知道故事中的主要人物的经历时，即为亲历者视点，这时叙述者附着在故事中的某一角色上，采取第一人称的方式展开叙事。

第一人称纪录片（First Person Documentary），又被称为私人纪录片（Personal Documentary）或是私纪录片（Self Documentary）。它的兴起是随着便携式摄像机和非线性编辑软件进入普通人的生活而开始的。数字时代的来临使影像书写不再是遥不可及的事，也不再为专业机构和专业人士所垄断和专享，互联网络和智能手机的普及也为来自民间的大众影像提供了方便快捷又多元的传播渠道，人们可以在微信、微博等新媒体平台分享自己拍摄的视频，也可以上传到土豆、优酷、Youtube等视频分享网站，让更多的观众有可能看到。个人拍摄和传播影像作品的门槛大大降低，传播渠道的便利和多元，这些因素的合力使得近年来第一人称纪录片越来越

多地出现在人们的视野中。保罗·亚瑟（Paul Arthur）对此感叹道："我们这个时代的非虚构艺术之神当属第一人称，如果你对之持怀疑态度，那么你只要查阅一下任何畅销榜就可以显示这一点。"①

美国学者帕特里夏·奥夫德海德（Patricia Aufderheide）教授认为，当人们致力于在网络上发布私人日记以及主流报纸杂志将公众人物的私生活置于显微镜之下时，第一人称纪录片得到了极大的发展。他指出："私人纪录片在美国独立电影中已经成为一种流行的形式。现在它是纪录片的一种主要风格，它受到当今独立电影最高水准的展示——圣丹斯国际电影节的重视。"②其实早在20世纪八九十年代，导演沃纳·赫尔左格（Werner Herzog）和尼克·布鲁姆菲尔德（Nick Broomfield）已经开始第一人称纪录片的创作。1995年的圣丹斯国际电影节，专门成立了第一人称纪录片讨论小组，并通过展映活动来强调和分析这类纪录片。随着"真实电视"这种低成本节目类型在电视媒体上的大受青睐，在1993年的旧金山独立电视台，私人或日记类节目已经擢升为最大的单一类别，占播放总量的六分之一。美国公共电视台（PBS）的栏目《观点》（P.O.V.）致力于为独立电影人提供播放平台，它现在已经成为一个私人随笔纪录片展映的大橱窗，并以"发现美国说故事者"的口号来标榜自己。据帕特里夏的调查分析，美国第一人称电影的创作者大多是中产阶级自由职业电影的创作者，他们常常因为遭受疾病的折磨（如艾滋病、老年痴呆症、脑损伤、精神病等）或自身的家庭危机而采用这种创作方法。如罗斯·麦克艾威的《谢尔曼的长征》（*Sherman's March*，1991）、纳撒尼尔·康的《我的建筑师》（*My Architect*，2003）、赫尔左格的《灰熊人》（*Grizzly Man*，2005）等。第一人称电影成为一种从各种事件中寻求意义的方式，在命运发生意外时会引发对社会身份认同的探求。于是，摄影机在这里不仅是一个纪录者，而且是对现实进行构建的一个助手。

第一人称纪录片目前在中国尚不繁兴，数量较少。它不同于中国文化讲究的含蓄内敛、中庸之道，更倾向于从他者来反观自己和映射自己的文化方式，在艺术表达上往往追求"言外之意"和"韵外之致、味外之旨"。因此，全知视点和参与视点的叙事方式在中国纪录片创作中更为常见，而对于第一人称纪录片这种坦露自我体验和张扬内心感受的主观化纪录片创作方式，许多人不敢或不屑于问津。香港凤凰卫视曾在20世纪90年代开展了"中华青年影像大展·DV新世代"活动，开展命题作文似的同题大赛，如"我的父亲母亲""我的暑假"等。进入

①② 奥夫德海得P，程玉红（译）．第一人称纪录片的发展[J]．世界电影，2012（4）：184–192.

新世纪，中国第一人称纪录片的创作才逐渐增多起来，一些纪录片创作者开始将镜头对准自己或亲友，如吴文光的《治疗》（1999）、王芬的《不快乐的不止一个》（2000）、唐丹鸿的《夜莺不是唯一的歌喉》（2000）、杨天乙的《家庭录像带》（2001）、章明的《巫山之春》（2003）和《大姨》（2006）、韩蕾的《俺爹俺娘》（2004）、胡新宇的《男人》（2004）、《姐姐》（2006）和《我的父亲母亲和我的兄弟姐妹（2001—2008）》（2008）、曹斐的《父亲》（2005）、钟健的《Try to remember》（2005）、舒浩仑的《乡愁》（2006）、谢莉娜的《老妈》（2006）、巴胜超的《我爹》（2006）、王伟的《我的村子2006》（2006）、林鑫的《三里洞》（2007）、郭小橹的《冷酷仙境》（2008）、邹雪平的《娘》（2008）、张新伟的《老张》（2009）、奥黛的《从天而降》（2010）和《我的中国男人》（2010）、李凝的《胶带》（2010）、李有杰的《衣胞之地》（2010）等。2019年，陆庆屹以自己家人为拍摄对象的纪录电影《四个春天》进入院线公映，中国普通家庭的温情、诗意和哀伤赢得了观众的心。

被称为“中国纪录片之父”的吴文光，也身体力行，进行第一人称纪录片的创作，拍摄了《治疗》，并主持了“村民影像计划”和“民间记忆计划”，通过将摄像机交给普通村民，或让青年学生回到自己的家乡进行拍摄，着力推动民间影像活动的开展。

但因为制作粗陋，中国大多数第一人称纪录片的传播仅限于小范围的放映交流和人际间传播，这无疑局限了这些纪录片的进一步传播。工欲善其事，必先利其器。对每一个影像创作者来说，基本的拍摄和制作技能是思想和情感表达的语言和工具，所以在吴文光的“中国村民自治影像传播计划”中会首先为选中的村民配备必需的影视器材，进行基本的拍摄技术培训。

从选题方面来看，相比而言，中国第一人称纪录片受日本“私纪录片”创作理念影响较深，更关注私人生活和话题，而美国第一人称纪录片的主题更为宽泛，从战争到绝症等涉及公共事务的话题都可以纳入私人视角下的纪录中去。在911事件爆发之后的“反恐”时期，美国采取了允许记者和影片制作者在规定范围内“嵌入”到美军作战部队中去的策略，催生了一些表现这场“反恐”战争的纪录片。一些纪录片创作者深入到战争双方中去，或跟拍美军战士，或进入到伊拉克当地民众当中，拍摄时间长达一年甚至几年，以美军士兵为拍摄主体的第一人称视角的战地纪录片也应运而生。最早出现的第一人称战争纪录片是2004年的《伊拉克之伤：塔特尔的录像带》（*Iraq Raw：The Tuttle Tapes*，2004），这部纪录片是由一位名叫瑞恩·塔特尔（Ryan Tuttle）的俄勒冈国民警卫队士兵拍摄的，他把便携摄影机固

定在自己的头盔上，并在为期一年的伊拉克服役期当中都坚持拍摄。该片忠实地记录了巴格达的路边炸弹、纳杰夫的巷战，以及他同当地人的接触，观众从这些零距离的战地记录中目击了战争的残酷。而西点军校毕业生史蒂夫·梅茨（Steve Metze）2007年用DV摄影机记录了他在伊拉克度过的一年，制作了纪录片《危险年头》（Year at Danger）。2008年美军士兵乔纳森·桑托斯（Jonathan Santos）用视频和文字记录了他在伊拉克度过的37天，第38天不幸阵亡。导演派翠西亚·博伊科（Patricia Boiko）和劳里尔·斯佩尔曼（Laurel Spellman）把乔纳森留下的日记和录像带加以剪辑，完成了纪录片《下士日记：在伊拉克的38天》（The Corporal's Diary：38 Days in Iraq）。导演黛博拉·斯科莱顿（Deborah Scranton）本人并没有亲赴战场，但他为来自新汉普郡的17名士兵提供了轻型摄影机，通过电子邮件和网络即时通信工具来对拍摄的方向进行把控，指导士兵们拍摄他们在伊拉克的所见所闻。这些美军士兵在从2004年3月到2005年2月将近一年的时间当中，拍摄了近800个小时的录像带。在返回美国国内后，导演又追加了200个小时对士兵及其家人的采访拍摄，最后选取3个士兵作为主要人物，剪辑完成了《战争录像带》（The War Tapes，2008）这样一部长达97分钟的纪录片。

以前的战争纪录片大多只能依赖新闻片和资料镜头，如《我们为何而战》等。这种第一人称视角的拍摄，使得影片制作者能够用前人无法想象的方式去拍摄纪录片，如《战争录像带》一片中有一个段落完整再现了发生在伊拉克城市费卢杰的一场枪战，画面是捆绑在士兵枪支上的摄影机所拍摄的，这样的视角从未在任何战争纪录片中出现过。观众等于从士兵枪管的角度来目睹这场交火，画面随着士兵每一个动作而晃动、每一次开火而震颤，周围还环绕着人的吼叫、子弹横飞声。这使观众有机会真正从一个作战士兵的视角来观察战争，这种体验是颠覆性的。

影像摄制技术和新媒介的发展为第一人称纪录片提供了必要的技术前提和物质条件，在美学上则契合了后现代社会人们自我表达的欲望与需求。拍摄者不再隐藏在摄影机后面，或不动声色地做"墙壁上的苍蝇"，而是将镜头对准了自身以及生活在周围的人，大胆地表现自己的人生经历或感悟。美国纪录片学者迈克尔·雷诺夫因此断言："曾经被限定为'提供信息而且要客观'的记录姿态，现在已经被个人化的视角所代替。"[①]这一类型纪录片的独特标志不仅是在影片的叙事过程中使用了第一人称的画外音，而且还体现在以第一人称带领观众进入故事讲述者所经历

① 雷诺夫M.新主观性：后真实时代的纪录片与自我表达[J].蔡卫，叶兰，译.世界电影，2011（1）：170–177.

的世界中去，使观众更加贴近故事讲述者的个人体验，这种第一人称叙述使讲述的人和事更具真实感和亲切感。在结构上，可以跟随叙述者的活动或思绪进行自由的转换，使叙述者对叙述手法的调动更为灵活自如。也使纪录片更具可信性，从而让观众更易接受纪录片呈现出来的对世界的看法和认识。但必须认识到"所有的自我描述都有建构性和不完整性"①。

纪录片中的"我"有两种身份，一种是经历者、见证者，而非主人公，如《罗杰与我》（*Roger & Me*，1989）；另一种是主人公，如魏晓波的《生活而已》。这两种身份对叙事而言都属于亲历者视点，前者更为多见。在迈克尔·摩尔（Michael Moore）的《罗杰与我》一片中，影片创作者不仅采用了第一人称的叙述，他甚至成为影片中的核心角色。就影片创作者、被拍摄对象和观众之间的关系来说，第一人称纪录片不同于传统的第三人称的"它讲他们的故事给我们听"，也不同于此前第二人称纪录片的"我讲他们的故事给你听"，而是变成了第一人称视角的"我讲我的故事给你听"。

如纪录片《后海浮生》的开始便是一段第一人称叙述的画外音：

后海出现在我的镜头里，是今年初春的时候。那时候冰层刚刚化开，柳树还没有发芽，一潭沉寂的清水，水边是空旷的街道。

那一天，我坐在这家酒吧的门外拍下这个场面。（画面上是一个青年女子在向一个男人讲述面试时的注意事项，如何坐，手如何放，等等。）也许这个场面在你看来平淡无奇，但我很有兴趣。这个女人，我猜想她不仅仅是面试方面的专家，对生活的一切部分，她都会是这么蛮有把握的吧？应该说，对周边的世界具有不容置疑的、明确的看法。不管怎样，这种良好的自我感觉，或者是很来劲儿的生活状态是我所羡慕的。……

这段第一人称独白拉开了这部纪录片的序幕，也为片子后面纪录的几个人物故事埋下了伏笔，即创作者选择他们就是因为他们身上表现出来的"很来劲儿的生活状态"，那种积极向上的人生态度是创作者想要表达和传递给观众的。

在微纪录片《故宫100》之《威猛铜狮》这一集中，创作者让雕像用第一人称完成叙述："我是百兽之王，也曾叫狻猊。我是龙的儿子，也是佛的坐骑，我本来

① 瑞诺夫M.第一人称电影：关于自我书写的若干论点[J]. 徐亚萍，吴亚男，译. 北京电影学院学报，2015（6）：68–74.

自西域，东汉才到这里，化身大门守卫，看护家宅官邸，进入紫禁城中，只管保卫皇帝，身影并不孤单，伙伴就在附近。"

这种从铜狮的视点出发的第一人称叙事，以口语化的方式拉近了和观众的心理距离，亲切而友好。

第一人称纪录片是以个人体验为前提、能够引起社会和公众思考的个人影像书写形式，虽然主观、个人、私密是其典型特征，但如果影片创作者陷入自负、自恋、自我放纵，或仅仅是对个人隐私的暴露和炫耀中，而没有和大的社会政治、经济、文化背景相联结，不能引人思考的话，这样的第一人称纪录片是没有多少存在价值和意义的。《胶带》的导演李凝说："我理解的'私'不是彻底封闭的'私'，而是一个公共空间的缩影，烙着公共空间的痕迹。它本身呈现出一种很独特、很个体的东西，但做到极致之后反而能够呈现出很公共的、很社会的东西。"①

图5-3 《乡愁》（导演舒浩伦）

舒浩伦的《乡愁》（见图5-3）被英国电影研究者克里斯·博瑞（Chris Berry）称为"中国第一部个人纪录电影，开创了中国纪录电影的新语言"②。导演手持一台摄像机重访将被拆迁的祖孙三代人生活过的上海石库门老弄堂大中里。影片以追寻的叙事形式和各种表现方式：镜中镜的双机拍摄、黑白照片、情景再现、采访、音乐歌曲、第一人称旁白等完成了自己对逝去的童年时代的眷恋，表达了长期萦绕在自我心中的挥之不去的"乡愁"。整部影片节奏舒缓，充满了浓浓的乡情、淡淡的伤感，就像导演所说的"我忽然感到时间在快速地前进，而记忆却在慢慢地向后走。向那个我和小焱背着书包去上学的那个清晨走去"的内心旁白一样

① 小帆. 亮出你的底牌[J]. 大众DV，2010（6）.

② 李正清. 挥之不去的《乡愁》[N/OL]. 新民晚报. 2008-06-08[2021-01-27].

触动人心。影片结尾一个意味深长的镜头似乎隐喻着老上海的命运：一个小男孩在老房子的晒台上吹着肥皂泡。在美丽而又有些许忧伤的黄昏中，肥皂泡在夕阳的余晖中折射出迷人的光彩，它们在微风中飞扬、降落、破灭……影片中手持摄像机徜徉在大中里的"我"以"人是物非"的自我体验来置换观众的体验。该片被美国全国公共广播电台（NPR）称为"一首关于逝去上海的电影诗"。

这部第一人称纪录影片基本上采用的都是现场拍摄的方式。虽然只是简单的固定拍摄，加上一些必须的推拉摇移，但导演娴熟地运用镜头表现生活的能力依然给人留下了深刻的印象。该片没有"私影像"的过于自恋和隐晦。毕业于美国南伊利诺伊州大学电影编导专业艺术学硕士的舒浩仑显然更受欧美第一人称纪录片创作方法和观念的影响，导演自觉地将《乡愁》称为"第一人称纪录片"。

女作家张慈所拍摄《哀牢山的信仰》也是以第一人称的视角来记录她和因不堪病痛折磨而试图自杀的母亲之间的故事，表达她第一人称视角下敏锐而犀利的内心感受。

第 6 章

新媒体与新形态：数字网络技术与类型

从公元前500年墨子在《墨经》中详细阐述小孔成像的原理和光学现象，到18世纪柯达公司发明可供记录影像的胶片和胶片摄像机的发明，再到如今愈发成熟的磁存储介质及4K摄影、VR摄影，人类摄影和影像存储技术的发展日新月异，呈现出加速发展的趋势。从依靠拼接胶片方式的线性剪辑时期，到一个人依靠一台电脑就可以编辑所拍摄素材的非线性剪辑时期，数字技术的出现大大缩短了影片的制作周期。人们再也不用携带着厚重的胶片外出拍摄，磁盘存储技术的不断发展使得人们需要携带的只是一些手掌大小甚至更小的硬盘。随之而来的是影像观念日益深入人心，纪录片创作人人可为。每个人都可以拍摄自己的纪实作品，记录自己感兴趣的人和事，使它成为时代发展的见证。而在制作技术方面，由于计算机3D技术的出现，创作者在还原一些历史场景时不再单单只用图片加解说的方式，利用3D建模可以生动再现历史的场面，不断更新换代的渲染引擎也会让画面更加逼真。而日趋发达的互联网和种类丰富的数码设备，则让影片的播放平台进一步扩展，不再局限于电视平台和影院，在我们的手机和平板电脑等移动终端上就随时可以在线播放。以短小精悍为特征的微电影和微纪录片也应运而生，以适应互联网用户碎片化的欣赏习惯。

在世界纪录片发展史上传媒技术的变革已催生了新的纪录片类型与风格，而今数字网络技术的突飞猛进同样使纪录片出现了一些新的创作形态，如动画纪录片、交互纪录片和网络众筹纪录片等，为人们认识和理解大千世界提供了新的方式和角度，同时数字网络技术为纪录片的制作传播、发行推广以及资金筹集，都提供了新的可能性。新的纪录片形态具有更多的交互性、跨媒体特质，这类纪录片在美学和风格上都对传统纪录片发起了挑战。

6.1　动画纪录片

动画是一种综合艺术，它是集合了绘画、漫画、电影、数字媒体、摄影、音乐、文学等众多艺术门类于一身的艺术表现形式。动画纪录片不同于传统意义的

动画片，也与一般的纪录片有所不同。有学者指出："其实动画纪录片（Animated Documentary）是一种比较通俗的提法，西方理论界也曾使用它来描述这类令人耳目一新的交叉领域的新型文本，似乎译为'使用了动画元素的纪录片'更加合适。如今在美国动画教育领域通常使用的提法是Documentary Animation。两个词被颠倒过来了，侧重点的变化标志着鼓励动画创作者做主导的一种态度，同时出现了更准确、更接近本质的提法'Non-fiction Animation'，即'非虚构动画影片'。"[①] 它是在严格遵循纪录片创作规律和基本特性的基础上，用动画的形式创作的纪录片，其本质仍是"真实记录和客观再现"。在这类纪录片中，动画只是一种外在形式，是为所记录的内容服务的。动画在对纪录片的"真实"进行结构与重构过程中，弥补了原始材料匮乏的不利因素，为再现历史事实提供了一种别样的方式。

从美国人布莱克顿（James Stuart Blackton）创作的《滑稽脸上的幽默相》（*Humorous Phases of Funny Faces*，1906）开始，动画诞生至今已有110年的历史。

图6-1 《路西塔尼亚号的沉没》截图

但早在20世纪30年代，纪录片便已开始与动画相结合。甚至有人把动画纪录片的历史延伸到动画界的先驱——美国人温莎·麦凯（Winsor McCay），他1918年创作的动画短片《路西塔尼亚号的沉没》（*The sinking of the Lusitania*）（见图6-1）是对一场著名海难的记录，这部短片只有短短10分钟，描述了1915年英国路西塔尼亚号邮轮在从美国至爱尔兰的航行途中遭遇德国潜水艇袭击，造成近1200人死亡的惨痛事件。在这部短片中，麦凯以动画的方式形象再现了邮轮从出发，到被鱼雷击中倾斜，再到最后完全沉没的整个过程。现场的情景当时没有被拍摄下来，即使通过重新组织拍摄来再现当时的事件，在那个年代也不太现实，所以创作者

① 李刚，孙玉成. 从模拟真实到追求真相：非虚构动画影片中的表现与纪录[J]. 电影艺术，2012（6）：97-102.

巧妙地使用了动画方式。据说为了再现历史场面，创作者画了将近2.5万张素描。

我国的第一部动画纪录片是由创作过《神笔马良》等作品的著名动画导演靳夕在1956年创作的《中国木偶艺术》。全片时长70分钟，以动画的形式对我国的木偶艺术进行了介绍，此片曾经在第八届威尼斯国际儿童电影节上获奖。

由此可见，不论在国内还是国外，动画纪录片早已存在，但此后动画纪录片却没有发展成为一种引人关注的纪录片类型，不仅创作动画纪录片的作者寥寥无几，而且拍摄的作品也少有精品。不过，加拿大国家电影局自1939年由格里尔逊接手后，即成立了动画部，推出了多部动画纪录片作品，而且他们创作动画纪录片的传统一直延续到今天，从未中断过。

比尔·尼科尔斯（Bill Nichols）在2001年版的《纪录片导论》中把纪录片分为诗意型纪录片、阐释型纪录片、观察型纪录片、自我反射型纪录片、参与型纪录片和表述行为型六大类，并没有涉及动画纪录片。而10年后在该著作的修订版中，尼科尔斯多处援引动画纪录片的例子来阐述纪录片理论。其中在论述诗意型纪录片中援

引了两部动画纪录片《寂静》（*Silence*，1998）和《跟着感觉走》（*Feeling My Way*，1997），在论述表述行为型纪录片中援引了《他母亲的声音》（*His Mother's Voice*，1997）、《雷恩》（*Ryan*，2004）等九部动画纪录片[①]。

自20世纪90年代以来，由于数字技术的飞速发展，动画作为一种再现现实的视听形式越来越多地出现在影视作品中，并出现了许多优秀作品，也使得纪录片业界和学界对于动画纪录片的创作和发展更为关注。《大唐西游记》（2007）（见图6-2）共6集，是中国第一部手绘纪录片，除了插入了一些访谈，完全没有实地拍摄的镜头。被众多业内人士认为是数字特效运用于电视媒介的一次全新尝试，为电视纪录片的表现形

图6-2 《大唐西游记》截图

① 孙红云，乔东亮.动画现实：认识动画纪录片[J].当代电影，2014（03）：83-89.

式开创了新的空间。在210分钟的总时长当中，手绘特效画面占到了120分钟之多。这些画面是全体制作人员长达2年的成果。用泥塑为片中50多个历史人物建立立体人物模型，多角度拍摄这些模型后，在电脑里构建三维数字模型。为了让画面中的人物呈现历史的厚重感，这些泥塑模型在色彩上参考了出土文物唐三彩，在肌理、质感上则参考了陶俑；此后又用电脑手绘出几十个历史场景的平面图，这些平面绘画借鉴了唐朝中原山水画、西藏唐卡以及西域和古印度壁画的构图原则和色彩表现形式，把中土大唐、西域、印度三个地域内风格迥异的宫殿、寺院、河流、山川全部纳入其中。再把历史场景用三维立体空间来构建，通过模拟摄像机推、拉、摇、移等运动方式，实现移步换景的视觉效果。具有突破意义的是，在这种模拟镜头运动方式的过程中，三维空间和二维手绘图画之间经常发生无痕转换，展现出前所未有的视觉效果。

除了前面尼科尔斯援引的几部作品外，曾就职于加拿大国家电影局的华裔导演王水泊在1998年创作的一部动画纪录片《天安门上太阳升》曾经获得多个国际纪录片大奖，其中包括1999年奥斯卡最佳短纪录片的提名。此外不得不提到以色列导演阿里·福尔曼（Ari Folman）在2008年创作的《和巴什尔跳华尔兹》（*Waltz With Bashir*，2008），它被称作"第一部剧情片长度的动画纪录片"，并接连获得了当年的金球奖最佳外语片奖、奥斯卡最佳外语片提名等一系列奖项。目前有些纪录片电影节专门设立了有关动画纪录片的单元，如英国的谢菲尔德纪录片电影节（Sheffield Documentary Festival），在2001年专门辟出了动画纪录片的展映单元。同年在澳大利亚举行的"可见的证据"（Visible Evidence）国际纪录片研讨会上，也专门举办了针对动画纪录片的讨论。在纪录片行业具有较大影响力的荷兰阿姆斯特丹国际纪录片电影节（International Documentary Film Festival Amsterdam）在2007年也专门设立一个单元，展映全动画或部分动画构成的纪录片。基于人工智能技术的文生视频大模型，使中国首部文生视频AI系列动画片《千秋诗颂》于2024年年初播出。由此可见随着数字技术的发展，动画纪录片正在悄然崛起。

6.1.1　纪录片中动画应用的功能

纪录片中采用动画手段来描述现实生活中真实发生过的事件，无论是全动画的形式，还是将实拍素材与动画相融合，都是借助数字技术来推动纪录片的创新，提升纪录片的传播效果。纪录片中的动画手段主要有以下功能。

1. 重现过去

使用动画手段进行过去时态的叙事，这种形式在近几年的纪录片创作中运用得

比较多。我们都知道，拍摄一部正在进行时态的纪录片，要拍摄的事件都是不可预知的，因此只有采取旁观、等待的办法，随机应变。除了访谈类纪录片可以进行充分准备外，控制场景和摆拍、虚构等其实都是不符合纪录片的传统伦理的。在纪录片的创作中，尤其是历史题材纪录片，很多重大历史事件的画面是没有资料可用的。

为了解决缺少视频资料的问题，动画手段同样与聘请演员进行重演一样，是一种情景再现的手段。社会学和人类学纪录片一般不会采用动画的形式，但凡对科学、历史进行深入探讨和思考的纪录片，都会对动画形式的使用有所保留。特别是文献类纪录片中，常会由于时过境迁或由于事件的突发性或其他原因无法拍摄到现场画面，人们必然面临着必要画面的缺失。于是借助数字技术，利用三维动画再现真实开始在纪录片中得到运用。尽管最初业界和学界有很多质疑之声，但是现在大众已经广泛接受和认可了。三维动画又叫3D动画技术，它是一种将计算机图形学、计算机图像学、仿真学等多种科学技术融合起来，利用计算机设计出实物造型、纹理、质感、灯光、环境、动态和特效，并生成连续画面的高新技术。在历史题材纪录片中，制作者可以利用Maya、Cinema 4D等数码动画制作软件来还原历史事件发生时的人物和场景，对过去的史实进行直观的仿真，弥补了原始资料匮乏的不利因素，为再现历史事实提供了一种别样的方式。比如12集大型纪录片《故宫》中，有一个片段是永乐皇帝检阅军队的场景。用动画手段来真实再现当时的宏伟场面，是真人扮演所达不到的，而且动画可以在节约成本、少用演员的前提下创造出更好的效果。在大型纪录片《大国崛起》中，为了尽可能地接近那些遥远的、已经永远消逝的历史，用动画复原了大量重要的历史瞬间：如葡萄牙和西班牙的航海探险、荷兰的大型商船队、英国全盛时期的第一届万国工业大博览会、攻陷巴士底狱、德国建成的第一个火车站、彼得大帝兴建圣彼得堡、苏联开始讨论第一个五年计划、"五月花号"抵达美洲等。借助于数字技术的三维动画，纪录片打破了那种自然主义的纯记录状态，可以使思想和内容表达得更为生动、鲜活和具象。

2. 解释抽象理论

在第一次世界大战期间，已有英国、美国的导演运用动画技术来制作军事题材的影片。同时，另外一些创作者也开始尝试用动画来解释、说明一些重要的科学理论，如苏联导演弗塞沃洛德·普多夫金（Vsevolod Pudovkin）曾在1926年创作了《人脑的机械学》（*Brain mechanics*）。在这部影片中，普多夫金用动画形式解释了巴普洛夫有关生物学的理论。早在19世纪20年代，美国的动画导演麦克斯·弗莱舍（Max Fleischer）和他的兄弟就用动画的形式对一些抽象的科学理论进行解释，如《爱因斯坦的相对论》（*Einstein's Theory of Relativity*，1923）和《进化论》

（*Evolution*，1923）。爱因斯坦本人对弗莱舍用动画来解释相对论非常欣赏。他称赞说："这部电影试图解释一个抽象的主题，这是一个杰出尝试。"①

3. 预演未来

对将来时态的叙事，用动画这一本就带有假定性的言说方式去表现显得更具优势。如BBC推出的《未来狂想曲》（*The Future Is Wild*，2004）系列纪录片，向观众描绘了人类散居在太阳系的各个行星，地球只剩下难以想象的植物与动物形态的未来世界。这部纪录片以及《人类消失后的世界》（*Life After People*，2008）和《地球2100》（*Earth 2100*，2009）都是根据科学家对现在世界的把握，立足科学的方法论来思考和预测未来，使用动画与采访实拍合成的方式，来描述未来地球的面貌。当然，这些纪录片的创作，也掺入了创作者的主观想象，纪录片中未来所发生的事都是使用电脑来模拟成像的。

4. 表现更完整的空间

动画除了用来表现被记录对象在时间上的跨越，还能表现更丰富的空间。传统纪录片在拍摄的时候，会受到各种客观因素的制约，导致无法详尽地表现场景，只能在有限的空间里用镜头语言来描述。而使用动画的形式可以完美地弥补这个缺陷，动画的制作完全不受拍摄条件的制约，制作人员可以制作一整套沙盘模型来模拟整个时空场景，在制作动画的同时也处理了传统纪录片搬演过程中的场景设计、道具灯光、美术设计等工作，只要电脑设备足够强大，模拟任何情景都有可能。比如在纪录片《圆明园》中，被八国联军炮火摧毁，只剩断壁残垣的皇家园林圆明园，在三维技术的帮助下被复原，历史上顶级园林的宏大气魄再次被呈现在观众面前。又如中央电视台2007年制作的《大唐西游记》系列，完全采用手绘动画制作，图层空间和动画元素的运用，给观众带来了独特的观赏乐趣。

5. 表现人物的内心世界

影视作品不仅可以表现或者再现客观的外部物质世界，也可用以反映人物的内心世界。电影诞生100多年来，已经拥有了闪回、蒙太奇、长镜头、特写、访谈、字幕和旁白等传统表达人物主观心理的方法。现在有了动画手法，传统纪录片又出现了一种呈现人物内心世界的新手段。而在创作中如果发现一些涉及个人隐私之类的敏感问题，用动画的形式来表现既能较好地规避某些敏感区域，又能恰当地表现人物内心的真情实感。如加拿大著名动画创作者克里斯·兰德雷斯

① 权英卓，王迟. 动画纪录片的历史与现况[J]. 世界电影，2011（01）：178-192.

（Chris Landreth）曾获得2005年奥斯卡最佳动画短片奖等奖项的作品《雷恩》（Rennes），运用独特的动画风格、夸张的人物造型、通过两人之间的对话，表现了曾经如日中天如今却穷困潦倒、沦为街头乞丐的加拿大著名动画艺术家雷恩·拉金（Rennes Larking）的传奇人生。影片中，雷恩的造型十分夸张，肌肉与骨骼呈现出残缺不全的状态，皮肤直接包裹着尺骨和桡骨……呈现出雷恩被命运蚕食的令人叹惋的形象。也只有在"动画纪录片"中，才会有这种不一样的风格，通过想象和联想，把现实中真实发生的对话内容，用夸张的手法呈现出更加切合主题的画面，这可以说是对于传统表现方式的一种超越。这与另一部动画纪录片《与巴什尔跳华尔兹》（Waltz with Bashir）一样，都是在努力表达人物内心世界，也让我们看到了动画的奇妙。

以色列导演阿里·福尔曼（Ari Folman）的《与巴什尔跳华尔兹》是第一部以动画形式拍摄的纪录长片，获得2008年凯撒奖最佳外语片、金球奖最佳外语片、洛杉矶电影协会最佳动画片奖和最佳纪录片亚军，并被提名奥斯卡最佳外语片。失忆的福尔曼采访了当年与自己并肩作战的战友和亲历大屠杀的以色列士兵和记者，影片结合采访、想象、记忆和梦境，回顾了1982年贝鲁特难民营大屠杀的事件，一步步揭示出以色列国家恐怖主义的真相，以表达反战主题。

影片开头是长达3分钟的激烈紧张的恶狗追踪的动画长镜头，给观众以强烈的视觉效果。片中采访了9位同样参加过这场战争和屠杀的人，让他们讲述这段惨痛的回忆。而导演本人19岁时作为以色列士兵曾亲自参与那场战争，也在片中以失忆者的身份出现，这是导演借此表达自己心路历程的方式。全片没有重点表现屠杀的残酷，而是侧重表现参战士兵和民众的心理情感。影片使用了粗犷线条构成的2D和3D交织的画面，整体色调比较暗沉，选择了不同风格的音乐陪衬画面，不仅有表现长枪党民兵屠杀难民时肖邦的旋律，也有表现黎巴嫩民众时的中东民族音乐。年轻的士兵从掩体坑道中跃出，在枪林弹雨里跳起了华尔兹。楼顶洒下的子弹落在他的脚下，仿佛聚光灯投射的影子；伴随着音乐，错落有致的舞步在尘土中旋转，而墙上则满是弹孔。真实性是纪录片的本质，这部影片以真实事件为素材，以动画的方式表现，突破了传统的纪录片模式，具有独特的视觉冲击力。影片的最后是一段真实的影像，导演是想让观众认识到这并不是一部伴随着华尔兹的虚构故事影片，而是曾经在黎巴嫩发生的真实屠杀。这种将实景与意象衔接得天衣无缝的手法仅依靠传统的纪录拍摄手法是难以达到的，而当年的屠杀惨状与武装械斗除了动画再现，在缺失现场实录的情况下又难以再现。令人震惊的是，动画手法的使用并没有抹杀影片的纪录特色，随着福尔曼记忆的恢复，影片结尾50秒钟的真实历史镜头

起到了至关重要的实证作用。

6.1.2 动画纪录片所引发的争议

国内有关动画纪录片的争论从2009年起已历时数年，聂欣如、王迟等学者围绕真实性问题、历史存在问题、作品认同问题、数字技术问题、概念翻译问题以及动画功能问题等进行了颇为激烈的争论。其中最为核心的问题，是动画纪录片的真实性及使用动画进行纪录片创作应把握的度这两大问题。

1. 动画纪录片的真实性

有些学者认为，动画纪录片正是因为动画天然的间离性和高度的假定性而无法表现出真实性。传统纪录片中，实际拍摄的影像让观众在潜意识里认为这确实是真实的、客观存在的。而动画纪录片虽然表现的内容是真实存在的，且大部分为人物访谈原声，但因为以动画作为表现形式，具有虚拟性，所以国内外都有学者质疑动画纪录片的真实性。比尔·尼科尔斯把纪录片界定为"对现实的创造性处理"。从这方面来讲，动画的间离性恰好为纪录片的表达提供了一种新的可能。从纪录片的构成来说，无论是格里尔逊还是比尔·尼科尔斯，都没把纪录片的影像介质规定为实景拍摄。如果说过去，影片和动画的介质一个是胶片，另一个是赛璐珞片；那么如今随着数字技术的发展，动画纪录片在影像材质上和传统纪录片并没有根本区别，它们都统一回归到了像素层面。动画虽然与我们实地拍摄的纪录片在直接反映真实的方式上有一定的差别，但是它能够对真实的事件、人物和场景进行阐释和分析。目前，纪录片中的动画科教片一直被人理解接受和广泛认同，因为动画不仅能为我们呈现无法实际拍摄的事件和情景，动画的假定性还能使我们对所看到的内容进行理性思考。这在一定程度上丰富了观众的观看体验，激发了观众的理性思维。如何界定动画纪录片的真实性，不仅与创作者是否尊重纪录片伦理有关，也与观众的接受能力有关。

2. 纪录片中使用动画的度

对于影像资料缺失的历史题材纪录片来说，很多消逝的历史情景、人物和事件无法以最为形象直观的画面形式呈现，从而造成历史叙事中的断点。在历史题材纪录片中，采用计算机三维动画场景重构的手法再现历史上的人物、事件或场景，可以给观众一个更为直观生动的审美效果，但也应该谨慎使用。应该在缺失必要的、有效的现实画面的情况下，在万不得已、不得不用时才使用。使用时还应遵循少而精的原则，要抓住纪实内容的典型情节或是关键节点，进行画龙点睛式的再现。

另外，在使用时应当充分考虑到纪录片的真实性这一基本属性，充分尊重其美学原则，不应过度夸张和变形。任何创作都要依据事实，而非凭空想象，包括细节，不仅要形似而且还要神似。如果滥用，不仅会抹杀纪录片为历史提供证据的文献价值，而且会给纪录片观众带来审美疲劳，反而达不到原本的审美目的。任远教授多年前就曾对此提出中肯的建议：

（1）在同一部作品中，扮演、重构的部分比例不能超过纪实的部分。历史题材纪录片要充分发挥文物、文献、遗址、实物的阐释、佐证作用，扮演、重构只能在借助形象来做模拟、借代式的说明方面起作用。

（2）重构所采用的手法应当本着"宜虚不宜实"的原则，比如用模拟的或数字动画技术去传达。

（3）对于扮演、重演的部分必须用字幕、解说词公开说明本段是"再现""情景重现""故事片资料"等，这样做更显出作品的严肃性。①

6.2　交互式纪录片

随着数字技术对传统媒体技术的影响，近年来一些纪录片创作者开始积极探索新媒体技术是否可以改变传统纪录片的生产与传播形态，例如是否可以有传统纪录片所没有的非线性、交互性、跨平台等特点。在对于传统纪录片介入数字技术的创新研究中，交互式纪录片作为一种全新的纪录片形态在国外萌芽。目前，荷赛多媒体大赛中开设了交互式纪录片获奖单元，阿姆斯特丹国际纪录片电影节已经连续5年设置交互式纪录片竞赛单元，每年都会有十几部作品入围，法国24小时电视台每年对交互式纪录片进行评选，加拿大国家电影局则使用网络纪录片来对应"交互式纪录片"一词。在中国，2014年中国青海（世界）山地纪录片节上，交互式纪录片被设置为一个论坛环节，2014年四川金熊猫国际纪录片节也为交互式纪录片单独开辟了论坛单元。这些在种种程度上都表明交互式纪录片作为一种新的纪录片形态已逐渐走进大众的视野。

交互式纪录片，又被称为互动式纪录片、网络纪录片、新媒体纪录片或多媒体纪录片等。对交互式纪录片来说，互联网络不仅是它的传播平台，还是其工具和手段。这种类型的纪录片是新媒体技术所催生的全新形态的纪录片种类，它基于互联

①　任远. 非虚构是纪录片最后防线：评格里尔逊的"创造性处理"论[J]. 现代传播，2002（06）：39–42.

网平台，通过对多种新媒体技术的综合运用，可以将纪实性的图片、说明性文字、视频、音频、动画和图表等融为一体，并通过超链接技术将它们关联和整合在一起。这些素材不再以传统的线性方式结构为连续、统一的整体，而是被拆分为若干短小的段落或信息组块，以散点的方式存在。这使视频不再是唯一的叙事主体，原本的线性编辑被打破，叙事更加灵活、更富有吸引力。用户可根据自己的观看习惯、喜好和认知逻辑，对纪实影音材料以自己独有的方式进行自由观看。有些交互式纪录片的内容构成还允许用户上传自己的影音素材和文字来补充，使其成为交互式纪录片的有机组成部分。新媒体技术的运用使纪录片变成双向的、互动的艺术形态，用户可以通过参与互动了解纪录片的内容，甚至参与纪录片内容的生产。该类纪录片依靠互联网等新媒体平台而发布，其基本特点是将纪录片材质与数字网络技术的交互式功能融合，观众在观看过程中可以实时与作品进行互动，选择自己想观看的段落或信息。作为互动视频的延伸，交互式纪录片传承了传统纪录片的真实性，但形式上更加新颖，互动能力更强。交互式纪录片可分为超文本式、对话式、参与式及体验式四种，2020年优酷上线的《古墓派：互动季》是国内首部超文本式交互纪录片。

通过佩戴数码眼镜设备才能观看的VR（Virtual Reality，虚拟现实）纪录片即是体验式的交互纪录片，又叫作灵境纪录片、沉浸式纪录片。观众观看到的是制作者利用VR设备精心拍摄或制作的虚拟环境，通过第一人称的视角去体会现场发生的一切，使观众本人仿佛置身其中。虚拟现实纪录片同样不是以线性结构的形式制作，而是由观众决定跟着谁走进哪个房间，是先看门后面还是先看桌子上。这两种形式的互动式纪录片完全颠覆了传统意义上拍摄和观看纪录片的方法，开创了一种可以使人与纪录片实时互动、能深入其中的新模式。

6.2.1　互动式纪录片发展现状

关于网页互动式纪录片，因其发展历程短，近年来才刚刚兴起，目前几乎所有此类互动式纪录片都是由国外的制作单位或个人制作，国内作品寥寥无几。在世界纪录片发展史中扮演了重要角色的加拿大国家电影局大力支持互动式纪录片的发展，最近几年就曾推出多部精良的作品，如《窗外》（*Out of Window*）、《监狱谷》（*Prison Valley*）等，并引发了广泛关注。这种形式的互动式纪录片，因其播放平台为互联网，观众很容易就可以欣赏到影片，所以传播范围也比较广。

美国著名虚拟现实技术研究学家格里戈列·布尔迪亚（Grigore C. Burdea）提出了虚拟现实技术之于受众的3I特征：Immersion（沉浸感）、Interaction（互动性）、Imagination（想象性）。作为虚拟现实技术与产业的诞生地，美国制作并展

映的虚拟现实纪录片在一定程度上代表了世界虚拟现实纪录片现阶段的最高发展水平。同时，受头盔设备普及程度的限制及内容本身实验性的影响，除制作者在个人网站发布外，影视节展映成为虚拟现实纪录片的主要传播渠道。圣丹斯电影节（Sundance Film Festival）、翠贝卡电影节（Tribeca Film Festival）、西南偏南电影节（SXSW/South by Southwest Film Festival）在VR纪录片的展映、推广与传播上颇负盛名，其展映的VR纪录片无论是数量、质量还是影响力都位居前列。从2016年到2018年，三大电影节上展映的虚拟现实纪录片除去非纪录片以及6部重复影片，共有虚拟现实纪录片69部。

世界上第一部虚拟现实纪录片是联合国在2015年夏季达沃斯论坛上发布的《锡德拉上空的云》（*Clouds over Sidra*）。VR在中国的发展几乎是与世界同步的。目前联合国与中国财新传媒合作拍摄的中国首部虚拟现实纪录片《山村里的幼儿

图6-3 《山村里的幼儿园》截图

园》（见图6-3）已经拍摄完成，影片展现了中国全社会为解决留守儿童问题所做出的努力。中山大学也推出了国内新闻院校首部虚拟现实纪录片《舞狮》。与此同时，国外形形色色的VR电影节也开始粉墨登场。目前英国纪录片电影节和美国圣丹斯电影已经开辟了VR专区。中国对虚拟现实技术的研究始于20世纪90年代初。20多年来，中国已形成 VR 理论及技术研究基地，并拥有一批研发技术人才。全球化浪潮、国际科学技术互动的增强，这两个趋势也为中国虚拟现实技术的实践运用提供了良好的基础。一部部题材各异的虚拟现实纪录片纷纷面世：2015年9月的夏季达沃斯论坛（The summer Davos Forum）展映了国内首部虚拟现实纪录片《山村里的幼儿园》，聚焦社会留守儿童；而后致力于国内青少原创互动节目的团队MOOMTVT携手湖南卫视金鹰纪实频道共同出品了一部青少年国防教育纪录片《雄鹰少年队》；未来媒体工作室为清华大学制作的《触摸清华》虚拟现实纪录片使"水木清华"完整而细致地展现在莘莘学子面前；《最美中国》是首部采用全景航拍的纪录片，给观众"江山如此多娇"的视觉体验；国内反映精品民宿的纪录片《赞舍》，展现了民宿独特的风情和优美的外部风景；航拍西藏阿里古格王国遗址的《守望者》，让人们感受到沉甸甸的西藏文化；为西藏地区视力障碍儿童所打造的《盲界》纪录片，使观众感同身受盲童的生活与世界；记录临终关怀医院中生活点滴的《摆渡人》，让人们通过沉浸式观看方式重新思考"生"与"死"的意义……

6.2.2　互动式纪录片与传统纪录片的异同

与传统纪录片相比，互动式纪录片在形态上的确非常特殊，有人或许会因此而否定它的纪录片身份，毕竟互动式纪录片没有传统纪录片那种线性的叙事结构，没有一个单一、固定的故事，创作者对作品的控制权甚至也不再完整。观众对不同路径的选择会让自己经历不同版本的"事实"，也会让影片呈现不同的面貌。非线性的结构基于新媒体交互技术，视频与观众之间的互动不断变化。这种结构在小说、故事影片中使用得最为广泛，比如多线故事和闪回等。在新媒体交互技术的支持下，非线性结构的故事叙述可以变得更流畅，这是一个可以随时中断、修改的故事结构。这种故事结构类似一张网，任何一个节点都可以是故事的开始点、中继点或结束点，而任何一个故事的变化都会引起所有节点的连锁反应。[①]这是互动式纪录片与传统纪录片之间最显著的差异。最早的互动电影其实就是RPG游戏，玩家控制自己的角色，不同的行为将会导致游戏的不同结局。互动式纪录片是多线路、多

① 董浩珉. 从控制到交互：关于纪录片新媒体化的思考[J]. 中国广播电视学刊，2015（07）：89-91.

视角的，在观看的同时，观众可以根据选择进行播放或者输入内容，这是一种纪录片的双向生成。当然，我们同样也可以看到二者之间的相同之处，就是他们都试图通过影像来传递某种关于现实的信息或知识，更新观众的观念，甚至催促其采取行动，改造这个现实。①

网页互动纪录片以我们现有的设备加互联网为媒介，仍然属于传统播放制作模式的大范畴中，只是观看方式需要更多的身体动作来配合，比如移动鼠标、敲击键盘等。如，互动式纪录片《加沙斯洛德》（*Gaza Sderot*，2008）（见图6-4）讲述了在巴以边境两侧的两个城市的妇女和儿童的日常生活，是由两只摄影队分别在加沙、斯洛德两地分别选择6位平民，跟踪拍摄10周而成。整部作品由80个视频段落组成，每段2分钟，通过交互式网页来播映。

图6-4 《加沙斯洛德》播放截图

打开这部纪录片的网页可以看到制作者将网页主要分成左右两部分，左边是拍摄的加沙地区的视频，右边是斯洛德地区的视频。同时两部分中间以时间轴隔开，几十个小圆点分别代表一个日期，每个日期的两个地区的视频都是不同的。网页顶部有时间、人物、地点、话题4种不同的分类方式，观众既可以追踪观看一位或多位人物的经历，也可以固定观看某一地点所发生的所有事情。而这一切并不是线性播放，而是需要观众通过点击选择观看。借助于交互式技术，制作方把最后的剪辑组接权留给了观众，不同观众的观看顺序将导致不同的最终作品产生。而且在这部纪录片中，传统纪录片中的主人公、主题等已经

① 王迟.互动的纪录片[J].南方电视学刊，2015（03）：89.

消失，观众每次观看都可能引起全新的感受。

传统纪录片在拍摄制作时，难免会掺杂制作者的主观意图和个人立场，文本的固定使观众不可能站在相反的立场上去理解作品。以这部纪录片为例，片中所有素材段落分散存在，彼此之间没有绝对的联系和不同的地位，所以会更真实、客观地反映两个地区的社会现实。

伦敦大学教授桑德拉·高登（Sandra Gaudenzi）将互动式纪录片分为三类：第一类是半封闭式，用户可以浏览但不能改变网页的内容；第二类是半开放式，用户能参与纪录片但不能改变互动式纪录片的结构；第三类是全开放式，用户参与到纪录片中并可以改变纪录片的内容。

而虚拟现实纪录片全景画面的特性，决定了在拍摄时就完全区别于传统纪录片。主要表现在四个方面。

1. 视听语言的差异

在视听语言上，首先在景别上，传统纪录片需要不断地切换景别来表达情感。但虚拟现实纪录片不同，它自始至终都维持在全景画面，所以如何用VR来表达情感也是一个需要探索的问题。在镜头时空方面，传统纪录片用不同景别的片段的衔接和切换来表达思想感情；对于虚拟现实纪录片来说，几乎所有镜头都是长镜头，长镜头的语言和VR的效果可以使观众切身体会人物的情感，身在其中，如临其境。传统纪录片在声音的处理上，一般都采取声画结合的方式；而虚拟现实纪录片对于声音的处理则更加丰富和新颖，能利用声音去引导观众观看，使观众更加沉浸其中，画面信息也更加丰富。

在传统的纪录片创作中，镜头语言在很大程度上都掌控在导演和摄像师手中，由他们来决定拍什么，从什么角度拍。但是采用虚拟现实技术进行拍摄时，因为要求是360°全景拍摄，因此导演摄像师等与画面无关的人都不需要在场，也不能够在场。因此，镜头语言的被操纵状态就接近零。那么在纪实程度上，抛开了创作者主观意志操控的虚拟现实纪录片的纪实性显然更高。

虚拟现实技术的应用使纪录片不再局限于平面的画面形式，而可以从多个视角去展示表达的内容，观众可以360°环视"发生"在周围的纪录内容，这种观看视角完全契合日常生活中人眼的活动模式，正如梅罗维茨所说"媒介越来越不像媒介，而是更像生活"[①]。

① 梅罗维茨 J. 消失的地域[M]. 肖志军，译. 北京：清华大学出版社，2002：116.

2．叙事方法的差异

纪录片有散文化方式叙事和情节化方式叙事两种。散文化方式叙事通过淡化故事情节的因果关系与戏剧性，专注记录生活状态、生活流，使纪录片记录内容更符合生活的本质。情节化方式叙事强调时间之间的因果关系，强化事物之间的矛盾与冲突。①纪录片里的"故事"不像故事片那样是虚构出来的，它是对现实生活的选择和概括。生活本身就具有许多矛盾和冲突，一旦把这些冲突和矛盾加以选择和概括时，就有可能形成既客观又完整的情节内容，这便是纪录片的情节化叙事过程。

传统纪录片受到"画框"式叙述方式的限制，无法详尽地记录所有的内容。它所采用的线性叙事按照通常人们认识事物的逻辑顺序来组织结构，强调时间的连续性以及故事的完整性、因果性和连贯性。而且在传统的线性叙事里，故事的结局已经被纪录片制作者提前设定好了。而虚拟现实纪录片则没有传统纪录片那种线性的叙事结构，没有一个单一、固定的故事，创作者对作品的控制权甚至也不再完整。观众对不同路径的选择会让自己经历不同版本的"事实"，也会让影片呈现完全不同的面貌。与以往线性叙事所采用的用"画框"来进行叙事所不同的是，"虚拟现实纪录片完全突破了'画框'的概念，将叙事在360°的空间里展开"②，所有同时发生的事件可以置于一个网格，允许观影者通过互动在它们之间穿行，以多种路径提供同时性的行动。在万花筒结构所具有的多种叙事可能性中，人物在不同地方穿行时，观众能追随他们，就像摄像机追拍演员的行动那样。这样一种多舞台的叙事、多故事线的结构，更易唤起观众的好奇，引诱他们从一个场景步入另一个场景。

3．观众观看方式的差异

所谓的"观看"，是经由视觉通道获取信息，是一种感知的范式。著名的艺术批评家约翰·伯格（John Burgh）曾经就提到过一个概念："观看之道"（ways of seeing），这一概念的意思是："如何去看、如何理解所看之物的方式。"他认为："人们只看见自己观看的东西，观看是一种选择性的行为。我们观看的从来都不是一件东西，而是观看事物和自身之间的关系。"③

观影方式的改变，是互动式纪录片与传统纪录片相区别的一个重要因素。无论

① 宋家玲.影视叙事学[M].北京：中国传媒大学出版社，2007：18.

② 李函栩，石思嘉.VR虚拟现实技术带给纪录片创作的机遇与挑战[J].今传媒，2017，25（07）：118–119.

③ 伯格 J.观看之道[M].戴行钺，译.桂林：广西师范大学出版社，2010：23.

是播放还是观看，当前的技术都足以满足传统纪录片的需求，无论是电视、电脑、手机、平板等都可以播放纪录片，人们无需佩戴特殊的设备，也无需固定在某个地点即可观看。传统的纪录片所形成的观看机制，营造了一个更为自由、随意的环境，让观众能随心所欲地观看视频，然后自己发挥想象。影像的呈现通常是基于矩形屏幕形态，竭力通过矩形屏幕，来展现对真实生活的观察。"交互纪录片的观众会被邀请通过他们的选择来形成纪录片的文本，或是通过提供内容来对纪录片进行改变；他们可能和其他的观众展开互动，或是在自己的社交网络中分享相关内容，利用纪录片作为他们自身社会参与的一个焦点。"①虚拟现实技术的出现，彻底地颠覆了这种影视表达的空间形态，打破了观看的屏幕限制，让人的观看从平面转到三维空间之中。但是由于目前的技术限制，头部固定的头盔式观看令有密闭空间恐惧症的观众极为不适，观看体验尚需提升。

而对于虚拟现实纪录片所呈现的画面和故事，观众的选择是更加自由的。在虚拟现实纪录片中，观看者的视角等同于参与者，从"局外人"的视角转变为"第一人称"的视角。而交互技术的加入，给纪录片带来了新的信息传递方式，即引导观众主动去探索各种内容。虚拟现实技术的360°全息视点，让人们可以不加想象地看到创作者在纪录片中想要表达的场景、情感和起伏，也就近乎完美地弥补了传统纪录片只能让人想象的不足。同时，由于虚拟现实设备本身的封闭性，观众在观看时一定程度上避免了"他者"闯入而使注意力被打断。从某种程度上讲，将虚拟现实置于影像表达中，更加契合观众想要全身心投入的心理需求。

比如，2016年英国《卫报》推出其制作的VR纪录片《6×9》，这一纪录片展现的主要场景是监狱，整个场景还原了监狱的各种物件。观看者戴上VR眼镜，通过虚拟现实体验身处于牢狱之中的感受，接受那种24小时都被监控和囚禁的感受，由于这一过程中没有外界的干扰，观者会产生强烈的恐惧和不安感。

4. 关于沉浸感的获得

传统纪录片中，自德鲁小组（Drew Team）提出直接电影理论开始，就一直试图隐藏摄像机的存在，隐藏剪辑的存在。但虚拟现实纪录片从拍摄一开始就暴露了摄像机。"每个戴上VR眼镜的人都能意识到拍摄的点即是个人所站的位置，相当于摄像机即是观众。"②如世界上第一部虚拟现实纪录片《锡德拉上空的云》

① 纳什K，郑伟. 互动的策略，意义的质疑：交互纪录片《第71号灰熊》受众研究[J]. 北京电影学院学报，2016（03）：66-75.
② 金雯思. 财新邱嘉秋："国内首部VR纪录片"是如何练成的[N/OL]. 百度百家号精选，2015-12-02[2021-01-27]. https://mp.weixin.qq.com/s/KZ3yY2r3vrq1Du4pQ_O7AQ.

（*Clouds over Sidra*，2015），通过8分钟的短片讲述了一名12岁的少年Sidra的故事。他来自约旦的札塔里难民营，这里居住着躲避叙利亚内战的8.4万名贫苦难民。借助虚拟现实技术，把赤裸裸的现实完全还原在观众眼前，给观影过程带来前所未有的沉浸感。沉浸感的来源是心理层面由文字或影像流畅的叙述导致的移情，现在为了增强沉浸感，在物理层面可以通过直接强迫主观视觉甚至五感（视、听、嗅、味、触觉）的感知，利用可穿戴设备或通过装置艺术渲染观众所处空间，将受众带入一个虚拟的营造的空间。①

从媒介本身的发展来说，虚拟现实技术是整个影视发展的大势所趋。因为虚拟现实技术更加符合当前观众对于影视作品的期望，即更加的真实、立体，能让观众有更强的代入感。法国著名电影理论家安德烈·巴赞在其《"完整电影"的神话》（*The Myth of the Complete Movie*）一文中提到，电影的发明始于早期电影先驱们头脑中存在着的一个关于"完整电影"的神话："在他们的想象中，电影这个概念与完整无缺地再现现实是等同的。他们首先考虑的是再现一个声音、色彩、立体感等一应俱全的外部世界的幻景。"②以往任何媒体技术均不能够如巴赞所言"完整无缺地"再现我们所要表现的物质现实的原貌，而虚拟现实技术能够让"神话"变为现实，能够给人如同身处现场般的视觉和听觉感受。但一段时期以内，虚拟现实技术不可能完全占领影视领域，虚拟现实影片也不能取代传统的影视，有学者指出，由于360°的全景视野使VR纪录片失去了景别差异，接着也就失去了剪辑或者蒙太奇的力量。不能长时间使用（超过10分钟通常就会出现头晕、恶心等不适感），再加上基本电影语言的丧失，使得所谓的VR纪录片只能成为某种短暂的官能体验，既不能讲故事也不能传达相对复杂的理念，所以"从某种意义上来讲，VR纪录片对传统纪录片无法构成挑战，因为VR纪录片实际上完全是另一种东西，具身技术造成的身临其境的虚幻感觉，让VR纪录片失去了基本的人—世界之间的认知距离"③。

6.3　网络众筹纪录片

媒体社交化和移动化已成为当下媒介生态的典型特征，《认知盈余》（*Cognitive*

① 邓若俊. 屏媒时代影像互动叙事的概念范畴与潜力环节[J]. 电影艺术，2014（06）：57-66.

② 巴赞A. "完整电影"的神话[J]. 崔君衍，译. 世界电影，1981（06）：13-18.

③ 杨击. 视觉技术与感知安全：新媒体语境中纪录片身份再聚焦[J]. 新闻大学，2017（06）：18-26+151.

Surplus）的作者克莱·舍基（Clay Shirky）被誉为"美国互联网最伟大的思考者"，他将互联网的精神内核概括为平等、开放、分享、聚合四个方面，同时指出在社交媒体中人们拥有更大的分享自由，同时也有着很强的分享欲望。信息社会学家曼纽尔·卡斯特（Manuel Castells）在其《网络社会的崛起》（*The Rise of the Internet*）一书中提出根植于信息技术的网络正重组着社会的方方面面，"网络构成了我们社会新的社会形态"[①]。在这样的媒介环境中，就诞生了网络众筹纪录片，这里的"网络众筹"有两个层面的含义：一是指资金的网络众筹；二是指素材的网络众筹。

6.3.1　资金众筹纪录片

进入网络时代后，一种新的网络投资方式开始流行，这种方式不像天使投资一样数额庞大，而是由众多网民的力量聚集而成，这就是资金众筹。众筹翻译自国外crowdfunding一词，即大众筹资。由发起人、跟投人、平台构成。具有低门槛、多样性、依靠大众力量、注重创意的特征，是指一种向群众募资，以支持发起项目的个人或组织的行为。一般而言是通过网络上的平台连结起赞助者与提案者，所募资金被用来支持各种活动，包含灾害重建、民间集资、竞选活动、创业募资、艺术创作、自由软件、设计发明、科学研究以及公共专案等。打开一个众筹网站的一个众筹项目，我们可以看到发起方会对自己的产品内容进行解释，还会设置一些回报方式来报答网民们的投资。但不能以股权或资金作为回报，必须是以实物、服务或纯粹的支持。目前国内已经拥有100多家正常运营的众筹平台，其中京东众筹、众筹网、淘宝众筹、点名时间和追梦网五个平台规模最大，融资总额占所有市场的60.8%，涉及科技、技术、影视、摄影、出版、人文、音乐、房产、农业、公益等多个领域。

不论国内还是国际，都会有很多纪录片创作者怀抱着纪录理想和创作冲动，却常常受到资金问题的困扰而举步维艰。而有些国家的纪录片创作者可以得到来自政府拨款、社会公益组织机构、企业和个人各式各样的基金项目的支持。虽然近年来我国已出台了一系列对纪录片的激励和扶持政策，每年对纪录片的扶持资金由500万元增加到1000万元甚至更多，但毕竟杯水车薪，对于有着丰满理想的纪录片创作群体来说，所面临的仍然是较为骨感的现实。幸而由于当下网络支付便捷，各种众筹网站的兴起，使纪录片创作者们找到了通过网络进行纪录片创作资金筹措这样一

① 曼纽尔·卡斯特.网络社会的崛起[M].夏铸九等，译.北京：社会科学文献出版社，2006：469.

种方式。如讲述西藏登山学校的一群藏族年轻人最终成为登山向导登上喜马拉雅顶峰的《喜马拉雅天梯》（2015）、关于打工诗人和他们的诗歌创作的《我的诗篇》（2015），以及以近1.7亿的票房、和《战狼2》一起成为2017年暑期档话题度最高的现象级电影《二十二》（2017）。这三部纪录电影都采取了众筹的方式，不过有的是在拍摄阶段进行资金的众筹，而有的是在放映阶段。《我的诗篇》（2015）是中国第一部以众筹方式上映的纪录电影，也是中国第一部借助互联网众筹平台筹集资金并完成的纪录片。在京东众筹网站上，导演吴飞跃、秦晓宇和知名财经作家吴晓波联手发起为该项目筹集资金的行动。在众筹页面上提供了项目阐述和宣传片段，从1元到30万元设置了多档可供选择的赞助金额，不到三个月的时间就提前完成了众筹。不仅筹集到了影片摄制所需资金，还吸引了数千人的关注，无形之中也起到了宣传推广的作用。这次众筹共有1304个人参与，筹集到216819元，每个参与众筹者的名字都被列于影片末尾的致谢部分。慰安妇题材的纪录电影《二十二》片尾长长的众筹名单是影片获得辉煌票房收入的源泉所在，正是依靠来自每个参与众筹的观众的力量，使这部本不被市场看好的影片的排片从最初的1%逆袭而升至后来的10%。从传媒市场的角度来看，纪录片是一个典型的"长尾"产品，这一在传统视野下显得小众的影视艺术品种，将会通过微博、微信等新媒体营销，借助互联网超越时间和地域限制的特性，让原本四散分布的观众聚拢，从而使纪录片最大可能地获得受众，保持广泛而长久的生命力。①

纪录片《我的诗篇》（2015）（见图6-5）将镜头对准了处于社会最底层的中国工人，他们一直是中国崛起的最基础的力量，但他们却一直被忽视、被冷落。影片选取了6位不同工种、不同年龄和地域的打工诗人作为主人公，他们中有自杀身亡的富士康工人，有制衣女工、叉车工、充绒工、爆破工，也有在地下几百米的矿井工作的矿工。他们有爱有恨、写死亡也写新生，观众从中会看到一个个中国制造背后普通打工者的故事。

该片在2015年荣获上海国际电影节金爵奖最佳纪录片，同年入围第52届金马奖最佳纪录片和最佳剪辑奖，也在中国（广州）国际纪录片节上荣获最佳纪录片奖和最佳音效奖及阿姆斯特丹国际纪录片节最佳新晋纪录片导演奖。但在2015年的中国，纪录影片在电影院一般不会排片，即使排片也会面临排片量少、时段差的难题。因此，导演等人除了争取影院排片外，还创新性地在互联网发起了观影众筹计划，使《我的诗篇》放映计划发展到全国200多个城市。每个城市的群众

① 微分析. 首映前日热度攀升最快 冯小刚微博成引爆点发布数据[EB/OL]. 2017-08-19[2021-01-27]. http://ent.sina.com.cn/m/c/2017-08-19/doc-ifykcypq0237452.shtml.

图6-5 《我的诗篇》海报与截图

都可以参与到这项计划中，每凑足固定的人数，便有足够资金在影院安排一个场次来播放该片。在影片传播方面，导演还启动了观影发起人计划："如果一个观众愿意支持这部电影，并通过自己的行动、人脉和影响力，至少召集60人在院线开一场观影会，就能帮助《我的诗篇》进行有效的传播。"目前已经召集了超过200名观影发起人。"他们都是全国各地的普通观众，但都亲力亲为地参与了纪录片放映方式的转变过程。"①

基于影片在筹资和放映模式方面的成功，《我的诗篇》执行制片人蔡庆增在2015年光影纪年论坛上分享了这部作品的传播过程。他将该片的传播过程分为前期、中期和后期。前期要用一场电影活动化的互联网传播来打造知名度，主要包括在互联网上征集主人公、发起资金众筹项目、举办云端朗诵会和与网易的"一五一诗"互联网读诗活动。中期是放映阶段，用影片的温度来连接观众的社会群体。主要是以启动"百城众筹观影"计划，以完成1000人发起众筹、1000场影院放映、影响10万观众为目标，以80~90个短片作为网络传播介质的方式来实现纪录片的传播。

6.3.2 内容众筹纪录片

数字网络技术使得普通个体制作和传播视频的技术门槛和经济成本均大大降低，这带来了自媒体的产生和繁盛，使网络上的纪实影像资源不仅有专业的电视媒体和机构制作的作品，也有越来越多的非专业人士上传此类影像。于是"基于大量用户贡献素材的内容众筹式纪录电影及其相关的变体形成一股创作潮流，成为纪录电影中的一个重要类型，并发展出一种较为稳定和独特的互联网纪实美学"②。只

① 许诺.我的诗篇：被"中国制造"掩埋的故事[J].齐鲁周刊，2016（02）：58-60.
② 梁君健，雷建军.内容众筹与当代纪录电影的互联网美学[J].当代电影，2016（10）：75-79.

要愿意，DV爱好者可以上传自己拍摄制作的纪录片到视频网站或微博、博客、QQ空间等网络平台，这样的传播对他们自身来说有其独特意义和价值。这就是UGC，即 User Generated Content（用户原创内容），也就是用户生成内容，并将自己原创的内容无偿或者有偿地通过互联网传播给公众。如2012年10月16日，一个叫李锋的报社摄影记者把自己拍的纪录片《鸟之殇——千年鸟道上的大屠杀》传到了优酷网上。这个片长只有12分钟、制作略显粗糙的纪录片不到一天在优酷网上的点击量就超过了15万次。中央电视台新闻频道《面对面》及其他传统媒体纷纷对这一事件进行报道，李锋成为许多媒体关注的新闻人物，一时间对迁徙到南方过冬的候鸟的猎杀成为全国热议的话题，并引起动物保护组织和环保志愿者的保护行动，使这部网络纪录片的影响力波及了整个社会。

在这样的传媒生态下，一些导演在互联网络上发起纪录片创作项目，号召网络用户拿起拍摄设备围绕既定主题参与其中，然后将用户上传到网络的视频片段收集起来，剪辑成一部纪录片，例如美国纪录片《浮生一日》（*Life in a day*，2011）（见图6-6）和中国的网络众筹公益纪录片《手机里的武汉新年》（2020）。

2010年，美国著名导演凯文·麦克唐纳（Kevin MacDonald）和曾获奥斯卡奖的雷德利·斯科特（Ridley Scott）联手全球最大的视频分享网站YouTube，以"爱"和"恐惧"为主题，向全世界网民征集他们拍摄的自己在2010年7月24日当天的生活琐事，没有任何像素要求、长度、地点和内容的限制。最后共有来自192个国家的8万多名网民参与了这项征集活动，最后创作者将4500小时的素材制作成这部95分钟的纪录片。这部纪录片以7月24日这天从早到晚一整天为时间线，从繁华的大都市到偏远之地，描绘了地球上一个个美丽的、幽默的、快乐的、诚实的、温暖的独一无二的瞬间，好似一颗时间胶囊，装满了关于爱和恐惧的各种故事。像这样的全球性项目也许不是最新的，但像这种由互联网元素构成的纪录片，无疑是开创性的。这部纪录片的诞生过程中最繁琐的工程莫过于剪辑阶段，不仅素材总时长超过了4500小时，而且还要面对来自192个国家的不同文化，以及参差不齐的影像质量。这些素材由一个包括专业的研究人员、观众和电影学院的学生组成的团队负责观看和分类，根据导演的理念将这些素材逐步筛选，最后凝聚成这样一部与众不同的、带有浓厚网络时代印记的纪录片《浮生一日》。在接受访谈时，当导演麦克唐纳被问到为什么会想到拍摄这样一部纪录片时，他如此回答："我认为互联网是一个连接的伟大创造者。这部电影正在做一些没有互联网，特别是没有YouTube（网站）之前不可能做到的东西。在我们生活的这个年代，你可以请求成千上万的人来完成这个项目。但是在100年前，20年前，甚至6年前，

图6-6 纪录片《浮生一日》海报及截图

《浮生一日》都是不可能问世的。《手机里的武汉新年》是由清华大学清影工作室联合短视频APP快手，在新冠肺炎疫情期间用77位快手用户的112条纪实短视频剪辑而成。"

　　内容众筹式纪录片的创作者利用互联网络互联互通的优势，将UGC模式成功应用到纪录片的创作中去。这也促进了纪录片创作的全民参与，使每个人都有参与其中的可能。在新媒体与传统媒体相融共生的时代里，通过众筹用户作品方式拍摄的纪录片一方面可以满足用户对个性化内容的记录和分享，使其有机会成为某一事件或历史瞬间的记录者、传播者；另一方面也使纪录片的创作也迎来了草根时代。它改变了传统纪录片的制作方式，使人人都可以参与到纪录片的创作中来。同时这也带来了影像纪实内容的海量性和多样化，据统计YouTube（网站）平均每秒就有1小时的视频上传，平均每天有35万人上传视频①。这使得构成纪录片的内容得以呈现不同角落不同人的感悟和生活面貌，人间万象与人生百态尽在其中，那么与传统纪录片相比，便更生活化、个性化，且更具普遍性。此外，内容众筹的纪录片更加注重影片内容而不是商业色彩，融入了众多个体对社会生活的自我思考与主观表达，从而使作品更加真诚，更易与观众产生情感共鸣。

① 赵曦，张明超. 互联网媒介视域下的纪录片业态变化[J]. 现代传播（中国传媒大学学报），2015，37（02）：106–109.

亨利·詹金斯等于2009 年提出了"互联网的参与文化"这一观点，认为互联网络为其用户成为积极的参与者提供了条件和可能，促使用户参与和贡献到整体性的网络和社区中。①内容众筹式纪录片来源于互联网络并呼应了互联网所具有的参与特质，这一纪录片类型的出现，正是互联网文化发展到一定程度后网民参与行为的一种体现。一方面它依赖于互联网技术将网络平台上的大众连接、聚集到一起，同时这种数字网络技术和平台也赋予了网络用户展开参与行动的可能性。在这种类型的纪录片中，有时普通个体参与和行动的重要性甚至超越了影像本身美感的重要性，摇晃、虚焦、不符合行业要求的构图、光线等颠覆了传统视听行业技术美学标准和品质规范的画面也可能被选用。所以内容众筹式纪录片中网民的参与行为不仅仅只是获取影片内容的方式，它们本身也成为影片内容中的重要部分。

无论是内容众筹模式还是资金众筹模式的纪录片，其结果均在于以众筹的裂变式效应让纪录片走近每个人，让更多的人参与进来，并扩大纪录片的影响力和传播力，也为纪录片创作提供了无限可能性。纪录片的网络化生存已成必然趋势，数字网络技术正改变和重构着纪录片的产业链，未来纪录片的创作和播映、赢利模式都必将更加多元。

① 梁君健，雷建军.内容众筹与当代纪录电影的互联网美学[J].当代电影，2016（10）：75–79.

第 7 章
其他类型

之前各章分别从表达、时态、功能、题材、叙事视点、数字网络技术六个方面对纪录片的类型进行了论述。此外，在纪录片的理论研究和创作实践中还有一些纪录片类型值得加以研究和关注，本章将对独立纪录片、女性纪录片、伪纪录片与纪录剧情片这几种不同分野中的纪录片类型进行分析。

7.1　独立纪录片

在中国的文化视野里，长期以来纪录片在国家话语与民间述说的并行线上生长。在电影领域，"'独立电影'一词自20世纪四五十年代便出现于美国影坛，它是与美国好莱坞'主流电影'相对而言的另一种形式。为了实现属于自己的艺术理念，一部分电影导演拒绝向由商业资本所主宰的商业模式妥协"[1]，他们以"作者"的身份自主筹备拍摄了属于自己的电影。时至今日，独立电影的风潮依旧此起彼伏，而独立纪录片在中国大陆的出现，与20世纪八九十年代期间社会的开放进步、思想氛围的兼容并包有着极大关系。

中国的独立纪录片出现于80年代末90年代初。1990年吴文光的《流浪北京——最后的梦想者》的问世正式掀开了中国独立纪录片的历史，成为发轫之作[2]。由此，"作者"成为纪录片导演首次突破体制禁锢的全新身份，游离于这一禁锢之外的纪录片导演们通过影像的方式前所未有地自由表达了自己的思想与关注。迫于体制内的束缚与制约，摄制独立纪录片成为实现个人风格化的影像创作和表述的最好选择。有人认为独立纪录片的出现，从根本上说源于70年代以来民间先锋艺术冲破既有意识形态框架，追求非主流的声音，展现个性、标新立异的传统。"对于任何一个关注中国社会与文化变迁的人来说，20世纪90年代以来的独立纪录片创作都

[1]　郑伟. 记录与表述：中国大陆一九九〇年代以来的独立纪录片[J]. 读书，2003（10）：76-86.
[2]　另一说认为中国最早的独立纪录片是1989年吕乐摄制完成的《怒江》。见王小鲁，《怒江》：一部丢失的纪录片[N]. 经济观察报，2021-5-24.

应是不可或缺的重要章节。"①中国的独立纪录片发展大致可以划分为三个时期阶段：20世纪80年代末到1994年的萌芽阶段；1995年到20世纪90年代末的探索发展阶段，以及90年代末至今的DV和数字技术引发的个人影像创作发展阶段。

7.1.1　独立纪录片的发展轨迹

"今天，中国的独立纪录片正在以超过以往的更大数量和面积，进入公共生活并参与我们的文化塑造。"

1.诞生与萌芽阶段（20世纪80年代末—1994年）

作为独立纪录片开山之作的《流浪北京——最后的梦想者》，同时开启了新纪录运动，在中国纪录片发展史上具有不可忽略的里程碑意义。纪录片《流浪北京》通过采访和自述的形式讲述了以牟森、张大力为首的五个"盲流"青年艺术家为了自我艺术追求而于1988年夏天开始只身流浪北京，忍受物质匮乏与精神痛苦的故事。"关注他们的生活大于关注他们的艺术，关注他们的处境大于他们的奋斗目标"②作品中"流浪"与"奋斗"的力量彼此交错。面对生活的艰难和不易，即使每个人的艺术追求存在差异，他们却依然选择相互理解和包容彼此的困窘和选择。导演吴文光选择了在当时颇为大胆的纪实手法，如跟拍、同期声、长镜头等。当时的中国独立纪录片尚处于萌芽阶段，这种带有强烈个人风格的创新拍摄手法也与主流的格里尔逊式传统纪录片形成鲜明的对比，出于强烈的个人表现欲望，个性而又反叛成为这一阶段独立纪录片的显著特点。1998年4月，温普林和蒋樾开始共同拍摄制作以当时盛行的"行为艺术"为主体内容的纪录片《大地震》，但最终并未完成。同一时期，中央电视台青年编导时间拍摄制作了纪录片《天安门》，这部作品虽然由体制内的编导人员创作，却以体制外的创作形式、平民化的叙述视角体现了创作人员对独立表达的渴望。1993年吴文光拍摄制作的作品《1966：我的红卫兵时代》在第二届日本山形电影节中获得最高荣誉"小川绅介奖"。通过此届电影节与国外纪录片进行对比与交流的契机，中国独立纪录片逐渐在更为开阔的视野中前行。

2.短暂的沉寂与探索阶段（1995年—20世纪90年代末期）

相较于20世纪80年代中后期萌芽阶段独立纪录片的大丰收，1994年，时间、吴文光、何建军、宁岱等7个导演由于私自参加鹿特丹电影节举办的中国电影专题展被处罚，此事被称为"七君子事件"，中国独立纪录片的创作之路开始走向沉寂。

① 朱靖江，梅冰.中国独立纪录片档案[M].西安：陕西师范大学出版社，2004：1.
② 王小鲁.中国独立纪录片：涨破躯壳的成长[J].电影世界，2011（10）：72–73.

中国经济体制改革此时进入了转型期，独立纪录片的制作者们逐渐意识到只有将目光转向对社会底层的弱势群体人员的关注，而不是一味地追求个人精神与理想，追求对社会精英上层阶级的关注，才能通过平和的平民化视角走入社会底层普通群体的现实生活中去，并逐渐为人们所接受。于是在经历短暂的沉寂后，中国的独立纪录片又迎来了它的再一次发展，1993年到1995年，蒋樾导演创作了《彼岸》，记录了一群同样流浪在北京、没有考上大学的外地孩子的明星梦，他们不得不抛弃掉不切实际的梦想与憧憬，迎接现实生活中不可避免的人生挫败。1994年，在怀斯曼导演的纪录片作品《动物园》的启发下，张元导演与段锦川导演合作拍摄了中国第一部"直接电影"风格的35毫米胶片独立纪录片——《广场》，拍摄地选在北京的天安门广场。1995年至1998年，时任宁夏电视台主任的康健宁导演，用自己的积蓄，加之朋友的支持，耗时3年制作完成了能够体现自我独立意识与风格的纪录片《阴阳》。1996年，段锦川导演拍摄的一部直接电影风格的独立纪录片《八廓南街十六号》问世了。影片摒弃了带有主观色彩的解说词，通过对居委会日常琐事事无巨细地一一记录，把拉萨市中心的八廓南街居委会"看成是舞台，每个人都在表演着，只不过是无意识的自然地演"①。1997年，李红导演的《回到凤凰桥》继吴文光导演的《1966，我的红卫兵时代》后，获得了日本山形电影节的最高荣誉——"小川绅介奖"，此次获奖鼓舞了更多的女性导演投入到纪录片的创作中去。

3.DV纪录片创作热潮（20世纪90年代末期至今）

在DV数码技术的不断发展与更新换代下，非线性编辑系统也应运而生，由于纪录片制作技术门槛的降低，吸引了很多非专业人士投入纪录片创作之中。于是利用便捷的DV摄像机进行独立创作正在成为越来越多纪录片爱好者们的必然选择。这一时期中，一大批制作水准参差不齐且题材十分广泛的纪录片出现了，大家纷纷将目光聚集在了以妓女、同性恋、吸毒者、流浪者等为代表的社会边缘人群以及弱势群体中，这其中不乏许多优秀的独立纪录片作品。1999年，并未有过丝毫电影编导专业训练的话剧团演员杨荔钠，凭借个人的创作热情与强烈的表达欲望利用DV摄像机独立拍摄完成了纪录片《老头》，在和被拍摄的老人们长期相处后达到了"总之他们成了我的生活，我成了他们的念想"这一境界，整个作品透露出的是朴实的情感和人文关怀精神。同年，北京电影学院的在校生朱传明利用从朋友家借来的摄像机创作了他的首部处女作《北京弹将》，通过对社会底层小人物的生活困窘与煎熬无助的细致展现，于1999年日本山行电影节中获得了"亚洲新浪潮"优秀

① 朱靖江，梅冰.中国独立纪录片档案[M].西安：陕西师范大学出版社，2004：126.

图7-1 《铁西区》海报及截图

奖。此外，陈为军导演以河南的一个艾滋病村庄为拍摄对象创作了纪录片《好死不如赖活着》（2003），英未未导演独立创作了一部讲述同性恋者彼此间真挚情感的纪录片《盒子》（2001），杜海滨以铁路沿线靠变卖废品及偷盗为生的无家可归者为对象拍摄了《铁路沿线》（2000）。这一时期的独立纪录片导演大多排斥宏大叙事和主流人群，热衷于对社会底层和边缘人群的记录，选题局限于一个较为狭小的范围之内，如流浪者、妓女、吸毒者等。而2003年，在直接电影理念的影响下，王兵导演历时4年创作了DV纪录片《铁西区》（见图7-1），分为《工厂》《艳粉街》以及《铁路》3个章节，共9小时的《铁西区》成为中国独立纪录片时长之最。"《铁西区》拍摄了东北大型国企生活场面和社会画面，它出现的时候，人们惊呼，'宏大叙事又回来了'。中国独立纪录片重新回到了对主流人群的关注，而不久前大家还认为，这种宏大社会画面的呈现是电视台的事，DV的革命性只存在于个人化叙事。"①此外，1999年雎安奇导演用16mm胶片拍摄的《北京的风很大》等具有实验性质的纪录片，也使独立纪录片的创作更为多元，由此，中国独立纪录片蓬勃发展的时代正在悄然来临。

① 王小鲁.中国独立纪录片：涨破躯壳的成长[J].电影世界，2011（10）：72-73.

7.1.2　中国独立纪录片的特征

由于独立纪录片不受资本的控制和体制的束缚，相较于主流纪录片，独立纪录片更具有独立的精神气质。据记载，1992年，文光、段锦川、蒋樾、温普林、时间、郝智强、李小山等十多个人在张元位于西单的家里有过一次聚会。"主要讨论纪录片的独立性问题，运作的独立和思想的独立。"在这次聚会中，"独立"的概念被第一次明确提出并形成共识，显然有着标志性的意义。郑伟在《记录与表述：中国大陆1990年代以来的独立纪录片》一文中对其进行了归纳："一是在资金方面，不依托于体制，作者在筹措、运作拍摄资金方面有着相当的责任和权力，并能够有效控制作品的销售及发行渠道；二是在创作方面，没有商业化和播出的压力，作者的创作理念不受外部人为因素的制约。概括来说，独立纪录片的'独立'，不单是一种独立的行为和姿态，更是一种独立的立场和精神。"①

这种体制外的纪录片内容大多都是反映中国底层的社会现状和揭露一些负面现象，故难以在主流媒体找到播出平台、得到播出机会。但是"墙内开花墙外香"，这类纪录片在国际市场上常受到西方媒体或电影人的支持和青睐，甚至在国际性的纪录片节或其他展映活动上拿到奖项。

中国独立纪录片具有如下特征。

（一）创作题材多样化

中国的独立纪录片创作者在题材的选择上呈现出多元化的创作倾向，具体表现在对社会底层"边缘性"题材、社会历史题材以及具有"实验精神"的实验性题材的特别关注，这些与国家话语表达相异的题材选择是不同创作时期不同创作取向的体现。

1. 边缘性题材

独立纪录片的创作者通常表现出对社会底层人群的特别关注，表现出一种"边缘"情结，便携性DV摄像机的广泛普及也使得创作者能够以一种平等的态度，平实的叙述、还原边缘性群体的生活状态和精神面貌，在这一题材选择下表达创作人员的人文关怀和社会责任感。例如，朱传明的《北京弹匠》、沙青的《在一起的时光》（获得2003年日本山形国际纪录片电影节"亚洲新浪潮小川绅介奖"）、李红的《回到凤凰桥》等，通过对这些生活在社会底层、艰难维持着各自不同生活的边缘人群的关注，较为真实地还原了当下社会生活中不为人知的多层次社会空间，增

① 郑伟. 记录与表述：中国大陆一九九〇年代以来的独立纪录片[J]. 读书，2003（10）：76-86.

强了大众对社会更为理性和完整的理解。正如吕新雨所指出的："中国独立纪录片导演最重要的拍摄方式是通过长期在底层行走，以身体为媒介，身体与摄影机合一，让摄影机以体温的形式去表达主体的感受，是感同身受，也是身体力行。"①

2. 社会历史题材

涉及中国社会政治、经济、文化变迁环境下的"文革""大跃进"、城市化运动、国企改革以及农民工生存现状等社会历史性题材，也是独立纪录片创作者的热衷选题，通过影像记录的形式保存或抢救下即将退出历史舞台的文化。如吴文光的《1966，我的红卫兵时代》、胡杰的《寻找林昭的灵魂》、王兵的《铁西区》以及赵刚的《冬日》都选择了以社会重大变革为题材背景，通过个体与群体的生存状态，对中国某一历史时期存在的社会现象和问题进行真实的描述与纪录。

3. 实验性题材

在早期的独立纪录片创作与摸索中，中国的独立纪录片创作者们也表现出了强烈的"实验精神"，并且有赖于DV的轻便与广泛普及，具有"实验精神"的实验性纪录片如雨后春笋般在更为自由发挥的空间下不断涌现，新颖独特的题材和形式成为独立纪录片创作者们关注的敏感点。《北京的风很大》便是一部将个人风格推向极致的实验性质纪录片作品，导演睢安奇以一句"北京的风大吗？"贯穿全片，通过这种独特的个人话语方式，由此开启的个人化和非主流化的创作形式也开创了中国独立纪录片的创作新天地。2002年，著名电影史学家乌利息·格雷格尔在柏林国际电影节的评语中写道："来自中国的独立作品《北京的风很大》是一部非常实验而又极具文献价值的纪录片。"②其他如《三元里》（2003）、《痴》（2015）等实验性的独立纪录片都有鲜明的个性表达和形式探索。

（二）民间述说的独立视角

以《话说长江》《话说运河》为代表的20世纪80年代末之前的传统电视纪录片，一般采用充满"上帝之声"、富有说教意味的"格里尔逊式"纪录片表达模式。在这种创作方式下，往往制作出单调的解说词加画面以及声画分离的作品，导致在记录事件时忽视了人，在记录人时却又忽视了情。到了80年代末90年代初期，对"上帝之声"充满反叛意识的体制内作品《望长城》与体制外作品《流浪北京》的出现，标志着我国的纪录片在创作手法上向纪实主义迈出了崭新的一步。代表国

① 吕新雨. "底层"的政治、伦理与美学：2011南京独立纪录片论坛上的发言与补充[J]. 电影艺术，2012（05）：81-86.

② 郑伟. 记录与表述：中国大陆一九九〇年代以来的独立纪录片[J]. 读书，2003（10）：76-86.

家话语的主流纪录片"构成了一种宏大的历史叙事，成为官方正史的影像注脚"，代表民间述说的独立纪录片则"源于个体的意志，寻求一种有别于主流意识形态，真实而自觉的记忆形式"①。

中国独立纪录片主要体现为以下两种叙事表达方式。

1. 访谈式

所谓"访谈式"，就是让被摄对象面对镜头，直接说出自己内心中的真实想法，在纪录片《流浪北京——最后的梦想者》中就主要采用了"访谈式"的表现手法，这一手法无疑是对电视媒体纪录片所惯有的居高临下视角的反叛。吴文光说："1988年的时候，那是混在中央电视台的一个专题片组里，拍的是多集的、给建国40周年的'献礼片'，取名叫《中国人》，总编导鼓励分集编导们'记录真实的各种中国人生'，不要像《河殇》（那时该片正红遍全国上下）那样去武断地政论。"②《流浪北京》中有不加修饰、无表演成分的随性而谈。甚至有些语无伦次的生活话语所传递出的却是相当有分量的声音，在可供各人言说的镜像平台下也体现出了更多的真实感。如《寻找林昭的灵魂》一片中导演寻访于"文革"中冤屈而死的林昭女士的朋友，从对他们的访谈中来还原林昭的故事，这部片子使用了格里尔逊式纪录片的画外解说，虽然"与独立纪录片反对的电视台专题片风格在外观上略有接近，它也因此受到很多批评，但这丝毫没有影像它的广泛传播"。③

2. 直接电影式

美国20世纪60年代出现的"直接电影"理念即要求在拍摄过程当中摄像机像"墙壁上的苍蝇"一样以客观、冷静的态度纪录社会生活，尽量减少甚至不去干预被摄对象。1993年的山形电影节上，中国的独立纪录片导演段锦川在接触怀斯曼及其作品《动物园》后深受触动，他认为自己的创作道路就是受怀斯曼的影响，而他的两部作品《广场》与《八廓南街十六号》便是"直接电影"风格作品的最佳证明，怀斯曼本人对《八廓南街十六号》也给予充分肯定。这部作品以旁观式的手法记录了拉萨市中心八廓南街居委会的日常工作，通过对居委会每日琐事的记录，在反映西藏真实面貌的同时，隐喻着整个中国基层政治体系运作的现实状况。

① 朱靖江，梅冰. 中国独立纪录片档案[M]. 西安：陕西师范大学出版社，2004：1.
② 吴文光. 纪录片与人：镜头像自己的眼睛一样[M]. 上海：上海文艺出版社，2001：139.
③ 王小鲁. 中国独立纪录片：涨破躯壳的成长[J]. 电影世界，2011（10）：72–73.

7.1.3 中国独立纪录片的生存现状

中国独立纪录片的创作者往往不隶属于体制内，他们以较为精简的小型团队进行纪录片的拍摄和制作，有时兼具导演和制片人的双重身份，有的甚至一个人单枪匹马地进行纪录片整个过程的操作。但独立纪录片有时与体制内也存有某种互动与渗透，两者互为补充，共同构建起了中国纪录片的完整版图。当然，与体制内纪录片相比，独立纪录片长期以来面临着较为尴尬的生存困境，而在新媒体语境下又呈现出了新的发展趋势。

（一）生存困境

1. 缺少基金、风险资金的支持

目前独立纪录片市场冰封依旧，根据数据统计，很少有进入院线放映的独立纪录片是通过票房回收成本，由于资本的逐利本性，少有资金注入独立纪录片市场。为了节省成本，很多制作者即是采访者又是摄影师，这种做法可以最大限度地实现创作的"独立和个人化"，但也很容易脱离大众而去片面追求个人表达。因为缺乏资金，文本创作的精致度也受到影响。一些独立制作者迫于生存的压力不得不把眼光转向了国际，通过参展来获取国外基金的赞助和支持。一部分创作者甚至将获取奖金当作成名获利的捷径，而一味地迎合国外投资方的胃口，在题材上走边缘、灰色甚至阴暗的路线，在国际上造成了一些负面影响，而这些负面影响必然会使得国家相关管理部门加大限制和管理，从而使独立纪录片的发展陷入一个恶性循环之中。

随着数字网络时代的到来，越来越多的观众会选择在互联网平台观看纪录片，所以，在网络上免费播放便成了独立纪录片最便捷的传播渠道，可以吸引更多人群关注。2020年，独立纪录片导演蒋能杰便将他的纪录片《矿民、马夫、尘肺病》等供网民免费下载。当点击率不断提高，观众流量不断提升，纪录片便实现了它的社会价值，也可能带来一定的商业价值，吸引商业机构的青睐。但与影视剧的火热程度相比，出现这种情况的概率相对较低。总之，相对于影视剧来说，中国独立纪录片的播出渠道偏少。

2. 对边缘题材的过度青睐导致创作对象的单一

据数据统计，最近几年在各影展上不断被重复放映的44部独立影片中，90%的个人影像作品都倾向于选择一个人或者一个群体来记录和表现生活。20.4%的作品将镜头对准了生活在城市边缘的打工者，例如保安、保姆或是群众演员。9.09%的将镜头对准边缘群体，例如同性恋者、吸毒者等。13.6%的作品关注的是艺术家和

歌手。从这些数据我们不难看出独立制作者对边缘题材的热衷与关注。但是随着越来越多的独立制作者将镜头对准下岗工人、保姆、流浪艺术家等边缘人物时，我们看到独立纪录片在创作上的单调与重复，独立纪录片似乎可以提供给观众的有效信息越来越少，其社会价值和艺术价值受到质疑。

对独立纪录片来说，并不是说把摄像机对准社会边缘人群就能够体现出独立的立场、精神或人文关怀。很多独立记录片由于缺乏思想内涵，缺乏人文精神的关照，变成了创作者的猎奇和自我个性的极端宣泄。在这类作品中我们看不到多少情感关怀、人格抚慰与精神关照，相反，猎奇与"玩票"心态却显露无遗。

另外，随着中国主流媒体加大了对普通小人物的关注，独立纪录片原始的创作激情、冲动在遭遇大众文化融合之时逐渐丧失其独立意义。独立纪录片如果无法在这一点上获得突破，将无法融入大众。

（二）新媒体语境下独立纪录片的发展趋势

1. 新兴互联网媒介对独立纪录片的推进

在互联网环境下，独立纪录片找到了更多的生存空间，独立纪录片创作者也获得了更多发声的机会。在互联网技术普及之前，独立纪录片的传播主要依赖民间放映团体、电视台以及电影节的展映，播放环境给独立纪录片带来了很多的限制，民间放映团体和电影节的展映所面对的都是数量很少的观众；电视媒体播放的独立纪录片往往需要经过重新剪辑制作，在纪录片的独立性上大打折扣。但是，在新媒体环境中，视频网站为独立纪录片提供了更多传播渠道，降低了传统播放渠道中因平台、题材、时长等因素带给独立纪录片的诸多限制，也为独立纪录片找到了更加广泛的潜在观众。而互联网也为独立纪录片的宣传推广提供了更多的便利条件，不论是门户网站的消息推送抑或是社交媒体上受众的互相推荐，独立纪录片在新媒体环境中的传播较从前而言渠道更广、速度更快。

2. 中外合作对独立纪录片的促进

独立纪录片人需要借鉴国外商业纪录片的拍摄技巧、立意思路，不断完善作品，精耕细作，营造品牌价值。中国经济的快速发展以及中国在国际上日益提升的影响力引发了西方人对中国的兴趣，海外电视机构对于中国纪录片的需求也开始呈现出增长的势头，许多国外片商和制作人越来越关注中国纪录片，以契合国外观众期待通过纪录片来了解中国的巨变，了解中国人在巨变中的生存与发展，中国纪录片迎来了与国际接轨的良好时机。部分独立记录片导演开始尝试与西方主流电视台合作，在制片、剪辑、发行等方面寻求国际合作的契机，以使作品得到更为广泛的

传播，如吴文光获得了日本NHK电视台提供的拍摄资金，李红的《回到凤凰桥》曾被英国BBC公司以2.5万英镑的价格收购，范立欣的《归途列车》也获得了国外多家基金的支持。与此同时，一些重要电影节，包括欧洲的戛纳、柏林、威尼斯等三大影展和美国圣丹斯电影节的国际竞赛单元及荷兰阿姆斯持丹国际纪录片电影节等开始出现越来越多中国纪录片的身影。

受文化体制和经济条件制约等多重因素影响，中国独立纪录片的发展受到限制和束缚，虽然当下社会转型期中国有很多创作题材可供选择，但最终通过正式流通环节面向观众的机会却少之又少。长此以往，将会造成独立纪录片与社会大众逐渐生疏、脱离。尽管我国的独立纪录片发展之路困难重重、挑战颇多，但在越来越多纪录片爱好者与专业人员不断地尝试与努力中，在互联网带来的更为开放、互动、海量的传播语境下，独立纪录片的发展前景还是令人期待的。

7.2　女性纪录片

自20世纪以来，艺术领域有越来越多的女性发出自己的声音。在华语影视圈尤其是纪录片界20世纪90年代以后女性导演不断涌现，她们将镜头聚焦于不同社会境遇中的女性，用影像文本来书写她们的角色困境和生存困境，以敏感细腻的女性视角和女性经验进行话语表达和思考，有意或无意间用女性意识和眼光来观照同性的情感与生活状态。

无论是西方还是东方，由于父权制文化占主导地位，男性在社会中掌握着对历史和现实进行书写的绝对话语权，女性的附属地位使她们不论在文化史还是社会史的话语体系中，常常成为被书写甚至被消费的客体。英国当代著名女性主义电影理论家劳拉·穆尔维解读了主流电影叙事所制造的以男性中心的"视觉快感"，她认为父权文化作为一种社会潜意识常存于此类电影之中，镜头仿佛代表了男性凝视的目光，影片中女性是作为男性欲望与观看的客体而存在的。女性纪录片的出现使女导演成为现实或历史的书写者，片中女性视角的切入和女性意识的渗透使纪录片进入了"她"时代，告别了纪录片以影像书写历史和记录现实过程中男性中心的过往。

本书中所指的女性纪录片具备双重限定，一是指由女性担当导演完成的纪录作品；二是片中以女性为主要拍摄对象，关涉女性议题并具有女性意识。

7.2.1 华语女性纪录片出现的时代语境与文化土壤

伴随着人类社会的文明进程，国际女权运动的开展，妇女解放事业取得了很大的成就。在20世纪末不论是中国大陆地区，还是台湾或海外华人女性的社会地位都有了很大的提高，男女平等、妇女能顶半边天等话语或理念已深入人心。华人女性早已不需用花木兰式的成功来证明自己，也无需沉浸于刘兰芝式的悲愁。由于受教育的几率大为增加，女性在两性关系中的从属地位有了很大的改变，她们所担当的社会角色日益丰富，所从事的职业领域更加广泛，女性的自主、自立、自强、自信意识增强，从事影视艺术甚至担任导演的女性越来越多。而女性进入纪录片界的另一个重要原因与90年代后期DV的出现有着不可分割的关系，这是因为数字时代的传媒技术使影像摄录设备渐趋便携且价格低廉，低照度下的高画质带来影像和色彩的高还原度，以及直逼专业级的音质，使得它由专业影视机构的"殿堂"得以进入寻常百姓家，各种小型轻便的"掌中宝"式DV机也更适宜于女性操作和使用，它所具有的更易嵌入日常生活甚至是私密性空间的特质也与女性主题的纪录片更加契合。《回到凤凰桥》的导演李红把DV称为"一支自来水笔"，可以书写她眼中几位来京做小保姆的年轻女性的悲喜与梦想。英未未在与被摄对象朝夕相处7天时间并拍摄了《盒子》后，对自己能够掌控这种小型摄像机深入一对女同性恋的私人空间，同时也进入她们复杂微妙的情感世界颇有感触："DV是对女性的解放，确切地讲是对女性导演的解放，双手被解放然后是心灵被解放……自由无处不在……那种自由感让我觉得我是小鸟，我可以飞，而DV就是我的翅膀。"[1]上述诸因素使得女性导演得以进入由男性统领的纪录片界，作为话语主体以其影像实践表达女性自身对周遭世界的感知。

而由于纪录片的真实本性所衍生出的记录功能和文献价值，这一片种在中国自诞生后长期以来承载着太多的政治与历史使命，往往钟情于大的政治运动、非常事件和主流社会思潮，着力表现的是国家话语、集体责任和民族精神。不论是早期黎民伟的《勋业千秋》和《淞沪抗战纪实》，还是新中国成立后的《收租院》《向青石山要水》《话说长江》《话说运河》《让历史告诉未来》等，创作者基本上都是身在专业影视机构的男性工作者，这类纪录片整体上表现为主体意识缺失，对国家和民族命运的关注或强烈的忧患意识贯穿其间，即使有个别女性编导人员参与其中，也成功地在片中抹去了其女性特征，没有展现出对她们自己所隶属的性别群体的生存状况的特别关注，没有显示出其女性视角与女性意识。正如戴锦华在《可见与不

① 英未未. 和自己跳舞：对话中国女性纪录片导演[M]. 上海：中西书局，2012：7.

可见的女性：当代中国电影中的女性与女性电影》一文中所言："大部分女导演在其影片中选择并处理的，是'重大'的社会、政治与历史题材；几乎无一例外的，当代女导演是主流电影或'艺术电影'的制作者，而不是边缘的，或反电影（anti-Cinema）尝试者与挑战者。"①

但女性电影在纪录片领域却出现了引人关注的逆动，成为对"女性原本没有属于自己的语言，始终挣扎辗转在男权文化及语言的扼下；而当代女性甚至渐次丧失了女性的和关于女性的话语"②这一论断的否定。20世纪90年代的中国产生了被称为"新纪录片运动"的一股洪流，在这一时期，受到60年代分别于欧美兴起的"真实电影"和"直接电影"的影响，纪实主义成为备受推崇甚至被奉为圭臬的新创作潮流，它是对曾长期霸占荧屏的以画面+解说为表现特征的电视专题片样式的突围，也是对新中国成立以来主流媒体政治工具论的一种反叛。这种最符合纪录片本性、最能够还原生活本来面貌的创作理念和方法，使一大批以平民视角关注普通个体命运、关注人的生存状态的纪录片问世，成为那一时期深受电视媒体和独立纪录片人青睐的艺术表现形式。如今已是中国纪录片界知名导演的吴文光、段锦川、康健宁、梁碧波等男性纪录片创作者，在那一时期分别凭借《流浪北京》《八廓南街16号》《阴阳》《三节草》《远在北京的家》等在90年代具有代表性的纪录片而初露锋芒，成为独立纪录片人。女性纪录片在这一时期并未失语和缺席，如中国大陆刘晓津的《寻找眼镜蛇》（1994），李晓红的《回到凤凰桥》（1998），台湾导演黄玉珊的纪录片《海燕》（*The Petrel Returns*，1997）、《世纪女性 台湾第一 ——许世贤》（1998），香港导演黄真真的《女人那话儿》（2000）等，女性导演作为纪录片创作群体的面目日渐清晰，从而使这20世纪90年代中后期至21世纪初成为华语女性纪录片发展史上具有开创和转折意义的时期。她们尝试从女性视角出发进行话语表达，关注当代社会不同阶层和群体的女性，挑战体制内的主流影像，打破了纪录片领域的男性话语垄断，也给观影者带来了一缕别样的清新之风。

7.2.2　女性视角下女性生存困境和角色困境的镜像呈现

女性纪录片导演以细腻敏感和温柔关切之心，自己掌控小型DV摄像机而不必借助于通常为男性的摄影师，通过女性之眼来记录当代社会中同性的生存困境，以及女性在各种社会角色中所面临的困顿与思考，还有一些女导演以自我陈述的方式

① ② 戴锦华. 不可见的女性：当代中国电影中的女性与女性的电影[J]. 当代电影，1994（06）：37-45.

反观自身或自己的家庭、亲人。她们不约而同地表现出了选题向更加接地气的民间社会的转向，塑造出形形色色的女性形象。这些女性纪录片中的形象突破了传统华语影视给人们所带来的温柔贤淑型、女强人型和时尚魔女型等刻板印象，表现的是大时代背景下女性的抗争、挣扎、自立和自救。女人因天生感性而被称为"感情动物"，女性身份使得女性导演在创作过程中相比男性导演会投入更多的感情，同为女性的身份认同感也更易使被摄对象敞开心扉，吐露内心真实想法。女性导演更能"把目光放低，拍摄者的姿态放低，摄影机的机位放低，心态放低，平视"①，把镜头对准了以往不被影视媒介所关注的非主流女性。她们的镜头下有自农村来到城市打工的女性，如李红的《回到凤凰桥》；有在城市生活的农民工家庭的女儿，如章桦的《邝丹的秘密》、季丹的《危巢》（见图7-2）；有迥异于中国传统女性的各类当代女性，如刘晓津的《寻找眼镜蛇》中为了各自的艺术梦想漂在北京的女艺术家群体、顾亚平的《亲爱的》（2007）中一群在理想与现实的夹缝间挣扎的都市中年单身女性、英未未《盒子》中在美好却脆弱的二人世界里平静生活的一对女同性恋者、马英力 Night Girl 中北京一家迪斯科舞厅中年仅17岁的领舞女孩、郭容非《我是仙女》中出身于农村却热爱以斧头、树枝、玉米梗等进行时尚服装设计而一夜走红的网络红人、冯艳《秉爱》中三峡库区一位虽然贫困但人格独立有尊严的农妇、

图7-2 季丹《危巢》海报

马莉《京生》中坚持35年上访的老郝和她的女儿京生、艾晓明《关爱之家》中走上维权之路的因为输血而感染艾滋毒的农妇刘显红、美籍华裔女导演林黛比的《就爱亚洲妹——中美跨国婚姻》中与比自己年长近30岁的美国白人男性相恋成婚的中国年轻女性、同为美籍华裔女导演王思您拍摄的《我爱你，妈咪！》中离开中国后如何适应在美国生活的8岁的广东女孩芳穗永等。这些女性形象指陈了当下中国社会现实中女性的生存困境与角色困境，且是烙印着鲜明时代色彩的性别议题。

在中国社会转型期，在社会急剧变化和快节奏的生活背景下，中国女性面临着

① 朱靖江，梅冰. 中国独立纪录片档案[M]. 西安：陕西师范大学出版社，2004：37.

形形色色的生存困境和情感困惑，巨大的压力也使她们陷入难以抉择与平衡的角色困境中。在快速城市化的进程中，中国有近2亿农民工从乡村到城市打工，在产生大量留守儿童的同时，也有1400万的农民工子女跟随父母来到城市生活和求学，但他们不能和城市的孩子一样享受同等的教育资源，只能就读于教学质量和条件都相差甚远的农民工子弟学校。因此他们中的绝大多数不能通过知识来改变命运，大多初中毕业后和他们的父母一样成为农民工，挤不进城市中，又回不去乡村，尤其女孩子的命运就更加令人心酸。季丹的《危巢》（2011）就记录了居住于京郊大兴区垃圾填埋坑附近的一户来自安徽的，由姐弟4人和父母组成的拾荒人家，片子借助大量长镜头和同期声，用观察式的纪实手法讲述了发生在这个家庭里的琐碎却又触目惊心的故事。影片展现了不顾儿女感受、争吵不休的父母，19岁被迫出卖自己肉体的大姐，另一对双胞胎女儿虽成绩优异却面临着即将辍学的现实，姐姐们牺牲自己来供弟弟上学的现状。导演以女性强烈的悲悯和同情关注贫民窟的少女，关注农民工和他们的子女在城市中的挣扎与迷茫。她坦言：“我从未像这一次那样不由自主地卷入其中，也从未如此地感觉到如临深渊般的不安。这不安从拍摄剪辑，一直持续到每一次的放映，并深深嵌入我自己的生活之中。”①

女同性恋者在中国是一个绝对边缘化的群体，以影像来表现这一群体虽已不再被纳入禁忌，但仍然是一个十分敏感的题材。英未未的《盒子》作为中国第一部女同性恋的纪录片表达了这些女性所特有的生命体验，在片中导演给予了她的被拍摄对象以“敏感、温柔的注视，坚定而又充满耐心的倾听”②，这些与女性紧密相关的特质往往使观众能够较为清晰地体察到导演的女性视角。在这样的注视和倾听中，片中两位主人公在居室这一私密空间中，对着摄像机倾诉各自的情感体验，像任何一对恋人那样嬉戏、亲密或争吵，互相依偎在床头吟咏自己写的诗句。

对于女性而言，家庭是她们生命和生活中最为重要的依托，女性更为感性、更依赖于直觉的性别属性，也使她们更为关心身边亲人的生活经历与情感轨迹，关注影响自己人生走向的原生家庭。相比男性导演，更多的女性纪录片导演把镜头转向自己和家人，通过近距离的影像书写对家庭历史进行追问和自我阐述。如杨天乙的《家庭录像带》和王芬的《不快乐的不止一个》、杨宇菲的《姑婆》、赵青的《我只认识你》、文慧的《听三奶奶讲过去的故事》、女作家张慈的《哀牢山的信仰》、章梦奇的《自画像和三个女人》等。这种被称为“私纪录片”“私影像”或

① 季丹的导演阐述. 贫民窟的少女时代季丹导演作品《危巢》[N/OL]. 2016-04-15[2021-01-27]. https://www.toutiao.com/i6273461351381729794/.

② 张亚璇. 子宫里的飞翔[J]. 艺术世界，2001（11）.

第一人称纪录片的影像创作，能够通过影像记录与家庭成员进行更深层次的互动，消弭原有的隔阂与裂隙，构建更为真实的个人记忆与家庭历史，使影像具有了摆脱心理阴影、自我疗伤的功能，也使纪录片创作回归到创作者的个人生活和个体经验，从而成为女性纪录片导演所钟爱并身体力行的一种创作类型。

7.2.3 话语表达中女性意识自觉或不自觉的渗透

不论中西，由男性导演所创作的影视作品中大都存在着以消费主义为导向的男权话语，女性角色成为欲望凝视的对象。英国文化学者克莱尔·约翰斯顿（Claire Johnston）认为电影中的女性形象是传达男人生命欲望和幻想的一种符号，并不能够观照女性的生活现实。而华语女性纪录片在历史实践与话语表达中，不仅真实地反映了女性的生活现状，而且表现出了女性意识自觉或不自觉的渗透。

女性意识即是指女性能够自觉地认识自身的性别、身份及女性的社会地位的一种意识，是作为社会个体的女性进行主体性建构的第一个阶段，它"主要表现在权利意识、独立自主意识、可持续发展意识、性意识等方面"[①]。表现在女性纪录片话语实践中，一方面指导演不把所拍摄的女性作为男性的观赏和欲望对象，而是为了呈现某些女性非同一般的人生遭际、心绪情感和价值理念；另一方面也意指纪录文本中要蕴含并体现出女性独立自主、自强自爱自重的精神特质，以及男女之间平等的平权意识。当然，女性意识并不等同于女性主义，女性纪录片导演也并不必然都是女权主义者，或深谙女性主义理论，但她们的片子中都有一种女性立场，作为话语主体女导演们因为自己同为女性而本能地对片中人物有了更多的理解和惺惺相惜，这也成为她们创作的内驱力。

在华语女性纪录片中，导演在审视被拍摄的女性时所渗透出的女性意识，是她们由自身出发对这个世界的把握和解释。李红的《回到凤凰桥》被称为大陆女性纪录片的开山之作，在片中追踪记录了4个从偏远的安徽乡村来到北京打工的年轻女孩与命运抗争的故事。当她在狭窄的出租屋中和3个打工妹挤在一张单人床上，以如此亲密的距离聊天时，她感慨："住在破烂小屋里的这段时间却是她们一生中最自由的时候。过去在家乡，她们是女儿，属于父母；将来回到凤凰桥，她们是妻子，从属于丈夫。只有在北京，她们才可能有一丝企图改变命运的'非分之想'。"[②]当霞子对她倾诉自己美丽又伤感的初恋，向她袒露一个女人最私密的情

① 魏国英. 女性学概论[M]. 北京：北京大学出版社，2000：89.
② 李红自述. 转引自英未未. 和自己跳舞：对话中国女性纪录片导演[M]. 上海：中西书局，2012：188.

感经历时，她感到震惊之余"开始觉得她的感情、母亲、初恋、凤凰桥、她的家乡对我变得重要了"。从那一刻起她决定要拍农村女孩要改变自己命运的故事，因为她从心底意识到自己与这些来自乡村的小保姆之间其实有着本质的共同之处，"我们是一样的，都是女性，都有对情感的需求和对自己命运的考虑"①。之后导演跟着霞子回到她的家乡凤凰桥，拍她对家里给她安排的工作和婚姻的反抗，在进一步记录霞子母亲、二姑等人所构成的乡土环境中来表达农村女性的命运。李红和对她进行访谈的同为女性纪录片导演的英未未都表示，她们不仅仅只是为片中的女性被拍摄者而拍，也是为自己而拍，是导演借由她们来自述，表达对女性的社会地位和价值的自我认知和思考，而不再是宣传教化的视听文本。

其他女性纪录片，如应宇力的《女性空间》（2003）、黄真真的《女人那话儿》（2004）、冯艳的《秉爱》等同样渗透了导演的女性意识，是导演对女性在现实生活中所面临的种种与自己的身体、与自我身份认知有关的探索和表达。《女性空间》通过对不同年龄和文化背景的女性人群的访谈，展示和探讨当前社会中女性人群对位于生存层面的有形空间和位于精神层面的无形空间的认识。《女人那话儿》则以香港社会性工作者、艳星、女导演、女演员、女同、专职主妇、女中学生等多元的女性人群为访问和跟踪拍摄对象，书写当下香港现代女性对自己的重新定位、对女性价值的重新探讨与对两性关系的再认识。《秉爱》以温婉节制的影像语言，塑造了秉爱这样一个农村妇女形象。在三峡工程建设移民搬迁的大背景下，作为钉子户的秉爱既有着中国妇女的传统美德如淳朴、倔强、坚韧、深深眷恋着土地，也有着传统妇女所不具备的个体与权力意志奋力抗争时的竭力守护和尊严，导演对片中的这一角色持认同和同情的态度，并称自己从秉爱身上看到了中国农民的觉醒。美国华裔女导演林黛比摄制《就爱亚洲妹》（*Seeking Asian Female*，2012）一片的起因，是因为作为黄皮肤的亚裔女性，她在自己的成长过程中发现很多白人男性会因为她的亚裔身份而接近她，为她所吸引甚至骚扰她，这始终是一个困扰她的问题。于是她决定做一部反映白人男性与亚洲女性之间跨国婚姻的片子，以此探知为什么那么多西方男士会如此迷恋亚洲女人。于是她选择了家住旧金山60岁的史蒂芬和来自于中国安徽30岁的仙蒂这一对跨国婚恋者，通过他们俩相处中发生的种种故事来讲述基于浪漫想象的跨文化婚恋所遭遇的现实困境，特别是女性在这一过程中的心路历程。

尽管女性导演在纪录片创作领域数量极少且影响甚小，还处于比较边缘的位

① 李红访谈. 转引自英未未. 和自己跳舞：对话中国女性纪录片导演[M]. 上海：中西书局，2012：204.

置，但她们在曾经由男性一统天下的世界中毕竟已崭露头角，发出了自己的声音。进入21世纪之后，越来越多的女性导演满怀激情地投入到纪录片创作中去，从女性独特的性别体验出发，用摄像机镜头进行女性书写和诉求表达，包括纪录片在内的女性影展或论坛也越来越多地涌现。这些声音虽然微弱但却不能被湮没，因为她们使历史呈现出更加丰富的、立体的面向。

7.3 伪纪录片

　　"真实"与"虚构"作为互相对立的两种创作观念长期成为纪录片和剧情片各自的基本属性。"纪录片与剧情片的分野，就像历史与小说的区别，取决于故事根本上与实际情景、事件和人物吻合的程度，以及创作者借真实故事表达自身思想感情的程度。"①自电影诞生以来，大部分的时间里，纪录片与虚构的故事片都有着明显的界限，在各自的发展轨道上并肩前行。纪录片有史以来一直以展现社会真实为己任，这也就使观众对纪录片在心理上产生一种信任。纪录片与观众的这种"信任"关系诱惑着虚构片向它靠拢，以取得观众的信任以及由这份信任而获得的利益。另外，纪录片的戏剧化、情节化可以使真实的故事更好看，更具吸引力。因此，纪录片在叙事上也存在向虚构片靠拢的趋势。于是，以纪录片形式表现的虚构作品和以虚构方式展现的基于事实的作品成为一道独特的景观，也就有了"伪纪录片"和"纪录剧情片"这两个纪录片百花园中的奇葩。

　　"伪纪录片"和"纪录剧情片"作为两种独特的影像类型，融合"真实"与"虚构"的特性，体现出精英知识分子文化与大众世俗文化的交叉融合。伪纪录片突出它的虚构性，目的是游戏、破坏或者挑战纪录片美学。而纪录剧情片是以剧情片的手法来讲述真实的事情以赢得观众的关注。两者既完成了创作者背离传统创作手法的文化追求，又满足了商业性的文化需求，是纪录片与剧情片相互借势、相互趋近的必然结果。

7.3.1 伪纪录片的源起

　　"伪纪录片"（mocumentary）一词是由"戏谑"（mock）和"纪录片"（documentary）两个词组成，英语中也常常表述为"Docufictions""flak-documentary"或"Fiction Documentary"。伪纪录片是以纪录片的形式来表现虚构

① 　尼科尔斯B.纪录片导论（第2版）[M].陈犀禾，刘宇清，译.北京：中国电影出版社，2016：11.

的故事，通常用虚构的场景，利用纪录片的规则进行编码，使其看起来像纪录片，以戏剧化的叙事来表现当下的事件或社会问题。

伪纪录片的源头大概出现是在20世纪50年代，可以找到的早期伪纪录片短片是1957年愚人节时英国电视播放的《瑞士意粉丰收》。"伪纪录片"这一术语最早出现在1965年版本的剑桥英语词典，而"伪纪录片"这一概念变得为更多人知晓是在20世纪80年代。由美国导演罗伯·雷内尔（Rob Reiner）自编自导自演的影片《摇滚万万岁》（*This Is Spinal Tap*，1984）获得成功后，该片以戏仿纪录片的形式对当时摇滚乐界台上台下的表里不一进行了极为尖锐的嘲讽，与此同时也讽刺了纪录片所推崇的客观性。此后，伪纪录片这种形式得到了人们更多的关注。代表性作品包括《总统之死》（*Death of a President*，2006）、《女巫布莱尔》（*The Blair Witch*，1999）、《变色龙》（*Zelig*，又译《西力传》，1983）、《贫穷的吸血鬼》（*Agarrand do Pueblo*，1977）等。国内比较有代表性的有《二十四城记》（2008）、《黄金时代》（2014）和《中邪》（2015）等。

7.3.2　伪纪录片与纪录片的异同

在电影中，蒙太奇的作用无需多说，不同视角的镜头切换使观众有一种置身事外的旁观者的感觉，极大地满足了观众的窥视欲。而伪纪录片借用直接电影中的长镜头表现一个完整时空，或借用直接电影的手持摄影营造摇晃模糊的视角使观众有如身处亲历者的位置。真理电影中对当事人、权威人物的采访也是伪纪录片所利用的策略，许多作品还大量利用过去真实的影像、图片和文字素材，以增强真实感。从这个角度来说伪纪录片与纪录片在外在表现形式上有相似之处。

从表现的本质内容上来说，纪录片是从"实在世界"出发，或如"墙壁上的苍蝇"一样无介入地捕捉真实的生活，或通过有节制的介入挖掘更深层次的真实。而伪纪录片是从"可能世界"出发，虚构一个故事，进而探向"真实世界"，揭示人生哲理和生活真谛。因此伪纪录片在本质上不是纪录片，它只是虚构的故事片在形式上对纪录片的竭力模仿。

7.3.3　伪纪录片的常见形态

伪纪录片是在一个叙述框架内用纪录片的拍摄手法叙述一个虚构的故事。同所有虚构性文本一样，创作者追求典型化效果，将社会现象改编升华为荧屏故事，用纪录片的外在形式打通虚构与现实，达到讽刺或表达其他情感的目的。因而，可

以把伪纪录片定义为用纪录片手法拍摄的剧情片文本。目前来看，伪纪录片的形式可以分为两种：第一种是在真人真事的基础上进行加工虚构，同纪录片一样，追求纪实效果，具有记录性质，同时又追求剧情片的故事性，较多体现的是使用历史资料画面或者人物访谈来讲述过去的事件，例如《二十四城记》《黄金时代》；第二种则是根据人类生活经验虚构故事，再加工进行纪实性拍摄，一般而言，都是在叙述框架内用摄像机跟随记录主角的生活，以真实电影的方式去跟拍事件里的当事人，它具有纪录片的记录特质，多用在恐怖片中，如《总统之死》《女巫布莱尔》《中邪》。

（一）以真人真事为素材进行加工虚构

贾樟柯导演的《二十四城记》，讲述的是一个国有大型工厂（片中称为420厂）的断代史。这部影片的独特之处在于它全片以口述历史的方式展开，被采访者有真实人物（真正的工人）和明星扮演的工厂工人。本片也可以说延续了贾樟柯非职业与职业演员混用的风格，但在拍摄方式上是一个大胆的创新。若不是演员吕丽萍、陈建斌、陈冲、赵涛这些在银幕上为大家熟悉面孔的出现，《二十四城记》看起来和一部纪录片无异。片中应用了大量的长镜头以及大段的访谈和对话，4个专业演员试图融入电影情境中，给观众造成他们就是真实的420厂一分子的假象。

第一个口述者何锡昆随着工厂车间蒸腾的白雾出现在观众视野中。这一段落主要讲述了420厂真正的员工何锡昆对于师父的回忆，此段的形式是典型的纪录片人物访谈。《二十四城记》在技法上采用的是新闻调查和纪录片的惯用手法，用大量的黑场过度来区分不同人物的讲述以及间隔同一讲述者所讲述的不同内容。其次，是用黑场来省略讲述者没有说完的话。直到影片播放了近半个小时，虚构部分才出现。第一个出场的专业演员是吕丽萍（见图7-3），她一手扎着吊针，一手举着吊瓶从成发集团工人宿舍区走出来，然后将此场景与前面的真实工人访谈段落剪接在一起。尽管吕丽萍朴素的穿着打扮使此场景毫无违和感，朴实的镜头表现也与前面的纪实段落相吻合，但看到吕丽萍的脸的时候还是令观众跳出影片开头所架构的真实感。

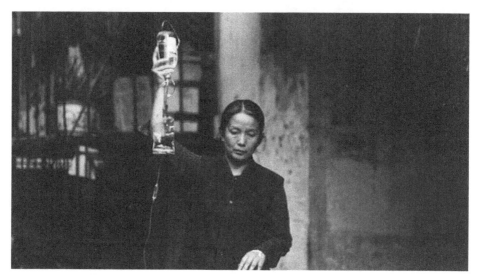

图7-3 《二十四城记》截图

关于真人与演员的混用、纪实与虚构的剪接，贾樟柯在接受采访时曾经说："为了拍工厂拆迁的不同阶段，我无数次去又无数次回来。拍的过程里，白天采访，晚上就有很多故事的想象……那些工人的采访是不可缺少的，因为那是一个真实的证词，这些当事人是存在的，他们真实地告诉我们发生在他们身上的事情。使用演员，其实也是因为特别想要商业发行，这个愿望特别强烈。不是为了钱，是为了被更多的人看到。拍电影的时候我一直想着发行，让采访的八九个人都出现在一部电影里是不可能的，所以让演员把几个人的经历浓缩、集中到一个人身上，也是一个操作方法。"①

《二十四城记》将虚构和真实融合，又在融合中创新。导演借用专业演员、模拟纪录片口述史的样式，来呈现成发集团420厂的历史变迁。构建新中国成立后50年工业史这样的宏大叙事，似乎只有伪纪录片的形式才是贾樟柯的最佳选择。

对于人物传记类影片而言，往往使观众无法真正进入人物所处的情境中，难以达到对于主人公的深入认知。而借助于伪纪录片的形式，搭配叙述者的情景再现以及文本引用，有利于还原人物所处时代的环境背景、人物生存状态，使得观众仿佛在与屏幕中的主人公对话。

① 李宏宇. 不"安全"的电影：贾樟柯谈《二十四城记》[N/OL]. 广州：南方周末. 2009-03-04[2021-01-27]. http://roll.sohu.com/20090304/n327186171.shtml.

电影《黄金时代》（见图7-4）中，许鞍华导演在讲述女作家萧红的传奇一生时，采用了"主位"与"客位"相结合的故事讲述方式。"主位"叙述使得观众能够同导演一起再现萧红的生活状态，而"客位"叙述则能够使片中人物站在自己的立场发表对于萧红事件的看法和评价。比如电影开头的黑白影像是萧红以第一人称的方式在自述自己的出生与死亡，而在还原萧红的生活细节时，则是由萧红的好友及爱人分别讲述。两种不同的方式，能够更加立体饱满地表现萧红这个人物，使得对人物的展现不局限于戏剧化的演绎，而是采取多视角及插叙、倒序多种叙事手法的人物表现样式。

图7-4 《黄金时代》采访段落剧照

特别值得注意的一点是，电影《黄金时代》中许鞍华导演对于萧红作品中文本的引用，在讲述萧红在创作初期同爱人萧军穷困潦倒的生活时，话外音为"电灯照着满城的人，钞票带在我的衣袋里，就这样，两个人理直气壮地走在街上"。影片布置的场景与萧红曾经的自述文字虚实相生，使观众能更好地体会萧红当时的心境。

（二）以生活经验虚构事件，以介入方式跟拍当事人

2006年英国广播公司BBC拍摄了一部伪纪录片《总统之死》，并在《泰晤士报》上发布了一则名为《布什遇刺身亡》（*Bush was Assassinated*）的宣传新闻，令许多人紧张地猜测"刺杀肯尼迪"的事件重现了?该片在多伦多国际电影节上全球首映，震惊了在场观众。《总统之死》以纪录片形式讲述了这样一个故事：

2007年，乔治·W.布什总统前往芝加哥发表演说（采用布什总统在芝加哥时的新闻影像资料），演说结束离开会场时，遭到一个不知名的持枪歹徒暗杀。其实，在布什到芝加哥之前，已经有秘密特工通知他此次活动可能会有危险，因为会

有大批反战示威人士，但布什总统并不在乎，还是如期参加。当布什快要走到饭店时，不知从什么地方射来的两颗子弹击中了他的头部，手下的工作人员见到这种情况，赶忙把他推上大型轿车，送往市西北部的一家医院，这个过程持续了25分钟。但导演并没有刻意地将这一幕渲染成恐怖或者教唆行为，只是用客观的镜头冷静地讲述着……

两年后，有关方面制作了一部关于此事的调查性纪录片。而影片《总统之死》也正是通过这个实际上由布里埃尔·兰奇（Gabriel Range）和西蒙·芬奇（Simon Vinci）刻意以纪录片风格向观众们讲述着这个虚拟的故事。

影片通过第三人称视角（特工、警察、嫌疑人、家人）的回忆，再现了总统之死以及总统死后周边人的不同心理变化，不同视点的讲述使影片的真实性大大增强。此外，影片还融入了大量的真实影像，比如布什走出喜来登饭店大门遭遇枪击当场倒地的镜头，还包括记者对FBI特工、白宫顾问、记者、反战人士、疑犯及其家属的访问，这些使这部伪纪录片看上去就像一部真正的纪录片。直到影片结尾声明字幕的出现才让所有的观众恍然大悟："此片中所涉及的真实的人物、公司和单位均与该片的制作生产毫无关系，他们也未提供任何内容，电影纯属虚构。"

值得一提的是伪纪录片的这种表现形式常被运用于恐怖惊悚片中，因为在观看传统恐怖片时，观众往往会被先入为主地认为眼前的影片是虚构的，与自己生存的空间毫无关系。为了打破观众既定预知的安全感，恐怖片创作者开始研究如何让观影者获得亲身介入式的惊悚与恐惧的心理快感，伪纪录片式恐怖片随即应运而生。从1999年的《女巫布莱尔》到2007年的《死亡录像》（Death Video）、《鬼影实录》（Ghostbusters），再到2010年的《鬼影实录2》等，这种将"真实"作为商业卖点的中小成本恐怖片不仅收获了难得的好口碑，还在票房上创造出一个又一个的奇迹。

以《女巫布莱尔》（见图7-5）为例，影片讲述了这样一个故事：三个学电影的学生出于对"女巫"传说的好奇，带上电影拍摄器材来到布莱尔镇的黑山林对这个传说展开调查，但却在调查过程中意外消失了。美国政府调用了一百多人寻找他们的下落依然杳无音讯。直到一年以后几个马里兰州立大学的学生在山林的一个非常隐蔽的房子里发现了一个包裹，里面便是失踪学生拍摄的恐怖录像……

该片以大量家庭录像风格的影像构成全篇，那些看似手持摄影机记录的抖动的镜头、低清晰度的画面以及新闻资料的大量运用，使影片具有极强的真实感，造成了以假乱真的效果。实际上这个故事完全来自两个年轻编剧的虚构，这部制作费

仅3.5万美元的小成本恐怖片，不仅演变为一次海内外熟知的社会新闻事件，还出奇地在全球取得了2.5亿美元的总票房成绩，成为影史上投资回报率最高的电影。

同《女巫布莱尔》一样，中国的《中邪》也以伪纪录片的形式讲述了一个恐怖故事。在这部片子的叙事框架中，想要拍纪录片的刘梦和丁鑫成为影片的"拍摄者"，全片以二人随身携带的摄像机为主观视角，将纪录片摄影师与影片摄影师合二为一，使观众获得身临其境的偷窥者的感受。强烈的现场感以及那些抖动镜头和构图随意的长镜头使影片具有极强的现实感，同样造成了以假乱真的效果。本片以两个大学生拍摄纪录片的形式为幌子，给观众带来纪录片的真实感，其实质仍属于虚构的故事。

图7-5 《女巫布莱尔》海报

7.4 纪录剧情片

如果说伪纪录片是披着纪录片外衣的虚构片，那么纪录剧情片就是用虚拟的剧情片的呈现方式去表达真实故事的纪实片。

7.4.1 纪录剧情片的源起

纪录剧情片英语中常表述为docu–drama/Dramadoc，或者fact-fiction，是一种将纪录片与情节剧混合在一起的再现模式。美国电影学者简尼特·斯泰格（Janet Staiger）在《纪录剧情片》（*Documentary Feature Film*）一文中详细描述了纪录剧情片的风格特征，她认为："纪录剧情片大多采用主流电影和电视中的标准戏剧模式，用以完整地再现历史。这些手法包括：一个具有目的倾向性的动机、鲜明的角色，几种（2~3）立体性格中的突出的品性，一些由个人而非制度（通常是心理创伤而非制度危害）造成的原因，一个贯穿整个节目长度的戏剧

结构，还有一个非常动人的手法。"①

纪录剧情片的出现要追溯到"二战"后至20世纪60年代。这个时期，使用虚构作为讨论真实的催化剂成为美国电视的潮流，于是BBC尝试使平时只在麦克风后面献声的主持人走向摄像机前，拍摄完成了《他们在寻找你的金钱》（They're Looking for Your Money）、《审判进程》（Trial Proceedings）、《新生》（Newborn）等，这几部作品的突出特点就是戏剧化了的真实人物和事件。到了20世纪60年代至80年代，编剧热衷于根据过去或当时发生的事件进行架构，尝试把戏剧的再现功能与纪录片的纪实镜头混合在一起。此类型影片中最著名的作品有系列片《根》、《世界在行动》（The World is Moving）。20世纪80年代中晚期是西方电视发展的旺盛期，纪录剧情片成为电视用来争取观众的一种重要的节目形式，由此纪录剧情片逐渐进入成熟阶段，代表作品有《通往关塔纳摩之路》（The Road to Guantanamo，2006）、《主角》（Protagonist，2007）、《战争迷雾—罗伯特·麦克纳马拉生命中的11个教训》（The Fog of War：Eleven Lessons From the Life of Robert S.McNamara，2003）、《休伊·朗》（Huey Long，1997）、《失落的文明》（The Lost Civilization，2002）系列、《帝企鹅日记》（Le Peuple Migrateur，2004）、《消失的古文明》（Lost Cities of the Ancients，2006）、《我们诞生在中国》（Born in China，2016）等。

7.4.2　纪录剧情片中的纪录与剧情

纪录剧情片是对纪录片和剧情片的一种杂糅。纪录剧情片中的真实多表现为专业演员对昔日真实事件的"搬演"，或真实人物对以往经历的"重演"。不同于传统纪录片的"再现"，纪录剧情片中的"再现"更注重故事性，渗透着许多虚构的细节，体现了一定程度的"剧"的模式。用"故事化"的叙事方式代替传统纪录片"未经筹划"的表现方式，因此，相较于传统纪录片，纪录剧情片的戏剧因素显著增强，在叙述策略上注意情节的设置，突出矛盾冲突。从这个角度来说，纪录剧情片与普通纪录片在"组织拍摄"程度上有较大差异，但在本质上是相同的，都是以真实事件为基础，进行不同程度的表现与再现。

而与剧情片相比，纪录剧情片同样也是由演员来表演和描绘事件，拍摄技术遵循纪录电影或者电视的规则，如以远景镜头拍摄表演场景，以近景镜头拍摄对话，以似真的方式布光，舞台调度符合时代背景等。在事件开始发生时，无画外音讲述

① 转引自赵曦. 影视创作中"真实"与"虚构"的融合："纪录剧情片"与"伪纪录片"的辨析与思考[J]. 现代传播-中国传媒大学学报，2009（02）：84-87.

或评价。但是，纪录剧情片除了在表现形式上与剧情片相似以外，在本质上与其存在着明显的差异。纪录剧情片是在保证历史真实准确的基础上展开，也可以说，这是一种非虚构的情节剧。于剧情片而言，任何真实的历史都只能被当作素材拿来运用和创作，而不是作为依据。因此，纪录剧情片与普通剧情片在本质上有着天壤之别。所以说，纪录剧情片是纪录片与戏剧融合而成的一种独立的形式，而不是二者在形式上的简单相加。

7.4.3 纪录剧情片常见的表现领域

纪录剧情片的种种特性决定了其在纪录片无法表现的一些领域有着重要的存在价值，这体现在时间和空间两个维度。当所要表现的事件没有证人证词及直接的事件记录时，或表现人类很难接近的空间故事时，纪录剧情片便成为影片制作者一种自然而然的选择。

图7-6 《消失的古文明》情景再现剧照

（一）在时间维度上

过去被时间所遮蔽的历史可以借助纪录剧情片出现在屏幕上，一些古老、神秘的文化与未解之谜通过再现手段呈现在观众面前。比如BBC制作的《失落的文明》系列、《消失的古文明》（见图7-6、图7-7、图7-8），通过情景重现、现代科学论证以及计算机技术重现相结合的手法，还原那些曾经光辉灿烂的古代城市文明。而《宗教系列全记录》（*Religion Whole Series Treasure Version*，2005），包括《圣杯传说》（*The Legend of The Holy Grail*，2006）、《诺亚方舟》（*Noah and the Great Flood*，2003），则将

图7-7 《消失的古文明》考古学家解说剧照

图7-8 《消失的古文明》计算机技术再现场景剧照

圣经里的故事传说通过剧情描述与情景重现的方式，生动准确地描绘了人类远古的宗教、文化与历史。这类影片追求的真实性不等于绝对真实，而是一种"合理真实"和"情感真实"，也就是说，给观众以真实感才是它们真正追求的创作方向。

中央电视台《探索·发现》栏目借鉴《阮玲玉》《宋氏三姐妹》及《兄弟连》等国内外纪实类电视、电影，以郑蕴侠的生平经历为依据，通过对原址的剧情化再现、真实人物访谈、历史影像引用、计算机特效制作以及解说词补充说明等方式，制作完成了七集纪录剧情片《迷徒》（2010）。这是我国第一部纪录剧情片。该片邀请了《潜伏》《我的团长我的团》等热播剧中的专业演员，讲述了大陆最后一个落网的国民党将官级特务郑蕴侠，从1949年重庆解放开始，到1958年被捕，其间潜逃8年的故事。该片以非虚构的真实事件为蓝本，打破了时间的局限；以追求事件真实为内容取向，不对故事中的时间、地点、人物关系、基本事件进行任何篡改，重现了那个年代主人公郑蕴侠的颠沛流离，也生动再现了他当时复杂的思想情感。在表现形式上，它以剧情片的创作技法为审美导向，剧作中的情节推进、结构布局、悬念设置，导演手法上的人物和场面的调度，乃至演员的台词和表演、镜头的设计，都以故事化为第一要义。因为拍摄场景选在真实事件发生的原址，首先在空间上给人以真实感，历史影像的引用又在时间上把观众拉回过去。真实人物口述历史为影片的真实性提供了有力的依据，最后再配以计算机特效和解说词说明让故事更加形象具体。2009年7月10日，当影片进入后期制作阶段时，郑蕴侠老人也走完了他102岁的人生旅程，这部影片也成为老人的百年绝响。如果不以纪录剧情片的方式对过往进行回顾，那这段刻骨铭心的历史也将随着老人的逝世淹没在尘埃中。由此看出，纪录剧情片在史料的整理中发挥着得天独厚的优势。

（二）在空间维度上

纪录剧情片可以将普通人触碰不到的自然万物包罗进纪录片创作中。比如《帝企鹅日记》、《熊的故事》（*The Bear*，1988），《我们诞生在中国》。其中陆川导演的自然电影《我们诞生在中国》（见图7-9）由迪士尼与尚世影业联合出品，集结了顶级跨国制作团队历时三年完成，选取了大熊猫丫丫、雪豹达娃和金丝猴淘淘三个国宝级动物——记录了它们出生、成长的诸多有趣瞬间和曲折过程。此片的情节化表现元素突出体现在故事化、拟人化叙事的运用以及生动有趣的旁白。例如，讲到大熊猫丫丫带女儿美美走出洞穴，初来乍到的美美对外面的世界充满好奇时，提到了美美的"男神"——小熊猫。此段落的情节设置是，美美羡慕小熊猫可以在树上爬行，于是影片将"小熊猫"爬树和美美

向上看的镜头反复剪接在一起，通过这样的镜头组接，美美像一个演员一样拥有了"演技"，使观众透过屏幕感受到美美眼神中的仰慕。

另外，影片通过生动有趣的旁白，为每个动物主人公添加了拟人化的家庭故事：

生活在高原地带的雪豹达娃不久前刚刚成为两个小家伙的妈妈，为了抚养孩子长大，她不仅要一次次出击捕猎，还要面对来自强劲对手的挑战。

四川某处的茂密竹林中，大熊猫丫丫正和女儿美美快乐玩耍，美美对世界充满好奇，渴望尽早挣脱妈妈的束缚去拥抱未知的世界。

图7-9 《我们诞生在中国》海报

神农架的原始丛林里，小金丝猴淘淘倍感落寞，因为新出生的妹妹夺走了本该属于他的关爱，于是淘淘离开家人，成为流浪猴中的一员，却必须面对种种残酷的现实。

由此，我们可以看出，拟人化的旁白可以给此片添加情节和情趣，让自然规律变得有血有肉，使观众能站在人类的角度读懂不同空间里动物身上发生的故事，领悟动物的生存哲学。影片中很多动物影像都是首次被电影级的高清摄像机记录，也因此满足了观众的猎奇心理。

这类自然电影既包含了对自然界各种不为人所知的生命状态的纪录，又将戏剧的情节设置、角色设计等因素引入到纪录电影创作中，使影片更能吸引普通观众。戏剧元素的加入突破了纪录片的既定创作形式，为纪录片开拓了更加广阔的创作空间。剧情片、电影大片的制作模式，也带动了纪录片整体水平的提升，使越来越多的纪录片得以在院线上映并取得不错的票房成绩，为纪录片吸引到了更多的关注和机会。

综上，伪纪录片从内容上来说不是纪录片，只是利用了纪录片的表现形式进行创作的虚构片；而纪录剧情片本质上是纪录片，是利用了剧情片的制作形式来重现真实历史、真实人物以及真实时间的纪录片。随着媒体科技的发展以及受众品味的变化，各种影视类型之间都面临着融合。而伪纪录片与纪录剧情片便是纪录片与剧情片相互融合的产物，这种融合打破了观众既往的观影习惯，是对传统影视类型的后现代主义反叛。正是这种融合和反叛为纪录片与剧情片打开了更多的创作空间，为观众提供了更多类型丰富的影视作品。伪纪录片与纪录剧情片在真实美学上的不同追求是电影风格的选择、表达的需要，同时还隐含着创作者的商业动机。

主要参考文献

[1]单万里. 纪录电影文献[M]. 北京：中国广播电视出版社. 2001.

[2]巴尔诺 E. 世界纪录电影史[M]. 张德魁，冷铁铮，译. 北京：中国电影出版社. 1992.

[3]尼科尔斯 B. 纪录片导论[M]. 陈犀禾等，译. 北京：中国电影出版社. 2007，2016.

[4]罗森塔尔. 纪录片编导与制作（第三版）[M]. 张文俊，译. 上海：复旦大学出版社. 2007.

[5] 巴萨姆 R. 纪录与真实：世界非剧情片批评史[M]. 王亚维，译. 台北：远流出版公司. 2002.

[6]温斯顿 B. 主编. 纪录与方法（第一辑）[M]. 王迟，译. 北京：中国广播电视出版社. 2014.

[7]朱羽君. 现代电视纪实[M]. 北京：北京广播学院出版社. 1998.

[8]何苏六. 中国电视纪录片史论[M]. 北京：中国传媒大学出版社. 2005.

[9]钟大年. 纪录片创作论纲[M]. 北京：北京广播学院出版社. 1998.

[10]牛光夏，陶新主编. 纪录片创作[M]. 南京：南京大学出版社. 2014.

后 记

我相信"纪录片是把光照到黑暗的地方",我也相信纪录片是人类的生存之镜,这一影视艺术形式自有它迷人的魅力及无可替代的价值与意义,因为真实从不曾失去力量。多年来我接触的人和事也使我愈加相信从事纪录片创作甚至研究的人大多朴实无华、敦厚可爱,所以这些年我一直钟爱纪录片,选择以之为业。

这本书是我对自己教学与科研工作的积累与总结,也是国家社科基金艺术学一般项目"新媒体语境下纪录片类型与风格的多元发展研究"(项目批准立项号:16BC036)的研究成果。本书在创作中得到了很多人的鼓励、支持与帮助,在此我发自内心地表示感谢!

感谢我的博士生导师朱羽君教授,她对学生的默默关注和支持始终伴随着我们。

感谢中国传媒大学的何苏六教授,感谢他在学术上的点拨和启发,并拔冗为本书作序!

还要感谢清华大学出版社的编辑王琳,她的耐心细致与高效率使本书得以及时面世。也要感谢我的家人对我的支持与帮助,他们的默默付出于我而言是强大的精神后盾。

在本书的写作过程中,山东艺术学院硕士研究生徐晨、吕雪童、位茜、仇萌、牛鹏程、刘思源、刘倩杰、段京含、狄灵、蔡璐娜、张雪纯、刘梦迪、韦茹萍等都参与其中,做了大量的资料收集、整理与校对工作,在此亦对他们表示感谢!

感谢山东艺术学院学术出版基金的支持,感谢各位同事的支持和关心!

由于时间及作者学识所限,书中的不足之处在所难免,敬请各位专家学者及读者批评修正。

牛光夏

2021年7月于济南长清